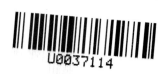
# 「多美啊！今晚的公主！」
# 理查‧史特勞斯的《莎樂美》

羅基敏、梅樂亙主編

高談文化音樂館

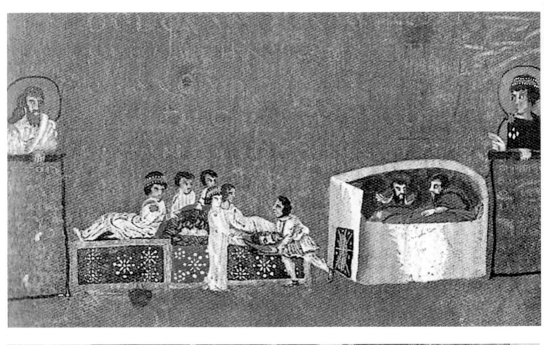

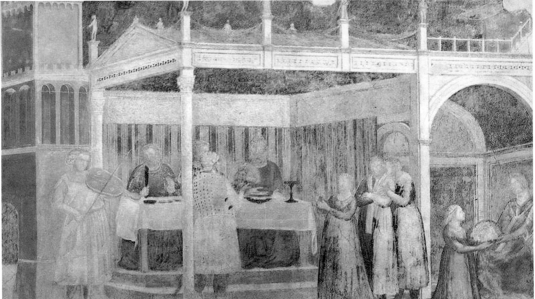

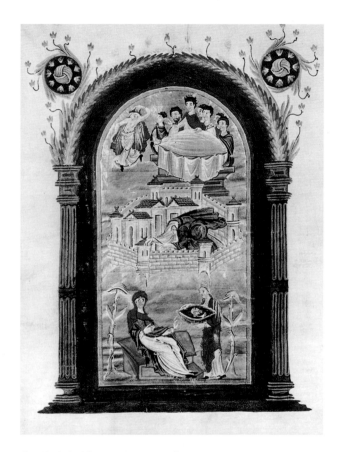

左頁上圖：《黑落德宴席》，彩繪，收於《辛諾普手抄本》（*Codex Sinopensis*），
六世紀上半葉，今藏巴黎國家圖書館（Bibliothèque Nationale, Paris）。

左頁下圖：喬托《黑落德宴席》，壁畫，1320-1328年，今藏佛羅倫斯聖十字教堂
佩魯茲小教堂 (Cappella Peruzzi, S. Croce)。

上圖：《聖人洗者若翰之死》，彩繪，收於《柳塔爾福音手抄本》(*Liuthar-
Evangeliar*, Reichenau)，十世紀，今藏德國阿亨大教堂(Aachen, Dom)。

詳見本書羊文漪，〈攀附在聖經之上：歐洲視覺藝術中的莎樂美千禧變相〉一
文，30, 35及32頁。

右頁上圖：利皮《黑落德宴席》，壁畫，1452-1468年，今藏普拉托大教堂(Prato, Duomo )。

右頁下圖：傑蘭戴歐《黑落德宴席》，壁畫，1486-1490年，今藏佛羅倫斯新聖母院(Sta. Maria Novella)。

下圖：魯本斯《黑落德宴席》，油畫，1633年，今藏愛丁堡蘇格蘭國家畫廊(National Gallery of Scotland, Edinburgh)。

詳見本書羊文漪，〈攀附在聖經之上：歐洲視覺藝術中的莎樂美千禧變相〉一文，41及45頁。

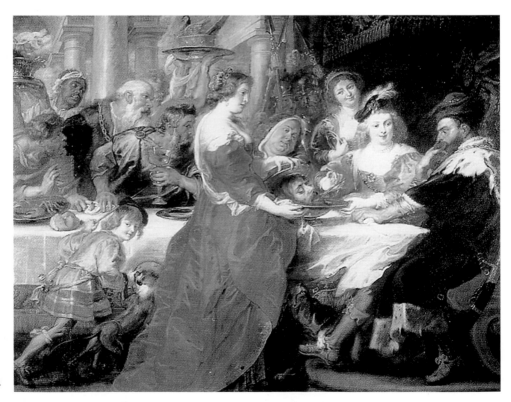

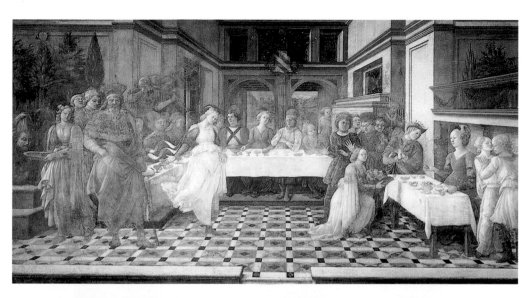

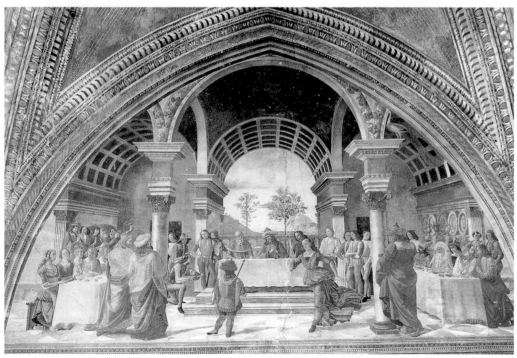

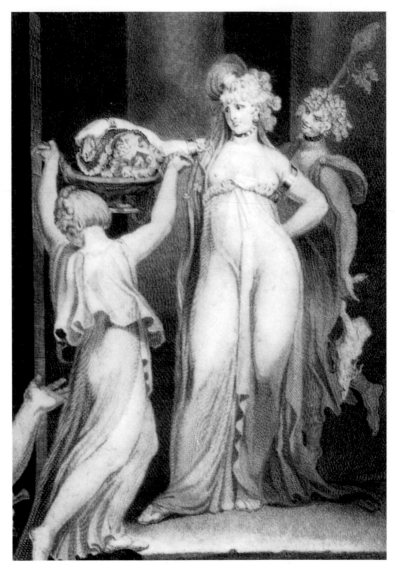

費斯利《莎樂美之舞》，版畫插圖，1780/1790年，收於《關於面相文集》
(Essays on Physiognomy) 插圖，1780/90年。
詳見本書羊文漪，〈攀附在聖經之上：歐洲視覺藝術中的莎樂美千禧變
相〉一文，46頁。

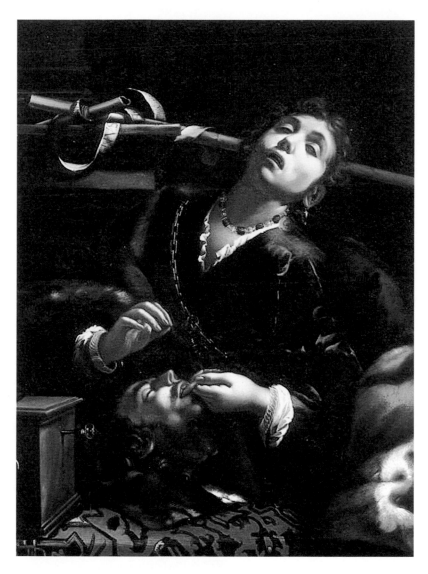

凱洛《莎樂美與洗者若翰首級》，油畫，1635年，今藏波士頓美術館 (Museum of Fine Arts, Boston)。

詳見本書羊文漪，〈攀附在聖經之上：歐洲視覺藝術中的莎樂美千禧變相〉一文，49頁。

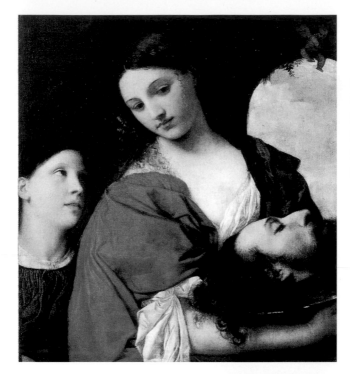

提香《莎樂美與洗
者若翰首級》，油
畫，1515年，今藏
羅馬龐菲利畫廊
(Galleria Doria-
Pamphilj)。

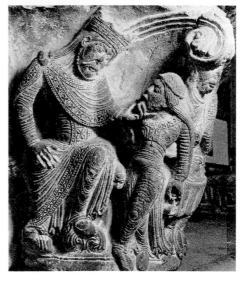

下圖：《黑落德宴席》局部，石浮
雕，聖史帝芬教堂（Cathédrale de
Saint-Étienne），十二世紀初，今藏
吐魯斯市立藝術館(Musée des
Beaux-arts de la ville de
Toulouse)。

詳見本書羊文漪，〈攀附在聖經之上：歐洲視覺藝術中的莎樂美千禧變相〉一
文，47及34頁。

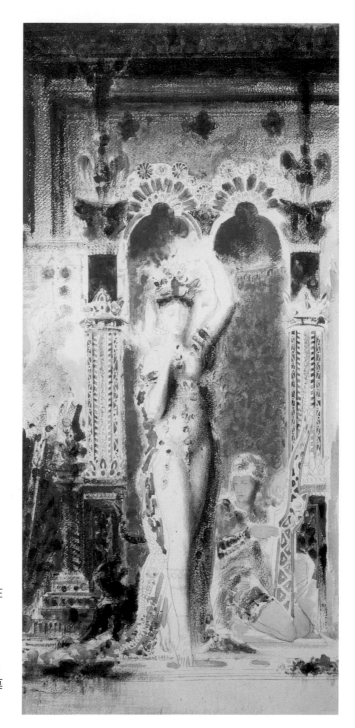

莫侯，《莎樂美在
黑落德王前之
舞》。1874年，水
彩畫於鉛筆稿上，
紙本；72 × 34公
分。現藏於巴黎莫
侯美術館。

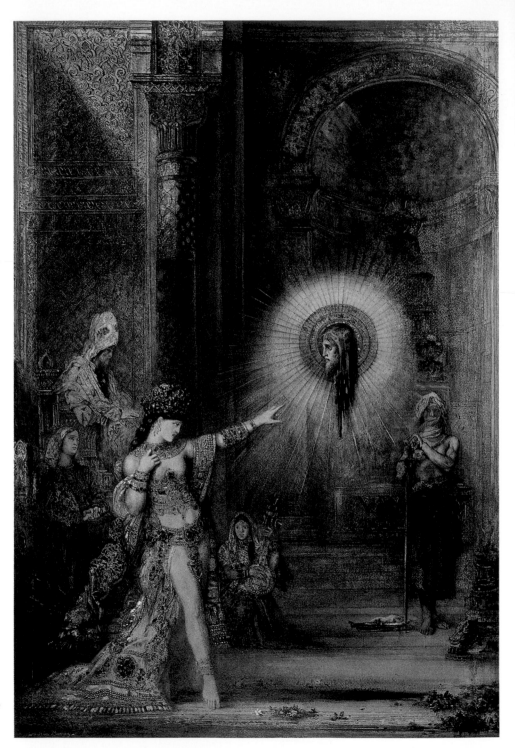

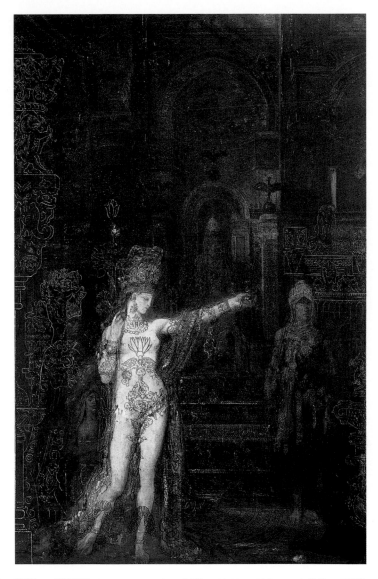

左頁：莫侯，《顯靈》(*L'Apparition*)，水彩，1876，105 × 72公分，現藏Paris, Musée du Louvre, Cabinet des Dessius。

上圖：莫侯，《紋身沙樂美》(*Salomé tatouée*)，油畫，1876，92 × 60公分，現藏 Paris, Musée Gustave Moreau。

詳見本書李明明，〈彩繪與文寫：談莫侯與左拉、虞世曼的《莎樂美》一文。

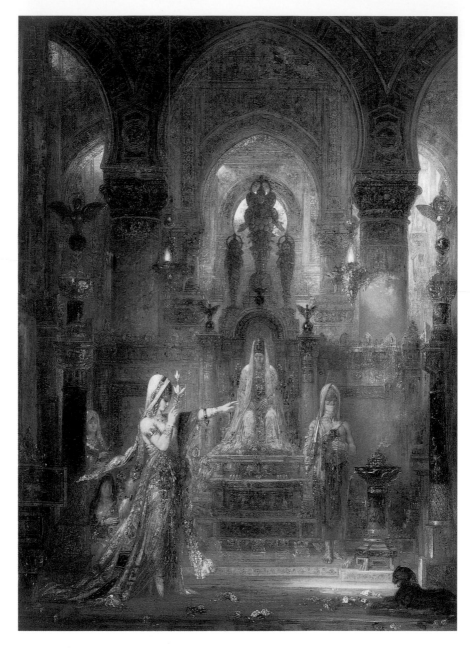

莫侯，《舞中莎樂美》。1874-76年，油彩，畫布；144×103.5 公分。現藏於洛杉
磯UCLA藝術文化中心哈莫(Armand Hammer)美術館。

詳見本書李明明，〈彩繪與文寫：談莫侯與左拉、虞士曼的《莎樂美》〉一文。

莫侯，《莎樂美進入監獄》（《拿玫瑰的莎樂美》）。1872年，油彩，畫布；40 × 32公分。現藏於東京國立西洋藝術博物館。

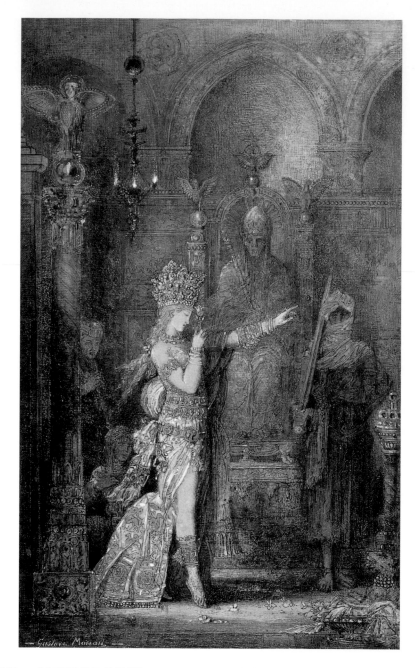

莫侯，《拿著蓮花的莎樂美》。1883-85年，水彩畫於石墨稿上，紙本；31.3 ×
18.9 公分。現藏於巴黎羅浮宮美術館。

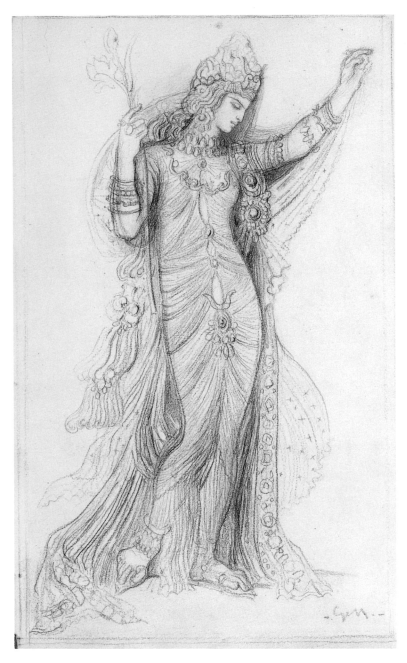

莫侯，《莎樂美》習作。1874年，炭筆、黑碳精，紙本；60 × 36公
分。現藏於巴黎莫侯美術館。

1905年德勒斯登演出照片。

上圖：結束場景。

右頁上圖：莎樂美(維提希)起舞場景。

左圖：莎樂美起舞後，像黑落德要若翰的頭。

右頁下圖：1905年德勒斯登首演人員團體照。前排左起維提希(Marie Wittich，飾唱莎樂美)、指揮舒何(Ernst von Schuch)、塞巴赫男爵(Graf Nikolaus von Seebach)、理查·史特勞斯(Richard Strauss)、布里安(Karl Burrian，飾唱黑落德)。後排為其他參與演出人士。現藏於慕尼黑巴伐利亞國家圖書館。(Bayerische Staatsbibliothek München)

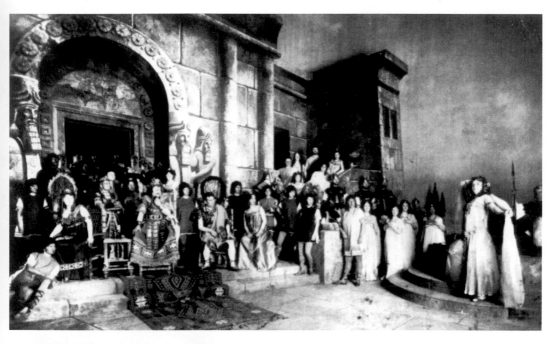

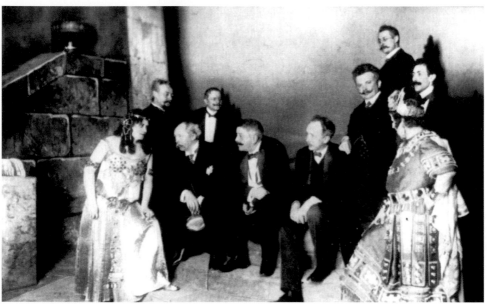

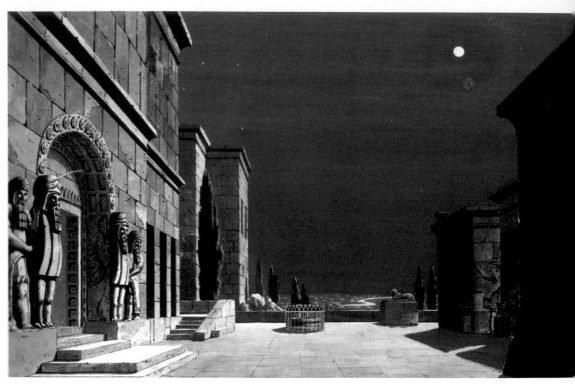

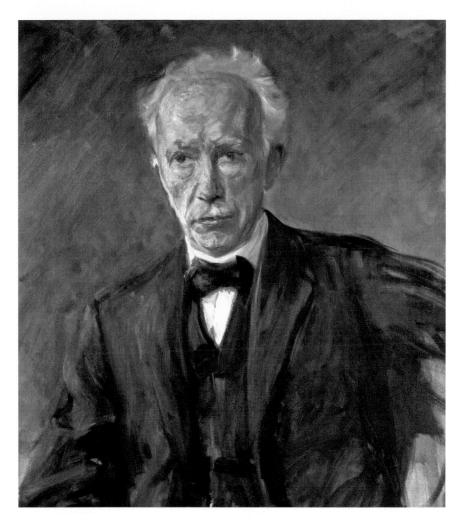

上圖：理查·史特勞斯畫像（1918），利伯曼(Max Liebermann)繪，油畫，90 ×
65公分，現藏於加米須理查·史特勞斯檔案室(Richard-Strauss-Archiv, Garmisch)

左頁上圖：黎克(Emil Rieck)，1905年德勒斯登首演舞台設計圖。油畫，44,5 ×
64公分。現藏於科隆大學戲劇學研究所劇場博物館(Universität Köln, Institut für
Theaterwissenschaft, Theatermuseum)。

左頁下圖：黎克(Emil Rieck)，1905年德勒斯登首演舞台設計圖。油畫，37,5 ×
60,5公分。現藏於科隆大學戲劇學研究所戲劇博物館(Universität Köln, Institut für
Theaterwissenschaft, Theatermuseum)。本設計並未用於首演。

帕塞提(Leo Pasetti)，1922年慕尼黑巴伐利亞國家劇院(Bayerische Staatsoper München)演出舞台設計圖。柯納柏布希(Hans Knappersbusch)指揮，維爾克(Willi Wirk)導演。現藏於慕尼黑德意志戲劇博物館(Deutsches Theatermuseum München)。

上圖、下圖：1907年紐約大都會歌劇院(Metropolitan Opera New York)演出照片。薛爾特(Anton Schertel)導演、佛克斯(James Fox)舞台設計。現藏於大都會歌劇院檔案室。

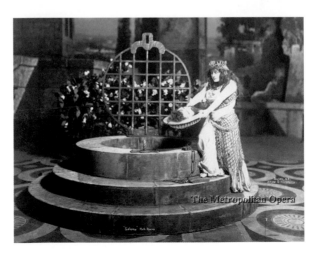

西維特(Ludwig Sievert)，1927年法蘭克福市立劇院演出舞台設計圖。克勞斯
(Clemens Krauss)指揮、華勒斯坦(Lothar Wallerstein)導演。現藏於科隆大學戲劇
學研究所戲劇博物館(Universität Köln, Institut für Theaterwissenschaft,
Theatermuseum)。

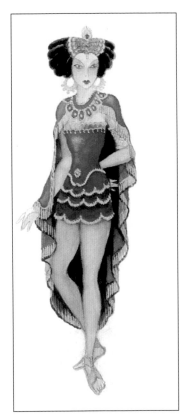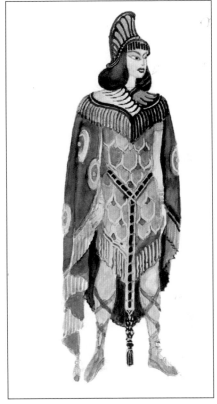

西維特(Ludwig Sievert)，1937年慕尼黑巴伐利亞國家劇院(Bayerische
Staatsoper München)演出服裝設計圖。克勞斯(Clemens Krauss)指揮、
哈特曼(Rudolf Hartmann)導演。左：莎樂美；右：侍僮。現藏於科隆大學
戲劇學研究所戲劇博物館(Universität Köln, Institut für
Theaterwissenschaft, Theatermuseum)。

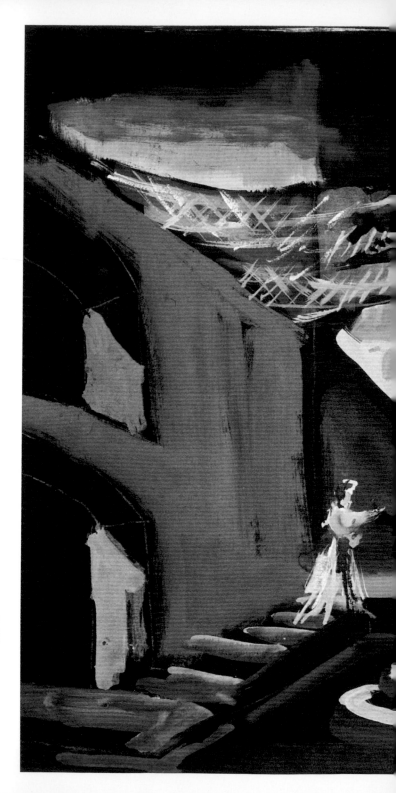

哈特曼(Dominik
Hartmann)，1953
年法蘭克福市立劇
院演出舞台設計
圖。蕭提(Georg
Solti)指揮、阿諾
(Heinz Arnold)導
演。私人收藏。

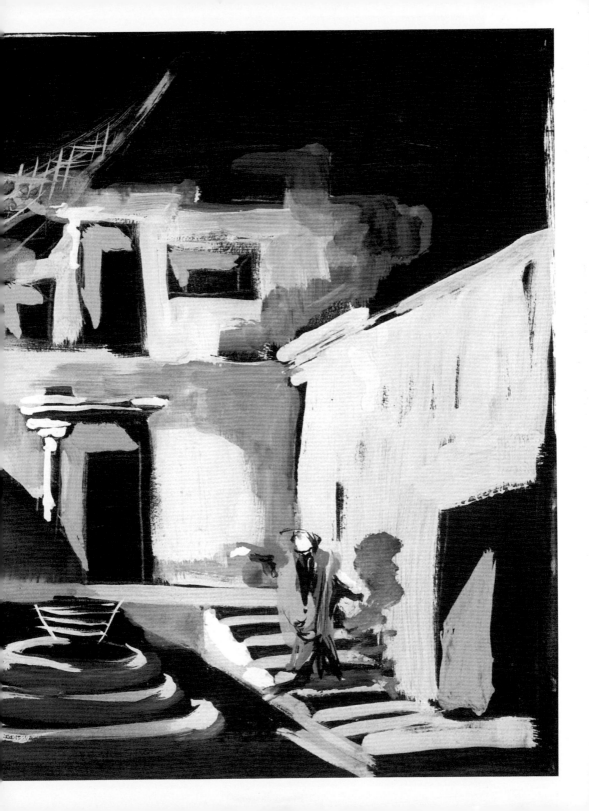

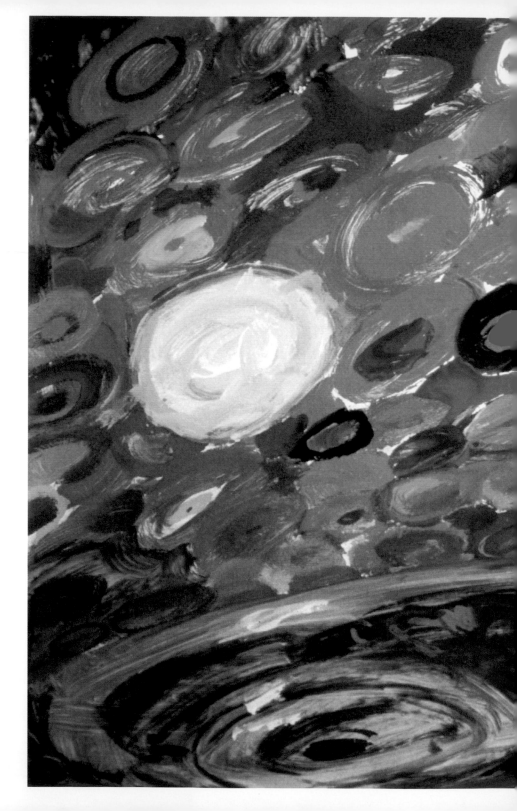

海因利希(Rudolf Heinrich)，1968年慕
尼黑巴伐利亞國家劇院(Bayerische
Staatsoper München)演出舞台設計
圖。凱爾伯特(Joseph Keilberth)指
揮、任內特(Günter Rennert)導演。現
藏於巴伐利亞國家劇院檔案室
(Bayerische Staatsoper, Archiv)。

1968年慕尼黑巴伐利亞國家劇院(Bayerische Staatsoper München)演出照片。凱爾伯特(Joseph Keilberth)指揮、任內特(Günter Rennert)導演、海因利希(Rudolf Heinrich)舞台設計。巴伐利亞國家劇院檔案室(Bayerische Staatsoper, Archiv)。

上圖：1979年柏林國家劇院(Staatsoper Unter den Linden)演出照片。庫布佛
(Harry Kupfer)導演，現藏於柏林國家劇院檔案室(Archiv Deutsche Staatsoper
Unter den Linden)。

下圖：1955年慕尼黑巴伐利亞國家劇院(Bayerische Staatsoper München)演出照
片，自側燈光橋攝影。凱爾伯特(Joseph Keilberth)指揮、哈特曼(Rudolf
Hartmann)導演、尤根斯(Helmut Jürgens)舞台設計，尼爾森(Birgit Nilsson)首次飾
唱莎樂美。現藏於慕尼黑德意志戲劇博物館(Deutsches Theatermuseum
München)。

《理查‧史特勞斯指揮《女人皆如此》》，克勞茲(Wilhelm Victor Krausz)繪。
1927，油畫，120 × 150公分。現藏於加米須理查‧史特勞斯檔案室(Richard-
Strauss-Archiv, Garmisch)

# 目次

前言    iii

本書使用之聖經天主教與基督教
中譯名對照表    vi
洪力行　製

選自〈馬爾谷福音〉    viii

選自〈瑪竇福音〉    x

劇情大意    1
羅基敏

王爾德的《莎樂美》— 披上文學外衣的聖經故事    5
鄭印君

攀附在聖經之上：
歐洲視覺藝術中的莎樂美千禧變相    23
羊文漪

彩繪與文寫：
自莫侯、左拉與虞士曼的《莎樂美》談起    51
李明明

奧斯卡・王爾德《莎樂美》劇本法中對照    63
洪力行　譯

王爾德形塑「莎樂美」　　　　　　　　　　　127
羅基敏

邊緣人與邊陲領域：
比亞茲萊與他的插畫《莎樂美》　　　　　　137
吳宇棠

「莎樂美」在中國：
廿世紀初中國新文學中的唯美主義　　　　　165
盛鎧

《莎樂美》歌劇劇本德中對照　　　　　　　183
羅基敏　譯

選自理查・史特勞斯使用之
拉荷蔓《莎樂美》德譯工作本　　　　　　　223

譜出文學的聲音：理查・史特勞斯的《莎樂美》　239
羅基敏

王爾德與史特勞斯的《莎樂美》
— 世紀末交響文學歌劇誕生的條件　　　　265
梅樂亙(Jürgen Maehder)著，羅基敏　譯

理查・史特勞斯《莎樂美》研究資料選粹　　309
梅樂亙(Jürgen Maehder)輯

重要譯名對照表　　　　　　　　　　　　　314
洪力行、黃于真　製

# 前 言

　　在歐洲歷史、文化史、各種藝術史裡，「聖經」一直扮演著各種不同性質的重要角色，而不僅僅是信仰的宗教經書。透過不朽的藝術作品，聖經裡的許多故事，早已進入人們的腦海裡，卻不見得知道故事源出聖經；「莎樂美」即是如此的一個題材。

　　由於各個題材本身的特性，在不同藝術領域裡，會萌生不同的創作。但是，如同「莎樂美」般，綿延數千年、擴及繪畫、文學、歌劇，並且有那麼多重量級人士為其吸引，留下作品，則是為數不多。

　　十九世紀中葉至廿世紀初，文學界、繪畫界的各式「莎樂美」作品彼此互文，於王爾德(Oscar Wilde)的《莎樂美》(*Salomé*)達到高峰。在作者本人的整體創作裡，這一部並不可稱為傑出的戲劇作品，幸運地為理查‧史特勞斯(Richard Strauss)相中，他所完成的歌劇作品，讓「莎樂美」這個題材聲名遠播，也連帶地讓「莎樂美」題材本身以及所衍生的各種各樣作品，一而再、再而三地被注意、被欣賞、被研究。

　　因之，歌劇《莎樂美》不僅是一個先知因女孩的舞蹈而喪命的血腥故事，而是一個蘊含了豐富的歷史及藝文背景的歌劇作品。經由它，可以看到，今日歐洲引以為傲的優質文化與藝術成就，非一朝一夕，而是經年累月、一點一滴堆疊出來的；這亦是編著此書時的核心思考。由此出發，決定邀請國人撰文，在國內當代的文化基礎上，將

「莎樂美」呈現在國人眼前。

「莎樂美」題材既因王爾德而成名，並且激起諸般漣漪，這部《莎樂美》又是歌劇的直接前身，對文學作品沒有足夠的認知，接觸歌劇就僅能為〈七紗舞〉及其後「色膽腥」的激情所眩惑，無法完全享受歌劇一氣呵成、扣人心絃的力量。有鑒於此，除了將兩部《莎樂美》劇本直接由原文中譯，以茲對照外，在進入歌劇之前，安排了六篇文章，分別以宗教、繪畫、文學為議題，交待題材穿越時空的背景，以呈現王爾德寫作戲劇時的藝文氛圍，如是的氛圍亦沿續至史特勞斯創作歌劇的時刻。

歌劇《莎樂美》問世時，歐洲政治社會的保守氣息，並不弱於王爾德的時代。歌劇得以突圍而出，自有諸多原因。誕生至今滿百的歌劇《莎樂美》證實了，作品本身的藝術成就，才是最主要的原因。兩篇直接討論歌劇的文章裡，羅基敏的一篇呈現作曲家由交響詩走向歌劇之路，以引入梅樂亙深入探討音樂內涵的論點。聽過《莎樂美》音樂的人，均可感受到它強大而難以抗拒的吸引力，百年後觀之，其力道的根源實在於作曲家的樂團語法。梅樂亙以其多年研究樂團語法的特殊觀點，細剖詳述，清楚道明，何以同樣的樂器組成的樂團，在史特勞斯筆下，能夠展現如此迷人的魅力，是值得作曲者、演奏者、欣賞者、研究者一讀再讀的文章。

書中諸多出自聖經的中文譯名及文字，採用的係天主教的版本。考量在於，一來天主教有統一的聖經中譯本及中譯名；二來王爾德與史特勞斯皆是天主教徒；三來天主教文字饒富古意，足以一再提醒題材的歷史背景。為便於讀者與本身認知的基督宗教內容結合，書中製作了「本書使用之聖經天主教與基督教中譯名對照表」，以供參考。

感謝麥依博士(Dr. Wolfgang Mey)以及位於加米須帕登基爾亨(Garmisch-Partenkirchen)的史特勞斯中心(Richard-Strauss-Institut)，雖然中心正在籌劃出版完整的史特勞斯《莎樂美》草稿，依舊慨然應允，為梅樂亙的文章提供了精采的作曲家親筆資料。盼望本書的付

梓，能帶來更多專業的史特勞斯研究。

衷心感謝李明明、羊文漪擠出時間，在給她們的字數限制裡，言簡意賅地完成文章；以她們的專業，其實都可以針對議題，寫出數本書的。印君、盛鎧、宇棠在唸書、寫論文、授課之餘，幫忙寫出這份課外功課，殊屬不易，僅在此言謝！力行的譯文和編務方面的協助，對此書的完成，貢獻良多；于真的協助校稿，讓各種錯誤降到最低。高談文化諸位同仁堅持及確保的一貫出書品質，是本書得以完成的最大支柱。

在我人生裡，天主教輔仁大學不僅提供我完成大學教育，也讓我在求學期間開拓了視野，亦是我回國後曾任教多年的學校。在那裡，比較文學研究所博士班提供我教學相長的環境，讓我深刻體會到，文化、藝術的傳遞、理解與交流應如何在地化，才能跨越諸多文化隔閡，享受人類藝術的精髓。「莎樂美」曾是我多門課裡的題材，課堂上的討論與回饋，是確立本書主軸的源頭。謹將此書獻給「天主教輔仁大學比較文學研究所」，培養本書多位作者的搖籃！

羅基敏

2005年十二月於台北

# 本書使用之聖經天主教與基督教中譯名對照表

洪力行　製作

## 一、聖經目錄對照表

### 舊約

| 天主教(簡稱) | 基督教 |
|---|---|
| 創世紀 (創) | 創世記 |
| 出谷紀(出) | 出埃及記 |
| 肋未紀(肋) | 利未記 |
| 撒慕爾紀上(撒上) | 撒母爾記上 |
| 撒慕爾紀下(撒下) | 撒母爾記下 |
| 列王紀上(列上) | 列王記上 |
| 厄斯德拉下(厄下) | 尼希米記 |
| 馬加伯上(加上) | |
| 雅歌(歌) | 雅歌 |
| 依撒意亞(依) | 以賽亞書 |

| | |
|---|---|
| 耶肋米亞(耶) | 耶利米書 |
| 厄則克耳(則) | 以西結書 |
| 米該亞(米) | 彌迦書 |

### 新約

| 天主教(簡稱) | 基督教 |
|---|---|
| 瑪竇福音(瑪) | 馬太福音 |
| 馬爾谷福音(谷) | 馬可福音 |
| 路加福音(路) | 路加福音 |
| 若望福音(若) | 約翰福音 |
| 宗徒大事錄(宗) | 使徒行傳 |
| 默示錄(默) | 啟示錄 |

## 二、其他名詞對照表

| 天主教譯名 | 基督教譯名 | 天主教譯名 | 基督教譯名 |
|---|---|---|---|
| 亞郎 | 亞倫 | 阿剌美語 | 亞蘭語 |
| 阿彼雅 | 亞比雅 | 巴比倫 | 巴比倫 |
| 亞歷山大里亞 | 亞歷山大 | 白冷 | 伯利恆 |
| 哈納乃耳 | 哈楠業 | 波責辣 | 波斯拉 |

| 天主教譯名 | 基督教譯名 | 天主教譯名 | 基督教譯名 |
| --- | --- | --- | --- |
| 葛法翁 | 迦百農 | 約培 | 約帕 |
| 卡帕多細雅人 | 加帕多家 | 約但河 | 約旦河 |
| 加色丁人 | 迦勒底人 | 猶太 | 猶太 |
| 塞浦路斯 | 塞浦路斯 | 猶太人 | 猶太人 |
| 達味 | 大衛 | 肋阿 | 利亞 |
| 厄東 | 以東 | 黎巴嫩 | 黎巴嫩 |
| 厄東人 | 以東人 | 默西亞 | 彌賽亞 |
| 厄里亞 | 以利亞 | 摩阿布 | 摩押 |
| 依撒伯爾 | 伊莉莎白 | 摩阿布人 | 摩押人 |
| 厄弗辣大 | 以法他 | 納阿曼 | 乃縵 |
| 幼發拉的 | 幼發拉底 | 納堂 | 拿單 |
| 加里肋亞 | 加利利 | 納匝肋人 | 拿撒勒人 |
| 革辣撒 | 格拉森 | 培勒雅 | 培利亞 |
| 黑落德安提帕 | 希律安提帕 | 伯多祿 | 彼得 |
| 黑落德阿爾赫勞 | 希律亞基老 | 法利塞人 | 法利賽人 |
| 黑落德阿格黎一世 | 希律亞基帕帕一世 | 斐理伯 | 腓立比 |
|  |  | 培肋舍特人 | 非利士人 |
| 黑落德阿格黎二世 | 希律亞基帕帕二世 | 辣黑耳 | 拉結 |
|  |  | 撒杜塞人 | 撒都該人 |
| 大黑落德王 | 大希律王 | 撒瑪黎雅 | 撒馬利亞 |
| 黑落德斐理伯 | 希律腓立比 | 斯米納 | 士每拿 |
| 黑落狄雅 | 希羅底 | 索多瑪 | 所多瑪 |
| 依杜默雅 | 以土買 | 敘利亞 | 敘利亞 |
| 若翰洗者 | 洗者約翰 | 分封侯 | 分封的王 |
| 依撒意亞 | 以賽亞 | 凱撒提庇留 | 凱撒提庇留 |
| 雅各伯 | 雅各 | 提洛 | 泰爾 |
| 雅依洛 | 睚魯 | 匝多克 | 撒督 |
| 耶肋米亞 | 耶利米 | 匝加利亞 | 撒迦利亞 |
| 耶里哥 | 耶利哥 |  |  |
| 葉瑟 | 耶西 |  |  |

## 馬爾谷福音第六章第十四至廿九節(谷6:14-29)
### 〈黑落德以為若翰復活〉

14. 因為耶穌的名聲傳揚出去，黑落德王也聽到了。有人說：「洗者若翰從死者中復活了，為此這些奇能才在他身上運行。」

15. 但也有人說：「他是厄里亞。」更有人說：「他是先知，好像古先知中的一位。」

16. 黑落德聽了，卻說：「是我所斬首的若翰復活了！」

17. 原來這個黑落德，為了他兄弟斐理伯的妻子黑落狄雅的緣故，因為他娶了她為妻，曾遣人逮捕了若翰，把他押在監裡；

18. 因為若翰曾給黑落德說：「你不可佔有你兄弟的妻子。」

19. 黑落狄雅便懷恨他，願意殺害他，只是不能，

20. 因為黑落德敬畏若翰，知道他是一個正義聖潔的人，曾保全了他；幾時聽他講道，就甚覺困惑，但仍樂意聽他。

21. 好機會的日子到了：當黑落德在自己的生日上，為自己的重要官員、軍官和加里肋亞的顯要，設了筵席的時候，

22. 那個黑落狄雅的女兒便進來跳舞，獲得了黑落德和同席人的歡心。王便對女孩子說：「你要什麼，向我求罷！我必賜給你！」

23. 又對她發誓說：「無論你求我什麼，就是我王國的一半我也必定給你！」

24. 她便出去問她的母親說：「我該求什麼？」她母親答說：「洗者若翰的頭。」

25. 她便立刻進去，到王面前要求說：「我要你立刻把洗者若翰的頭，放在盤子裡給我！」

26. 王遂十分憂鬱；但為了誓言和同席的人，不願對她食言，

27. 王遂即差遣衛兵，吩咐把若翰的頭送來。衛兵便去，在監裡斬了若翰的頭，

28. 把他的頭放在盤子裡送來，交給了那女孩子，那女孩子便交給了
    自己的母親。

29. 若翰的門徒聽說了，就來領去了他的屍身，把他安葬在墳墓裡。

# 瑪竇福音第十四章第一至十二節（瑪14：1-12）
## 〈若翰致命〉

1. 那時，分封侯黑落德聽到耶穌的名聲，
2. 就對他的臣僕說：「這是洗者若翰，他由死者中復活了，為此，這些奇能纔在他身上運行。」
3. 原來，黑落德為了他兄弟裴理伯的妻子黑落狄雅的原故，逮捕了若翰，把他囚在監裡，
4. 因為若翰曾給他說：「你不可佔有這個女人！」
5. 黑落德本有意殺他，但害怕群眾，因為他們都以若翰為先知。
6. 到了黑落德的生日，黑落狄雅的女兒，在席間跳舞，中悅了黑落德；
7. 為此，黑落德發誓許下，她無論求什麼，都要給她。
8. 她受了她母親的唆使後，就說：「請就地把若翰的頭放在盤子裡給我！」
9. 王十分憂鬱，但為了誓言和同席的人，就下令給她。
10. 遂差人在監裡斬了若翰的頭，
11. 把頭放在盤子裡拿來，給了女孩；女孩便拿去給了她母親。
12. 若翰的門徒前來，領了屍身，埋藏了，然後去報告給耶穌。

# 理查・史特勞斯的《莎樂美》
## 劇情大意

首演：1905年十二月九日，德勒斯登(Dresden)。
故事背景：黑落德統治時代，他的皇宮。

## 第一景

　　黑落德(Herodes)在宮中舉行宴會。宮外，守衛的侍衛長納拉伯特(Narraboth)遙望著宮內的情景，情不自禁對心儀已久的莎樂美公主(Salome)發出讚嘆之聲。納拉伯特身旁一位黑落狄雅的侍僮(Page)則警告他，如此做會帶來不幸。由其他士兵的對話中，可以知道猶太人一直在爭論他們的信仰問題，黑落德則看來神不守舍。一片紛亂中，地牢裡傳來了洗者若翰(Jochanaan)的聲音，預告救世主將降臨。顯然地，士兵們不太懂洗者若翰的話語，但知他是一位先知，黑落德將他關在地牢裡，不准任何人去探視他。一直在觀察莎樂美一舉一動的納拉伯特發出高興的聲音，原來他看到莎樂美起身，離開宴會，往外面走來。

## 第二景

　　莎樂美不喜歡宴會的氣氛，溜了出來。嘴裡抱怨著黑落德，她母親的先生，竟以如此奇異的眼光看她，她更討厭那些來自不同地方的人討論的那些事，外面新鮮的空氣才讓她終於又能呼吸。正在莎樂美慶幸自己逃離宴會之時，又傳來了洗者若翰的聲音。由士兵的回答，莎樂美知道了地牢裡的人就是讓黑落德害怕的那位，亦正是鎮日詛咒她母親黑落狄雅(Herodias)的先知。莎樂美對先知起了好奇心，不但不願意隨傳令的奴隸回到宴會中，反而緊迫釘人地詢問有關先知的事情，很想和他說話。士兵們告知黑落德禁止任何人見先知的命令，亦攔不住莎樂美的好奇心。最後，她對納拉伯特施以色誘，說了許多好話。納拉伯特拗不過她，下令打開地牢的門，讓先知出來。

## 第三景

　　洗者若翰由地牢出來，繼續著他的咒罵。雖然沒有人告訴莎樂

美，誰是若翰咒罵的對象，莎樂美還是聽出來，那位被罵的人是自己的母親。莎樂美先是覺得害怕，後來覺得好奇，靠近若翰身邊看他。當若翰知道這位年輕女子是黑落狄雅的女兒後，不准她靠近自己，並要她到沙漠中去找上主贖罪，若翰並預告他聽到了宮廷中有死亡天使翅膀的聲音。若翰拒以千里的態度和言行反而引起了莎樂美的情慾，不禁愛上了若翰，想要觸碰他，卻又一再遭到拒絕。最後，莎樂美要求若翰讓她親他的嘴，自然被拒絕。在這整個過程中，納拉伯特一直在旁邊觀看，並不時試圖勸阻莎樂美對若翰的追求。當看到莎樂美完全無視於他的存在，全心放在若翰身上時，納拉伯特傷心自盡，死於莎樂美和若翰兩人中間。莎樂美緊逼式的要求被若翰堅定的拒絕，他再度勸告被情慾纏身的莎樂美去找救世主，以求贖罪，莎樂美卻充耳不聞。若翰再度強調自己不願看莎樂美，並說：「莎樂美，妳被詛咒了。」之後，若翰就回到地牢裡。

## 第四景

　　黑落德、黑落狄雅以及隨從自宮中出來，因為黑落德發現莎樂美不見了，又不聽命回到宴會中，因此起身出來找她。黑落狄雅對黑落德經常以特殊的眼光注視女兒大表不滿，黑落德卻對她的抱怨充耳不聞。兩人爭論間，黑落德踩到納拉伯特的血，滑倒在地，才發覺地上有個屍體。在知道死者是誰後，黑落德即命人將屍體拖走。黑落德和黑落狄雅又起爭執，終於，黑落德又注意到莎樂美，用各種言語和方法，希望她能靠近自己，卻被莎樂美清楚地一一婉拒，黑落狄雅在旁則相當得意。

　　地牢中傳來若翰的聲音，重新引起了黑落德和黑落狄雅的爭執，也點燃了猶太人之間對他們宗教辯論的戰火。黑落狄雅對這一切深表厭惡，黑落德卻覺得很好玩，並無意依黑落狄雅的要求，命令任何人閉嘴。

　　黑落德要求莎樂美為他跳舞，先被莎樂美拒絕。在黑落德表示若莎樂美為他跳舞，他願意給她她所要求的任何東西後，莎樂美有了反應。在確定君無戲言，並要求黑落德起誓後，莎樂美不顧母親的反對，答應為黑落德跳舞。

　　莎樂美跳了「七紗舞」後，黑落德高興地問莎樂美要什麼，後者答以在一個銀盤中放上洗者若翰的頭。黑落德大驚，要莎樂美不要聽她母親的話，莎樂美堅定地表示是自己的意思，並提醒黑落德他的誓言。黑落德要用各種東西和莎樂美交換，但請她不要要求若翰的頭，莎樂美絲毫不為所動，反而一再強調只要若翰的頭，黑落德最後只好答應。

　　莎樂美諦聽著地牢中的動靜，為地牢中奇異的安靜感到不安，亦為等待感到難受。當劊子手終於將若翰的頭放在銀盾上托出來時，莎樂美立刻捧過，對著如今屬於她的若翰的頭發出勝利的聲音，並吻了他的嘴。一旁的黑落德看到此景，不禁不寒而慄，預感到將有不幸的事情發生。莎樂美吻過若翰後，表示感到有些苦味，認為那應是愛的滋味。黑落德下令將莎樂美處死。

# 王爾德的《莎樂美》——
## 披上文學外衣的聖經故事

鄭印君

鄭印君，1972年生，輔仁大學宗教學碩士（1999）、輔仁大學比較文學博士（2004）。學習過程與背景相當多元，除涉獵法律學、宗教學、神學之外，更跨足比較文學的領域。主要研究領域有：宗教與文學跨學科與跨領域研究、日本天主教作家遠藤周作及日本近、現代文學中的宗教議題、宗教與跨藝術研究、文學理論等。目前為立德管理學院專任助理教授兼應用日語系主任，輔仁大學、慈濟大學兼任助理教授等。

那個黑落狄雅的女兒便進來跳舞，獲得了黑落德和同席人的歡心。王便對女孩子說：「你要什麼，向我求罷！我必賜給你！」又對她發誓說：「無論你求我什麼，就是我王國的一半，我也必定給你！」她便出去問她的母親說：「我該求什麼？」她母親答說：「洗者若翰的頭。」她便立刻進去，到王面前要求說：「我要你立刻把洗者若翰的頭，放在盤子裡給我！」[1]

根據新約聖經四部福音書的記載，其中較為詳細地提到洗者若翰（John the Baptist）致命的過程的，當屬馬爾谷（谷6:17-29）和瑪竇福音（瑪14:1-12）。路加福音所提到的部分有二：除了路3:19-20有記載黑落德（Herod Antipas）因為黑落狄雅（Herodias）及自己所做的惡事被若翰指責，而將若翰囚禁於獄中，另一個則是黑落德聽到有人談論耶穌所做的奇事而猶豫不定，懷疑是否是厄里亞先知（Helias）、洗者若翰等人之時，黑落德提到已經將若翰斬首之事[2]。至於若望福音，則沒有記載關於洗者若翰致命一事。其中，在福音書的記載裡，於黑落德王的宴席裡跳舞的女孩似乎是洗者若翰致命的關鍵之一，而這個女孩的名字甚至沒有被記載於福音書之中。經過了許多的文學與藝術家們將其賦予名字和生命之後，出現在我們眼前的，就是一位活生生的莎樂美（Salome）公主了，特別是王爾德（Oscar Wilde）所編寫的《莎樂美》戲劇[3]。

但是，大部分的人都知道洗者若翰因莎樂美的一舞而喪命，卻沒有注意到，事實上，王爾德的《莎樂美》有著相當濃厚的聖經背

---

1 參見馬爾谷福音第六章第22-25節（底下各註中所提到的章節，將以6:22-25這樣的表示法表示之）。本文主要之中文參考資料為《聖經》，香港（思高聖經學會）1990；陳潤棠，《新約背景》，台北（校園）1996；傅和德，《舊約的背景》，香港（香港公教真理學會）1994；韓承良，《聖經中的制度與習俗》，台北（思高聖經學會）1982。

2 詳見路加福音9:7-9。

3 【編註】全劇法中對照，請見本書63-121頁。

景，劇中洗者若翰和莎樂美的對話、猶太人的對話等，都經由王爾德巧妙地運用聖經的內容加以編纂，使得《莎樂美》猶如披上聖經外衣的公主。本文除了試著以較為簡潔的方式介紹當時的歷史背景、黑落德家族、洗者若翰與耶穌以及法利塞黨（Pharisee）與撒杜塞黨（Sadducees）之間的關係外，也希望透過對這些背景的了解與掌握，能讓大家在接觸《莎樂美》時，甚至是不同作者版本的《莎樂美》時，有更深入的體驗。

## 一、前史：黑落德家族與大黑落德王

在新約聖經中所提到的黑落德王一共有五位，他們分別是:大黑落德王（Herod the Great）、黑落德阿爾赫勞（Herod Archelaus）、黑落德安提帕（Herod Antipas）、黑落德阿格黎帕一世（Herod Agrippa I）、黑落德阿格黎帕二世（Herod Agrippa II）。而在《莎樂美》故事中出現的黑落德王是黑落德安提帕，他是大黑落德王十個兒子中最小的一位。其實，在王爾德作品中，與內容相關的黑落德王主要有兩位：大黑落德王與黑落德安提帕。而要了解這兩位黑落德之間的關係與當時的歷史背景，就必須先從黑落德這一家族與新約聖經時代的關聯談起。

首先，我們可以這樣認為，新約聖經時代的開端是肇始於大黑落德王。

當時，猶太民族在經過幾乎一個世紀的艱苦奮鬥所建立起來的阿斯摩乃王朝（Asmonaean Dynasty），竟然就輕易地斷送在依爾卡諾二世（Hircanus II）及阿黎斯托步羅二世（Aristobulus II）兩位兄弟的手中。兄弟兩人為了王位發生了鬩牆之爭，並先後向羅馬大將龐培（Pompey）請求仲裁此事。這樣的舉動，給了龐培一個絕佳的介入機會，於是他便藉機領軍進佔了耶路撒冷。龐培首先將阿黎斯托步羅（Aristobulus）撤職，並將其解往羅馬查辦；之後便廢除猶太君王

制，將全巴力斯坦（Palestine）分治，劃成十一個區域，並將這十一個區域全部隸屬於羅馬帝國敘利亞（Syria）行省權下。依爾卡諾二世雖然沒有被充軍放逐，卻也未能如其所願稱王，只獲得了一個沒有實權的大司祭頭銜以及猶太人的名譽領袖稱號，實權則是掌握在羅馬人手中。

此時在依爾卡諾宮中有一位出身於依杜默雅（Idumaea）貴族，名為安提帕特（Antipate）的執事[4]。其趁著大司祭依爾卡諾衰弱無能之際，一步步地爭權奪利，乘機欲取而代之。在公元前四七年，安提帕特因假借依爾卡諾之名義，出兵幫助羅馬皇帝凱撒（Tiberius Caesar）的埃及戰事有功，凱撒乃大賜特恩：使猶太人重新獲得獨立自主自治的權利。因此，實際執政管理百姓者已不是大司祭依爾卡諾，而是執事安提帕特。安提帕特並在凱撒面前極力推薦，使得他的兩個兒子出任重職：發撒厄耳（Phasael）管理耶路撒冷，黑落德[5]（即為大黑落德）管理加里肋亞（Galilee）。自此時起，黑落德開始嶄露頭角，利用各種手段向上攀升，十年之後（公元前三七年），竟成了巴力斯坦在羅馬人權下獨一無二的最高主管，猶太人的阿斯摩乃王朝至此完全消滅。他在消滅瑪加伯兄弟（Maccabees）所建立的阿斯摩乃王朝之後，即在巴力斯坦建立了一個勢力強大的王國。

如同前述，當黑落德剛滿二十六歲之時，便在他父親的極力推薦下，獲得了羅馬皇帝凱撒的允准，被任命為加里肋亞省的總督，並與他的父親同時獲得了羅馬的公民權。此時的加里肋亞不像一個歌舞昇平的福地，卻是匪盜的淵藪，他們到處興風作浪，使得此地民不聊生。黑落德認為這正是他大展鴻圖的良機，於是大開殺戒，將許多為

---

4 因此，安提帕特本身完全沒有猶太血統。

5 「黑落德」為猶太人是非常陌生的外國名字，意謂「英雄世家」，是依杜默雅的貴族，父名安提帕特，是耶京大司祭依爾卡諾的全權執事，母親有阿拉伯血統，亦是貴族出身，名叫基浦洛斯（Cypros）。他出生年代約公元前七三年。他的童年和青年時代（公元前七三至前四七年）的狀況很少為人所知，只知道他這一段歲月是在耶路撒冷的阿斯摩乃王朝宮廷中度過的，並與同時的貴族子弟一同接受教育。

非作歹的惡劣份子繩之於法。可是，黑落德這種殺戮猶太人的殘暴手段卻激起了猶太人的公憤；當時的撒杜塞黨人[6]，基於政治的原因，在依爾卡諾面前控告黑落德，說他沒有猶太公議會的許可，竟敢擅自審訊和屠殺猶太公民。此時，黑落德的處境的確危急；他被召往耶路撒冷受審查辦，可是機警狡猾的黑落德卻投靠羅馬人的庇護，並且安然地度過難關。

公元前四三年上半年，黑落德的父親安提帕特被人暗算中毒而死，黑落德企圖歸罪於大司祭依爾卡諾。但是因為黑落德本身早就劣跡昭彰，為人民所不齒，所以他欲陷害大司祭的計謀只好作罷，而將真正的兇手馬利可（Malichus）就地正法。

四二年上半年，阿黎斯托步羅二世的兒子，安提哥諾（Antigonus）組織了一批猶太軍人，進攻猶太，企圖打倒依爾卡諾，為父報仇。但是未能成事，敗在黑落德的手下。依氏對黑落德的協助非常感激，便將自己的姪女瑪黎安乃（Mariamne）許配給黑落德。黑落德對瑪黎安乃一見鍾情，不僅馬上將自己的結髮正妻休棄，對於其親生兒子安提帕特，亦故意加以疏遠，以便能馬上與瑪黎安乃結婚。其實黑落德這樣做有著處心積慮的一面：除了幫助依爾卡諾打敗敵對的兄弟之子安提哥諾，是為了自己將來的王位和領土著想；另一方面，他欲馬上迎娶阿斯摩乃王朝的女子為妻，除了她天生麗質外，仍然是為了獲得猶太人的好感，以便將來更可以名正言順地做猶太人的國王。

不過，到了四二年底，黑落德的靠山敘利亞的代理總督隆季諾（Longinus），在斐理伯（Philippi）戰敗身亡，猶太人便乘機在他的對頭羅馬大將安多尼（Antonius）面前告發黑落德。但是黑落德使出渾身解數，不惜以大批的金錢和花言巧語來賄賂安多尼，竟然再一次地讓自己脫險，除了保存了原來的土地，並加封為分封侯（tetrarch）。

---

6 關於撒杜塞黨，本文將於稍後說明。

　　阿黎斯托步羅二世的兒子安提哥諾，一心一意要打倒叔父依爾卡諾和黑落德，為父報仇，並奪回其父親失去的王位，以便執政掌管猶太人的事務。公元前四十年，帕提雅人（Parthians）猖獗作亂，佔領了敘利亞。安提哥諾認為時機業已成熟，且因此時羅馬人自顧不暇，無法出兵協助耶京。安提哥諾當機立斷，與帕提雅人聯盟攻打耶京，勢如破竹。依爾卡諾、黑落德和發撒厄耳兄弟二人，無法抵禦，只好閉關自守。值此危機時刻，依爾卡諾和發撒厄耳不聽黑落德的勸告，擅自出城去同安提哥諾商討議和的事情。結果依爾卡諾被他的姪兒安提哥諾一口將耳朵咬了下來，成了殘廢，再也不能克盡大司祭之職[7]，發撒厄耳則在監獄中被人折磨而死。

　　此時，黑落德卻能帶著他的未婚妻瑪黎安乃及未來的岳母逃出重圍，逃往依杜默雅的瑪撒達堡壘（Massade Fortress）中避難，他本人繼續逃往埃及。到了當年的秋末，冒著生命的危險，黑落德自埃及乘船前往羅馬去求救。抵達羅馬之後，便藉安多尼的關係，盡力以大批金錢來賄賂掌權的「三頭政治同盟」（三人政團）[8]，竟然使得三人宣布黑落德為猶太的君王。

　　當時，敘利亞已被羅馬軍隊重新佔領，但是巴力斯坦仍然在安提哥諾的權下。在敘利亞執政的羅馬總督似乎有意與「新國王」黑落

---

7 在肋未記中有記載：「上主訓示梅瑟（Moses，即摩西）說『你告訴亞郎說：世世代代你的後裔中，凡身上缺陷的，不得前去向天主奉獻供物；凡身上有缺陷的，不准前去；不論是眼瞎、腳跛、殘廢畸形的，或是斷腳斷手的，或是駝背、矮小、眼生白翳，身上有麻疹或癬疥，或是睪丸破碎的人。亞郎司祭的後裔中，凡身上有缺陷的，不得去奉獻天主的火祭；他身上既有缺陷，就不應給天主奉獻供物。天主的供物，不論是至聖的或是聖的，他都可以吃；卻不可進入帳幔後，或走進祭壇前，因為他身上有缺陷，免得他褻瀆我的聖所，因為使他們成聖的是我，上主。』」參見肋21:16-23。

8 公元前六十年，由龐培（Pompey）、凱撒（Caesar）、克拉蘇（Crassus）三人結成政治同盟，實行集體獨裁，史稱「前三頭政治同盟」。後來，凱撒戰敗其他兩個對手，實行個人獨裁。不久，凱撒被其政敵刺殺，前三頭同盟結束。公元前四三年，又出現屋大維（Octavius）、安多尼（Antonius）、雷必達（Lepidus）三人結成的「後三頭政治同盟」。本文所指的即為「後三頭政治同盟」。

德為難，使得黑落德必須自己親征，平定土地、鞏固政權。黑落德以與他同族的依杜默雅人為主幹，加上一批傭兵，開始他平定國土的戰爭。首先佔據了加里肋亞及撒瑪黎雅（Samaria）大部分的土地，其後更攻陷了海港城市約培（Joppa），並為瑪撒達堡壘解了圍。公元前三八年開始清除加里肋亞殘餘的敵人，之後安多尼並派遣敘利亞的羅馬軍長索西約（Sosius）幫助黑落德，開始朝猶太進軍，並於三七年包圍耶路撒冷，並於五個月之後破城而入。破城之後的第一件大事，就是黑落德與瑪黎安乃的婚禮。而之前在耶路撒冷稱王的安提哥諾則是被索西約帶往敘利亞，並被人殺死於獄中[9]。

　　為了籠絡猶太人，黑落德對於阿斯摩乃王朝的後裔表示尊重與愛護。他先以金錢將殘廢坐監的大司祭依爾卡諾贖回，其實，依爾卡諾已喪失做大司祭或猶太人精神領袖的資格。黑落德又精心挑選了一個名不見經傳的哈納乃耳（Ananel）為新的大司祭。但是王后瑪黎安乃及其母親藉由埃及女王克婁帕特辣（Cleopatra）的關係，請安多尼對黑落德施加壓力，使得黑落德讓步，新選了瑪黎安乃的弟弟阿黎斯托步羅三世（Aristobulus III）為大司祭。在公元前三五年的帳棚節日上，阿黎斯托步羅三世就職為猶太人的大司祭，耶路撒冷百姓除了欣喜不已之外，也由衷表達了對阿斯摩乃王朝後裔的愛戴，使得黑落德在數天之後，於耶里哥（Jericho）的宴席中，將阿氏溺死於水中。黑落德的岳母因此又利用埃及女王克婁帕特辣向安多尼控告黑落德，使其命令黑落德去敘利亞，在「三頭政治同盟」前受審。黑落德重施故技，用金錢的力量使自己再一次地逃脫險境。

　　之後，當安多尼被屋大維打敗後，眼看屋大維即將成為世界的霸主，黑落德於是到新主人面前去獻媚，使得屋大維為其甜言蜜語所動，仍然封他為猶太王，除了將埃及女王所霸佔的耶里哥歸還之外，並將「十城區」的革辣撒（Gerasa）和希頗斯（Hippos）也賜給了

---

9 研究者認為這應當也是黑落德的陰謀，假羅馬人之手，殺死自己的對頭；且其被殺的地點在巴力斯坦以外的地區，可以避免猶太百姓的反抗。

他。

　　黑落德晚年染上惡病，性情更加兇殘暴虐。他妻子們所生的兒子都在明爭暗鬥，謀奪王位，互相謀殺。最後一位犧牲的人即是他的長子安提帕特，只是因為安提帕特欣喜在其父親死後，自己就可以登位，黑落德即將他殺了。黑落德總計在位三十七年，享壽七十歲。

　　黑落德的第一次遺囑立了長子安提帕特為繼承人，並附帶了如果安提帕特不幸夭折，則由瑪黎安乃所生的兒子黑落德斐理伯（Herod Philip）繼位。第二次的遺囑則是只立了唯一的繼承人安提帕，但是在臨死之前，又慌張地將這個第二遺囑廢除。第三個遺囑任命阿爾赫勞為猶太國王，主管猶太、撒瑪黎雅、依杜默雅三個地區；安提帕治理加里肋亞及培勒雅（Perea）；斐理伯統治巴力斯坦的北方地區，即豪郎（Hauran）、特辣曷尼（Trachonitis）、巴塔乃阿（Batanaea）、哥藍（Gaulontes）、帕乃阿斯。但是遺囑若沒有羅馬皇帝的批准，是不生效力的，因而在大黑落德死後，阿爾赫勞與安提帕皆往羅馬去要求批准或更動遺囑，在這期間發生的猶太的暴動以及羅馬的強力鎮壓等事，使得最後皇帝雖然批准了遺囑，但有一個例外，即阿爾赫勞暫時不得稱王，成為與其他的兄弟姊妹地位一樣的分封侯。

## 二、安提帕、黑落狄雅、莎樂美

　　安提帕（公元前四～公元後三九年）的全名是黑落德安提帕，有時亦簡稱為黑落德，他與阿爾赫勞（Archelaus）是同一位母親，即撒瑪黎雅人瑪耳塔刻（Malthace）所生，是大黑落德十個兒子中最小的一位，可能也是父親最寵幸的一位，因為在第二次的遺囑上，曾經將他立為唯一的繼承人。安提帕的分封侯職所領範圍為加里肋亞和培勒雅。當時培勒雅所佔的地區係沿著死海的東岸，北起自培拉（Pella），南至馬革洛（Machaerus）。

黑落德安提帕建都於革乃撒勒湖西岸，並為尊敬他的好友凱撒提庇留（Tiberius Caesar），特命名此都城為提庇黎雅（Tiberia）。耶穌的家鄉納匝肋（Nazareth）即在他所轄的地區內，但耶穌除在受難日與他會過一次面外，從未與他相見。耶穌稱他為「狐狸」[10]，可見他為人如同其父親大黑落德一樣，如何地奸詐狡猾。安提帕也是個荒淫無度，放蕩不羈的人，遺棄自己的正妻，而與他兄弟斐理伯[11]的妻子黑落狄雅姘居。黑落狄雅原是他們兄弟的另一同父不同母的兄弟阿黎斯托步羅的女兒，因而也是他們二人的姪女。安提帕將其兄長，亦即是黑落狄雅原來的丈夫，囚禁了十二年，最後令人將他勒死。王爾德的《莎樂美》中即提到了這一段。

對於安提帕與黑落狄雅亂倫的關係，洗者若翰曾當面加以斥責：「不許你佔有這女人！」黑落德因此便把若翰逮捕下獄。在黑落德生日宴會上，竟砍下了若翰的頭，來酬謝他的情婦黑落狄雅的女兒當場獻技的盛意[12]，這就是王爾德《莎樂美》情節的主要來源。

納巴特王阿勒塔第四見安提帕無故休了自己的女兒，大為不滿，遂於公元三六年調兵北上聲討安提帕，安提帕於是向敘利亞總督求援。敘利亞總督威特里約對安提帕之為人也有所不滿，於是就袖手旁觀。威特里約之所以不願出兵援助安提帕，主要是因為安提帕常在提庇留面前控告他。無奈刁滑的安提帕，在羅馬時曾與皇帝提庇留有一面之緣，他以為若得皇帝援助，就可有恃無恐。果然，提庇留命敘利亞總督出兵相助，威特里約雖然奉命出兵，卻不急行，當其兵行中途聽聞提庇留駕崩時，更是按兵不動，使得安提帕大敗於納巴特王。

安提帕做分封侯共有四十三年，最後竟落得被充軍而客死他鄉的下場。安提帕之所以被充軍，還是為了他的情婦黑落狄雅貪慕虛榮

---

10 參見路加福音13:32。
11 必須特別說明者，這裡的「斐理伯」與之前所提到的之「斐理伯」（大黑落德與瑪黎安乃所生者），是不同人。
12 參見瑪竇福音14:1-12、馬爾谷福音6:17-29。

的緣故。原來，他的姪兒黑落德阿格黎帕（Herode Agrippa，後稱為阿格黎帕一世），被加里古拉皇帝(Caligula)敕封為猶太王。黑落狄雅見親生弟弟阿格黎帕居然被封為王，自己的「丈夫」卻仍為分封侯，就勸他親赴羅馬請求加里古拉也封他為王。不料，因為阿格黎帕的控告，加里古拉不但沒有照准他的請求，反將他充軍到今日之法國里昂（Lyon），並將他所轄的地區均劃歸阿格黎帕[13]。

公元六年間，當羅馬皇帝將分封侯阿爾赫勞撤職查辦時，雖然黑落德同斐理伯亦同時被人告發，但兩人卻逃過厄運，繼續在位盡職。斐理伯是大黑落德與瑪黎安乃所生的兒子，其執政共有三十七年之久，死於公元三十四年。因為沒有子嗣，他的分封侯區劃歸羅馬的敘利亞行省。按史家若瑟夫（Flavius Josephus）的記載，他曾經娶了自己的親姪女撒羅默（習稱莎樂美）為妻，撒羅默就是黑落狄雅的女兒，兩人的年紀差了三十歲之多。不過關於這一段歷史，學者仍未能做出正確的結論。

## 三、洗者若翰、耶穌、默西亞（彌賽亞）

在王爾德的《莎樂美》中，除了之前所提到的，莎樂美之舞導致若翰喪命的故事情節外，若翰在劇中所說的諸多話語以及眾猶太人等次要角色的台詞內容[14]，均與聖經內容有著相當直接的關係，這亦反映了在猶太教與基督宗教的信仰中，對耶穌及默西亞（彌賽亞）的不同說法，以下即對此做一簡單的說明。

新約聖經之中，描述耶穌與洗者若翰關係最詳盡的，當屬路加

---

13 阿格黎帕一世（黑落德阿格黎帕一世）的死亡在宗徒大事錄（參見宗12:21-23）與史家若瑟夫都有記載。而在王爾德的《莎樂美》中若翰曾說道：「……上主的天使必會打他。他會為蟲子所吃噬。」即是摘自於此。但是值得注意的是，王爾德這樣的安排，不知是要將阿格黎帕一世的下場加以運用，以表示若翰預言黑落德安提帕的下場，還是將兩位黑落德搞錯了，因而有這樣的雜混。

14 請參考本書之王爾德劇本。

福音。在路加福音的「耶穌童年史」[15]，即是以預報若翰的誕生開始的。如果仔細去閱讀耶穌童年史，會發現其實關於若翰與耶穌兩人的敘述是屬於類平行結構的內容鋪排，聖史路加的用意，一般皆認為此平行結構是用來對比若翰與耶穌兩人的關係與不同之重要性。

根據路加福音的記載，若翰的母親依撒伯爾（Elizabeth）是耶穌的母親瑪利亞（Virgin Mary）的表姊，因此若翰與耶穌兩人有著遠親的關係。若翰的父親是大黑落德時代，阿彼雅（Abijah）班中的一名司祭，名叫匝加利亞（Zechariah），而母親依撒伯爾則是屬於亞郎（Aaron）的後代。兩人皆為虔誠且忠敬的義人，但一直未有子嗣。根據猶太人的觀念，未能生育子嗣代表著未能得到天主的恩寵，受到天主的懲罰[16]，因此依撒伯爾在受孕之後，才會說：「上主在眷顧的日子這樣待了我，除去了我在人間的恥辱。」[17]

若翰再度出現在福音的記載中，則是以「荒野中呼號者的聲音」[18]出現。根據福音的記載，耶穌與若翰的再度相遇，則是若翰在約但河（Jordan River）宣講悔改的洗禮，此時，耶穌也來到約但河並接受洗禮。這一個事件，四部福音書（瑪竇[19]、若望[20]、馬爾谷[21]和路加[22]都有記載。但是這裡的敘述方式結構就如同路加福音的「耶穌童年史」中關於兩者的記載，若翰成為了耶穌的「前驅」，是來為耶穌「預備

---

15 參見路加福音1:5-2:52。

16 在創世紀中有這樣的記載，當時雅各伯（Jacob）先後娶了肋阿（Leah）跟辣黑耳（Rachel）姊妹為妻，但是因為雅各伯愛辣黑耳更甚肋阿，上主見肋阿失寵，便給她開了胎。辣黑耳見自己未有生育，就對雅各伯說：「你要給我孩子；不然我就死啦！」雅各伯生氣地對辣黑耳說：「不肯使妳懷孕的是天主，難道我能替他作主？」。這一整段記載請參見創29:15-30:24。

17 參見路加福音1:25。

18 根據馬爾谷福音的記載，若翰「穿的是駱駝毛的衣服，腰間束的是皮帶，吃的是蝗蟲和野蜜」（谷1:6）。同時亦可參見路加福音3:4。

19 參見瑪竇福音3:13-17。

20 參見若望福音1:29-34。

21 參見馬爾谷福音1:9-11。

22 參見路加福音3:21-22。

道路」及「修正途徑」者[23]，故被稱為「若翰洗者」、「主的前驅」。他向自己的門徒指出耶穌是天主的羔羊、除免世罪者，並鼓勵他們跟隨基督[24]，耶穌則稱他比先知還大[25]。並且耶穌在若翰被囚禁之後，就到了加里肋亞展開其傳教的生活[26]；這一點，王爾德在其《莎樂美》中，經由若翰之口告訴莎樂美，亦同時告訴了讀者。因此可以說，若是新約聖經時代的開端是肇始於大黑落德王，則新約聖經默西亞時代的開端，則是肇始於洗者若翰。

在此，必須談一下猶太人對於默西亞的觀念。默西亞一詞的意思按原文之意為「受傅油者」，而在新約的譯詞則是「基督」（Christus），本來是指任何一位受傅油的君王[27]。特別是在舊約撒慕爾7:12-16，納堂（Nathan）先知對達味（David）許下：

> 當你的日子滿期與你祖先躺下時，我必興起由你的內部而出來的那一位，即你所生的兒子；我必鞏固他的王權⋯⋯你的家室和王國，在我面前永遠存在，你的王位也永遠堅定不移。

亦即，天主藉由納堂先知向達味許諾，他的寶座上有永遠的繼承人。納堂先知的這一個神諭就是默西亞神學的起始，所以當猶大王國在公元前五八七年滅亡時，對於默西亞的希望，就從達味所創立的王朝開始轉變。

一般而言，所謂的默西亞觀有著幾個階段，不同的階段有著不同的宗教性意涵。默西亞觀的第一階段是「朝代性的默西亞」（公元前十世紀至前七〇一年），當時猶大簡單地相信其為耶路撒冷宮廷內

---

23 參見馬爾谷福音1:1-13、瑪竇福音3:3、若望福音1:13。
24 參見若望福音1:29、35-37、3:27-30。
25 參見路加福音7:26。
26 參見馬爾谷福音1:14-15；瑪竇福音4:12。
27 例如撒慕爾上、撒慕爾下等處所提及者。參見撒上10:1；撒下2:4、5:3。

代代相傳的王族，因此是集合性質的朝代默西亞。之後，當猶大王國面臨亞述帝國圍攻耶路撒冷時，達味王朝仍然相信他們的默西亞的希望在於其根，亦即厄弗辣大白冷（Bethlehem-Ephrathah）的家鄉：「厄弗辣大白冷！你在猶太郡邑中雖是最小的，但是，將由你為我出生一位統治以色列的人，他的來歷源於亙古，遠自永遠的時代」[28]以及白冷葉瑟（Jesse）的家庭：「由葉瑟的樹幹將生出一個嫩枝，由它的根上將發出一個幼芽」[29]。此為「過渡性的默西亞」（公元前七〇一年）。其後，當耶路撒冷受到最後圍攻，耶肋米亞（Jeremiah）先知首先喊出：「……這人是一個無子女，畢生無成就的人，因為他的後裔中，沒有一人能成功，能坐上達味的寶座，再統治猶大」[30]。而在耶肋米亞先知書23:5-6中，就聲明了是一個人的新開始，所謂的「個人性的默西亞」：「我必替達味興起一隻正義的苗芽」，而不再是從達味的內部出來的默西亞。

公元前五〇四年左右，第二依撒意亞（Isaiah）先知[31]首先體會到耶肋米亞所說的，並認為這位有王權的默西亞君王將會成為受難的僕人，他所要拯救的，已經不只是猶大和以色列，更是整個人類[32]。這個轉變，可稱之為「藉著痛苦拯救全人類的默西亞」。最後階段的默西亞觀，則是聖經新約中在五旬節的聖神降臨時。當宗徒們跟隨耶穌，一直都懷有默西亞王權的想法，這樣的想法一直得到聖神降臨時，伯多祿（St. Peter）首先了解並解釋五旬節的道理，針對納堂先

---

28 參見米該亞先知書5:1。

29 參見依撒意亞先知書11:1。

30 參見耶肋米亞先知書22:30。

31 關於依撒意亞先知書的作者，主要有兩種說法:一是有兩位依撒意亞，其認為依撒意亞先知書之第1至39章為依撒意亞所寫，大約寫於公元前七四〇至七百年間；第40至66章為另一位先知所寫，大約寫於公元前五五〇年至五三八年間，一般將其稱之為第二依撒意亞。另一種說法則是認為有三位依撒意亞，其各撰寫了第1至39章、40至55章及56至66章。

32 參見依撒意亞先知書52:13-53:12。

知的神諭，而提出的永恆達味的後裔就是基督[33]，即「基督即為默西亞」。因此我們可以理解到，一般猶太人對於默西亞的夢想都是將其歸於一位有大能力，並且能將他們國家復興的君王。但是身為「主的前驅」的洗者若翰在新約聖經中所用的話語與其含義，似乎並不相同於宗徒們的想法。

在新約聖經的記載中，若翰在談論到默西亞時，所用的言詞都是相當的謙遜。例如在對觀福音[34]中，若翰所宣告的「那比我更有力量的，要在我來以後來，我連俯身解他的鞋帶也不配。我以水洗你們，他卻要以聖神洗你們」。[35]「他的簸箕已在他手中，他要揚淨自己的禾場，將他的麥粒收入倉內，至於糠秕，卻要用不滅的火焚燒」[36]。因此，當我們在閱讀或聆聽王爾德《莎樂美》中的洗者若翰之言行與對話時，可以了解到為何若翰會說出那樣的話語內容。至於「當他來臨時，不毛之地必要歡樂。如花盛開，有如百合。…… 新生兒將伸手探入惡龍的窩穴，拉著鬃毛帶領獅子」[37]，則是王爾德摘自於依撒意亞先知書的幾個段落，主要是在說明當和平的君王默西亞來臨時的幸福景象，而其中的「那時瞎子的眼睛要明朗，聾子的耳朵要開啟」，耶穌曾經引用這段話來說明自己就是默西亞[38]。

## 四、法利塞黨與撒杜塞黨

如果我們注意到在王爾德的《莎樂美》之情節中，除了莎樂美與洗者若翰等主要角色之外，令人相當印象深刻的，當可說是穿插於

---

33 參見宗徒大事錄2:29-36。
34 馬爾谷、瑪竇及路加三部福音所記載的內容可以互相參看對照，應此被稱之為「對觀福音」。
35 參見馬爾谷福音1:7-8；瑪竇福音3:11；路加福音3:16-17等皆有類似的說法。
36 參見瑪竇福音3:12；路加福音3:17。
37 此處若翰的話語依序出自馬爾谷福音1:7、依撒意亞先知書35:1, 35:5, 11:7-8。
38 參見瑪竇福音10:5、路加福音7:21-22。

劇情之中的吵雜猶太人。在這些猶太人之中，大致上可分為兩種不同的政黨：法利塞黨與撒杜塞黨。因此當其出現時，可以發現到他們對於「復活」與「天使」等宗教觀念有著對立的爭論，其中清楚地反映了猶太人之間的不同宗教觀。亦即，這些龍套角色以及其對話若沒有仔細的去加以了解，會以為是王爾德無中生有，用來點綴劇情的。事實上，他們所爭論的議題，確實在當時的歷史中發生過。以下即對此做一說明。

猶太人的政治和宗教思想是混合在一起的，因此可以將屬於同一個團體者亦稱為政黨或教派。在新約時代，最有勢力、人數也最多者當屬法利塞黨（Pharisees）和撒杜塞黨（Sadducees）。「法利塞」[39]一名來自於阿剌美語（Aramaic），原意是「被隔離的」，「被分開的」。這種稱呼含有譏諷的意味，可能出於其反對者之口，因為他們自視高人一等，是聖潔的人，是不應與一般俗人往來的超人。他們彼此互稱「同志」或「同伴」，有時亦自稱為「聖者」，可見是一個黨派的組織。其可能的起源是，在瑪加伯戰爭時代，出現了一個名叫哈息待（Hasideans）的黨派[40]，他們以熱心、虔誠、愛國、護教、衛法及反對一切外來的文化影響著稱。很可能這些忠貞之士就是後期法利塞黨的鼻祖。但是他們正式組黨面世的時代，應是阿斯摩乃王朝時代的事，尤其是在若望依爾卡諾為猶太人首領的時候（公元前一三五至公元前一〇五年），他本人就是法利塞人的愛徒，故對這批黨人恩禮有加。但後來因為有人對他出言不遜，請他辭去大司祭的職位，他自此漸漸喪失了對法利塞人的好感。法利塞人在政治上可說是國家主義派，富有愛國思想；在宗教上則是猶太教的保守派或正統派。他們主

---

39 史家若瑟夫只說這兩個黨派「很早就有」，沒有指明它們出現的時代。聖經中，在厄斯德拉下10:29-30有「所有脫離各地各民族而來歸奉天主法律的人……起咒宣誓，必按天主的法律去行」。這裡所說的那些脫離人群，奉事天主，奉公守法的人，有人以為就是法利塞人的起源。當然遠在乃赫米雅的時代，還沒有黨派的名稱和組織，不過有這樣精神的人似乎業已存在。

40 參見瑪加伯上2:42。

要接受聖經的教義，注重外表儀式，嚴守成文和口傳律法，並恪守古人所有遺留下來的禮制。

而關於「撒杜塞」的來源，目前絕大多數的學者都認為「撒杜塞」一名，來自大司祭「匝多克」（Zadok）[41]之名；事實上，他們也的確以自己為匝多克大司祭的後代而自豪[42]。

在耶穌和宗徒的時代，撒杜塞人與上層社會人士，尤其同司祭和貴族富人相交來往；法利塞人卻深入民間，深得人心，再加上經師們大都是這一黨的人，當然更得宣傳之效。兩黨經常有所爭執，並各有不同的支持來源；在王爾德的《莎樂美》中，兩黨就針對天使與復活等話題在爭執著。法利塞黨具有嚴密的組織和訓練，使得他們漸漸地佔據上風，特別在關於宗教禮儀的許多爭執上，法利塞人的意見總是能左右著大局。撒杜塞人則隨著猶太民族在公元七十年時的巨大浩劫，因而無聲無息地消失於歷史之中；而法利塞人並沒有受到自然的淘汰，公元七十年的大災難並沒有使他們滅亡，相反地，他們不僅繼續存在，後來竟成了百姓精神及宗教上的領導人。猶太人在家破人亡，分散天下後，仍然能夠經久團結，保持其固有的血統、文化和宗教，法利塞人的精神傳統，是發揮著極大的作用的。

而在兩黨關於復活和天使的爭論部分，則要從兩黨對於梅瑟（即摩西）法律與傳統的看法談起。首先，因為撒杜塞黨主張遵守梅瑟的法律，但是對古人的傳統卻完全棄之不理。會有這樣看法之理由是因為，撒杜塞黨本身就是一個深受希臘羅馬文化影響的猶太教派，其在政治上主張聯絡羅馬政府，願意暫時受羅馬政府管轄；在宗教上則是趨向懷疑派，只相信律法書上的道理，否認別的先知或任何古人的傳統之權威，即使是梅瑟的律法，他們也認為自己有自由解釋的權

---

41 匝多克是撒羅滿在罷免厄貝雅塔爾大司祭之後，所委任的繼位大司祭，參見列王紀上 2:35-37。
42 參見厄則克耳先知書40:46, 44:15, 48:11。

力。

　　法利塞黨則是恰好相反，其主張嚴格遵守梅瑟的法律，但對古人的傳統也絲毫不苟。如果必須在二者選擇其一，法利塞人會選擇放棄法律而保存傳統。關於法利塞人對傳統的過份強調，耶穌曾對此聲明，這些都是人為的規則[43]。但是在聖經的記載中，耶穌責斥他們的原因主要還是因為他們驕矜自恃、假善欺人、渴慕虛榮等。

　　在宗徒大事錄23:8有這樣的記載[44]：「原來撒杜塞人說沒有復活，也沒有天使，也沒有神靈；法利塞黨人卻樣樣都承認。」由此可見，撒杜塞人除了天主之外，是不承認有其他神靈的存在的，也不承認有復活這一回事因此，撒杜塞人對於宣傳耶穌復活的門徒們，認為其破壞了他們所堅持的信念，因而採取了嚴厲的鎮壓手段[45]。他們否認復活的原因，是因為他們深信人的靈魂同肉身一起死亡，不再存在之故。所以，撒杜塞人同時也就不信死後有賞善罰惡的事情。至於法利塞人則認為靈魂常存，而且認為人的靈魂雖然是不死不滅的，但是只有善人的靈魂可再度轉生，重返世界；惡人的靈魂必須受罰，永無翻身之日。天使有善惡兩種，人在天堂之上仍有嫁娶，仍有飯食，也相信人生一切皆為天主所預定。對於默西亞降生為王的盼望相當注重，但不相信默西亞會有肉身受苦難之事。另外，因為法利塞人認為梅瑟在西乃山不只承受天主的盟約，另又從天使方面得到許多的條規，這些並未記載在正典之中，僅傳給亞郎，亞郎又傳給長老們，長老們傳給先知，先知再傳於會堂之中，而法利塞人則是這些傳統的承繼人，因此，他們相當重視這些傳統。關於這一部分，王爾德在《莎樂美》中也有提到。

---

43 參見瑪竇福音15:9；馬爾谷福音7:7。

44 此亦可參見馬爾谷福音12:18；路加福音20:27。

45 參見宗徒大事錄4:2。

# 四、結語

　　在聖經的記載中，莎樂美其實名不見經傳，她之所以會被提及，主要還是因為洗者若翰致命的緣故。但是在王爾德的《莎樂美》中，塑造出了一位活生生的莎樂美，一位讓讀者會因為其愛恨交織的行徑，而低吟不已的年輕女孩莎樂美。同時，王爾德也藉著改寫、挪用與巧妙的安排，賦予劇中人物彼此之間的對話，更深刻的想像與張力，使得這位名不見經傳的女子，從聖經之中被釋放出來，更貼近、震撼人心。然則，在王爾德的作品中，無論是若翰的話語、諸多次要人物的對話或爭辯，甚至主角之間複雜的互動，其根源可說均來自聖經。進而言之，在歐洲文化藝術發展中，聖經的強大背景可說無所不在，王爾德的《莎樂美》僅是其中之一個佳例。

# 攀附在聖經之上：
## 歐洲視覺藝術中的莎樂美千禧變相

羊文漪

羊文漪，德國海德堡大學歐洲藝術史博士。曾任國立藝術教育館、台北市立美術館、台北市文化局等公職、文化大學教職。以自由策展身份，策辦國內外展覽無數，推出「裂合與聚生」、「殖民史與平行觀」當代藝術展覽，於義大利威尼斯雙年展中展出。文章散見國內美術雜誌及書刊。研究範圍：歐洲藝術史、歐洲當代藝術、台灣美術史、台灣當代藝術、台灣女性藝術等。現旅居德國。

莎樂美，彷彿千年肉身不死女神，吸食百代歐洲文人慾望窺視、書寫與造像。打從「可抵半個國土」那支傳奇性舞蹈，由《聖經》載入且歸在她名下至今，莎樂美穿越時光隧道，變相換妝始終如一。中古歐洲視覺圖像檔中，她是載歌載舞一位超級舞者，各種曲目絕活樣樣專精。文藝復興換妝為美若天仙絕代佳人，婀娜多姿也含情脈脈。到了十九世紀近代，則負面性翻轉，成為嗜血虐他，一位令男士既愛且恨又怕的性變態妖女，也是我們今天對她所熟悉的造型。

莎樂美精采絕倫、橫跨兩千年的這段換妝變相大展演，主由歐洲男性集體書寫造像結晶形成，反映歐洲文化對於再現議題無比之樂趣，以及文化記憶檔不斷更新之特色。不過，此前仆後繼反覆的書寫，並非歐洲所專擅，中國宋代史家鄭樵針對歷代傳奇小說盛行，即說道：「虞舜之父、杞梁之妻，於經傳所言者，數十言者，彼則演成萬千言，……彼之意向……不得不如此，不說無以暢其胸中也。」[1]

此一「不得不如此」的再三書寫，從女性主義觀點來看，被書寫與被塑造的客體，始終是女性身體與身份。莎樂美千禧變相大逆轉，不例外再次確證女性從來弱勢失聲，以及男性「無以暢其胸中」的張牙舞爪。不過，二元化對立處理，包括男女議題，有其缺失盲點，主要在於妖魔化對方，以做論述權謀；反易隱瞞其後無所不在之意識型態。例如在莎樂美案例中，主宰歐洲近兩千年的基督宗教，在其基本教義中，具有強烈排他與剷除異己霸權宰制作風，此與當代所提之國家意識型態機器，並無不同。莎樂美千禧變相超級展演，換言之，在宗教意識型態框架下運作（自係由男性掌盤），與其說是男性書寫慾望焦點下產物，還不如說，這一缸從事書寫造像的男性們，在基督宗教長期壓抑與禁制下，順手從女性角色下手，主在謀求個人想像與創作出口，俾以投射及解決自身內在受約制情結。至少五世紀前

---

1 鄭樵，《通志二十略》，台北(世界書局) 1956, 356。在此特別感謝主編羅基敏邀稿，筆者十多年前文字（見註4）因而有一資料更新與難得翻寫機會。

之教會神學家、十九世紀以降，不少文人騷客，依我之見，均做如此傾斜。

　　本文介紹莎樂美在歐洲藝術史中千禧變相，同時涉及洗者若翰視覺表現，而以十八世紀為斷代下限。方法論上，主從藝術史學科，如圖像學、視覺技術操作分析、主題演變、文本與圖像間流動關係著手。戰後西方諸種理論工具，如現象學、新文學批評、符號學、解構主義、拉崗心理分析、文化研究、後殖民及性別研究等等，在全文中既非佔據第一線位置、也非文章架構骨幹，而是退居後衛底層，雜混其中。在進行全文鋪陳與敘述上，作品主體論為文章推進核心，少數幾件劃時代重要作品，有較深入分析外，餘採宏觀論述。此外，文中也將關注本文男主角洗者若翰生平背景、以及文化社經歷史氛圍，其目的在於烘托莎樂美千禧變相，內外在各文化相關結構層，及其相互糾葛之複雜性。換言之，筆者有興趣的，不單在抽離莎樂美於時空座標軸上的獨舞，也還是歐洲視覺意識轉換的本身，以及藝術家們如何透過莎樂美／洗者若翰，與基督宗教歷史傳承框架的周旋、轉折，以及最終抗拒下之反撲。

## 文獻閱讀與莎樂美早期負面形象

　　莎樂美今天性變態妖女形象，主要出自十九世紀下降，歐洲文人不斷塗寫改造結果。今天要對她做任何圖像認識與研究，回到歷史起點，古文獻資料中對她相關記載，為切入不二法門必要程序。在今傳世、也屬最早文獻當中，莎樂美文字再現工程，主由史實、傳說、詮釋，一片混沌交織形成，主要係在四大區塊中進行：一是《聖經》新約〈瑪竇福音〉十四章1至12節、與〈馬爾谷福音〉六章14至29節，簡短記述洗者若翰殉道經過。[2]二是史料部份，從非宗教觀點，

---

相對客觀記載當時若翰身亡經過，內容出自猶太史家若瑟夫(Flavius Josephus, 37-100)《猶太人上古史》（*Antiquitates Judaicae*）一書十八章5節2段。[3]三是古羅馬文學及史料，包括從政回憶錄、議論散文、書信、史書等文獻。其中針對洗者若翰喪生，通過獻舞、許願及斬首三部曲程序，儼已發展為敘述模式，引人矚目。四是基督宗教早期神學家評註、詮釋與其他議論性書寫。

上述四大文獻平台，彼此糾葛與相互影響，筆者前曾撰文[4]，此處不再複述。綜而言之，新約兩大福音與基督宗教早期神學家文本，與本文關係最為密切。前者將洗者若翰殉道原委，做了言簡意賅原始記載。後者則提供對此事件主導後代之基本觀點。此外，關於洗者若翰殉道主要原因，根據兩本福音細部不盡一致的記載，是洗者若翰對黑落德與黑落狄雅再婚公開做批評，因遭到逮捕。近因則在古猶太黑落德於生日宴席上，先讓莎樂美載歌載舞，後在犒賞莎樂美絕妙舞蹈時，許下半個國土誓言。最終，黑落德再婚妻子黑落狄雅，唆使女兒莎樂美索取若翰首級，因而造成若翰不幸殉道悲劇結果。

引人矚目的是，莎樂美在兩大福音中，並未被指明道姓，說出

3 涉及基督宗教發展源起的若瑟夫一世紀著作，長期來為西方神學與史學家鑽研對象。近年重要研究參見Louis H. Feldman, *Josephus's Interpretation of the Bible,* Berkeley (University of California Press) 1998及所列書目。若瑟夫《猶太人上古史》全書英譯(William Whiston, trans., 1737)參見http://www.ccel.org/j/josephus/JOSEPHUS.HTM。另，今存古猶太錢幣，上有莎樂美肖像，名字以希臘文鑄刻，為莎樂美正名重要考古文獻。該錢幣圖錄收於Adolf Reifenberg, *Ancient Jewish Coins,* Jerusalem (Rubin Mass) 1973, pl 71,72；錢幣圖錄亦參見http://www.amuseum.org/book/page11.html。

4 有關莎樂美視覺圖像，參見筆者撰〈美女與首級：歐洲藝術史上的莎樂美與聖人施洗約翰之死〉一文，收於《當代雜誌》二十七期(七十七年七月)，68-79；二十八期(七十七年八月)，121-135；三十期(七十七年十月)，110-122；三十三期(七十八年一月)，122-131。該文從維也納世紀末畫家克林姆（Gustav Klimt, 1862-1918）《友弟德與赦羅斐乃》（*Judith und Holofernes*）畫作中，友弟德與莎樂美圖像可替代性出發，回溯歐洲藝術史中，莎樂美與洗者若翰首級圖像發展流變，及早期相關文獻關連性。該文與本篇文章內容頗有出入，一在斷代，本文止於十八世紀；該文及至十九世紀末。二是本文以莎樂美為主，除文獻及聖骸基本資料未變，內容做大幅更動，圖錄也盡可能避免重複。該文書目及作品圖像分析今仍可供參。

她真實姓名。同時她與洗者若翰之死，此一「政治迫害案」，其實關係有限。主要出於她那支匪夷所思、「可抵半個國土」舞蹈，使得早期基督宗教神學家們(亦包括後代其他作者)，對此著迷，大為不解，旋之發揮文學想像或道德批判。莎樂美成為後代代罪羔羊、負面角色形象，換言之，並非出自經典，而是來自基督宗教早期神學家之筆，方才輾轉進入視覺圖像。四世紀康斯坦丁堡大主教克利索斯托（John Chrysostom, 344- 407）針對此，曾一語論斷，對後代最具影響力。據他說，洗者若翰之死，主肇因莎樂美之舞，因為「起舞處，便是撒旦的所在」(Everywhere the devil leads the dance)[5]。

此處不可遺漏，也必須一提的，還有在視覺圖像或文學文本當中，莎樂美與黑落狄雅母女間交織混體，相互混淆情況不時發生。如近代著名德國詩人海涅(Heinrich Heine)、法國文豪福樓拜(Gustave Flaubert)等人作品中，皆不謀而合以黑落狄雅做作品主角，而加以文字發揮。[6]同一現象無獨有偶，同樣見諸於視覺圖像創作。而此一發展源頭，也來自基督宗教早期飽學之士。與奧古斯丁齊名的三世紀奧力振（Origen, 182-251），在他評注〈瑪竇福音〉時即說道，福音所提「黑落狄雅的女兒」的名字，不是莎樂美，而也叫黑落狄雅[7]，影響後代匪淺至今。此外，還有早期教會另一位權威人士的一段文字，也舉足輕重。那便是將《聖經》譯為拉丁文的教會之父聖熱羅尼莫（St. Jerome, 347 - 420），在為文中他提到，在獻上若翰首級

---

5 基督宗教教義宣揚禁欲、反對各種縱欲行為及演出，因此對莎樂美之舞斥責為必然。論文專書Torsten Hausamann, *Die tanzende Salome in der Kunst von der christlichen Frühzeit bis um 1500: Ikonographische Studien,* Zürich (Juris) 1980, 56-65頁中，對此有具說明力之陳述。文中引言由筆者中譯，摘自John Chrysostom, *Homilies on the Epistle to the Hebrews,* Frederic Gardiner (trans.), 1886, Book XV, ver. 13, 14；亦收於http://www.newadvent.org/fathers/240215.htm。

6 【編註】請參考本書羅基敏，〈王爾德形塑「莎樂美」〉一文。

7 Origen, *Commentary on the Gospel Matthew*, Roberts-Donaldson (trans.), 1885, Book V; ver. 22；亦收於http://www.earlychristianwritings.com/text/origen-matthew.html。

時，黑落狄雅心存憤懣，再用尖針戳刺他舌頭。這一段既生動也曲折的說法，千年後在中古視覺藝術中，無心插柳，也產生重要意義；細節見後敘述。

## 洗者若翰圖像、創作題材與圖文關係

做為莎樂美視覺圖像搭檔之聖人洗者若翰，他是基督宗教三大歷史人物之一。在世時，他以猶太教積極改革者身份佈道演說，影響力遠超過耶穌。在歐洲視覺圖像檔中，我們所見的洗者若翰，則是被規格化的典範形象：一位先知，為耶穌受洗，也是宣稱耶穌基督為默西亞的正名關鍵人士。[8]

縱觀歐洲視覺藝術史發展，洗者若翰生平事蹟，包括他母親受孕、出生、童年、沙漠修行、入世佈道、為耶穌受洗、以及最終殉道等，都是圖像記錄與處理表現對象。[9]其中最普及也通行各處的是「耶穌受洗圖」規格性題材。此外，在承傳及法統需求下，洗者若翰家譜與耶穌瑪利亞聖人之家也相互扣合。最具代表為文藝復興時濃縮定格「聖母、耶穌及若翰童年」題材創作。在此一主題中，耶穌與若翰做為天真爛漫無邪孩童，以純真裸露身姿，環繞在聖母瑪利亞身邊，祥和甜美人間樂園景緻，備受歡迎。十五世紀末至十八世紀間，歐洲許多藝術家們紛紛處理此一題材。最著名的自屬達文西(Leonardo da Vinci)為米蘭聖方濟教堂（San Francesco Grande）所繪

---

8 【編註】亦請參考本書鄭印君，〈王爾德的《莎樂美》─披上文學外衣的聖經故事〉一文。

9 洗者若翰為基督宗教核心人士，相關學術及神學研究豐富。有關其藝術圖像發展及表現參見Alexandre Masseron, *Saint Jean Baptiste dans l'art,* Grenoble (Arthaud) 1957; E. Weis, "Johannes der Täufer", in: W. Braunsfeld, (ed.), *Lexikon der christlichen Ikonographie: Ikonographie der Heiligen,* Rom (Herder) 1974, Bd. 7, 164-190; Friedrich-August von Metzsch, *Johannes der Täufer: Seine Geschichte und seine Darstellung in der Kunst,* München (Callwey) 1989; Eleonora Bairati, *Salome: Immagini di un mito,* Nuoro (Ilisso) 1998。

10 該作品現藏於羅浮宮。此祭壇畫另一版本今藏倫敦國家畫廊。

《巖石下聖母圖》（Virgin of the Rocks）一作[10]。

　　洗者若翰視覺圖像受到歡迎，出於他職掌施洗禮身份。歐洲各地教堂、尤其洗禮堂、以及奉信若翰為主保的教堂中，他的在場與顯像，不僅具象徵意義，更是實質上提供信徒當下接受洗禮的最佳見證。也因此，在歐洲藝術中，凡是處理洗者若翰生平中有關殉道喪生這段經過時，陰錯陽差的，莎樂美無可迴避，同時現身在場。舉凡各地教堂內所需平面、立體，或其他媒材裝飾配備，包括手抄彩繪、青銅浮雕、石雕、雕塑、彩色玻璃、掛氈、壁畫、油畫、儀式器物等等，因此都留下千面女郎莎樂美不同造型與身姿。

　　在處理莎樂美與若翰殉道的視覺創作平台上，兩大福音與教會早期神學家觀點，為最早參考與依據工具。其次為代代相傳，各地同中有異的圖像資源傳統。在圖像題材規劃與表現上，六至十五世紀間視覺圖像作品，一律採用「分段記述」語法，以切割情節、分段描述，且同步並陳方式做呈現。而主要場景設在黑落德生日宴席上，形成為「黑落德宴席」基本規格題材。其他福音所提情節，如莎樂美之舞、劊子手斬砍首級、莎樂美捧呈首級盤予母親，或以平行及穿插方式出現，屬於次情節，主要盛行於中古哥德時期。至於福音文本所提其他情節，如洗者若翰摘指黑落德與黑落狄雅再婚、洗者若翰被捕入獄、洗者若翰門徒領取屍首等，也在不同地方性教堂中出現。

　　然而，圖跟文走、圖文間相互從屬關係，並非一層不變。例如莎樂美那支眾所矚目「可抵半個國土」的舞蹈，兩本福音文本中皆未做細部說明，它便成為藝術圖像創作者各自發揮與表述的焦點。尤其在中古哥德時期，屬於既定戲碼之一，也備受歡迎，精彩無比。此外，十三、十四世紀，在德、法、法蘭德斯三地產生「黑落狄雅復仇」及「洗者若翰首級盤」嶄新圖像；此二題材來由，又跟福音文本、神學評註、或圖像傳統毫無關連，反是透過其他重大文化事件，滲入藝術圖像，而折射攀附於《聖經》之上。

## 手抄彩繪：莎樂美最早視覺圖像

在今天歐洲視覺圖像檔中，莎樂美最早形象是以插圖方式，附屬在〈瑪竇福音〉、〈馬爾谷福音〉手抄經文當中。1898年在土耳其辛諾普(Sinope)出土〈瑪竇福音〉殘本，後通稱《辛諾普手抄本》（*Codex Sinopensis*），是今天所知有關莎樂美第一份視覺記錄【見圖一】。[11]從色彩風格研判，該彩繪原屬拜占庭東羅馬帝國文物，可能曾為皇室所有，斷代在六世紀上半葉。

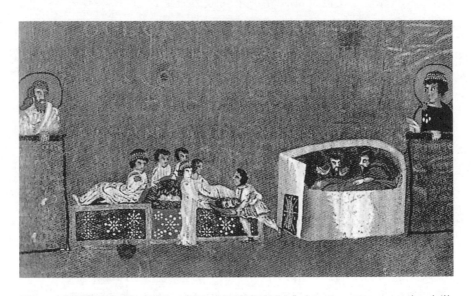

圖一：《黑落德宴席》，彩繪，收於《辛諾普手抄本》（*Codex Sinopensis*），六世紀上半葉，今藏巴黎國家圖書館（Bibliothèque Nationale, Paris）。亦請見本書彩頁2。

---

11 《辛諾普》彩繪中站立女子一般認定為莎樂美；引爭議部份在於頭戴珠冠者應為黑落狄雅王妃。不過進餐儀式與黑落德配對坐者，又不該是王妃以外之人。此圖身份認定至今未決。彩繪圖片收於Bairati 1998, pl 1。亦請參考André Grabar, *Les peintures de l'Evangéliaire de Sinope,* Paris (Bibliothèque Nationale) 1948, 3-4，其中含作品X-ray掃瞄後上色程序與人物服裝更改等相關資料。

做為聖人洗者若翰殉道現存的第一件視覺圖像，辛諾普彩繪引人矚目，首先在它簡潔明快的敘述風格。洗者若翰殉道整版經過，在彩繪中是通過大幅情節濃縮加以表現。主要視覺焦點設在關鍵場景，黑落德生日宴席上，而定格於若翰首級缽出現的那一剎那。莎樂美（另一說為黑落狄雅）在彩繪中，居站宴席中央。一襲綴花長衫，頭戴珠冠，濃眉大眼，正準備迎面接下捧上的若翰首級缽。黑落德與黑落狄雅夫婦（一說為賓客），則循古羅馬進餐禮俗，側躺餐桌左右。此外，畫面右側還有一座監獄城堡的俯視縮景，做為分段記述第二場景，裡面有兩名收理若翰殘骸的門徒。

辛諾普彩繪圖中，除了這兩場景直接擷自福音內文之外，還頗不尋常的，在畫幅左右再安排了兩位與殉道經過無關連，可說是見證人，居高臨下俯視全場。他們是舊約的梅瑟與達味王兩位先知（亦即摩西與大衛王）。他們的在場並不單純。原因是這兩位先知手中握有長條字軸，上面寫著兩段舊約經文，有弦外之音，也相當犀利。這兩段經文是如此寫道：「凡流人血的，他的血也要為人所流，因為人是照天主的肖像造的。」（創世紀9:6）「上主的聖者們的去世，在上主的眼中十分珍貴。」（聖詠集116:15）[12]準此，除了圖像上的再現，辛諾普彩繪再兼併宗教裁判、撫平與慰藉等意含，成為該彩繪最大特色。不過此一圖文並陳的視覺處理，卻是獨步千古，之後再無接續者跟進。

辛諾普彩繪圖雖擁有獨到神學特色，但基於教義論述至上考量，繪本中對於莎樂美那支「可抵半個國土」之舞，顯然避而不談。繼辛諾普彩圖後，十世紀以前尚有圖作留存至今，為九世紀《夏特福音手抄本》（*Evangéliaire de Chartres*）[13]，與十世紀《柳塔爾福音手

---

12 兩段經文中譯摘自天主教思高聖經學會出版電子聖經http://www.catholic.org.tw/bible。

13 今藏巴黎國立圖書館。《夏特福音手抄本》有關莎樂美負片圖像參見羊文漪(註4)，《當代雜誌》二十八期，124。

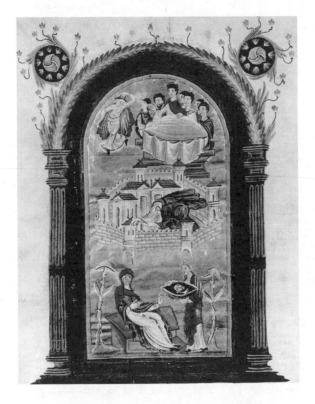

圖二：《聖人洗者若翰之死》，彩繪，收於《柳塔爾福音手抄本》(*Liuthar-Evangeliar*, Reichenau)，十世紀，今藏德國阿亨大教堂(Aachen, Dom)。亦請參見本書彩頁3。

抄本》(*Liuthar-Evangeliar*)【見圖二】兩件插圖作品。[14]在這兩幅以圖說文、且採分段記述的繪本中，我們首度親睹黑落德生日宴席上，莎樂美那支關鍵曼妙舞蹈。《聖經》兩福音文本中，不曾針對這支舞蹈做細節描述；在兩幅插繪作品中，因而各自表述，有截然不同詮釋。

　　例如在夏特插圖中，莎樂美身著緊身魚尾長裙，高高舉起雙手，後仰身姿，定格下來的是一個單純搖擺身姿舞蹈。在柳爾塔圖中，莎樂美之舞表現則既大膽且聳動，採以半裸舞姿呈現，可說直接針對經典所提「可抵半個國土」舞蹈，提出是一支裸舞的明確回應。也因此，柳塔爾圖引人矚目的，不單在於賞心悅目裝飾性風格，華麗典雅拱廊、花輪配飾、纖細飄浮花草，同時也在於它揭示了男性內在

---

14 《柳塔爾》圖錄收於André Grabar, *Die Zeit der Ottonen und Salier*, München (C.H. Beck) 1973, 136, pl 127。

深層禁忌區：女性裸露的身體。引人玩味的還有，作品中黑落德宴客席桌上，黑落狄雅缺席，六位排排坐的一律為男士，無所迴避將男性內心深處欲望凝視，再做進一步揭示。

## 進入中古公共空間：百家爭妍莎樂美之舞

九世紀初，查理曼大帝統合歐洲，並與羅馬天主教教廷接合，開啟基督宗教跨越阿爾卑斯山進入西歐肇端，也象徵基督宗教深植歐洲的大勢底定。做為基督宗教傳教體制化基地、天國的象徵，教堂自十一世紀起，在持續大興土木下，高聳雲天，由羅曼尼克式（Romanesque）轉入哥德式（Gothic）雄偉風格。洗者若翰生平事蹟，包括殉道作品，在各地教堂春筍般出現下，相對需求量也增加，不久便從原來修道院屬小眾的手抄繪本中，轉進入所謂教堂的「公共空間」。

根據1989年有關莎樂美圖像研究之一本論文，作者以十一世紀至十四世紀西歐做研究統計，提出約卅件有關莎樂美作品；未來東歐國家研究資料彙通下，可以預期，將有更豐富資料出土。其中，保存良好、且具代表性作品，計有德國希德斯罕大教堂（Dom, Hildesheim）銅柱（1022年）、義大利維洛納聖柴諾教堂（La Basilica di San Zeno, Verona）銅門浮雕（約1100年）、法國吐魯斯聖史帝芬教堂（Cathédrale de Saint-Étienne, Toulouse）石柱浮雕（12世紀初）、義大利帕爾瑪洗禮堂（Il Battistero, Parma）門楣浮雕石刻（約1196年）、法國盧昂大教堂（Cathédrale, Rouen）門楣帶高浮雕石刻（約14世紀）、喬托佛羅倫斯聖十字教堂壁畫（1320-328年）、威尼斯聖馬可教堂鑲嵌畫（1343-1354）等等。[15]

---

15 Kerstin Merkel, *Salome：Ikonographie im Wandel,* Frankfurt am Main (Peter Lang) 1990, 163-195; 內文提及希德斯罕銅柱圖錄參見Friedrich-August von Metzsch 1989, pl 106；吐魯斯石雕見Masseron 1957, pl 104；餘五件作品圖錄依序收於Merkel 1990, pl 1-1; 3; 36; 26; 20。

　　在這些中古哥德時期作品中，莎樂美之舞一律為分段記述場景中既定戲碼，變化多端，最具看頭。如在德國希德斯罕銅柱中，莎樂美的舞可從她提空左足、伸展雙手，及後仰身姿，傳達出是一支要求平衡感的舞蹈。百年後，聖柴諾教堂銅製大門上，我們看到莎樂美之舞，則是全身後仰翻轉，成一環帶狀，輕柔感十足，猶若軟體操。此外，莎樂美以絕妙倒立身姿做表現的，在法國教堂中頗受歡迎，如有盧昂大教堂的門楣帶高浮雕等。不過，義大利中古雕刻家安特拉米（Benedetto Antelami, 活躍期1170-1230），在帕爾瑪洗禮堂所完成的浮雕處理，卻別出心裁，在莎樂美擺手起舞身後，安插了長翅惡魔，可說正回應了教會早期大主教克利索斯托「起舞處，便是撒旦的所在」觀點。

　　上面這些視覺圖像表現，如百家爭妍，為莎樂美之舞留下不同

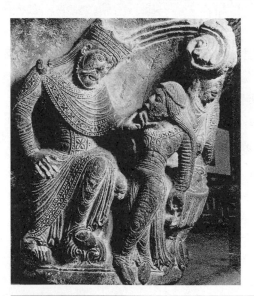

地域、時代之各種形色多樣化詮釋。然縱觀這些針對莎樂美之舞的處理表現，大致上一律著重技藝性、平衡感、柔軟類型之舞姿表達。[16]而前面提到柳塔爾插圖之莎

圖三：《黑落德宴席》局部，石浮雕，聖史帝芬教堂（Cathédrale de Saint-Étienne），十二世紀初，今藏吐魯斯市立藝術館(Musée des Beaux-arts de la ville de Toulouse)。亦請見本書彩頁8。

16 有關莎樂美之舞的圖像表現，根據Torsten Hausamann歸類，十六世紀前舞姿有雜技、後仰、捲長袖、旋轉、頭頂首級盤、持劍、手戴花、持圓球、持樂器、轉手舞、宮廷舞、仙女飄逸裝等十類，可知當時視覺表現之繽紛多樣性。參見Hausamann 1980, 323-437。

樂美大膽裸舞詮釋，一枝獨秀，並不復再見，猶待千年後曼妙七紗舞接續。此時唯一與男女性別議題相關、也透露兩性曖昧關係的，是十二世紀初，法國吐魯斯聖史帝芬教堂中一組石柱浮雕【見圖三】。[17]在那裡，莎樂美身著緊身長衫，長髮披肩及腰，側身扭轉姿式，原無驚人之舉。不過，一旁高高在座的黑落德，卻耐人尋味，伸出左手托撫住莎樂美臉頰。這個相當粗魯的動作，是從側面描述點出莎樂美之舞原本無可抵擋；不過更引人注意的，還在黑落德舉手投足間正當性，以及背後男性威權支配、對美色覘覦，以及莎樂美做為女性，被支配與玩賞等重要訊息。

## 喬托壁畫：還原莎樂美《聖經》本貌

莎樂美「可抵半個國土」的絕妙舞蹈，在中古哥德時期，備受歡迎。時序十四世紀，總結中古藝術的喬托（Giotto di Bondone, 約1266-1337），在他1320至1328年間完成之《黑落德宴席》壁畫（280 × 450公分）中，卻另闢蹊徑，以獨特冷峻視覺語彙、與知性化思維，為莎樂美在洗者若翰殉道事件中的角色扮演，重做劃時代檢視及

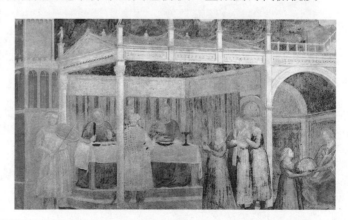

圖四： 喬托《黑落德宴席》，壁畫，1320-1328年，今藏佛羅倫斯聖十字教堂佩魯茲小教堂 (Cappella Peruzzi, S. Croce)。亦請見本書彩頁2。

---

17 此作傳為羅曼尼克著名雕刻家Gilabertus（活躍期12世紀中）之作。作品圖錄收於 Masseron 1957, pl 104。

評估【見圖四】。[18]

在這件屬於喬托晚年代表鉅作中，首先引人注意的，是在修辭風格上，喬托仍銜續中古「分段記述」範例，如黑落德宴客廳做為主場景，再另闢一側室安排次情節，而成為兩段式空間與敘述處理。莎樂美在此也先後出現兩次。第一次在宴席正廳右方，以簡單的舞姿現身，第二次在右景上，她跪呈首級盤於母親。不過，在壁畫媒材本身大幅空間的前導下，喬托雖然沿用分段記述語彙，卻做了精彩且關鍵性的場景焦點營造。例如在黑落德宴廳主場景中，引人注意的是若翰首級盤在場排定的位置，不偏不倚，重疊或壓迫在黑落德胸前，成為全場最具看頭主戲。前面提到，六世紀辛諾普彩繪已處理首級呈獻之景；無獨有偶，喬托對這情節也感興趣。不過將時間挪後幾秒，定格在首級盤與黑落德對峙，可說是王見王、最後審判的關鍵時刻。

根據兩大福音所載，洗者若翰之死，追根究結出在黑落德與黑落狄雅兩人身上。喬托此處透過壁畫圖像處理，無疑做了忠於原典一次成功的視覺圖像轉譯。透過細膩的視覺語彙與精心安排設計，喬托排除枝節，將觀者重新拉回若翰殉道與黑落德／黑落狄雅兩造關係上。例如在壁畫作品中，首級盤兩次出現處，便是兩位案情關鍵人所在位置。莎樂美那支關鍵舞蹈，在畫中淡然托出，並未招展起舞，與中古其他作品旨趣大相逕庭。原因是福音文本中，莎樂美的確並非第一線案情關鍵人。同時為了凝聚訴求，喬托在畫面上，也做其他安排與更動。例如若翰首級在宴廳上，並未延用中古慣例、或如福音原典所載，由莎樂美呈獻，而由衛士取代。還有伴奏琴師所佔位置顯著，他拉奏優揚樂曲，與其說是為莎樂美伴舞，還不如說是對已死聖人的哀悼。

喬托這幅壁畫，是繼六世紀辛諾普彩繪後，再度展現深刻內涵的劃時代重要作品。不過由於壁畫保存狀態欠佳，在藝術操作上難做全

---

18 喬托作品圖錄收於Francesca Flores D'Arcais, *Giotto,* München (Metamorphosis) 1995, 259。

面關照。但畫中仍透露諸多精彩明顯特質：例如三度空間掌握（以宴席廳建築結構代表）、視覺仲介處理（兩位侍女在場銜接兩組情節、畫裡與畫外觀者）、人物體積感（以莎樂美與母親場景代表）等，一一具劃時代意義。也因此，喬托在此樹立一個典範，對於後來同一題材表現，尤其在義大利境內，有著深遠影響。佛羅倫斯洗禮堂青銅門上皮薩諾（Andrea Pisano, 約1270-1348）浮雕作（約1330年）、蓋底（Agnolo Gaddi, 活躍期1369-1396）今藏於羅浮宮的祭壇木板畫（約1388年）、以及傑里尼（Niccolò Gerini, 活躍期1369-1415）今藏於倫敦國家畫廊祭壇木板畫（約1387年）等。無論在圖像或空間建構、人物安排上，這幾件作品一致遵循喬托典範為本。文藝復興初期健將唐納帖羅（Donatello, 約1386-1466），於1425年在西也納（Siena）洗禮堂所鏨刻青銅浮雕，也再從首級盤與黑落德間緊張對決關係切入，並進一步發揮當下驚駭戲劇性效果，仍循此一脈絡而下。[19]

## 經典文本 vs 聖骸出土：「黑落狄雅復仇」

喬托回歸經典、深刻與場景聚焦化處理，打破了中古時期，照本宣科的平鋪直敘，因此也還原了莎樂美在福音原屬單純配角身份。但在同時，阿爾卑斯山以北國家則相反選項，遠離經典，同時進入匪夷所思傳奇世界。

十一至十三世紀，在宗教狂熱與皇室間明爭暗鬥下，歐洲前後啟動四次十字軍東征。除短暫「解放」聖地耶路撒冷外，歐洲這幾回跨洲際軍事侵略行動，結果是慘遭敗北。但在商業貿易、文化交流上，卻是滿載而歸，尤其前者。同時，自六世紀啟始之聖骸崇拜，在此時也掀起回流熱潮。許多自近東戰場返歐貴族，未捧回勝利果實，相反地，帶回大量聖骸聖物，紛紛捐獻各大教堂存藏。如與本文相關的洗者若翰，他的相關聖骸物，包括腳鐐、頭髮、首級、首級殘片、

---

19 四件作品圖錄參見Merkel 1990, pl 42-44; 60; 61; 82。

首級盤、左手、右手指、膝蓋骨等等，便在此時陸續登陸歐洲。在這些形形色色聖骸中，若翰首級（最完整部份）於1206年由一位法國貴族瓦羅（Walo von Sarton）帶回歐洲，並呈獻給法國亞眠（Amiens）大教堂，至今仍為該教堂鎮寶聖物。[20]

原本聖骸聖物崇拜，為各宗教所分享，是對神祇聖人的景仰崇敬，不過它跟聖骸聖物本身具某種神秘力量，也是關係密切。如根據當時認知，洗者若翰聖骸即可治病療傷，特別針對發高燒、喀血、癲癇症等。每年七月廿四日洗者若翰生辰紀念日時，成千上萬信徒因此自各地擁入朝拜。而有心人士特地製作若翰首級徽章，供教徒們帶回供奉紀念。這些朝聖後攜返的若翰首級，原為小型紀念章形制，約於十三世紀初開始進入藝術創作範疇，獨立為單一題材，稱之「洗者若翰首級盤」。如今紐倫堡日耳曼國家博物館，即藏有較早十三世紀初「洗者若翰首級盤」木刻雕作。[21]

然前述亞眠大教堂所藏若翰頭顱聖骸，卻因聖骸左眉骨有一道深陷裂痕，再旁生枝節，衍生新題材「黑落狄雅復仇」作品。前文提及四世紀神學教父聖熱羅尼莫，曾指出聖人若翰之死，與黑落狄雅脫不了干係。在《給魯菲努斯答辯書》(Apologia adversus Rufinum)一文中，他再提到，由於黑落狄雅對若翰恨意難消，在首級呈獻上來之後，再用尖刀戳刺他說出「真理的舌頭」(linguam veriloquam)。[22]聖

---

20 當時宣稱擁有洗者若翰殘骸聖物歐洲教堂，不下二十餘所。今藏有頭聖骸者，除亞眠、里昂大教堂外，尚有威尼斯聖馬可教堂、巴黎聖小教堂（Ste. Chapelle）等。另洗者若翰殘骸，根據不同傳說先後出土四次。最著名一次為391年東羅馬皇帝提歐多一世（Theodosius I）尋獲經過。參見Hausamann 1980, 186-195。

21 此木刻圖錄參見von Metzsch 1989, pl 209。其他相關資料參見羊文漪(註4)，《當代雜誌》三十期，113-116。

22 引文摘自Hieronymus, "Apologia adversus Rufinum", in: P. Lardet (ed.) Corpus Christianorum, Série latine, LXXIX, III, 1, Turnhout 1982, 113。Jerome為Hieronymus英譯名，在基督早期教父中，為具爭議性人物之一。圖像上多著紅衣主教服，並伴以獅子。博學多聞聖熱羅尼莫撰述無數筆戰型辯證文字。《給魯菲農答辯書》為一例。全文英譯（W. Henry Fremantle, trans., 1867）參見http://www.ccel.org/fathers2/NPNF2-03/Npnf2-03-42.htm；相關內容見Book III, 42節。

熱羅尼莫的這句話，千年後在飽學之士博徵廣引下，成為洗者若翰聖骸眉骨裂痕說辭根據，因而再衍生「黑落狄雅復仇」題材作品。

　　若翰聖骸拾獲與出土故事，充滿傳奇色彩，也深具民間信仰特色。在聖骸崇拜盛行下，莎樂美角色因而退居次要。藏有首級殘片的法國里昂大教堂，其彩色玻璃上，至遲於1394年，「黑落狄雅復仇」題材作品業已現身。1413年，以纖細畫風著稱的插畫家林堡兄弟（Brothers of Limbourg, 約十五世紀初）為貝里公爵（Duc de Berry）製作一幅插圖上[23]，其中莎樂美跪呈首級盤後，母親黑落狄雅便又以尖餐刀穿戳首級。隨後，這個主要流行於法國的圖像，也進入比利時法蘭德斯地區，如1455年，羅傑（Rogier van der Weyden, 約1400-60）在比利時布魯格城（Bruges）聖若翰教堂繪製三聯祭壇畫，在右翼畫幅背景處，同樣畫下「黑落狄雅復仇」元素。[24]兩百年後，法蘭德斯巴洛克時期大畫家魯本斯（Peter Paul Rubens, 1577-1640），在處理《黑落德宴席》作品上【見圖七，詳情將於後敘述】，依然衍續此一傳統。不過，無論上述「洗者若翰首級盤」或「黑落狄雅復仇」這兩個題材，皆屬於地域性圖像，特別是後者，主要盛行流通在阿爾卑斯山以北國家。

## 十五世紀世俗化轉向：角色置換與女性主體化

　　洗者若翰與莎樂美題材作品，在十五、十六世紀義大利，經過文藝復興洗禮與人本主義抬頭，有了劃時代突破性發展。首先引人矚目的，在於創作語彙、以及繪法技藝上全面更新。無論人物造型、空間結構、色彩敷塗，與中古時期之落差，循序接軌縫合，也開啟近代實證視覺經驗發展。此外，前述中古時期之「分段記述」修辭語法，

---

23 該圖今藏紐約大都會博物館。

24 該畫原藏柏林達廉姆美術館(Gemäldegalerie, Berlin-Dahlem)。羅傑此祭壇畫，為虔敬宗教情懷精彩傑作；與義大利文藝復興世俗化走向，大不相同。作品分析參見羊文漪(註4)，《當代雜誌》三十期, 113-116。

至十六世紀初則為單一敘述觀點取代，平面二度空間正式成為一獨立視窗。此時在洗者若翰與莎樂美創作上，特別於義大利托斯坎納區出現許多重要作品，其中如有吉貝提（Lorenzo Ghiberti, 1378-1455）在西也納洗禮堂洗禮台座上的浮雕作、前述唐納帖羅在同一洗禮台座上另一件精彩傑作銅浮雕，以及文藝復興第二代新主力波拉里歐（Antonio Pollaiolo, 1431/32-1498）為佛羅倫斯大教堂所設計針織作品等。[25]

不過此時最能反映莎樂美與洗者若翰圖像流變、且見證時代風潮洶湧的，仍屬幾幅大型壁畫。如以纖柔風格著稱、也與麥迪奇(Medici)家族關係密切的利皮（Fra' Filippo Lippi, 約1406-1469），他於1452至1468年間，為義大利普拉托大教堂（Prato, Duomo）主祭壇牆面繪製的《黑落德宴席》【見圖五】，以及佛羅倫斯重要畫家傑蘭戴歐（Domenico Ghirlandaio, 1449-94），於1486-1490年在當地新聖母院（Sta. Maria Novella）繪製同名作【見圖六】。[26]這兩件巨幅壁畫，無獨有偶，都屬畫家晚年高峰成熟期作，深具承先啟後意義。就我們所關注的主題而言，這兩件壁畫引人注意的，在於其大型華麗的舞台場景、生鮮活潑人物表現、與精彩寫實處理。例如主舞台黑落德生日宴客的廳堂，在經過氣氛營造、空間與技法全面妥善規劃下，名符其實成為豪華宴客場所，熱鬧無比。不過，語彙操作技藝的更新，也要求付出相對代價。例如聖人若翰之死的悲劇性，其宗教感召力，無可避免開始流失。在傑蘭戴歐壁畫中，若翰首級盤的所在位置，我們需要透過人物一一掃瞄方可尋獲，可見知一二。

---

25 內文提三件作品圖錄參見von Metzsch 1989, pl 100；Merkel 1990, pl 82; 87; 88.
26 壁畫做為視覺圖像媒材，對歐洲藝術發展具劃時代意義，如技術面快速繪製要求、大幅空間挑戰、圖像神學規劃等。此外，壁畫製作與城市新興貴族經濟力崛起關係密切。如利皮一作贊助者為當地織品商Francesco di Marco Datini家族，傑蘭戴歐壁畫委託者為銀行家Giovanni Tornabuoni，前述喬托壁畫也為佛羅倫斯銀行家族Peruzzi所委託製作。這三組壁畫皆以洗者若翰全版生平事蹟為創作主題。本文僅以殉道、與莎樂美有關段落引為例證說明。利皮與傑蘭戴歐作品圖錄收於Steffi Roettgen, *Wandmalerei der Frührenaissance in Italien,* München (Hirmer) 1980, Bd. I, Abb 190-191; Bd. II, Abb 99-100。

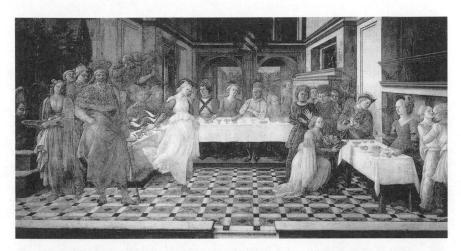

圖五：利皮《黑落德宴席》，壁畫，1452-1468年，今藏普拉托大教堂(Prato, Duomo)。亦請參見本書彩頁5。

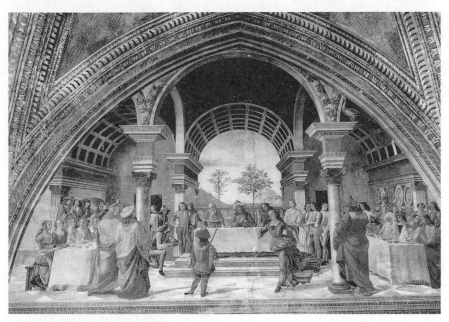

圖六：傑蘭戴歐《黑落德宴席》，壁畫，1486-1490年，今藏佛羅倫斯新聖母院 (Sta. Maria Novella)。亦請參見本書彩頁5。

　　傑蘭戴歐在佛羅倫斯新聖母院所完成壁畫，屬於他晚年代表鉅作。就純藝術面看，作品中如人物調度有條不紊、精準構圖、建築宏偉壯觀氣象萬千，直乎拉斐爾（Raffaello, 1483-1520）廿年後梵諦岡《雅典學院》（*La scuola d'Atene*）經典作。在莎樂美的再現上，引人矚目的，仍還是利皮二十年前，開風氣之先的精彩壁畫。在利皮該幅作品中，莎樂美地位相當突出顯赫，先後出現三次：接取首級、起身舞蹈、與右側跪呈首級盤予母親，作品敘述程序仍延引中古「分段記述」風格。然而，莎樂美位置雖說顯著，且連番出場，但更重要的，還在畫家格外悉心的關注與表現下，莎樂美在此首度有了主體與鮮明性格。在畫家卓卓然彩筆下，莎樂美走出中古僵硬框架，以一位清純、面帶憂鬱的絕色少女身姿現身。尤其她的舞蹈，輕柔姣美，一襲輕紗飄飄然揚起，深漬於古典風格。

　　從小失怙為聖衣會（Carmelites）收留，成為入門修士的利皮，有一樁罕見的世俗婚姻，[27]頗引後人注意。他在普拉多繪製洗者若翰壁畫期間，與當地一位修女交往甚密，因而得子，後來也成為佛羅倫斯重要畫家，名曰Filippino Lippi (1457-1506)。在這幅壁畫中，莎樂美姣美外貌，深刻細膩表現，或跟此有些關連。不過無論未來研究結論如何，利皮在此對莎樂美的視覺詮釋，無庸置疑，首開先河，全面是以女性主體出發，具有一種內在美與氣質的表現，也反映當時古典文化、新柏拉圖主義唯美派崛起。二十年後，利皮高徒波提切里（Sandro Botticelli, 1445-1510）在《維納斯誕生》（*La nascita di Venere*）一作中，旋之也對古典愛神深切關照，流露相近似的內在美及憂鬱氣質。女性身體、纖弱唯美的外觀形象，換言之，最遲在十五世紀中葉前後，正式成為藝術家矚目焦點。而下一波重要發展，便在男女主客位置的再挪動與主動被動間置換。

---

27 有關利皮世俗婚姻，最早經文藝復興藝術史家瓦薩利（Giorgio Vasari）提出，十九世紀末其他文獻出土獲證實，參見Roettgen 1980, Bd. I, 311。

## 女性唯美化、「斬首」與
## 「莎樂美與若翰首級盤」題材獨立化

在少數前衛藝術家，發現宗教畫別具發揮之際，歐洲整體人文環境，出現更重大轉折。在群雄並起、連縱策略下，約於十六世紀初，歐洲神權獨尊局面開始動搖。英國正教於此時崛起，馬丁路德宗教改革風潮橫捲歐洲各地。此時，歐洲海外殖民行動隨著航海管道建立，也悄悄展出。在這一波影響至今的資源掠奪與文化侵略中，基督宗教信仰的傳播與對他者心靈改造，屬於重要課題。無論亞洲中國、日本，或拉丁美洲各地，首度出現基督宗教傳教士行蹤。

這個早期主以耶穌會，做為海外傳教的推動機制。它主要仰仗信仰堅貞、勇於犧牲奉獻虔誠教士，來做飄洋過海傳道工作。耶穌會守護聖人，正是洗者若翰。洗者若翰的犧牲殉道精神，成為該會教士效法與追隨典範。在藝術創作上，此時「斬首」、「莎樂美與首級盤」等題材獨立化，成為處理洗者若翰殉道的重頭戲，於此不無關連。如文藝復興盛期畫家薩托（Andrea del Sarto, 1486-1531），在他1523年為佛羅倫斯赤足修道院（Chiostro dello Scalzo）繪製聖人之死壁畫系列，曾受文藝復興史家瓦薩利（Giorgio Vasari, 1511-1574）許多贊譽。[28]其中《斬首》一作中，即藉由聖人殉道的必然及必要性，充分發揮犧牲奉獻之題旨與訴求。

十六世紀初，在諸多精彩表現上，莎樂美的出現場景，也發生戲劇化轉折。一方面，外在大環境中，古典文化對女性精神面向的關注、以及技藝典範提供，使得如利皮壁畫中，莎樂美有了首度生動及

---

28 瓦薩利對薩托這組壁畫以間接方式做如下贊詞：「這幾件作品成為後來年青藝術家與學派好一陣子的研究對象；而今天他們是畫壇佼佼者。」摘自G. Vasari, *Lives of the Painters, Sculptors and Architects,* A.B. Hinds (trans.), New York (Dutton) 1980, vol 4, 314。薩托作品圖錄參見Antonio Natali, *Andrea del Sarto,* New York (Abbeville Press) 1999, 126-128, pl 118。作品分析參見羊文漪(註4)，《當代雜誌》三十期，118-120。

內在氣質。不過，此一對女性唯美切面的凝視，非為獨立單一事件，與當時整體女性形象發生重大轉折有關。最具代表的可以聖母瑪利亞造型為例，文藝復興三傑，達文西、拉斐爾、米開朗基羅彩筆下的聖母，莫不是絕品美麗佳人。拉斐爾瑪利亞圖像，至今仍為翻印對象。除此之外，約自十五世紀三〇年代起，女性肖像畫崛起，以皇室貴族女性為主體繪製對象。[29]經過這些脈絡的交匯，莎樂美與若翰首級圖像處理，隨之有了新貌。如當時應運出現「莎樂美與若翰首級盤」、「劊子手轉交首級予莎樂美」題材作品，皆以單一場景為主，且再拉近對焦點，以半身特寫取景。而最遲十六世紀初，這兩個題材的作品，成為許多創作者表現美女肖像重要管道，備受歡迎。威尼斯畫家提香（Tiziano Vecellio, 約1487-1576）在他傳世兩幅畫作中，將「莎樂美與若翰首級盤」題材，轉換為肖像畫，即為此中代表。

在提香這兩件油畫作品中[30]，外貌造型一致的莎樂美，以半身近景切入，為一豐盈美女高舉圓盤。不過有趣的是，兩幅畫作盤中盛放的物件卻迥然不同，一件放的是若翰首級、另一件則為光鮮蔬果。據傳畫中主角莎樂美係提香繪其女兒肖像。同樣案例，無獨有偶，也出現在阿爾卑斯山北德國畫家克納赫（Lucas Cranach d. Ä, 1472-1553）數件作品當中[31]，充分反映當時豪門貴族對此類圖像之需求與品味偏好。洗者若翰殉道的視覺表現，換言之發展至此，正式揭開去宗教、進入世俗化序幕，也是匱乏符旨、邁入符號化發展的肇端。《聖經》中默默無聞的莎樂美，在這波新興浪潮發展下，既脫離宗教意涵，連

29 女性肖像最早出現在做為嫁妝的傢俱裝飾畫上；成為藝術表現獨立題材，是在十五世紀三〇年代比薩納羅（Antonio Pisano, il Pisanello, 1395?-1455?）為腓拉拉(Ferrara)貴族所繪、今藏羅浮宮一幅著名公主肖像。相關資料參見Paola Tinagli, *Women in the Italian Renaissance Art: Gender, Representation, Identity*, Manchester (Manchester Uni Press) 1997。

30 兩畫作分藏柏林達廉姆美術館、馬德里普拉多美術館。

31 Merkel 1989一書附錄克納赫及其畫工坊製作《莎樂美與洗者若翰首級圖》油畫不下五幅，參見Merkel 1989, pl 217; 218; 220-222; 226。其中220圖盤中盛放鮮花，餘皆為洗者若翰首級。

她那支「可抵半個國土」的絕妙舞蹈也暫功成身退。除了前面提香與克納赫案例外，「莎樂美與若翰首級盤」、「劊子手轉交首級予莎樂美」這兩個主題的創作在十六世紀上半葉，還有十餘幅作品表現，尤盛行於達文西最後行腳義大利米蘭地區。這些作品中的莎樂美，未必一一為人物肖像；但無所例外，都是美若天仙絕色佳人，[32]而女性之美，做為觀者欲望凝視之客體對象，至此可說規模雛型底定。

## 基督宗教地下文學與情殺案

十六世紀初「斬首」等題材的擴張，排擠了「黑落德宴席」與「莎樂美之舞」先前備受歡迎的作品表現。直到十七世紀初，「黑落德宴席」題材作品方再度現身。如前面提到魯本斯1633年作品中【208 × 264公分，見圖七】，即有一精彩、集大成的視覺展演。一方面延續喬托、唐納帖羅一脈而下，切入宴席廳上若翰首級乍現的驚駭，魯

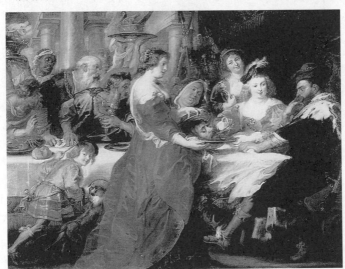

圖七：魯本斯《黑落德宴席》，油畫，1633年，今藏愛丁堡蘇格蘭國家畫廊 (National Gallery of Scotland, Edinburgh)。亦請參見本書彩頁4。

32 參見Bairati 1998, pl 77 - 79；Merkel 1990, pl 193-206。

本斯同時涵括利皮與傑蘭戴歐作品中，豪華宴席社交色彩，並結合肖像。除此外，在巴洛克飄飄然、躍動與誇張戲劇化的動作鋪陳下，魯本斯並未遺漏法蘭德斯本土在地傳統，在畫中也納入「黑落狄雅復仇」圖像元素。[33]

至於「莎樂美之舞」題材作品，則要再等到1780/90年間，瑞士畫家費斯利（Heinrich Füssli, 1741-1825）的大膽重新詮釋【30 × 21

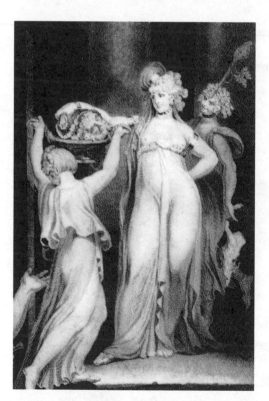

公分，見圖八】。[34]在該圖中，莎樂美一款薄紗貼身長衫，曲線畢露，坦露雙峰，以挑逗性姿態凝望首級盤中若翰，同時她伸出右手，盡情環摟施洗首級。做為英國皇家藝術學院教授，費斯利曾為文書寫藝術理論。但在私領域中，他對性心理學與戲虐情結，表露相當興趣，

圖八：費斯利《莎樂美之舞》，版畫插圖，1780/1790年，收於《關於面相文集》（*Essays on Physiognomy*）插圖，1780/90年。亦請參見本書彩頁6。

33 魯本斯作品圖錄收於Paul Holberton (ed.) *National Galleries of Scotland,* London (Scala Books) 1989, 44, pl 1。

34 費斯利作品圖錄收於Gert Schiff, *Johann Heinrich Füssli (1741-1825): Text und Œuvrekatalog*, Zürich (Berichthaus), München (Prestel-Verlag) 1973, Bd. II, 530, 531; Abb 961, 962, 710。

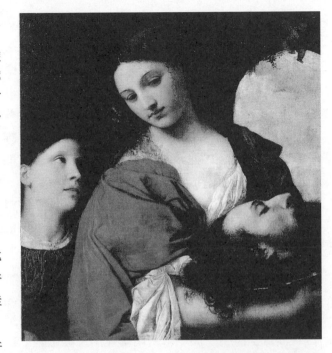

圖九：提香《莎樂美
與洗者若翰首級》，
油畫，1515年，今藏
羅馬龐菲利畫廊
(Galleria     Doria-
Pamphilj)。亦請參見
本書彩頁8。

遠早於同儕。此
一傾向，在這件
版畫中有一最佳
見證。

　　費斯利這件
為拉瓦特（Johann Caspar Lavater, 1741-1801）著名暢銷書《關於面
相文集》（*Essays on Physiognomy*）所繪的插圖，可說將莎樂美再進
一步人性化，並主動極端化。例如她對洗者若翰表現的個人佔有私
慾，已躍躍然於畫中。不過，莎樂美與洗者若翰，兩人間不可告人一
段情感糾葛，在十六世紀初已然出現。1515年，提香的《莎樂美與
洗者若翰首級》油畫作品，可被視為目前有關這段男女關係一個早期
案例【90 × 72 公分，見圖九】。[35]在該件作品裡，我們看到手捧首級
盤的莎樂美，是一位沉思、也含情脈脈的絕色美女。在近身特寫下，
她金髮垂肩，右手衣袖捲拉上來，露出纖細手臂，而首級盤中若翰，
則是黑髮散落在外，正撫觸莎樂美雪白肌膚。畫作中男女曖昧情款，

---

35 提香作品圖錄收於von Metzsch 1989, pl 104。

還可由後景拱門上小愛神的在場，再做拍板確認。

藝術史學者潘諾夫斯基(Erwin Panofsky)，在1969年探討提香作品時，曾針對這件作品中的曖昧關係，提到「地下傳統」(underground tradition)的一部地下民間文學。[36]這本十一世紀完成的《伊森格林》（*Ysengrimus*）寓言故事中，新約福音所載洗者若翰之死，首度轉向為一段愛情與情殺故事。根據該書描述，黑落狄雅不是出於仇恨，而是為了愛卻又得不到愛，方率性索取了若翰首級。當首級盤送到她面前時，她且以「纖柔的手」擁抱它，並想親吻它。經過無數年的哀慟與思念下，黑落狄雅最後，據該寓言云，成為眾人膜拜的聖人：「從前的黑落狄雅、今天的菲拉底絲(Pharaildis)，一位無與倫比的舞者。」[37]

上述「地下文本」對福音正典的翻案再書寫，是出於對愛的頌揚、逾越死界無悔的專情大愛，就基督宗教禁慾主義約制性教義而言，無疑是一個激烈反動。這個跟經典正面的衝撞發展，在十六世紀提香油畫一作中，仍以含蓄暗暗托出。經過威尼斯矯飾畫家維洛內茲（Bonifazio Veronese, 1478-1553）1535年《莎樂美與洗者若翰首級》[38]、以及百年後巴洛克畫家凱洛（Francesco del Cairo, 1598-1674）1635

---

36 參見Erwin Panofsky, *Problems in Titian*, London (Phaidon Press) 1969, 43-44。做為圖像學（iconography）理論創始者，潘諾夫斯基在他著名論文中，曾指出莎樂美與基督宗教另一位女子友弟德(Judith)，在圖像操作最遲於十七世紀交織發展現象。此一趨勢在1901年克林姆（Gustav Klimt, 1862 - 1918）作品《友弟德與赦羅斐乃》（今藏維也納國家畫廊）一作中，有極致發揮。不過提香這件作品，近年部份學者認為圖中主角，非為莎樂美，而是友弟德；説明力猶待考驗。見Paul Joannides, *Titian to 1518: The Assumption of Genius*, New Haven & London (Yale Uni Press) 2001, 249, 250；另參見羊文漪(註4)，《當代雜誌》二十七期，68-70。

37 《伊森格林》寓言後經著名童話作者格林兄弟譯為德文，於1835年出版。詩人海涅1843年撰寫詩作《阿塔托兒》（*Atta Troll*），將黑落狄雅塑造為因愛而死再瘋狂，即循此脈絡而出。引文摘自Erwin Panofsky 1969, 45。海涅該詩相關黑落狄雅的部份中譯見羊文漪(註4)，《當代雜誌》三十三期，126。

38 該畫今藏維也納藝術館。

年同名作【120 × 95 公分，見圖十】，[39]再到費斯利的挑逗性莎樂美出現，此一叛逆性脈絡終究明朗化。換言之，在邁入十九世紀前夕，莎樂美世紀末變態妖女相關配件，在視覺藝術圖檔庫中，可說一應俱全，端等著新世代墨客騷人出土啟動、轉折、與再創造。

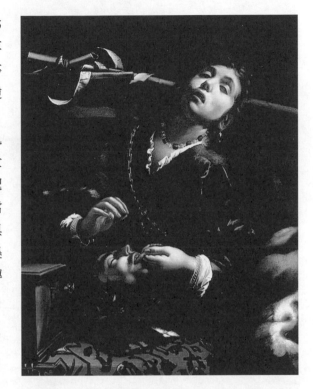

圖十：凱洛《莎樂美與洗者若翰首級》，油畫，1635年，今藏波士頓美術館(Museum of Fine Arts, Boston)。亦請參見本書彩頁7。

---

[39] 凱洛這件作品，另名《黑落狄雅與洗者若翰首級》。因畫中主角手持細針，拉出若翰舌頭做穿刺動作，此一圖像源出神學家聖熱羅尼莫所述（見內文）。十五世紀流行阿爾卑斯山以北同題材作品，一般皆以洗者若翰首級眉額處為刺戮點；不過在魯本斯《黑落德宴席》一作中，黑落狄雅手中細針已對準首級舌頭；凱洛此圖亦然。說明聖熱羅尼莫文本最遲十七世紀取得多數回響。此外，凱洛同題材作品另繪有三幅，作品中黑落狄雅詭譎殘虐動作情景相當。如本圖中，她身體披掛鍊條做後仰狀，神情恍惚，雙眼上翻猶著魔狀，具明顯虐他巔狂景象，引人注意。凱洛作品圖錄收於Francesco Frangi, *Francesco Cairo,* Torino (Umberto Allemandi & C.SRL) 1998, pl 14; 餘提三件作品圖錄參該書pl 19; 22; 26。

莫侯，《莎樂美在黑落德王前之舞》習作。沾水筆、墨水、石墨、炭筆，描圖
紙；54.5 × 37.4公分。

# 彩繪與文寫：
## 自莫侯、左拉與虞士曼的《莎樂美》談起

李明明

李明明，1940年生於重慶市。1962年公費留學法國。1971年獲得法國巴黎第七大學東南亞文化中國美術史博士。曾執教於巴黎第一大學造型藝術及藝術科學系、巴黎第四大學藝術史系。1986年返國執教於國立台北藝術大學、國立中央大學。1993年創立國立中央大學藝術學研究所，任該研究所教授兼所長；2005年退休。

主要著作有《形象與言語》(三民，1992)、《古典與象徵的界限》(東大，1993)、《藝術史大事記》(*Les Grandes dates de l'histoire de l'art*，與G. Rudel合著，Paris. P.U.F.，1980)、〈自壁毯圖繪考察中國風貌在十八世紀法國藝術中的發展〉，(《他者之域》，麥田，2001)，及多篇論文散見於《人文學報》、《藝術學》等期刊。

人類的存在祇有憑藉審美現象證實——尼采[1]

　　十九世紀七〇年代裡，西歐文藝界流行著一種創作形式，那便是將創作者焦慮的情緒濃縮成一種感性的象徵形象，其主題的選擇偏好憧憬與意念的結合，兼具批判理性和狂熱感性的雙重性格，往返於愛慾與死慾、貞潔與邪惡、真實與虛幻之間；文學家和藝術家不約而同地追求類似的氣氛效果，無論用的是畫筆顏料或文字修辭，材料工具有異，卻能殊途同歸地展現象徵主義藝術的美學旨趣。

　　莫侯的莎樂美圖像便是這時代風尚的代表作。

　　1876年的沙龍展中，莫侯同時展出兩張莎樂美圖像，一為油畫《舞中莎樂美》(Salomé dansant)[2]，另一為水彩《顯靈》(L'Apparition)[3]。兩件作品在展覽場中引起廣泛的注意，巴黎觀眾莫不爭相前往，以一睹莎樂美之風采為快。

## 《舞中莎樂美》(Salomé dansant)：

　　《舞中莎樂美》為此系列作品[4]中最享盛名的作品，以華麗珠寶覆蓋胴體的莎樂美成為慾念的象徵，其母黑落狄雅 (Hérodiade) 手持孔雀羽扇形同邪惡的化身，一隻肉慾寫照的黑豹直躺在灑滿凋零花朵的地面上，背後幽暗的宮殿瀰漫著莫名的神秘。莫侯的莎樂美是否受到

---

1　"L'existence du monde ne se justifiait qu'en tant phénomène esthétique." Nietzsche, c.f. Wernes Hofmann, "Gustave Klimt", in: *Vienne 1880-1938,* Paris (Ed. Centre Pompidou) 1986, 195。

2　《舞中莎樂美》(*Salomé dansant*)，油畫，1876，143.8×104.2公分，現藏Los Angeles, coll. A. Hammes。

3　《顯靈》(*L'Apparition*)，水彩，1876，105×72公分，現藏Paris, Musée du Louvre, Cabinet des Dessins。

4　莫侯的莎樂美圖像自素描、草圖到水彩、油畫不下十件，知名者除上述兩件之外，尚有《紋身莎樂美》(*Salomé tatouée*)【圖一】 及《園中莎樂美》(*Salomé au jardin*) 等作品，在莫侯生前未曾公開展示過。

圖一：《紋身沙樂美》
(*Salomé tatouée*)，油畫，
1876，92 x 60公分，現藏
Paris, Musée Gustave
Moreau。亦請參見本書彩
頁11。

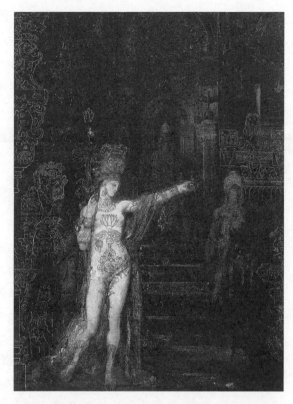

福樓拜 (Gustave
Flaubert) 名著《沙朗
玻》(*Salammbô*)[5] 的影
響，不得而知；不過福樓拜在《沙朗玻》中以長篇文字描述華麗的宮
殿與珠光寶氣的伽太基公主，二者風格如出一轍。

　　兩件莎樂美彩繪是莫侯退出公開展示圈子六年之後，重返沙龍
展的作品，不僅為莫侯贏得不少佳評，也是莫侯被定位為象徵主義畫
家的代表作。左拉是少數在1876年的沙龍展中，看出莫侯選擇象徵
主義風格的藝評家，他的評論直逼《舞中莎樂美》一畫的深層意涵。
他指出：

---

5 福樓拜名著《沙朗玻》於1862年問世，在文藝界引起不少討論，其後相繼出版了
　*Tentation de Saint Antoine* (1849-1856-1874) 及 *Hérodiade* (1877)。

《莎樂美》一畫使我們走出了希臘而進入廣袤而神秘之古東方，在希臘的國度裡，即使屬於再大膽的想像其形象仍保留了準確性，這裡一座建築怪異的宮殿在我們的眼前展示其難測的深奧。這座獨一無二的建築，既非希臘亦非埃及，也不來自亞述；然而它並無不合理之處，而且其組成部分雖來自無數不同的地方，卻有一種奧秘的和諧將之連繫起來。一個氣質高貴而純潔的女子，全身蓋滿怪異而設計出格的飾物，她墊起了腳尖，踩著緩慢而有節奏的韻律，輕輕搖晃著姣好的身軀。這是莎樂美在黑落德 (Hérode) 面前起舞，一場香艷而謀害人命之舞——因為其代價是一位先知的首級。

舞者的左手彷彿伸向一不可見之對象，右手所持的神聖蓮花使其容貌略似一個印度女祭司，在一位既聾且盲的菩薩前唸著神秘的咒語。坐在高處的黑落德被這魔術師的美艷所懾服，發呆的眼光伴隨著莎樂美身軀的波動。簡直可以說他那衰竭之身軀正嘗試著振奮起來承受莎樂美絕命的魅力。在他的頭的上方只見高懸著一個怪誕的偶像，難道是多乳房的希白樂 (Cybèle)[6]，這弗里吉亞人的女神藉著腓力基怪誕的想像力使得自己列籍於奧林帕 (l'Olympe) 容光煥發的神祇？還是印度萬神廟中無數神祇中的一員？我們在此二者間難以確定，不過無論如何，任何一個在這個奇妙而賦有東方神秘主義光影的作品中皆能適得其所。[7]

左拉的描述不僅傳達了《舞中莎樂美》一圖的精髓，更進而指出六十年代自然主義所引起的反感，及隨之而生的理想主義，莫侯既不屑於自然主義的膚淺，亦不願重蹈浪漫主義的濫情，他選擇的是以謎樣的人物與古東方造型指涉人性的象徵主義，左拉的一番評論堪稱

---

6 希白樂 (Cybèle) 為希臘羅馬神話中象徵生育的眾神之母。
7 Émile Zola, Salon du 1876，採用版本取自 *Gustave Moreau par ses contemporains*, Paris (Les Editions de Paris) 1998, 109-110，筆者中譯。

為莫侯的象徵風格作了定論。不過在八〇年代裡，最能反映莫侯「莎樂美」圖像中頹廢美學的作家當推虞士曼 (Joris-Karl Huysmans)。1884年虞士曼的名著《反自然》(*À Rebours*) 問世，作者通過書中主角戴澤桑特 (Des Esseintes) 的審美趣味，一方面對莫侯「莎樂美」圖像作了最傳神的文寫，也為當時文藝圈子中圖文互換的創作方式作出最好的示範。下面一段便是《舞中莎樂美》的文寫圖像：

> 在瀰漫著邪惡的芬芳中，在這氣氛如焚的教堂裡，莎樂美伸起左臂，右臂彎起，手持一朵大蓮花接近臉頰位置作出指揮的姿勢，腳尖踏著吉他的樂調慢慢前進，一個蹲著的女人正在撥著琴弦。在沉思、莊嚴到近乎敬畏的神情下，她開始了淫猥之舞，以喚醒衰老的黑落德昏沉的感官；莎樂美起伏的乳房摩擦著旋轉中的項鍊，每粒珠子豎起；鑽石緊貼著汗淋淋的皮膚閃爍；手鐲子、腰帶、戒指都散出星火；在她令人不能抗拒的衣裙上縫滿了珍珠、銀子，鑲滿金邊珠寶飾的護胸甲上每一環節都像鍛鍊中的寶石，碰上了金蛇焰火，在她微褐色的肉和茶紅皮膚下蠢動，猶似昆蟲眩目的鞘翅，胭脂紅的大理石脈絡，點上晨曦的黃，潑灑著鐵藍色的粉，孔雀綠的虎紋。
>
> 她全神貫注，兩眼凝視，有如夢遊者；她既看不見那戰慄中的總督官[黑落德]，也無視其母親，那凶狠並睖視著她的黑落狄雅，看不見那王座下的雙性人（或是太監），一個可怕的人形，手握利刀，面紗圍至面頰，這個閹割者的乳房垂掛著，正如一隻葫蘆掛在他澄黃雜色的祭服下。……[8]

比較左拉和虞士曼二人的描述，不難看出虞士曼的舞中莎樂美極盡感官聲色之能事，其「起伏的乳房摩擦著旋轉中的項鍊」、「…

---

8 J.-K. Huysmans, *À Rebours*, chap. V. 引自 *Gustave Moreau par ses contemporains*, 42-44；筆者中譯。

護胸甲上每一環節都像鍛鍊中的寶石，碰上了金蛇焰火，在她沉濁的肌肉、茶紅皮膚下蠢動…」，虞士曼把文字修辭推到「性感」(sensuel) 的邊緣。「（莎樂美）腳尖踏著吉他的樂調慢慢前進…」是在靜態的圖畫中注入動感。至於胭脂紅、孔雀綠與芬芳的氣味、「氣氛如焚的教堂」、「汗淋淋的皮膚」則結合嗅覺、觸覺與韻律感，將此文寫圖像描寫到呼之欲出的地步。莫侯顯然沒有依據聖經的敘述[9]，「莎樂美」圖像祇是畫家、詩人夢幻中的絕世美人，然而此美女卻已魔咒附身，她不僅怪異、超乎人性，甚至沉淪為本能驅使下的動物，因為她：

> 以一種墮落不堪的扭動，一種發情式的呼叫挑釁老人，她還以胸脯的蠕動、肚皮的搖擺、大腿的顫抖，消毀一個王君的精力與意志。她可以說成為那不可摧毀之沉淪肉慾女神的象徵，那不死的歇斯底里之神，自倔強症 (catalepsie) 之賜的血肉肌膚硬化的邪惡之美神；那怪物般的野獸，冷漠，不負責任，無情，正如那上古的海倫，及一切接近她，見到她及她所接觸者都會受她之害。[10]

莎樂美在此成為邪惡的化身，魔鬼化的女性美被發揮得淋漓盡致，一如海倫 (Hélène)、史芬克斯 (Sphinx)、德里拉 (Dalila)。女人在這裡什麼也不是，正因為如此，也僅因為如此，她可以變成一切。這裡，我們面對的是十九世紀八〇年代裡一個熱門的議題—女人的原型；圍繞著「女人」這個主題，作家、畫家投射各人不同的情感；有的直接反應出他們對女人欲迎尤拒的觀感，有的不過是借用女人的身

---

9 新約聖經《馬竇福音》第六章，先知若翰因反對黑落德娶兄弟之妻黑落狄雅而受拘禁。後在黑落德宴會中，黑落狄雅之女獻舞，獲得黑落德的許諾，在母親黑落狄雅的教唆下，若翰的頭顱成了獻品。在聖經敘述中莎樂美不是主角，也沒有名字。【編註】亦請參考本書鄭印君〈王爾德的《莎樂美》— 披上文學外衣的聖經故事〉。

10 J.-K. Huysmans, *À Rebours*, chap. V. 引自 Gustave Moreau par ses contemporains, 42-44；筆者中譯。

體形像表達一些抽象的概念，如純潔、天真、或其相對的邪惡、誘惑。西方繪畫自古便喜歡借用女人作為表現的題材，不過在十九世紀的象徵主義藝術中，女人的形象尤其是多采多姿。在波德萊爾(Charles Baudelaire)詩中，女人是貞潔而天真的符號 (chaste et innocent)，史台克 (Paul Steck) 的奧菲麗 (Ophélie) 象徵著殉情、貞潔、永恆而又不可及的愛情；在克林姆 (Gustav Klimt) 的畫中，女人是戰鬥的象徵；而莫侯的莎樂美則是邪惡的化身，是誘惑也是禍水[11]；這些象徵形式都超越了古典藝術中通過人體，尤其是女性胴體尋求和諧、對稱典範的用意。在象徵主義中藝術家們大膽地引用女性身體的感性美，極盡彩繪之情色煽動，以強化藝術形式的表現力。

## 《顯靈》(*L'Apparition*)：

沙龍展中第二幅莎樂美圖像為《顯靈》【見圖二】，敘述莎樂美舞畢，幻覺到聖人若翰首級升騰的場景，莫侯將之命名為《顯靈》，因為若翰血淋淋的人頭是向莎樂美顯示的幻景，此圖的震撼力不下於《舞中莎樂美》，下面是虞士曼在《反自然》中對全圖的描繪：

> 那邊，黑落德的宮殿拔地而起，一如阿朗勃哈(Alhambra) 宮聳立在摩爾陶磚輕盈的支柱上，這些磚猶似由銀色混凝土，又似金色水泥所砌固成；天藍色菱形阿拉伯式圖紋順著穹頂延伸，那兒，在珍珠質地的鑲嵌細木上，攀緣著彩虹形的微光與棱柱形火焰。謀殺之罪行已完成，現在劊子手一無表情而立，手放在他那沾滿血漬的長劍柄杖上。
> 那聖人被斬之首級自石板地的盤子升起，他張目而視，臉色臘黃，張著蒼白無血色之嘴唇，緋紅的頸子淌著淚水，一圈馬賽克

---

11 莫侯繪畫中同類型的女性題材有海倫 (Hélène)、德里拉 (Dalila)、梅撒麗娜 (Messaline)、克利奧派屈拉 (Cléopâtre) 等。

圖紋圍繞著人頭，在柱廊下發散出耀眼的光環，不僅照耀了這幕可怕昇起的人頭，也照亮了那無神的眼珠，似乎痙攣地凝視著舞中女子。

莎樂美以喪膽之姿推開了這一個恐怖的幻象，她被嚇得不能動彈，腳尖似被釘住；眼睛睜大，一隻手痙攣地抓住喉頸。

她幾乎全裸，在舞蹈的熱情中，紗衣鬆解開，錦緞也垮下來了，她身上僅剩下金銀飾和透明的礦石，一只護頸和胸甲緊束著；還有一只絕妙的別針，那是一件美妙的珍寶在她乳房間的溝槽放射出光芒。在下面，臀部圍著一條腰帶，遮掩了她的上腿，腿部一只巨大的水晶墜子及一長串光彩奪目的紅綠寶石捶打著；最後，在頸子和腰帶之間其他裸露部位，肚皮鼓起，肚臍眼像似縞瑪瑙的刻印，帶有乳白色調，及指甲的粉紅色澤。[12]

以水彩呈現的《顯靈》在這幅畫中達到水性媒材前所未有的表現力，顏料單純的化學成分「在紙面上展現出流星般的閃耀，有如彩繪玻璃在艷陽照射下，其銀輝華麗令人目眩」。[13]莫侯駕馭水彩的能力似乎勝過油彩，尤其在線性阿拉伯圖紋的表現上；這是《顯靈》一圖勝過《舞中莎樂美》之處。裝飾圖案在平面繪畫中可扮演空間樑架的功能，那些令人眩暈的紋飾不僅展現了象徵形式的虛實，也使形上理念的視覺化得以在一種能動過程中完成。

莎樂美是一個世紀末的符號，也是象徵主義偏愛的一個題材，自七〇年代莫侯的兩幅莎樂美在沙龍展中出現之後，繼有福樓拜在其短篇小說《黑落狄雅》(*Hérodiade*) 中，再度回到莎樂美主題，直到1907/1911年許米特〈Florent Schmit〉的樂譜《莎樂美悲劇》(*La tragédie de Salomé*)，約三十年間，不斷被藝文界採用，知名的作品

---

12 同註10，虞士曼之文。
13 同前註。

圖二：《顯靈》
(L'Apparition)，水彩，
1876，105 × 72公分，現
藏Paris, Musée du Louvre,
Cabinet des Dessius。亦
請參見本書彩頁10。

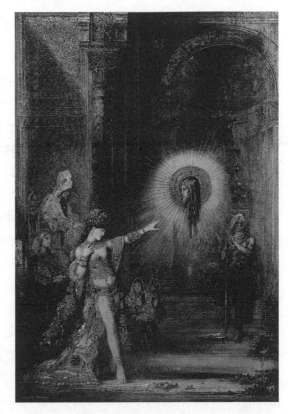

便有王爾德 (Oscar
Wilde) 的戲劇，馬拉美
(Stéphane Mallarmé) 和
虞士曼的詩，比亞茲萊
(Aubrey Beardsley)的插畫，理查·史特勞斯(Richard Strauss)和馬里
歐特(Antoine Mariotte)的音樂。文學家、音樂家、畫家以不同的形
式，反覆在莎樂美的形象中尋找他們共同關心的命題：女人與愛情、
靈與肉、生命與死亡。

　　通過莎樂美，莫侯塑造的是世紀末的絕命女人 (femme fatale) 原
型，在這一方面，莫侯和波德萊爾的看法是一致的，換句話說，通過
此絕世美女，畫家和詩人指涉的是一種無意識存在的原始本質，是其
蠱惑與魔鬼的外形，是一種被罪惡所駕馭，狂熱地奔向不可知的命
運。

# 彩繪與文寫的本質：

　　藝評家卡斯達聶里 (J. A. Castagnary)[14] 曾稱頌莫侯的「彩繪莎樂美」為「靈感的想像」(*Salon* 1876)，沃爾夫 (Albert Wolff)[15] 則認為它是過度興奮下的「病態幻覺」(*Salon* 1876)。無論是想像還是幻覺，繪畫借用模仿與再現，通過色彩與造型直接呈現莎樂美，其效果是即時的：劊子手的血腥罪行與莎樂美驚愕恐怖神情直接訴諸於觀者，震撼力之強烈不言而喻。這是「彩繪莎樂美」勝過「文寫莎樂美」之處；然而彩繪的即時性也有其不足之處：畫面整體映入眼簾，觀者選擇的餘地不大，同時也不易遁逃；「彩繪圖像」雖然脫離了洗者若翰 (St. Jean le Baptiste) 的聖徒傳，成為罪惡、命運、死亡的象徵，然而其指涉的深層內涵卻是在虞士曼的「文寫圖像」中得以充分發揮。文學修辭以線性的方式，逐一呈現：劊子手沾滿血漬的劍柄、緩緩升起的聖人首級，到裸露舞者驚恐失魂的痙攣表情，「文寫圖像」具有引導讀者情緒逐步升高的力量。虞士曼之「文寫莎樂美」並非莫侯彩繪的移位式轉換 (transposition)，其文字的表現力淋漓盡致地再現「彩繪莎樂美」，同時更通過文學的思想性拓展了青春與死亡，愛欲和死欲的矛盾辯證，將彩繪對自然的形式模仿，深化為感情與思想。假若說「彩繪莎樂美」是整體一次地呈現給觀者，「文寫莎樂美」則是隨時間移動，逐步地揭露圖繪的深層內涵。繪畫與詩文的差異處，如同萊辛 (Gotthold Ephraim Lessing) 所說，也正是其相互補充與相互完成之處。莎樂美的彩繪與文寫版本呈現了這兩種表現形式的本質。

---

14 卡斯達聶里(Jules Antoine Castagnary, 1830-1888)，法國藝評家，與畫家Courbet交往甚密，曾編輯*L'Audiame* (1859), *Le Nord, Le Courrier du dimanche, Le Monde illustré* (1861)等刊物，後從事文化行政，掌管政府宗教、藝術及文化遺產事務。

15 沃爾夫(Albert Wolff, 1835-1891)德裔戲劇作家、藝評家，1857年定居巴黎，曾任*Charivari, Figaro, Gaulois*等報章雜誌編輯，藝術品味偏愛風景畫，尤其讚賞Rousseau, Dupré, Puvis de Chavannes及Bastien-Lepage諸畫家。

莫侯，《莎樂美之舞》草圖的老照片。現藏於巴黎莫侯美術館。

# 奧斯卡・王爾德
# 《莎樂美》劇本
# 法中對照

王爾德(Oscar Wilde)　原著

洪力行　譯

洪力行，輔仁大學比較文學博士（2005），現為輔仁
大學教師發展與教學資源中心博士後研究員。

# 譯者前言

英國作家王爾德的《莎樂美》是以法文寫成，撰寫於1891年秋冬之間，隨後在1893年於巴黎與倫敦兩地同時發行，當時並無插圖。翌年，這部作品才翻譯成英文於倫敦及波士頓出版，英文版中則附有比亞茲萊所繪製的封面與插圖。

本中譯本所使用的原文版本為根據1893年Librairie de l'Art Indépendant發行之初版本文字內容重新刊行，並附有比亞茲萊插圖的新版劇本。此外，譯者亦參考法國Gallimard出版社的王爾德全集加以校對與加註。兩個原文版本的書目資訊如下：

Oscar Wilde, *Salomé*, Paris: Editions Ombres, 1996.

Oscar Wilde, *Œuvres*, Paris: Gallimard, 1996.

王爾德選擇使用他相當喜愛的法文來創作這部作品，而其取材也和作者的其他劇作大相逕庭。儘管表面上《莎樂美》的題材承襲了當時風行法國文壇的頹廢派與象徵主義的風潮，但在文字風格上，則可以看出王爾德相當程度地刻意模仿法文聖經的語言，因而與當時之文學法文有著相當之差異。劇作中有許多段落，王爾德甚至幾乎直接引用聖經經文，或稍加變化。這些段落在譯文中會儘量引用天主教聖經的原文來呈現，並以註腳提供出處，以供有興趣的讀者比對。

同樣地，在譯名的考量方面，劇中的人名、地名及專有名詞只要能從聖經查得者，均儘量從天主教聖經的譯名，以求一致，亦較符合作品的氛圍。其中，黑落德安提帕在歷史上是掌管猶太的分封侯（tétrarque），尚不足稱王。然而王爾德塑造此一角色時，同時也融入了大黑落德王與黑落德阿格黎帕的事蹟，因此譯文中仍然將他視為猶太國王，讓其他人稱他為「國王」或「陛下」。

　　儘管王爾德的法文程度接近完美，然而他用非其母語的法文寫作，在句法上仍呈現出一種異質感，在譯文中較難呈現此一特色。然而翻譯的結果勢必也會形成另一種文字上的異質感，或許恰巧可以產生一種可類比的效果。此外，劇中大量的短句與反覆，經常有評論者認為具有音樂性的效果，因此也盡量在譯文中保留下來。

Oscar Wilde

王爾德

*SALOMÉ*
Drame en un acte

《莎樂美》
獨幕劇

## PERSONNES

## 人物表

| | |
|---|---|
| HÉRODE ANTIPAS, *tétrarque de Judée.* | 黑落德安提帕，猶太的分封王 |
| IOKANAAN, *le prophète.* | 若翰，先知 |
| LE JEUNE SYRIEN, *capitaine de la garde.* | 敘利亞青年，侍衛隊長 |
| TIGELLIN, *un jeune romain.* | 提哲林，羅馬青年 |
| UN CAPPADOCIEN. | 卡帕多細雅人 |
| UN NUBIEN. | 奴比亞人 |
| PREMIER SOLDAT. | 士兵甲 |
| SECOND SOLDAT. | 士兵乙 |
| LE PAGE D'HÉRODIAS. | 黑落狄雅的侍僮 |
| DES JUIFS, DES NAZARÉENS, etc. | 猶太人、納匝肋人等 |
| UN ESCLAVE. | 一奴隸 |
| NAAMAN, *le bourreau.* | 納阿曼，劊子手 |
| HÉRODIAS, *femme du tétrarque.* | 黑落狄雅，分封王之妻 |
| SALOMÉ, *fille d'Hérodias.* | 莎樂美，黑落狄雅之女 |
| LES ESCLAVES DE SALOMÉ. | 莎樂美的奴隸們 |

*À mon ami Pierre Louÿs*　　　　　　　　獻給吾友皮埃爾·魯易

*SCÈNE — Une grande terrasse dans le palais d'Hérode donnant sur la salle de festin. Des soldats sont accoudés sur le balcon. A droite il y a un énorme escalier. A gauche, au fond, une ancienne citerne entourée d'un mur de bronze vert. Clair de lune.*

場景——黑落德宮殿中一處大高臺，面對著宴會廳。幾名士兵倚在陽臺上。在右邊有一個巨大的樓梯。左後方有一口被青銅牆圍住的古井。月色皎潔。

**LE JEUNE SYRIEN**

Comme la princesse Salomé est belle ce soir!

**敘利亞青年**

莎樂美公主今晚多美啊！

**LE PAGE D'HÉRODIAS**

Regardez la lune. La lune a l'air très étrange. On dirait une femme qui sort d'un tombeau. Elle ressemble à une femme morte. On dirait qu'elle cherche des morts.

**黑落狄雅的侍僮**

你看那月亮。月亮的樣子非常古怪。彷彿是從墓裡出來的女人。它像是死去的女子。她彷彿在尋找死人。

**LE JEUNE SYRIEN**

Elle a l'air très étrange. Elle ressemble à une petite princesse qui porte un voile jaune, et a des pieds d'argent. Elle ressemble à une princesse qui a des pieds comme des petites colombes blanches... On dirait qu'elle danse.

**敘利亞青年**

它的樣子非常古怪。她像是一位身披黃紗、有雙銀足的小公主。她像是一位有雙小白鴿般玉足的公主……她彷彿在跳舞。

**LE PAGE D'HÉRODIAS**

Elle est comme une femme morte. Elle va très lentement.

*(Bruit dans la salle de festin.)*

**黑落狄雅的侍僮**

它像是一位死去的女子。它走得很慢。

（宴會廳傳出吵雜聲。）

**PREMIER SOLDAT**

Quel vacarme! Qui sont ces bêtes fauves qui hurlent?

**士兵甲**

怎麼這麼吵！這些鬼吼鬼叫的野獸是些什麼人？

**SECOND SOLDAT**

Les Juifs. Ils sont toujours ainsi. C'est sur leur religion qu'ils discutent.

**士兵乙**

是猶太人。他們總是這樣。他們是為了宗教而爭論。

**PREMIER SOLDAT**
Pourquoi discutent-ils sur leur religion?

士兵甲
為什麼他們要為宗教爭論？

**SECOND SOLDAT**
Je ne sais pas. Ils le font toujours... Ainsi, les Pharisiens affirment qu'il y a des anges, et les Sadducéens disent que les anges n'existent pas.

士兵乙
我不知道。他們總是如此……比如說法利塞人認為有天使，而撒杜塞人則說天使並不存在。

**PREMIER SOLDAT**
Je trouve que c'est ridicule de discuter sur de telles choses.

士兵甲
我看為這種事情爭論真是可笑得很。

**LE JEUNE SYRIEN**
Comme la princesse Salomé est belle ce soir!

敘利亞青年
莎樂美公主今晚多美啊！

**LE PAGE D'HÉRODIAS**
Vous la regardez toujours. Vous la regardez trop. Il ne faut pas regarder les gens de cette façon... Il peut arriver un malheur.

黑落狄雅的侍僮
你老是在看她。你看她看得太多了。不應該這樣子看人家……可能會發生不幸的。

**LE JEUNE SYRIEN**
Elle est très belle ce soir.

敘利亞青年
她今晚很美。

**PREMIER SOLDAT**
Le tétrarque a l'air sombre.

士兵甲
國王的臉色陰沈。

**SECOND SOLDAT**
Oui, il a l'air sombre.

士兵乙
對，他的臉色陰沈。

**PREMIER SOLDAT**
Il regarde quelque chose.

士兵甲
他在看某件東西。

**SECOND SOLDAT**
Il regarde quelqu'un.

士兵乙
他在看某人。

**PREMIER SOLDAT**
Qui regarde-t-il?

士兵甲
他在看誰？

**SECOND SOLDAT**
Je ne sais pas.

士兵乙
我不知道。

**LE JEUNE SYRIEN**

Comme la princesse est pâle! Jamais je ne l'ai vue si pâle. Elle ressemble au reflet d'une rose blanche dans un miroir d'argent.

敘利亞青年

公主的臉色多蒼白啊！我從來沒見過她這麼蒼白。她像是映在銀鏡中的白玫瑰倒影。

**LE PAGE D'HÉRODIAS**

Il ne faut pas la regarder. Vous la regardez trop!

黑落狄雅的侍僮

不應該看她。你看她看得太多了！

**PREMIER SOLDAT**

Hérodias a versé à boire au tétrarque.

士兵甲

黑落狄雅為國王斟了酒。

**LE CAPPADOCIEN**

C'est la reine Hérodias, celle-là qui porte la mitre noire semée de perles et qui a les cheveux poudrés de bleu?

卡帕多細雅人

那位戴著上面綴滿珍珠的黑色頭巾、髮撲藍粉的，就是黑落狄雅王后嗎？

**PREMIER SOLDAT**

Oui, c'est Hérodias. C'est la femme du tétrarque.

士兵甲

是的，她就是黑落狄雅，國王的妻子。

**SECOND SOLDAT**

Le tétrarque aime beaucoup le vin. Il possède des vins de trois espèces. Un qui vient de l'île de Samothrace, qui est pourpre comme le manteau de César.

士兵乙

國王很喜歡葡萄酒。他擁有三種葡萄酒。一種來自撒摩辣刻島，如同凱撒的外袍那般地紫紅。

**LE CAPPADOCIEN**

Je n'ai jamais vu César.

卡帕多細雅人

我從來沒見過凱撒。

**SECOND SOLDAT**

Un autre qui vient de la ville de Chypre, qui est jaune comme de l'or.

士兵乙

另一種來自塞浦路斯城，色黃如金。

**LE CAPPADOCIEN**

J'aime beaucoup l'or.

卡帕多細雅人

我很喜歡金子。

**SECOND SOLDAT**

Et le troisième qui est un vin sicilien. Ce vin-là est rouge comme le sang.

士兵乙

第三種則是西西里的葡萄酒。那種酒紅得像血。

**LE NUBIEN**

Les dieux de mon pays aiment beaucoup le sang. Deux fois par an nous leur sacrifions des jeunes hommes et des vierges : cinquante jeunes hommes et cent vierges. Mais il semble que nous ne leur donnons jamais assez, car ils sont très durs envers nous.

**LE CAPPADOCIEN**

Dans mon pays il n'y a pas de dieux à présent, les Romains les ont chassés. Il y en a qui disent qu'ils se sont réfugiés dans les montagnes, mais je ne le crois pas. Moi, j'ai passé trois nuits sur les montagnes les cherchant partout. Je ne les ai pas trouvés. Enfin, je les ai appelés par leurs noms et ils n'ont pas paru. Je pense qu'ils sont morts.

**PREMIER SOLDAT**

Les Juifs adorent un Dieu qu'on ne peut pas voir.

**LE CAPPADOCIEN**

Je ne peux pas comprendre cela.

**PREMIER SOLDAT**

Enfin, ils ne croient qu'aux choses qu'on ne peut pas voir.

**LE CAPPADOCIEN**

Cela me semble absolument ridicule.

**LA VOIX D'IOKANAAN**

Après moi viendra un autre encore plus puissant que moi. Je ne suis pas digne même de délier la courroie de ses sandales. Quand il viendra, la terre déserte se réjouira. Elle fleurira comme le lis. Les yeux des aveugles verront le jour, et les oreilles des sourds seront ouvertes... Le nouveau-né mettra sa main sur le nid des dragons, et mènera les lions par leurs crinières.

奴比亞人

我們國家的神祇很喜歡血。我們每年要以童男童女向他們獻祭兩次：五十名童男，五十名童女。不過我們給的好像永遠也不夠，因為他們對我們非常嚴峻。

卡帕多細雅人

在我們國家目前沒有什麼神祇，羅馬人把他們都趕走了。有人說他們躲進了深山裡，但是我不相信。我曾經在山裡過了三天三夜，到處尋找他們。可我並沒有找著。最後，我呼喚他們的名字，他們也沒有出現。我想他們已經死了。

士兵甲

猶太人崇敬的是一位看不見的神。

卡帕多細雅人

這我就不懂了。

士兵甲

其實，他們只相信看不見的東西。

卡帕多細雅人

這在我看來可笑之至。

若翰的聲音

那比我更有力量的，要在我以後來。我連解他的鞋帶也不配。當他來臨時，不毛之地必要歡樂。如花盛開，有如百合。那時瞎子的眼睛要明朗，聾子的耳朵要開啟……新生兒將伸手探入惡龍的窩穴，拉著鬃毛引領獅子。[1]

---

1 此處若翰的話語依序出自谷1:7、依35:1、依35:5，以及依11:7-8。

**SECOND SOLDAT**

Faites-le taire. Il dit toujours des choses absurdes.

士兵乙

要他住口。他總是說一些荒謬的事。

**PREMIER SOLDAT**

Mais non; c'est un saint homme. Il est très doux aussi. Chaque jour, je lui donne à manger. Il me remercie toujours.

士兵甲

才不是；他是個聖人。他也很和善。我每天送東西來給他吃。他總是向我道謝。

**LE CAPPADOCIEN**

Qui est-ce?

卡帕多細雅人

他是誰？

**PREMIER SOLDAT**

C'est un prophète.

士兵甲

一名先知。

**LE CAPPADOCIEN**

Quel est son nom?

卡帕多細雅人

他叫什麼名字？

**PREMIER SOLDAT**

Iokanaan.

士兵甲

若翰。

**LE CAPPADOCIEN**

D'où vient-il?

卡帕多細雅人

他從哪裡來？

**PREMIER SOLDAT**

Du désert, où il se nourrissait de sauterelles et de miel sauvage. Il était vêtu de poil de chameau, et autour de ses reins il portait une ceinture de cuir. Son aspect était très farouche. Une grande foule le suivait. Il avait même des disciples.

士兵甲

從沙漠來，他的食物是蝗蟲和野蜜。他穿著駱駝毛做的衣服，腰間束著皮帶。[2]他的樣貌非常兇狠。有一大群人跟隨著他。他甚至還有信徒。

**LE CAPPADOCIEN**

De quoi parle-t-il?

卡帕多細雅人

他在說些什麼？

**PREMIER SOLDAT**

Nous ne savons jamais. Quelquefois il dit des choses épouvantables, mais il est impossible de le comprendre.

士兵甲

從來沒人知道。有時候他會說一些駭人的事，但是根本不可能聽得懂。

他在說些什麼？

---

2 此處對於若翰的描述幾乎完全引述瑪3:4的説法。

**LE CAPPADOCIEN**
Peut-on le voir?

卡帕多細雅人
可以看看他嗎？

**PREMIER SOLDAT**
Non. Le tétrarque ne le permet pas.

士兵甲
不行。國王不許人見他。

**LE JEUNE SYRIEN**
La princesse a caché son visage derrière son
éventail! Ses petites mains blanches s'agitent comme
des colombes qui s'envolent vers leurs colombiers.
Elles ressemblent à des papillons blancs. Elles sont
tout à fait comme des papillons blancs.

敘利亞青年
公主把臉藏到她的扇子後面去了！她
的纖纖素手擺動起來，就像是飛回鴿
籠的鴿子。她的小手就像是白色蝴
蝶。它們和白色蝴蝶完全沒兩樣。

**LE PAGE D'HÉRODIAS**
Mais qu'est-ce que cela vous fait? Pourquoi la
regarder? Il ne faut pas la regarder... Il peut arriver
un malheur.

黑落狄雅的侍僮
可你到底是怎麼一回事？為什麼要看
她？不應該看她……可能會發生不幸
的。

**LE CAPPADOCIEN**
*(montrant la citerne.)*
Quelle étrange prison!

卡帕多細雅人
（指著井）
好奇怪的牢房！

**SECOND SOLDAT**
C'est une ancienne citerne.

士兵乙
這是一座古井。

**LE CAPPADOCIEN**
Une ancienne citerne! Cela doit être très malsain.

卡帕多細雅人
一座古井！那一定很不衛生。

**SECOND SOLDAT**
Mais non. Par exemple, le frère du tétrarque, son
frère aîné, le premier mari de la reine Hérodias, a été
enfermé là-dedans pendant douze années. Il n'en est
pas mort. A la fin il a fallu l'étrangler.

士兵乙
其實不然。好比說國王的兄長、黑落
狄雅王后的第一任丈夫，就曾經在那
裡頭關了十二年。他也沒因此而亡
故，到頭來還得把他絞死。

**LE CAPPADOCIEN**
L'étrangler? Qui a osé faire cela?

卡帕多細雅人
把他絞死？誰敢做這種事？

**SECOND SOLDAT**

*(montrant le bourreau, un grand nègre.)*

Celui-là, Naaman.

士兵乙

(指向劊子手，一名高大的黑人。)

那個人，納阿曼。

**LE CAPPADOCIEN**

Il n'a pas eu peur?

卡帕多細雅人

他不怕嗎？

**SECOND SOLDAT**

Mais non. Le tétrarque lui a envoyé la bague.

士兵乙

怎麼會。國王把戒指給了他。

**LE CAPPADOCIEN**

Quelle bague?

卡帕多細雅人

哪個戒指？

**SECOND SOLDAT**

La bague de la mort. Ainsi, il n'a pas eu peur.

士兵乙

死之戒。如此一來，他就不會怕了。

**LE CAPPADOCIEN**

Cependant, c'est terrible d'étrangler un roi.

卡帕多細雅人

儘管如此，要絞死一國之君還是很可怕的。

**PREMIER SOLDAT**

Pourquoi? Les rois n'ont qu'un cou, comme les autres hommes.

士兵甲

為什麼？一國之君也只有一個頸子，和其他人沒兩樣。

**LE CAPPADOCIEN**

Il me semble que c'est terrible.

卡帕多細雅人

我覺得這很可怕。

**LE JEUNE SYRIEN**

Mais la princesse se lève! Elle quitte la table! Elle a l'air très ennuyée. Ah! elle vient par ici. Oui, elle vient vers nous. Comme elle est pâle. Jamais je ne l'ai vue si pâle...

敘利亞青年

公主可起身了！她離開餐桌！她看起來很厭煩。啊！她往這裡走來了。沒錯，她朝我們走過來。她的臉色多蒼白啊。我從來沒看過她的臉色如此蒼白……

**LE PAGE D'HÉRODIAS**

Ne la regardez pas. Je vous prie de ne pas la regarder.

黑落狄雅的侍僮

不要看她。我求你不要看她。

**Le jeune Syrien**

Elle est comme une colombe qui s'est égarée... Elle est comme un narcisse agité du vent... Elle ressemble à une fleur d'argent.

*(Entre Salomé.)*

**Salomé**

Je ne resterai pas. Je ne peux pas rester. Pourquoi le tétrarque me regarde-t-il toujours avec ses yeux de taupe sous ses paupières tremblantes?... C'est étrange que le mari de ma mère me regarde comme cela. Je ne sais pas ce que cela veut dire... Au fait, si, je le sais.

**Le jeune Syrien**

Vous venez de quitter le festin, princesse?

**Salomé**

Comme l'air est frais ici! Enfin, ici on respire! Là-dedans il y a des Juifs de Jérusalem qui se déchirent à cause de leurs ridicules cérémonies, et des barbares qui boivent toujours et jettent leur vin sur les dalles, et des Grecs de Smyrne avec leurs yeux peints et leurs joues fardées, et leurs cheveux frisés en spirales, et des Égyptiens, silencieux, subtils, avec leurs ongles de jade et leurs manteaux bruns, et des Romains avec leur brutalité, leur lourdeur, leurs gros mots. Ah! que je déteste les Romains! Ce sont des gens communs, et ils se donnent des airs de grands seigneurs.

**Le jeune Syrien**

Ne voulez-vous pas vous asseoir, princesse?

**Le page d'Hérodias**

Pourquoi lui parler? Pourquoi la regarder?... Oh! il va arriver un malheur.

敘利亞青年

她好似一隻迷途的鴿子……她好似在風中搖曳的水仙……她就像一朵銀花。

（莎樂美上場）

莎樂美

我不要待下去了。我待不下去了。為什麼國王老是用他的賊眉鼠目看著我？……我母親的丈夫那樣看我，真是奇怪……我不知道這是什麼意思……其實，我心裡清楚。

敘利亞青年

公主，您剛離開宴席是吧？

莎樂美

這裡的空氣多麼新鮮！這兒總算讓人能呼吸了！在那裡面，有耶路撒冷的猶太人為了他們可笑的儀式而彼此詆毀；還有一些酒喝個不停，連葡萄酒都撒了滿地的蠻子，還有斯米納的希臘人，他們的眼睛塗上顏色、雙頰撲粉，頭髮還捲成螺旋狀；還有埃及人，他們沈默寡言、敏銳狡猾，留著玉指甲、穿著褐色的外套；而羅馬人則粗暴、笨重、好說粗話。啊！我真是討厭羅馬人！都是一些老百姓，還擺出一副大老爺的樣子。

敘利亞青年

公主，您不想坐下來嗎？

黑落狄雅的侍僮

為什麼和她說話？為什麼要看她？……哦！會發生不幸的。

SALOMÉ

Que c'est bon de voir la lune! Elle ressemble à une petite pièce de monnaie. On dirait une toute petite fleur d'argent. Elle est froide et chaste, la lune... Je suis sûre qu'elle est vierge. Elle a la beauté d'une vierge... Oui, elle est vierge. Elle ne s'est jamais souillée. Elle ne s'est jamais donnée aux hommes, comme les autres Déesses.

莎樂美

看見月亮真好！她像是一枚小硬幣，好似一朵小小的銀花。月亮冰清玉潔……我確信她是個處女，她有處女的美……是的，她是處女。她從未玷污自己的清白。她從不曾像其他的女神那樣，委身於男人。

LA VOIX D'IOKANAAN

Il est venu, le Seigneur. Il est venu, le fils de l'Homme. Les centaures se sont cachés dans les rivières, et les sirènes ont quitté les rivières et couchent sous les feuilles dans les forêts.

若翰的聲音

上主來了！人子³來了。半人馬躲藏到河流裡，而塞壬女妖則離開了河流，睡在森林裡的樹葉底下。

SALOMÉ

Qui a crié cela?

莎樂美

這是誰在叫喊？

SECOND SOLDAT

C'est le prophète, princesse.

士兵乙

是先知，公主。

SALOMÉ

Ah! le prophète. Celui dont le tétrarque a peur.

莎樂美

啊，是先知！國王害怕的那位。

SECOND SOLDAT

Nous ne savons rien de cela, princesse. C'est le prophète Iokanaan.

士兵乙

這我們什麼也不知道，公主。這位是先知若翰。

LE JEUNE SYRIEN

Voulez-vous que je commande votre litière, princesse? Il fait très beau dans le jardin.

敘利亞青年

公主，我命人把您的轎子抬來可好？花園裡的天氣好極了。

SALOMÉ

Il dit des choses monstrueuses à propos de ma mère, n'est-ce pas?

莎樂美

他在說關於我母親的一些駭人聽聞的事，對不？

---

3 人子是新約中給予默西亞（Messie）的稱號。在舊約中人子有不同的意義。

**SECOND SOLDAT**

Nous ne comprenons jamais ce qu'il dit, princesse.

士兵乙

我們從來就聽不懂他說的話，公主。

**SALOMÉ**

Oui, il dit des choses monstrueuses d'elle.

莎樂美

沒錯，他在說一些關於她的駭人聽聞的事。

**UN ESCLAVE**

Princesse, le tétrarque vous prie de retourner au festin.

一奴隸

公主，國王請你回宴席去。

**SALOMÉ**

Je n'y retournerai pas.

莎樂美

我不回去了。

**LE JEUNE SYRIEN**

Pardon, princesse, mais si vous n'y retourniez pas il pourrait arriver un malheur.

敘利亞青年

恕我無禮，公主，不過如果您不回席的話，恐怕會發生不幸的。

**SALOMÉ**

Est-ce un vieillard, le prophète?

莎樂美

先知是個老人嗎？

**LE JEUNE SYRIEN**

Princesse, il vaudrait mieux retourner. Permettez-moi de vous reconduire.

敘利亞青年

公主，還是回席得好。請容我為您帶路。

**SALOMÉ**

Le prophète... est-ce un vieillard?

莎樂美

先知……是個老人嗎？

**PREMIER SOLDAT**

Non, princesse, c'est un tout jeune homme.

士兵甲

不是的，公主，他是個很年輕的男子。

**SECOND SOLDAT**

On ne le sait pas. Il y en a qui disent que c'est Élie.

士兵乙

這沒人知道。有人說他是厄里亞。[4]

**SALOMÉ**

Qui est Élie?

莎樂美

誰是厄里亞？

---

4 先知厄里亞出現於列上17-19與列下2，在新約裡，有人把耶穌視為厄里亞（谷6:15）。

**SECOND SOLDAT**
Un très ancien prophète de ce pays, princesse.

士兵乙
這個國家古代的一名先知，公主。

**UN ESCLAVE**
Quelle réponse dois-je donner au tétrarque de la part de la princesse?

一奴隸
小的該如何替公主向國王回話呢？

**LA VOIX D'IOKANAAN**
Ne te réjouis point, terre de Palestine, parce que la verge de celui qui te frappait a été brisée. Car de la race du serpent il sortira un basilic, et ce qui en naîtra dévorera les oiseaux.

若翰的聲音
巴力斯坦這塊土地啊，你不要因為打擊你的棍棒折斷了就喜悅。因為由蛇的根子將生出毒蝮，從中出生的會將鳥類吞噬。[5]

**SALOMÉ**
Quelle étrange voix! Je voudrais bien lui parler.

莎樂美
好奇怪的聲音！我好想和他說話。

**PREMIER SOLDAT**
J'ai peur que ce soit impossible, princesse. Le tétrarque ne veut pas qu'on lui parle. Il a même défendu au grand prêtre de lui parler.

士兵甲
這恐怕辦不到，公主。國王不讓人和他說話。他甚止禁止大司祭和他說話。

**SALOMÉ**
Je veux lui parler.

莎樂美
我要和他說話。

**PREMIER SOLDAT**
C'est impossible, princesse.

士兵甲
公主，這辦不到。

**SALOMÉ**
Je le veux.

莎樂美
我就要。

**LE JEUNE SYRIEN**
En effet, princesse, il vaudrait mieux retourner au festin.

敘利亞青年
說實在的，公主，您還是回席得好。

**SALOMÉ**
Faites sortir le prophète.

莎樂美
把先知帶出來。

---

5 本句出自依14:29中對培肋舍特人（Philistins）的警告。

**PREMIER SOLDAT**
Nous n'osons pas, princesse.

士兵甲
我們不敢，公主。

**SALOMÉ**
(s'approchant de la citerne et y regardant.)
Comme il fait noir, là-dedans! Cela doit être terrible d'être dans un trou si noir! Cela ressemble à une tombe...
(Aux soldats.)
Vous ne m'avez pas entendue? Faites-le sortir. Je veux le voir.

莎樂美
（走近井邊往裡面看）
那裡面好黑啊！身處在這麼黑的洞裡一定很可怕！看起來就像個墳墓……
（向士兵說）
你們沒聽見我說的話？把他帶出來。我想要見他。

**SECOND SOLDAT**
Je vous prie, princesse, de ne pas nous demander cela.

士兵乙
求求您，公主，別要求我們這麼做。

**SALOMÉ**
Vous me faites attendre.

莎樂美
你們敢讓我等。

**PREMIER SOLDAT**
Princesse, nos vies vous appartiennent, mais nous ne pouvons pas faire ce que vous nous demandez... Enfin, ce n'est pas à nous qu'il faut vous adresser.

士兵甲
公主，我們的性命都是您的，不過我們辦不到您吩咐的事……總之，這我們做不了主。

**SALOMÉ**
(regardant le jeune Syrien.)
Ah!

莎樂美
（看著敘利亞青年）
啊！

**LE PAGE D'HÉRODIAS**
Oh! qu'est-ce qu'il va arriver? Je suis sûr qu'il va arriver un malheur.

黑落狄雅的侍僮
哦！會發生什麼事呢？我確信會發生不幸的。

**SALOMÉ**
(s'approchant du jeune Syrien.)
Vous ferez cela pour moi, n'est-ce pas, Narraboth? Vous ferez cela pour moi? J'ai toujours été douce pour vous. N'est-ce pas que vous ferez cela pour moi? Je veux seulement le regarder, cet étrange prophète. On a tant parlé de lui. J'ai si souvent entendu le tétrarque parler de lui. Je pense qu'il a

莎樂美
（走近敘利亞青年）
納拉伯特，你會為我做這件事，對不？你會為我做這件事嗎？我待你一向不薄。難道你不為我做這件事嗎？我只想看看他，這位奇怪的先知。人們對他議論紛紛。我好常聽到國王說起他。我想他怕他，我是說國王怕

peur de lui, le tétrarque. Je suis sûre qu'il a peur de lui... Est-ce que vous aussi, Narraboth, est-ce que vous aussi vous en avez peur?

**LE JEUNE SYRIEN**

Je n'ai pas peur de lui, princesse. Je n'ai peur de personne. Mais le tétrarque a formellement défendu qu'on lève le couvercle de ce puits.

**SALOMÉ**

Vous ferez cela pour moi, Narraboth, et demain, quand je passerai dans ma litière sous la porte des vendeurs d'idoles, je laisserai tomber une petite fleur pour vous, une petite fleur verte.

**LE JEUNE SYRIEN**

Princesse, je ne peux pas, je ne peux pas.

**SALOMÉ**

*(souriant.)*

Vous ferez cela pour moi, Narraboth. Vous savez bien que vous ferez cela pour moi. Et, demain, quand je passerai dans ma litière sur le pont des acheteurs d'idoles, je vous regarderai à travers les voiles de mousseline, je vous regarderai, Narraboth, je vous sourirai, peut-être. Regardez-moi, Narraboth. Regardez-moi. Ah! vous savez bien que vous allez faire ce que je vous demande. Vous le savez bien, n'est-ce pas?... Moi, je le sais bien.

**LE JEUNE SYRIEN**

*(faisant un signe au troisième soldat.)*

Faites sortir le prophète... La princesse Salomé veut le voir.

**SALOMÉ**

Ah!

**LE PAGE D'HÉRODIAS**

Oh! comme la lune a l'air étrange! On dirait la main

---

他。我敢說他怕他……你是不是也一樣呢，納拉伯特？你是不是也害怕他呢？

**敘利亞青年**

我不怕他，公主。我誰也不怕。可是國王正式下令禁止任何人打開這口井的蓋子。

**莎樂美**

你會為我做這件事的，納拉伯特，明天當我坐在我的轎子裡，經過偶像販子之門下方時，我會為你拋下一朵小花，一朵綠色的小花。

**敘利亞青年**

公主，我不成，我不成。

**莎樂美**

（微笑）

你會為我做這件事的，納拉伯特。你很明白你會為我做這件事。明天當我坐在我的轎子裡，經過偶像買者之橋時，我會隔著薄紗看著你，我會看著你，納拉伯特，也許，我還會對你微笑。看著我，納拉伯特。看著我。啊！你很明白你會去做我要你做的事。你很明白的，不是嗎！……我嘛，我明白得很。

**敘利亞青年**

（向第三名士兵做手勢）

把先知帶出來……莎樂美公主要見他。

**莎樂美**

啊！

**黑落狄雅的侍僮**

哦！月亮的樣子多古怪啊！彷彿是死

79

d'une morte qui cherche à se couvrir avec un linceul.

去女人的手，想要拿裹屍布遮住自己。

**LE JEUNE SYRIEN**

Elle a l'air très étrange. On dirait une petite princesse qui a des yeux d'ambre. A travers les nuages de mousseline elle sourit comme une petite princesse.
*(Le prophète sort de la citerne. Salomé le regarde et recule.)*

敘利亞青年

它的樣子很古怪。像是一位有一雙琥珀眼睛的小公主。隔著薄紗般的雲朵，它像小公主那樣地微笑。
（先知從井中出來。莎樂美望著他，向後退卻。）

**IOKANAAN**

Où est celui dont la coupe d'abominations est déjà pleine? Où est celui qui, en robe d'argent, mourra un jour devant tout le peuple? Dites-lui de venir afin qu'il puisse entendre la voix de celui qui a crié dans les déserts et dans les palais des rois.

若翰

那個手中拿著滿盛可憎之物之杯的人，他在哪裡？[6] 那個有朝一日，會穿著銀袍死在眾人面前的人，他在哪裡？叫他過來，才能聆聽那個曾在荒野中以及眾王宮殿中呼喚的人的聲音。

**SALOMÉ**

De qui parle-t-il?

莎樂美

他在說誰？

**LE JEUNE SYRIEN**

On ne sait jamais, princesse.

敘利亞青年

從來沒人明白，公主。

**IOKANAAN**

Où est celle qui, ayant vu des hommes peints sur la muraille, des images de Chaldéens tracées avec des couleurs, s'est laissée emporter à la concupiscence de ses yeux, et a envoyé des ambassadeurs en Chaldée?

若翰

那個眼裡看見繪畫在牆上的人，用丹青繪畫的加色丁人像，就放任自己為淫慾左右，遣派使者往加色丁去的女人，她在哪裡[7]？

**SALOMÉ**

C'est de ma mère qu'il parle.

莎樂美

他說的是我母親。

**LE JEUNE SYRIEN**

Mais non, princesse.

敘利亞青年

不是的，公主。

---

6 參見默17:4。

7 參見則23:14-16。

**SALOMÉ**

Si, c'est de ma mère.

莎樂美

是的，說的是我母親。

**IOKANAAN**

Où est celle qui s'est abandonnée aux capitaines des Assyriens, qui ont des baudriers sur les reins, et sur la tête des tiares de différentes couleurs? Où est celle qui s'est abandonnée aux jeunes hommes d'Égypte qui sont vêtus de lin et d'hyacinthe, et portent des boucliers d'or et des casques d'argent, et qui ont de grands corps? Dites-lui de se lever de la couche de son impudicité, de sa couche incestueuse, afin qu'elle puisse entendre les paroles de celui qui prépare la voie du Seigneur; afin qu'elle se repente de ses péchés. Quoiqu'elle ne se repentira jamais, mais restera dans ses abominations, dites-lui de venir, car le Seigneur a son fléau dans la main.

若翰

那個委身給腰繫飾帶、頭戴彩冠的亞述隊長們的女人，她在哪裡？那個委身給身著青紫色亞麻服飾、手持金盾、頭戴銀盔，而且身材魁梧的埃及年輕人[8]的女人，她在哪裡？叫她從她猥褻的床上起來，從她亂倫的床上起來，好讓她能聆聽為主鋪路的人的話語；好讓她悔恨她的罪過。就算她毫不悔恨，依然邪行如故，仍然把她叫來，因為上主的簸箕已在手中[9]。

**SALOMÉ**

Mais il est terrible, il est terrible.

莎樂美

他可真是可怕，真可怕。

**LE JEUNE SYRIEN**

Ne restez pas ici, princesse, je vous en prie.

敘利亞青年

不要留在這裡，公主，我求您。

**SALOMÉ**

Ce sont les yeux surtout qui sont terribles. On dirait des trous noirs laissés par des flambeaux sur une tapisserie de Tyr. On dirait des cavernes noires où demeurent des dragons, des cavernes noires d'Égypte où les dragons trouvent leur asile. On dirait des lacs noirs troublés par des lunes fantastiques... Pensez-vous qu'il parlera encore?

莎樂美

尤其可怕的是他的眼睛。彷彿是在提洛的壁毯上用火把燒出的兩個黑洞。彷彿是惡龍居住的黑暗洞穴，在埃及有惡龍據為巢穴的黑暗洞穴。又像是被幻奇的月亮所擾動的黑湖……你想他還會再說話嗎？

**LE JEUNE SYRIEN**

Ne restez pas ici, princesse! Je vous prie de ne pas rester ici.

敘利亞青年

不要留在這裡，公主！我求您不要留在這裡。

---

8 參見則23:19。

9 參見瑪3:12，此處的「簸箕」(fléau)一字有兩層意思，既是用來打穀物的工具，也是神怒降臨的災禍。

81

**SALOMÉ**

Comme il est maigre aussi! il ressemble à une mince image d'ivoire. On dirait une image d'argent. Je suis sûre qu'il est chaste, autant que la lune. Il ressemble à un rayon de lune, à un rayon d'argent. Sa chair doit être très froide, comme de l'ivoire... Je veux le regarder de près.

莎樂美

他又是多麼瘠瘦啊！他像是一座尖削的象牙像。彷彿是一幅銀像。我敢說他很純潔，如同月亮一樣。他像是一道月光、一道銀光。他的肉體必定非常冰冷，像是象牙做的……我想要靠近一點看他。

**LE JEUNE SYRIEN**

Non, non, princesse!

敘利亞青年

不，不，公主！

**SALOMÉ**

Il faut que je le regarde de près.

莎樂美

我必須靠近一點看他。

**LE JEUNE SYRIEN**

Princesse! Princesse!

敘利亞青年

公主！公主！

**IOKANAAN**

Qui est cette femme qui me regarde? Je ne veux pas qu'elle me regarde. Pourquoi me regarde-t-elle avec ses yeux d'or sous ses paupières dorées? Je ne sais pas qui c'est. Je ne veux pas le savoir. Dites-lui de s'en aller. Ce n'est pas à elle que je veux parler.

若翰

望著我的這個女人是誰？我不要她望著我。為什麼她要用她那金色眼瞼之下的那雙金目望著我？我不知道她是誰。我不想知道她是誰。叫她走開。我不是要和她說話。

**SALOMÉ**

Je suis Salomé, fille d'Hérodias, princesse de Judée.

莎樂美

我是莎樂美，黑落狄雅的女兒，猶太的公主。

**IOKANAAN**

Arrière! Fille de Babylone! N'approchez pas de l'élu du Seigneur. Ta mère a rempli la terre du vin de ses iniquités, et le cri de ses péchés est arrivé aux oreilles de Dieu.

若翰

退開！巴比倫的女兒！不要靠近上主的選民。你的母親在大地上灑滿了敗德之酒，她罪惡的呼聲已上達天聽。

**SALOMÉ**

Parle encore, Iokanaan. Ta voix m'enivre.

莎樂美

再說話啊，若翰。你的聲音讓我陶醉。

LE JEUNE SYRIEN
Princesse! Princesse! Princesse!

敘利亞青年
公主！公主！公主！

SALOMÉ
Mais parle encore. Parle encore, Iokanaan, et dis-moi ce qu'il faut que je fasse.

莎樂美
你可再說些話啊，再說些話啊，若翰，告訴我我該做些什麼。

IOKANAAN
Ne m'approchez pas, fille de Sodome, mais couvrez votre visage avec un voile, et mettez des cendres sur votre tête, et allez dans le désert chercher le fils de l'Homme.

若翰
別靠近我，索多瑪[10]的女兒，還是用層紗把你的臉遮起來，在你的頭上撒灰，然後到沙漠裡找尋人子。

SALOMÉ
Qui est-ce, le fils de l'Homme? Est-il aussi beau que toi, Iokanaan?

莎樂美
人子是誰？他可和你一般俊美嗎，若翰？

IOKANAAN
Arrière! Arrière! J'entends dans le palais le battement des ailes de l'ange de la mort.

若翰
退開！退開！我聽到宮殿裡有死亡天使的拍翅聲。

LE JEUNE SYRIEN
Princesse, je vous supplie de rentrer!

敘利亞青年
公主，我求求您回去吧！

IOKANAAN
Ange du Seigneur Dieu, que fais-tu ici avec ton glaive? Qui cherches-tu dans cet immonde palais?... Le jour de celui qui mourra en robe d'argent n'est pas venu.

若翰
上主天主的使者，你拿著利刃到這裡做什麼？你在這個淫邪的宮殿裡尋找什麼人？……那個身穿銀袍的人的死期還沒有到。

SALOMÉ
Iokanaan!

莎樂美
若翰！

IOKANAAN
Qui parle?

若翰
誰在說話？

---

10 參見創19。

**SALOMÉ**

Iokanaan! Je suis amoureuse de ton corps. Ton corps est blanc comme le lis d'un pré que le faucheur n'a jamais fauché. Ton corps est blanc comme les neiges qui couchent sur les montagnes, comme les neiges qui couchent sur les montagnes de Judée et descendent dans les vallées. Les roses du jardin de la reine d'Arabie ne sont pas aussi blanches que ton corps. Ni les roses du jardin de la reine d'Arabie, ni les pieds de l'aurore qui trépignent sur les feuilles, ni le sein de la lune quand elle couche sur le sein de la mer... Il n'y a rien au monde d'aussi blanc que ton corps. Laisse-moi toucher ton corps!

**IOKANAAN**

Arrière, fille de Babylone! C'est par la femme que le mal est entré dans le monde. Ne me parlez pas. Je ne veux pas t'écouter. Je n'écoute que les paroles du Seigneur Dieu.

**SALOMÉ**

Ton corps est hideux. Il est comme le corps d'un lépreux. Il est comme un mur de plâtre où les vipères sont passées, comme un mur de plâtre où les scorpions ont fait leur nid. Il est comme un sépulcre blanchi, et qui est plein de choses dégoutantes. Il est horrible, il est horrible ton corps!... C'est de tes cheveux que je suis amoureuse, Iokanaan. Tes cheveux ressemblent à des grappes de raisins, à des grappes de raisins noirs qui pendent des vignes d'Édom dans le pays des Édomites. Tes cheveux sont comme les cèdres du Liban, comme les grands cèdres du Liban qui donnent de l'ombre aux lions et aux voleurs qui veulent se cacher pendant la journée. Les longues nuits noires, les nuits où la lune ne se montre pas, où les étoiles ont peur, ne sont pas aussi noires. Le silence qui demeure dans les forêts n'est

莎樂美

若翰！我愛上了你的身體。你的身體就像田野中未曾被割下的百合一樣地白[11]。你的身體和山上的積雪一樣地白，和猶太山上的積雪、滾落至山谷裡的積雪一樣白。阿拉伯女王花園裡的玫瑰也沒有你的身體來得白。不用說阿拉伯女王花園裡的玫瑰，也不用說猛踩在樹葉上的晨曦腳步，更不用說那沈睡在大海胸膛上的明月胸脯……世界上沒有任何東西和你的身體一樣地白。讓我摸一摸你的身體！

若翰

退開，巴比倫的女兒！正是因為女人，罪惡才會進入世界。不要和我說話。我不要聽你說話。我只聆聽上主天主的話語。

莎樂美

你的身體很醜惡。它就像是癩病人的身體。它像是毒蛇爬過的石灰牆壁，像是有毒蝎築巢的石灰牆壁。它就像是石灰刷白的墳墓[12]，裡面滿是噁心之物。真可怕，你的身體真可怕！……我愛上的是你的頭髮，若翰。你的頭髮像是串串的葡萄，像是垂掛在厄東人的國度、厄東的葡萄樹上的串串黑色葡萄。你的頭髮像是黎巴嫩的香松，像是黎巴嫩的大香松，可以在大白天裡讓獅子與盜賊在它的陰蔭下藏身。漫漫黑夜，群星畏懼、月亮藏羞的夜晚，也沒有這般漆黑。森林中停駐的沈靜也沒有這般漆黑。世上再沒有和你的頭髮一般漆黑的東西……讓我摸一摸你的頭髮。

---

11 此處文字靈感顯然源自舊約撒羅滿（Salomon）雅歌（*Le cantique des cantiques*），依序為 5:15、V, II, IV, 3-4、1:13，5:2以及6:9。

12 參見瑪23:27。

pas aussi noir. Il n'y a rien au monde d'aussi noir que tes cheveux... Laisse-moi toucher tes cheveux.

**IOKANAAN**

Arrière, fille de Sodome! Ne me touchez pas. Il ne faut pas profaner le temple du Seigneur Dieu.

**SALOMÉ**

Tes cheveux sont horribles. Ils sont couverts de boue et de poussière. On dirait une couronne d'épines qu'on a placée sur ton front. On dirait un noeud de serpents noirs qui se tortillent autour de ton cou. Je n'aime pas tes cheveux... C'est de ta bouche que je suis amoureuse, Iokanaan. Ta bouche est comme une bande d'écarlate sur une tour d'ivoire. Elle est comme une pomme de grenade coupée par un couteau d'ivoire. Les fleurs de grenade qui fleurissent dans les jardins de Tyr et sont plus rouges que les roses, ne sont pas aussi rouges. Les cris rouges des trompettes qui annoncent l'arrivée des rois, et font peur à l'ennemi, ne sont pas aussi rouges. Ta bouche est plus rouge que les pieds de ceux qui foulent le vin dans les pressoirs. Elle est plus rouge que les pieds des colombes qui demeurent dans les temples et sont nourries par les prêtres. Elle est plus rouge que les pieds de celui qui revient d'une forêt où il a tué un lion et vu des tigres dorés. Ta bouche est comme une branche de corail que des pêcheurs ont trouvée dans le crépuscule de la mer et qu'ils réservent pour les rois!... Elle est comme le vermillon que les Moabites trouvent dans les mines de Moab et que les rois leur prennent. Elle est comme l'arc du roi des Perses qui est peint avec du vermillon et qui a des cornes de corail. Il n'y a rien au monde d'aussi rouge que ta bouche... laisse-moi baiser ta bouche.

若翰

退開，索多瑪的女兒！不要碰我。不要褻瀆了上主天主的聖殿。

莎樂美

你的頭髮好可怕。它們覆滿了泥土與灰塵。彷彿是一頂戴在你前額上的荊冠。彷彿是在你頸旁盤成一團的黑蛇。我不喜歡你的頭髮……我愛上的是你的嘴，若翰。你的嘴就像是象牙塔上的一抹朱紅。它就像是用象牙小刀切開的石榴果實。在提洛的花園裡綻放的石榴花紅過玫瑰，也沒有這般紅。宣告國王駕到、且嚇阻敵人的紅色號音，也沒有這般紅。你的嘴比那些在搾汁桶裡面踩踏葡萄的人的腳還來得紅。它比那棲息在聖殿裡、由司祭所飼養的鴿子的腳還來得紅。它比那從森林裡面回來，殺了一頭獅子、看見金色猛虎的人的腳還來得紅。你的嘴就像是漁夫在大海若明若暗處尋得，留下來要獻給國王的珊瑚枝……！它就像是摩阿布人在摩阿布[13]的礦坑裡找到、卻被國王拿走的朱砂。它就像是波斯國王的弓，上面塗了朱砂，有著珊瑚飾角。世界上再沒有和你的嘴一般紅的東西……讓我親吻你的嘴。

---

13 關於摩阿布人，參見創19:37。

**IOKANAAN**

Jamais! Fille de Babylone! Fille de Sodome, jamais.

若翰

絕不!巴比倫的女兒!索多瑪的女兒,絕不。

**SALOMÉ**

Je baiserai ta bouche, Iokanaan. Je baiserai ta bouche.

莎樂美

我會吻到你的嘴的,若翰。我會吻到你的嘴。

**LE JEUNE SYRIEN**

Princesse, princesse, toi qui es comme un bouquet de myrrhe, toi qui es la Colombe des colombes, ne regarde pas cet homme, ne le regarde pas! Ne lui dis pas de telles choses. Je ne peux pas les souffrir... Princesse, princesse, ne dis pas de ces choses.

敘利亞青年

公主,公主,你就像是一束沒藥花,你是鴿中之鴿[14],不要看這個人,不要看他!不要和他說這樣的話。這我承受不了……公主,公主,不要說這些話。

**SALOMÉ**

Je baiserai ta bouche, Iokanaan.

莎樂美

我會吻到你的嘴的,若翰。

**LE JEUNE SYRIEN**

Ah!

*(Il se tue et tombe entre Salomé et Iokanaan.)*

敘利亞青年

啊!

(他自殺身亡,倒在莎樂美與若翰之間。)

**LE PAGE D'HÉRODIAS**

Le jeune Syrien s'est tué! le jeune capitaine s'est tué! Il s'est tué, celui qui était mon ami! Je lui avais donné une petite boîte de parfums, et des boucles d'oreilles faites en argent, et maintenant il s'est tué! Ah! n'a-t-il pas prédit qu'un malheur allait arriver?... Je l'ai prédit moi-même et il est arrivé. Je savais bien que la lune cherchait un mort, mais je ne savais pas que c'était lui qu'elle cherchait. Ah! pourquoi ne l'ai-je pas caché de la lune? Si je l'avais caché dans une caverne elle ne l'aurait pas vu.

黑落狄雅的侍僮

敘利亞青年自殺了!年輕的隊長自殺了!他自殺了,他是我的朋友啊!我曾給他一個小香水盒,還有銀製的耳環,如今他卻自殺了!啊!他可不是預言過會發生不幸嗎?……我自己也是如此預言,果真就發生了。我就知道月亮在尋找死人,不過我並不知道它在找的是他。啊!為什麼我沒把他在月亮面前藏起來?要是我把他藏在洞穴裡,月亮或許就不會看到他了。

**PREMIER SOLDAT**

Princesse, le jeune capitaine vient de se tuer.

士兵甲

公主,年輕的隊長剛剛自殺了。

14 參見歌1:13,5:2,6:9。

**SALOMÉ**

Laisse-moi baiser ta bouche, Iokanaan.

莎樂美

讓我吻你的嘴，若翰。

**IOKANAAN**

N'avez-vous pas peur, fille d'Hérodias? Ne vous ai-je pas dit que j'avais entendu dans le palais le battement des ailes de l'ange de la mort, et l'ange n'est-il pas venu?

若翰

你不害怕嗎，黑落狄雅的女兒？我不是告訴過你，我已經在王宮裡聽到了死亡天使振翅的聲音，而且天使可不是已經來了嗎？

**SALOMÉ**

Laisse-moi baiser ta bouche.

莎樂美

讓我吻你的嘴。

**IOKANAAN**

Fille d'adultère, il n'y a qu'un homme qui puisse te sauver. C'est celui dont je t'ai parlé. Allez le chercher. Il est dans un bateau sur la mer de Galilée, et il parle à ses disciples. Agenouillez-vous au bord de la mer, et appelez-le par son nom. Quand il viendra vers vous, et il vient vers tous ceux qui l'appellent, prosternez-vous à ses pieds et demandez-lui la rémission de vos péchés.

若翰

通姦者的女兒，只有一個人能夠救得了你。就是我和你說過的那個人。去找他吧。他人在加里肋亞海的一艘船上[15]，在和他的門徒講話。你要在海邊跪下來，呼喚他的名字。凡有人呼喚他他必會來，當他朝你而來的時候，你便跪在他的腳下，求他赦免你的罪。

**SALOMÉ**

Laisse-moi baiser ta bouche.

莎樂美

讓我吻你的嘴。

**IOKANAAN**

Soyez maudite, fille d'une mère incestueuse, soyez maudite.

若翰

受詛咒吧，亂倫母親的女兒，受詛咒吧。

**SALOMÉ**

Je baiserai ta bouche, Iokanaan.

莎樂美

我會吻到你的嘴的，若翰。

**IOKANAAN**

Je ne veux pas te regarder. Je ne te regarderai pas. Tu es maudite, Salomé, tu es maudite.
*(Il descend dans la citerne.)*

若翰

我不想看到你。我不會再看你了。你受詛咒了，莎樂美，你受詛咒了。
（他向下進入井中。）

---

15 根據瑪15，耶穌是在若翰死後，才退避到船上。

**SALOMÉ**

Je baiserai ta bouche, Iokanaan, je baiserai ta bouche.

莎樂美

我會吻到你的嘴的，若翰，我會吻到你的嘴。

**PREMIER SOLDAT**

Il faut faire transporter le cadavre ailleurs. Le tétrarque n'aime pas regarder les cadavres, sauf les cadavres de ceux qu'il a tués lui-même.

士兵甲

得把屍體運到別的地方去。國王可不喜歡看見屍體，除非是他自己殺的。

**LE PAGE D'HÉRODIAS**

Il état mon frère, et plus proche qu'un frère. Je lui ai donné une petite boîte qui contenait des parfums et une bague d'agate qu'il portait toujours à la main. Le soir nous nous promenions au bord de la rivière et parmi les amandiers et il me racontait des choses de son pays. Il parlait toujours très bas. Le son de sa voix ressemblait au son de la flûte d'un joueur de flûte. Aussi il aimait beaucoup à se regarder dans la rivière. Je lui ai fait des reproches pour cela.

黑落狄雅的侍僮

他是我的兄弟，而且比兄弟還親。我給了他一個裝了各式香水的小盒子，還有一枚他總是戴在手上的瑪瑙戒指。晚上我們會在河邊和杏樹林裡散步，他會向我述說他的國家的事。他總是悄聲說話。他說話的聲音像是吹笛人吹出的笛聲。而且他也很喜歡在河裡端詳自己。為此我還責備過他。

**SECOND SOLDAT**

Vous avez raison; il faut cacher le cadavre. Il ne faut pas que le tétrarque le voie.

士兵乙

你說的對，必須把屍體藏起來。不要讓國王看到屍體。

**PREMIER SOLDAT**

Le tétrarque ne viendra pas ici. Il ne vient jamais sur la terrasse. Il a trop peur du prophète.

*(Entrée d'Hérode, d'Hérodias et de toute la cour.)*

士兵甲

國王不會來這裡。他從不到高臺來。他太害怕先知了。

（黑落德、黑落狄雅與宮廷全體上場）

**HÉRODE**

Où est Salomé? Où est la princesse? Pourquoi n'est-elle pas retournée au festin comme je le lui avais commandé? ah! la voilà!

黑落德

莎樂美在哪裡？公主在哪裡？她為什麼不聽我的命令回到宴席裡來呢？啊！她在那兒！

**HÉRODIAS**

Il ne faut pas la regarder. Vous la regardez toujours.

黑落狄雅

不應該看她。你老是在看她。

**HÉRODE**

La lune a l'air très étrange ce soir. N'est-ce pas que la lune a l'air très étrange? On dirait une femme

黑落德

今晚月亮的模樣好古怪。月亮的樣子可不是很古怪麼？彷彿是個發狂的女

hystérique, une femme hystérique qui va cherchant des amants partout. Elle est nue aussi. Elle est toute nue. Les nuages cherchent à la vêtir, mais elle ne veut pas. Elle chancelle à travers les nuages comme une femme ivre... Je suis sûr qu'elle cherche des amants... N'est-ce pas qu'elle chancelle comme une femme ivre? Elle ressemble à une femme hystérique, n'est-ce pas?

**HÉRODIAS**

Non. La lune ressemble à la lune, c'est tout. Rentrons... Vous n'avez rien à faire ici.

**HÉRODE**

Je resterai! Manassé, mettez des tapis là. Allumez des flambeaux. Apportez les tables d'ivoire, et les tables de jaspe. L'air ici est délicieux. Je boirai encore du vin avec mes hôtes. Aux ambassadeurs de César il faut faire tout honneur.

**HÉRODIAS**

Ce n'est pas à cause d'eux que vous restez.

**HÉRODE**

Oui, l'air est délicieux. Viens, Hérodias, nos hôtes nous attendent. Ah! j'ai glissé! j'ai glissé dans le sang! C'est d'un mauvais présage. C'est d'un très mauvais présage. Pourquoi y a-t-il du sang ici?... Et ce cadavre? Que fait ici ce cadavre? Pensez-vous que je sois comme le roi d'Égypte qui ne donne jamais un festin sans montrer un cadavre à ses hôtes? Enfin, qui est-ce? Je ne veux pas le regarder.

**PREMIER SOLDAT**

C'est notre capitaine, Seigneur. C'est le jeune Syrien que vous avez fait capitaine il y a trois jours seulement.

人，一個到處找尋愛人的發狂女人。她還赤裸著身子，一絲不掛。雲朵想要為她著衣，可她卻不願意。她在雲朵間跌跌撞撞，像個喝醉的女人……我敢說她在尋找愛人……她可不是像個喝醉的女人般地跌跌撞撞嗎？她像是個發狂的女人，可不是嗎？

**黑落狄雅**

不是。月亮就是像月亮，如此而已。我們回去吧……你在這裡又沒事可做。

**黑落德**

我要留在這裡！馬納瑟，把毯子鋪在那裡。點上火把。把象牙桌搬來，還有碧玉桌。這裡的空氣清新。我還要再和我的賓客多喝幾杯葡萄酒。理應向凱撒的使節表示充份的敬意。

**黑落狄雅**

你要留在這裡才不是為了他們。

**黑落德**

是的，空氣很清新。來吧，黑落狄雅，我們的客人在等我們。啊！我腳滑了一下！我在血裡滑了一下！這是個不祥的預兆。這是非常不祥的預兆。這裡為什麼有血？……還有這具屍體？這具屍體在這裡做什麼？你們以為我像埃及國王一樣，只要舉行宴會，就一定要讓客人看到屍體嗎？這究竟是誰？我不想看到他。

**士兵甲**

這是我們的隊長，陛下。他是你在三天前才升他為隊長的敘利亞青年。

**HÉRODE**

Je n'ai donné aucun ordre de le tuer.

黑落德

我可沒下令將他處死。

**SECOND SOLDAT**

Il s'est tué lui-même, Seigneur.

士兵乙

他是自殺的，陛下。

**HÉRODE**

Pourquoi? Je l'ai fait capitaine!

黑落德

為什麼？我已經升他當隊長了！

**SECOND SOLDAT**

Nous ne savons pas, Seigneur. Mais il s'est tué lui-même.

士兵乙

我們不知道，陛下。不過他是自殺的。

**HÉRODE**

Cela me semble étrange. Je pensais qu'il n'y avait que les philosophes romains qui se tuaient. N'est-ce pas, Tigellin, que les philosophes à Rome se tuent?

黑落德

這我就覺得稀奇了。我以為只有羅馬哲學家會自殺。提哲林，在羅馬的哲學家可不是會自殺麼？

**TIGELLIN**

Il y en a qui se tuent, Seigneur. Ce sont les Stoïciens. Ce sont des gens très grossiers. Enfin, ce sont des gens très ridicules. Moi, je les trouve très ridicules.

提哲林

有一些是會自殺的，陛下。那些人是斯多噶派。那是一些很粗鄙的人。總之，這些人非常可笑。我嘛，我覺得他們非常可笑。

**HÉRODE**

Moi aussi. C'est ridicule de se tuer.

黑落德

我也這麼覺得。自殺真是件可笑的事。

**TIGELLIN**

On rit beaucoup d'eux, à Rome. L'empereur a fait un poème satirique contre eux. On le récite partout.

提哲林

在羅馬，人們常常嘲笑他們。皇帝作了一首諷刺詩來諷刺他們。人們到處傳誦那首詩。

**HÉRODE**

Ah! il a fait un poème satirique contre eux? César est merveilleux. Il peut tout faire... C'est étrange qu'il se soit tué, le jeune Syrien. Je le regrette. Oui, je le regrette beaucoup. Car il était beau. Il était même très beau. Il avait des yeux très langoureux. Je me rappelle que je l'ai vu regardant Salomé d'une façon

黑落德

啊！他作了一首諷刺詩來諷刺他們？凱撒真是了不起。他什麼都會⋯⋯可是這名敘利亞青年怎麼會自殺，還是讓人奇怪。我惋惜他。是的，我非常惋惜他。因為他長得俊美。甚至是非常俊美。他有一雙非常深情的眼睛。

langoureuse. En effet, j'ai trouvé qu'il l'avait un peu trop regardée.

## HÉRODIAS
Il y en a d'autres qui la regardent trop.

## HÉRODE
Son père était roi, je l'ai chassé de son royaume. Et de sa mère qui était reine vous avez fait une esclave, Hérodias. Ainsi, il était ici comme un hôte. C'était à cause de cela que je l'avais fait capitaine. Je regrette qu'il soit mort... Enfin, pourquoi avez-vous laissé le cadavre ici? Il faut l'emporter ailleurs. Je ne veux pas le voir... Emportez-le...

*(On emporte le cadavre.)*
Il fait froid ici. Il y a du vent ici. N'est-ce pas qu'il y a du vent?

## HÉRODIAS
Mais non. Il n'y a pas de vent.

## HÉRODE
Mais si, il y a du vent... Et j'entends dans l'air quelque chose comme un battement d'ailes, comme un battement d'ailes gigantesques. Ne l'entendez-vous pas?

## HÉRODIAS
Je n'entends rien.

## HÉRODE
Je ne l'entends plus moi-même. Mais je l'ai entendu. C'était le vent sans doute. C'est passé. Mais non, je l'entends encore. Ne l'entendez-vous pas? C'est tout à fait comme un battement d'ailes.

我記得我看過他用一種深情款款的方式看著莎樂美。說實在的，我覺得他看她看得太多了。

**黑落狄雅**
還有其他人看她看得太多了。

**黑落德**
他的父親曾是國王，我把他趕出了他的王國。而你把他曾是王后的母親當成奴隸，黑落狄雅。因此，他在此地就像是個客人。就是因為這樣我才升他為隊長。我很惋惜他死了……不過，為什麼你們把屍體留在這裡？應該把他搬到別的地方去。我不想看到他……把他搬走……

（有人將屍體移走）
這裡很冷。這裡起風了。是不是起風了？

**黑落狄雅**
才沒有。沒有起風。

**黑落德**
有的，起風了……而且我聽見空中有某種聲音，像是翅膀拍擊，像是巨大翅膀拍擊的聲音。你沒聽見嗎？

**黑落狄雅**
我什麼也沒聽見。

**黑落德**
我自己現在也聽不見了。不過我之前聽見了。想必是風。已經過去了。不，我又聽到了。你沒聽到嗎？全然就像是翅膀拍擊的聲音。

**HÉRODIAS**

Je vous dis qu'il n'y a rien. Vous êtes malade. Rentrons.

黑落狄雅

我告訴你，什麼聲音也沒有。你病了。我們進去吧。

**HÉRODE**

Je ne suis pas malade. C'est votre fille qui est malade. Elle a l'air très malade, votre fille. Jamais je ne l'ai vue si pâle.

黑落德

我沒病，病的是你的女兒。你的女兒看起來病懨懨的。我從來沒看她臉色如此蒼白過。

**HÉRODIAS**

Je vous ai dit de ne pas la regarder.

黑落狄雅

我告訴過你不要看她了。

**HÉRODE**

Versez du vin.

*(On apporte du vin.)*

Salomé, venez boire un peu de vin avec moi. J'ai un vin ici qui est exquis. C'est César lui-même qui me l'a envoyé. Trempez là-dedans vos petites lèvres rouges et ensuite je viderai la coupe.

黑落德

斟酒。

（有人上酒）

莎樂美，過來和我喝一點酒。我這裡有一種上好佳釀。這酒是凱撒本人送給我的。把你的小紅唇在這酒裡面沾一下，然後我會把整杯酒飲盡。

**SALOMÉ**

Je n'ai pas soif, tétrarque.

莎樂美

我不渴，陛下。

**HÉRODE**

Vous entendez comme elle me répond, votre fille.

黑落德

你聽聽看你的女兒是怎麼回我話的。

**HÉRODIAS**

Je trouve qu'elle a bien raison. Pourquoi la regardez-vous toujours?

黑落狄雅

我覺得她說的沒錯。你為什麼要一直看她？

**HÉRODE**

Apportez des fruits.

*(On apporte des fruits.)*

Salomé, venez manger du fruit avec moi. J'aime beaucoup voir dans un fruit la morsure de tes petites dents. Mordez un tout petit morceau de ce fruit, et ensuite je mangerai ce qui reste.

黑落德

上水果。

（有人送上水果）

莎樂美，來和我一起吃水果。我很喜歡看到水果上頭有你的細細齒痕。在這果子上面咬一小口就好，然後我會把剩下的吃掉。

**SALOMÉ**

Je n'ai pas faim, tétrarque.

莎樂美

我不餓，陛下。

**HÉRODE**
*(à Hérodias.)*
Voilà comme vous l'avez élevée, votre fille.

黑落德
（向黑落狄雅）
你就是這樣把你女兒教養長大的。

**HÉRODIAS**
Ma fille et moi, nous descendons d'une race royale.
Quant à toi, ton grand-père gardait des chameaux!
Aussi, c'était un voleur!

黑落狄雅
我和我女兒都出身皇族。至於你，你
的祖父還在看守駱駝呢！而且，他還
是個賊！

**HÉRODE**
Tu mens!

黑落德
你說謊！

**HÉRODIAS**
Tu sais bien que c'est la vérité.

黑落狄雅
你知道這是事實。

**HÉRODE**
Salomé, viens t'asseoir près de moi. Je te donnerai le
trône de ta mère.

黑落德
莎樂美，過來坐在我的身旁。我把你
母親的后座賜給你。

**SALOMÉ**
Je ne suis pas fatiguée, tétrarque.

莎樂美
我不累，陛下。

**HÉ RODIAS**
Vous voyez bien ce qu'elle pense de vous.

黑落狄雅
你自己看看她對你有何想法罷。

**HÉ RODE**
Apportez... Qu'est-ce que je veux? Je ne sais pas.
Ah! Ah! je m'en souviens...

黑落德
上……我想要什麼呢？我不知道。
啊！啊！我想起來了……

**LA VOIX D'IOKANAAN**
Voici le temps! Ce que j'ai prédit est arrivé, dit le
Seigneur Dieu. Voici le jour dont j'avais parlé.

若翰的聲音
時候到了！上主天主說，我所預言的
來臨了。這就是我說過的那個日子。

**HÉRODIAS**
Faites-le taire. Je ne veux pas entendre sa voix. Cet
homme vomit toujours des injures contre moi.

黑落狄雅
要他住口。我不要聽到他的聲音。這
個人老是口吐一些侮辱我的話。

**HÉRODE**
Il n'a rien dit contre vous. Aussi, c'est un très grand
prophète.

黑落德
他沒說什麼侮辱你的話。而且，他是
一名非常偉大的先知。

93

**HÉRODIAS**

Je ne crois pas aux prophètes. Est-ce qu'un homme peut dire ce qui doit arriver? Personne ne le sait. Aussi, il m'insulte toujours. Mais je pense que vous avez peur de lui... Enfin, je sais bien que vous avez peur de lui.

**HÉRODE**

Je n'ai pas peur de lui. Je n'ai peur de personne.

**HÉRODIAS**

Si, vous avez peur de lui. Si vous n'aviez pas peur de lui, pourquoi ne pas le livrer aux Juifs, qui depuis six mois vous le demandent?

**UN JUIF**

En effet, Seigneur, il serait mieux de nous le livrer.

**HÉRODE**

Assez sur ce point. Je vous ai déjà donné ma réponse. Je ne veux pas vous le livrer. C'est un homme qui a vu Dieu.

**LE PREMIER JUIF**

Cela, c'est impossible. Personne n'a vu Dieu depuis le prophète Élie. Lui c'est le dernier qui ait vu Dieu. En ce temps-ci, Dieu ne se montre pas. Il se cache. Et par conséquent il y a de grands malheurs dans le pays.

**UN AUTRE JUIF**

Enfin, on ne sait pas si le prophète Élie a réellement vu Dieu. C'était plutôt l'ombre de Dieu qu'il a vue.

**UN TROISIÈME JUIF**

Dieu ne se cache jamais. Il se montre toujours et dans toute chose. Dieu est dans le mal comme dans le bien.

黑落狄雅

我不相信先知。可有人能預言將要發生的事嗎？沒有人知道會發生什麼事。還有，他一直侮辱我。不過我認為你怕他……總之，我很清楚你怕他。

黑落德

我不怕他。我誰也不怕。

黑落狄雅

是的，你怕他。如果你不怕他的話，猶太人六個月以來一直向你要人，為什麼你不把他交出去？

猶太人甲

沒錯，陛下，還是把他交給我們得好。

黑落德

不用再說了。我早已給過你們答案。我不願意把他交給你們。這是個曾經見過天主的人。

猶太人甲

這個嘛，是不可能的。自從先知厄里亞之後就沒人見過天主。他是最後一位見過天主的人。在這個時候，天主不會現身。他藏起來了。因此國內才會發生大災難。

猶太人乙

其實，沒人知道先知厄里亞是否真的見到了天主。他看到的無寧是天主的影子。

猶太人丙

天主從來不會隱藏自己。祂無時不刻於萬物中顯現自己。天主在惡之中，猶如在善之中。

**UN QUATRIÈME JUIF**

Il ne faut pas dire cela. C'est une idée très dangereuse. C'est une idée qui vient des écoles d'Alexandrie où on enseigne la philosophie grecque. Et les Grecs sont des gentils. Ils ne sont pas même circoncis.

猶太人丁

不應該這麼說。這種想法很危險。這種想法來自於教授希臘哲學的亞歷山大里亞的學院。而且希臘人是異教徒。他們甚至沒有行割禮。

**UN CINQUIÈME JUIF**

On ne peut pas savoir comment Dieu agit, ses voies sont très mystérieuses. Peut-être ce que nous appelons le mal est le bien, et ce que nous appelons le bien est le mal. On ne peut rien savoir. Le nécessaire c'est de se soumettre à tout. Dieu est très fort. Il brise au même temps les faibles et les forts. Il n'a aucun souci de personne.

猶太人戊

人們無法得知天主如何行事，祂的道路非常神秘。也許我們所謂的惡即是善，而所謂的善即是惡。我們什麼也無法得知。必要的是向一切臣服。天主的力量非常強大。弱的也好，強的也罷，他同時消滅。他一視同仁。

**LE PREMIER JUIF**

C'est vrai cela. Dieu est terrible. Il brise les faibles et les forts comme on brise le blé dans un mortier. Mais cet homme n'a jamais vu Dieu. Personne n'a vu Dieu depuis le prophète Élie.

猶太人甲

這是真的。天主很可怕。他消滅弱者與強者，就像是在臼裡碾碎麥子一樣。不過這個人從來也沒見過天主。自從先知厄里亞之後，就沒有人見過天主。

**HÉRODIAS**

Faites-les taire. Ils m'ennuient.

黑落狄雅

讓他們住口。他們把我煩死了。

**HÉRODE**

Mais j'ai entendu dire qu'Iokanaan lui-même est votre prophète Élie.

黑落德

不過我曾經聽人說若翰本人就是你們的先知厄里亞。

**UN JUIF**

Cela ne se peut pas. Depuis le temps du prophète Élie il y a plus de trois cents ans.

猶太人

這不可能。從先知厄里亞的時代到如今已有超過三百年了。

**HÉRODE**

Il y en a qui disent que c'est le prophète Élie.

黑落德

有人說他就是先知厄里亞。

**UN NAZARÉEN**

Moi, je suis sûr que c'est le prophète Élie.

一納匝勒人

我嘛，我很確定他就是先知厄里亞。

**UN JUIF**

Mais non, ce n'est pas le prophète Élie.

一猶太人

才不是，他不是先知厄里亞。

**LA VOIX D'IOKANAAN**

Le jour est venu, le jour du Seigneur, et j'entends sur les montagnes les pieds de celui qui sera le Sauveur du monde.

若翰的聲音

這一天到來了，上主的日子到來了，我聽到那位將成為世界的救主的人在山上的腳步聲。[16]

**HÉRODE**

Qu'est-ce que cela veut dire, le Sauveur du monde?

黑落德

這話是什麼意思？什麼世界的救主？

**TIGELLIN**

C'est un titre que prend César.

提哲林

這是凱撒的一個稱號。

**HÉRODE**

Mais César ne vient pas en Judée. J'ai reçu hier des lettres de Rome. On ne m'a rien dit de cela. Enfin, vous, Tigellin, qui avez été à Rome pendant l'hiver, vous n'avez rien entendu dire de cela?

黑落德

可是凱撒不會到猶太來。我已收到羅馬方面的信。沒有人告訴我這件事。好吧，你呢，提哲林，你冬天時曾去過羅馬，你沒聽人說起這回事嗎？

**TIGELLIN**

En effet, Seigneur, je n'en ai pas entendu parler. J'explique seulement le titre. C'est un des titres de César.

提哲林

確實沒有，陛下，這我可沒聽說過，我只是在解釋這個稱號。那是凱撒的稱號之一。

**HÉRODE**

Il ne peut pas venir, César. Il est goutteux. On dit qu'il a des pieds d'élephant. Aussi il y a des raisons d'État. Celui qui quitte Rome perd Rome. Il ne viendra pas. Mais, enfin, c'est le maître, César, il viendra s'il veut. Mais je ne pense pas qu'il vienne.

黑落德

凱撒不能夠來。他有痛風。人家說他的腳腫得像大象。何況還有國家大計的理由。離開羅馬的人會失去羅馬。他不會來的。不過，凱撒畢竟是主宰，他如果想來就會來。不過我想他是不會來的。

**LE PREMIER NAZARÉEN**

Ce n'est pas de César que le prophète a parlé, Seigneur.

納匝勒人甲

先知所說的不是凱撒，陛下。

---

16 參見依52:7、若4:42。

**HÉRODE**
Pas de César?

黑落德
不是凱撒？

**LE PREMIER NAZARÉEN**
Non, Seigneur.

納匝勒人甲
不是的，陛下。

**HÉRODE**
De qui donc a-t-il parlé?

黑落德
那他說的是誰？

**LE PREMIER NAZARÉEN**
Du Messie qui est venu.

納匝勒人甲
已經來臨的默西亞。

**UN JUIF**
Le Messie n'est pas venu.

一猶太人
默西亞並沒有來臨。

**LE PREMIER NAZARÉEN**
Il est venu, et il fait des miracles partout.

納匝勒人甲
他來臨了，而且他到處展現奇蹟。

**HÉRODIAS**
Oh! Oh! les miracles. Je ne crois pas aux miracles. J'en ai vu trop.
*(Au page.)*
Mon éventail.

黑落狄雅
哦！哦！奇蹟。我不相信奇蹟。我看過太多奇蹟了。
（向侍僮）
我的扇子。

**LE PREMIER NAZARÉEN**
Cet homme fait de véritables miracles. Ainsi, à l'occasion d'un mariage qui a eu lieu dans une petite ville de Galilée, une ville assez importante, il a changé de l'eau en vin. Des personnes qui étaient là me l'ont dit. Aussi il a guéri deux lépreux qui étaient assis devant la porte de Capharnaüm, seulement en les touchant.

納匝勒人甲
這個人行過真正的奇蹟。就如同有一次在加里肋亞，一座相當重要的小城所舉行的一場婚宴上，他將水化為酒。這是當時在場的人告訴我的。此外，他還治好了兩名坐在葛法翁城門前的癩病人，而且只是撫摸了他們而已。

**LE SECOND NAZARÉEN**
Non, c'étaient deux aveugles qu'il a guéris à Capharnaüm.

納匝勒人乙
不對，他在葛法翁治好的是兩名瞎子。

**LE PREMIER NAZARÉEN**
Non, c'étaient des lépreux. Mais il a guéri des aveugles aussi, et on l'a vu sur une montagne, parlant avec des anges.

納匝勒人甲
不對，是癩病人。不過他也治好了瞎子，而且有人看到他在一座山上和天使說話。

97

**UN SACCUCÉEN**
Les anges n'existent pas.

一撒杜塞人
天使並不存在。

**UN PHARISIEN**
Les anges existent, mais je ne crois pas que cet homme leur ait parlé.

一法利塞人
天使是存在的，不過我不相信這個人和他們說過話。

**LE PREMIER NAZARÉEN**
Il a été vu par une foule de passants parlant avec des anges.

納匝勒人甲
有一群路人見到他和天使說話。

**UN SACCUCÉEN**
Pas avec des anges.

一撒杜塞人
不是和天使說話。

**HÉRODIAS**
Comme ils m'agacent ces hommes! Ils sont bêtes. Ils sont tout à fait bêtes.
*(Au page)*
Eh bien! mon éventail.
*(Le page lui donne l'éventail.)*
Vous avez l'air de rêver. Il ne faut pas rêver. Les rêveurs sont des malades.
*(Elle frappe le page avec son éventail.)*

黑落狄雅
這些人讓我煩透了！他們是笨蛋。他們笨透了。
（向侍僮）
唷，我的扇子。
（侍從把扇子給她。）
你看起來像在發夢。不應該發夢。發夢的都是病人。
（她用扇子打侍僮。）

**LE SECOND NAZARÉEN**
Aussi il y a le miracle de la fille de Jaïre.

納匝勒人乙
還有雅依洛女兒的奇蹟[17]。

**LE PREMIER NAZARÉEN**
Mais oui, c'est très certain cela. On ne peut pas le nier.

納匝勒人甲
是了，這就非常確定了。沒有人能夠否認。

**HÉRODIAS**
Ces gens-là sont fous. Ils ont trop regardé la lune. Dites-leur de se taire.

黑落狄雅
那些人瘋了。他們看月亮看得太多了。叫他們住口。

**HÉRODE**
Qu'est-ce que c'est que cela, le miracle de la fille de Jaïre?

黑落德
雅依洛女兒的奇蹟是怎麼一回事？

---

98　　17 參見瑪9:18-26、谷5:22-24，35-43以及路8:41-42，49-55。

LE PREMIER NAZARÉEN
La fille de Jaïre était morte. Il l'a ressuscitée.

納匝勒人甲
雅依洛的女兒死了。他讓她復活。

HÉRODE
Il ressuscite les morts?

黑落德
他讓死者復活？

LE PREMIER NAZARÉEN
Oui, Seigneur. Il ressuscite les morts.

納匝勒人甲
是的，陛下。他讓死者復活。

HÉRODE
Je ne veux pas qu'il fasse cela. Je lui défends de faire cela. Je ne permets pas qu'on ressuscite les morts. Il faut chercher cet homme et lui dire que je ne lui permets pas de ressusciter les morts. Où est-il à présent, cet homme?

黑落德
我不要他這麼做。我禁止他這麼做。我不允許人家讓死者復活。必須找到這個人，告訴他我不允許他讓死者復活。這個人目前身在何處？

LE SECOND NAZARÉEN
Il est partout, Seigneur, mais est-il très difficile de le trouver.

納匝勒人乙
他無所不在，陛下，但是要找到他卻很困難。

LE PREMIER NAZARÉEN
On dit qu'il est en Samarie à présent.

納匝勒人甲
有人說他目前人在撒瑪黎雅。

UN JUIF
On voit bien que ce n'est le Messie, s'il est en Samarie. Ce n'est pas aux Samaritains que le Messie viendra. Les Samaritains sont maudits. Ils n'apportent jamais d'offrandes au temple.

一猶太人
如果他在撒瑪黎雅，顯然他就不是默西亞。默西亞會來臨並不是為了撒瑪黎雅人。撒瑪黎雅人受了詛咒。他們從來就不帶祭品到聖殿去。

LE SECOND NAZARÉEN
Il a quitté la Samarie il y a quelques jours. Moi, je crois qu'en ce moment-ci il est dans les environs de Jérusalem.

納匝勒人乙
他幾天前離開了撒瑪黎雅。我嘛，我相信他現下人在耶路撒冷附近。

LE PREMIER NAZARÉEN
Mais non, il n'est pas là. Je viens justement d'arriver de Jérusalem. On n'a pas entendu parler de lui depuis deux mois.

納匝勒人甲
才不，他不在那裡。我正好剛剛才從耶路撒冷過來。已經有兩個月沒聽人說起他了。

奧斯卡・王爾德《莎樂美》劇本法中對照

99

**HÉRODE**

Enfin, cela ne fait rien! Mais il faut le trouver et lui dire de ma part que je ne lui permets pas de ressusciter les morts. Changer de l'eau en vin, guérir les lépreux et les aveugles... il peut faire tout cela s'il le veut. Je n'ai rien à dire contre cela. En effet, je trouve que guérir les lépreux est une bonne action. Mais je ne permets pas qu'il ressuscite les morts... Ce serait terrible, si les morts reviennent.

**LA VOIX D'IOKANAAN**

Ah! l'impudique! la prostituée! Ah! la fille de Babylone avec ses yeux d'or et ses paupières dorées! Voici ce que dit le Seigneur Dieu. Faites venir contre elle une multitude d'hommes. Que le peuple prenne des pierres et la lapide.

**HÉRODIAS**

Faites-le taire!

**LA VOIX D'IOKANAAN**

Que les capitaines de guerre la percent de leurs épées, qu'ils l'écrasent sous leurs boucliers.

**HÉRODIAS**

Mais, c'est infâme.

**LA VOIX D'IOKANAAN**

C'est ainsi que j'abolirai les crimes de dessus la terre, et que toutes les femmes apprendront à ne pas imiter les abominations de celle-là.

**HÉRODIAS**

Vous entendez ce qu'il dit contre moi? Vous le laissez insulter votre épouse?

**HÉRODE**

Mais il n'a pas dit votre nom.

黑落德

罷了，這無關緊要！不過必須找到他，然後代我告訴他我不允許他讓死者復活。把水化為酒，治好癩病人與瞎子……這些只要他願意都可以去做。這我沒什麼好反對的。其實，我覺得治好癩病人是件好事。不過我不允許他讓死者復活……如果死人回來了，那就太可怕了。

若翰的聲音

啊！淫婦！娼妓！啊！金眼睛金色眼瞼的巴比倫的女兒！上主天主是這麼說的。找一大群人來攻擊她。讓人們拿起石頭來丟她。

黑落狄雅

要他住口！

若翰的聲音

讓軍隊的隊長用利刃將她刺穿，用盾牌將她壓碎。

黑落狄雅

這、這太傷人了。

若翰的聲音

我便是如此剷除地上的罪惡，讓所有的女人學會不要模仿這個女人的褻瀆行為。

黑落狄雅

你聽到他說的反我的話了嗎？你就讓他這樣子侮辱你的妻子？

黑落德

可是他沒對你指名道姓。

**HÉRODIAS**

Qu'est-ce que cela fait? Vous savez bien que c'est moi qu'il cherche à insulter. Et je suis votre épouse, n'est-ce pas?

**HÉRODE**

Oui, chère et digne Hérodias, vous êtes mon épouse, et vous avez commencé par être l'épouse de mon frère.

**HÉRODIAS**

C'est vous qui m'avez arrachée de ses bras.

**HÉRODE**

En effet, j'étais le plus fort... mais ne parlons pas de cela. Je ne veux pas parler de cela. C'est à cause de cela que le prophète a dit des mots d'épouvante. Peut-être à cause de cela va-t-il arriver un malheur. N'en parlons pas... Noble Hérodias, nous oublions nos convives. Verse-moi à boire, ma bien-aimée. Remplissez de vin les grandes coupes d'argent et les grandes coupes de verre. Je vais boire à la santé de César. Il y a des Romains ici, il faut boire à la santé de César.

**TOUS**

César! César!

**HÉRODE**

Vous ne remarquez pas comme votre fille est pâle.

**HÉRODIAS**

Qu'est-ce que cela vous fait qu'elle soit pâle ou non?

**HÉRODE**

Jamais je ne l'ai vue si pâle.

**HÉRODIAS**

Il ne faut pas la regarder.

黑落狄雅

那又如何？你明知道他想要侮辱的人是我。而我是你的妻子，不是嗎？

黑落德

是的，親愛且尊貴的黑落狄雅，你是我的妻子，而且你一開始還是我的兄弟的妻子。

黑落狄雅

是你把我從他的懷裡奪走的。

黑落德

沒錯，我是最強的……不過我們別談這個了。我不想談這個。先知就是為了這件事才說了一些駭人的話。也許正因如此才會發生不幸的事。別再說這個了……高貴的黑落狄雅，我們冷落了我們的賓客。為我斟酒，我親愛的。把這些大銀杯和大玻璃杯都斟滿葡萄酒。我要為凱撒的健康喝上一杯。這裡有羅馬人，得要為凱撒的健康喝上一杯。

全體

敬凱撒！敬凱撒！

黑落德

你沒注意到你的女兒的臉色有多麼蒼白。

黑落狄雅

她的臉色蒼不蒼白與你又有何干？

黑落德

我從來沒看過她的臉色如此蒼白。

黑落狄雅

不應該看她。

奧斯卡‧王爾德《莎樂美》劇本法中對照

101

**LA VOIX D'IOKANAAN**

En ce jour-là le soleil deviendra noir comme un sac de poil, et la lune deviendra comme du sang, et les étoiles du ciel tomberont sur la terre comme les figues vertes tombent d'un figuier, et les rois de la terre auront peur.

**HÉRODIAS**

Ah! Ah! Je voudrais bien voir ce jour dont il parle, où la lune deviendra comme du sang et où les étoiles tomberont sur la terre comme des figues vertes. Ce prophète parle comme un homme ivre... Mais je ne peux pas souffrir le son de sa voix. Je déteste sa voix. Ordonnez qu'il se taise.

**HÉRODE**

Mais non. Je ne comprends pas ce qu'il a dit, mais cela peut être un présage.

**HÉRODIAS**

Je ne crois pas aux présages. Il parle comme un homme ivre.

**HÉRODE**

Peut-être qu'il est ivre du vin de Dieu!

**HÉRODIAS**

Quel vin est-ce, le vin de Dieu? De quelles vignes vient-il? Dans quel pressoir peut-on le trouver?

**HÉRODE**

*(Il ne quitte plus Salomé du regard.)*
Tigellin, quand tu as été à Rome dernièrement, est-ce que l'empereur t'a parlé au sujet...?

若翰的聲音

到了這一天，太陽變黑，有如粗毛衣，月亮變得像血，天上的星辰墜落在地上，有如無花果樹上墜下的青色無花果實，地上的眾王將會懼怕。[18]

黑落狄雅

啊！啊！我倒想見識見識他說的這一天，月亮變得像血，星辰墜落在地上有如青色無花果實。這先知說起話來就像是個醉漢……可我無法忍受他說話的聲音。我厭惡他的聲音。下令叫他住口。

黑落德

那不成。我聽不懂他說的話，不過這可能是個預兆。

黑落狄雅

我不信什麼預兆。他說起話來就像是個醉漢。

黑落德

或許他是飲天主的葡萄酒而喝醉了！

黑落狄雅

天主的葡萄酒是什麼樣的酒？是從哪種葡萄樹產出來的？可以在哪個搾汁桶裡面找到？

黑落德

（他的目光再也離不開莎樂美）
提哲林，你最近在羅馬的時候，皇帝是否曾經和你談起……？

---

18 此處引用默示錄開第六印之典故（默6:12-13）。

**TIGELLIN**

À quel sujet, Seigneur?

提哲林

談起什麼，陛下？

**HÉRODE**

À quel sujet? Ah! je vous ai adressé une question, n'est-ce pas? J'ai oublié ce que je voulais savoir.

黑落德

說過什麼？啊！我問了你一個問題，對吧？我已經忘了我想知道些什麼了。

**HÉRODIAS**

Vous regardez encore ma fille. Il ne faut pas la regarder. Je vous ai déjà dit cela.

黑落狄雅

你還在看我的女兒。不應該看她。這我已經對你說過了。

**HÉRODE**

Vous ne dites que cela.

黑落德

你只會說這個。

**HÉRODIAS**

Je le redis.

黑落狄雅

我再說一次。

**HÉRODE**

Et la restauration du temple dont on a tant parlé? Est-ce qu'on va faire quelque chose? On dit, n'est-ce pas, que le voile du sanctuaire a disparu?

黑落德

那麼關於人們議論紛紛的修復聖殿的事呢？有沒有人要做些什麼事？有人說聖所的帳幔不見了，不是嗎？[19]

**HÉRODIAS**

C'est toi qui l'as pris. Tu parles à tort et à travers. Je ne veux pas rester ici. Rentrons.

黑落狄雅

把帳幔拿走的人是你。你說錯又說反了。我不想留在這裡。我們回去吧。

**HÉRODE**

Salomé, dansez pour moi.

黑落德

莎樂美，為我跳舞。

**HÉRODIAS**

Je ne veux pas qu'elle danse.

黑落狄雅

我不要她跳舞。

**SALOMÉ**

Je n'ai aucune envie de danser, tétrarque.

莎樂美

我一點兒也不想跳舞，陛下。

**HÉRODE**

Salomé, fille d'Hérodias, dansez pour moi.

黑落德

莎樂美，黑落狄雅的女兒，為我跳舞吧。

---

19 參見路23:45。

**HÉRODIAS**

Laissez-la tranquille.

黑落狄雅

不要煩她。

**HÉRODE**

Je vous ordonne de danser, Salomé.

黑落德

我命令你跳舞，莎樂美。

**SALOMÉ**

Je ne danserai pas, tétrarque.

莎樂美

我不跳舞，陛下。

**HÉRODIAS**

*(riant.)*

Voilà comme elle vous obéit!

黑落狄雅

（笑）

她就是這樣子聽命於你的！

**HÉRODE**

Qu'est-ce que cela me fait qu'elle danse ou non? Cela ne me fait rien. Je suis heureux ce soir. Je suis très heureux. Jamais je n'ai été si heureux.

黑落德

她跳不跳舞和我有什麼關係？和我一點關係也沒有。今晚我很快樂。我非常快樂。我從沒這麼快樂過。

**PREMIER SOLDAT**

Il a l'air sombre, le tétrarque. N'est-ce pas qu'il a l'air sombre?

士兵甲

國王的臉色陰沈。他的臉色可不是很陰沈嗎？

**SECOND SOLDAT**

Il a l'air sombre.

士兵乙

他的臉色陰沈。

**HÉRODE**

Pourquoi ne serais-je pas heureux? César, qui est le maître du monde, qui est le maître de tout, m'aime beaucoup. Il vient de m'envoyer des cadeaux de grande valeur. Aussi il m'a promis de citer à Rome le roi de Cappadoce qui est mon ennemi. Peut-être à Rome il le crucifiera. Il peut faire tout ce qu'il veut, César. Enfin, il est le maître. Ainsi, vous voyez, j'ai le droit d'être heureux. Au fait, je le suis. Je n'ai jamais été si heureux. Il n'y a rien au monde qui puisse gâter mon plaisir.

黑落德

我怎麼會不快樂呢？凱撒是世界的主宰，他很喜歡我。他剛剛派人送給我價值不菲的禮物。而且他向我保證要把我的敵人卡帕多細雅國王傳喚到羅馬。也許他會在羅馬把他釘上十字架。凱撒可以想做什麼就做什麼。畢竟他是主宰。所以，你們看吧，我是有權快樂的。事實上，我很快樂，我從沒如此快樂。世界上沒有任何東西能夠掃我的興。

**LA VOIX D'IOKANAAN**

Il sera assis sur son trône. Il sera vêtu de pourpre et

若翰的聲音

他會坐在他的王座上。他會身穿紫紅

d'écarlate. Dans sa main il portera un vase d'or plein de ses blasphèmes. Et l'ange du Seigneur Dieu le frappera. Il sera mangé des vers.

**HÉRODIAS**

Vous entendez ce qu'il dit de vous. Il dit que vous serez mangé des vers.

**HÉRODE**

Ce n'est pas de moi qu'il parle. Il ne dit jamais rien contre moi. C'est du roi de Cappadoce qu'il parle, du roi de Cappadoce qui est mon ennemi. C'est celui-là qui sera mangé des vers. Ce n'est pas moi. Jamais il n'a rien dit contre moi, le prophète, sauf que j'ai eu tort de prendre comme épouse l'épouse de mon frère. Peut-être a-t-il raison. En effet, vous êtes stérile.

**HÉRODIAS**

Je suis stérile, moi? Et vous dites cela, vous qui regardez toujours ma fille, vous qui avez voulu la faire danser pour votre plaisir. C'est ridicule de dire cela. Moi j'ai eu un enfant. Vous n'avez jamais eu d'enfant, même d'une de vos esclaves. C'est vous qui êtes stérile, ce n'est pas moi.

**HÉRODE**

Taisez-vous. Je vous dis que vous êtes stérile. Vous ne m'avez pas donné d'enfant, et le prophète dit que notre mariage n'est pas un vrai mariage. Il dit que c'est un mariage incestueux, un mariage qui apportera des malheurs... J'ai peur qu'il n'ait raison. Je suis sûr qu'il a raison. Mais ce n'est pas le moment de parler de ces choses. En ce moment-ci je veux être heureux. Au fait je le suis. Je suis très heureux. Il n'y a rien qui me manque.

和朱紅色的衣服。[20]他手裡拿著滿盛可憎之物的金盆。上主的天使會打他。他會為蟲子所吃噬。[21]

黑落狄雅

你聽聽他是怎麼說你的。他說你會為蟲子所吃噬。

黑落德

他說的不是我。他從來沒說過我的壞話。他說的是卡帕多細雅的國王,卡帕多細雅的國王是我的敵人。他才會被蟲子所吃噬,而不是我。先知從來不會說任何反我的話,除了說我把我兄弟的妻子當做妻子是錯的。也許他說得對。你的確不能生育。

黑落狄雅

我?我不能生育?你竟然這麼說,你這個一直望著我女兒的人,你這個想要叫她跳舞讓你高興的人。你真麼說太可笑了。我可是生過一個孩子。你從來沒生過孩子,就連你的奴隸也沒人為你生育。不能生育的是你,而不是我。

黑落德

住口。我告訴你,是你不能生育。你沒為我生下子嗣,而且先知說我們的婚姻並不是真正的婚姻。他說這是個亂倫的婚姻,會帶來不幸的婚姻……我害怕他說得對。我確信他說得對。不過現在不是談論這些事的時候。目前我想要樂一樂。事實上我正是如此,我非常快樂。我什麼也不缺。

---

20 參見默17:4(比較註5)

21 參見宗12:23。

**HÉRODIAS**

Je suis bien contente que vous soyez de si belle humeur, ce soir. Ce n'est pas dans vos habitudes. Mais il est tard. Rentrons. Vous n'oubliez pas qu'au lever du soleil nous allons tous à la chasse. Aux ambassadeurs de César il faut faire tout honneur, n'est-ce pas?

**SECOND SOLDAT**

Comme il a l'air sombre, le tétrarque.

**PREMIER SOLDAT**

Oui, il a l'air sombre.

**HÉRODE**

Salomé, Salomé, dansez pour moi. Je vous supplie de danser pour moi. Ce soir je suis triste. Oui, je suis très triste ce soir. Quand je suis entré ici, j'ai glissé dans le sang, ce qui est d'un mauvais présage, et j'ai entendu, je suis sûr que j'ai entendu un battement d'ailes dans l'air, un battement d'ailes gigantesques. Je ne sais pas ce que cela veut dire... Je suis triste ce soir. Ainsi dansez pour moi. Dansez pour moi, Salomé, je vous supplie. Si vous dansez pour moi vous pourrez me demander tout ce que vous voudrez et je vous le donnerai. Oui, dansez pour moi, Salomé, et je vous donnerai tout ce que vous me demanderez, fût-ce la moitié de mon royaume.

**SALOMÉ**

*(se levant.)*

Vous me donnerez tout ce que je demanderai, tétrarque?

**HÉRODIAS**

Ne dansez pas, ma fille.

黑落狄雅

我很高興你今天晚上的興致這麼好。你平常不是這個樣子的。不過天色不早了，我們回去吧。別忘了日出時我們所有人還要去打獵呢。對於凱撒的使節，可得表現十足的敬意，不是嗎？

士兵乙

國王的臉色多陰沈啊。

士兵甲

是啊，他的臉色陰沈。

黑落德

莎樂美，莎樂美，為我跳舞吧。我懇求你為我跳舞。今晚我很悲傷。是的，我今晚非常悲傷。當我進來這裡的時候，我在血泊裡滑了一下，這是個不祥的預兆。而且我聽到了，我確信我聽到了翅膀在空中拍擊的聲音，無比巨大的翅膀拍擊的聲音。我不知道這代表什麼意思……我今晚很悲傷。所以為我跳舞吧。為我跳舞，莎樂美，我懇求你。如果你為我跳舞，無論你求我什麼，我也必定給你。是的，為我跳舞吧，莎樂美，無論你求我什麼，我也必定給你，那怕是我王國的一半。[22]

莎樂美

（起身）

我求你什麼，你必定會給我嗎，陛下？

黑落狄雅

別跳舞，我的女兒。

---

22 參見谷6:23。

**HÉRODE**

Tout, fût-ce la moitié de mon royaume.

黑落德

都給你，那怕是我王國的一半。

**SALOMÉ**

Vous le jurez, tétrarque?

莎樂美

你要發誓嗎，陛下？

**HÉRODE**

Je le jure, Salomé.

黑落德

我發誓，莎樂美。

**HÉRODIAS**

Ma fille, ne dansez pas.

黑落狄雅

我的女兒，別跳舞。

**SALOMÉ**

Sur quoi jurez-vous, tétrarque?

莎樂美

你向什麼發誓呢，陛下？

**HÉRODE**

Sur ma vie, sur ma couronne, sur mes dieux. Tout ce que vous voudrez je vous le donnerai, fût-ce la moitié de mon royaume, si vous dansez pour moi. Oh! Salomé, Salomé, dansez pour moi.

黑落德

向我的生命、我的王冠、我的神明發誓。無論你求我什麼，我也必定給你，那怕是我王國的一半，只要你為我跳舞。哦，莎樂美，莎樂美，為我跳舞吧。

**SALOMÉ**

Vous avez juré, tétrarque.

莎樂美

你發過誓了，陛下。

**HÉRODE**

J'ai juré, Salomé.

黑落德

我發過誓了，莎樂美。

**SALOMÉ**

Tout ce que je vous demanderai, fût-ce la moitié de votre royaume?

莎樂美

不論我求你什麼，那怕是你的王國的一半？

**HÉRODIAS**

Ne dansez pas, ma fille.

黑落狄雅

不要跳舞，我的女兒。

**HÉRODE**

Fût-ce la moitié de mon royaume. Comme reine, tu serais très belle, Salomé, s'il te plaisait de demander la moitié de mon royaume. N'est-ce pas qu'elle serait très belle comme reine?... Ah! il fait froid ici! il y a

黑落德

那怕是我的王國的一半。你當王后一定會很美，莎樂美，如果你願意向我要我的王國的一半的話。她當王后的話，可不是會很美嗎？……啊！這裡

un vent très froid, et j'entends... pourquoi est-ce que j'entends dans l'air ce battement d'ailes? Oh! on dirait qu'il y a un oiseau, un grand oiseau noir, qui plane sur la terrasse. Pourquoi est-ce que je ne peux pas le voir cet oiseau? Le battement de ses ailes est terrible. Le vent qui vient de ses ailes est terrible. C'est un vent froid... Mais non, il ne fait pas froid du tout. Au contraire, il fait très chaud. Il fait trop chaud. J'étouffe. Versez-moi l'eau sur les mains. Donnez-moi de la neige à manger. Dégrafez mon manteau. Vite, vite, dégrafez mon manteau... Non. Laissez-le. C'est ma couronne qui me fait mal, ma couronne de roses. On dirait que ces fleurs sont faites de feu. Elles ont brulé mon front.

*(Il arrache de sa tête la couronne, et la jette sur la table.)*

Ah! enfin, je respire. Comme ils sont rouges ces pétales! On dirait des taches de sang sur la nappe. Cela ne fait rien. Il ne faut pas trouver des symboles dans chaque chose qu'on voit. Cela rend la vie impossible. Il serait mieux de dire que les taches de sang sont aussi belles que les pétales de roses. Il serait beaucoup mieux de dire cela... Mais ne parlons pas de cela. Maintenant je suis heureux. Je suis très heureux. J'ai le droit d'être heureux, n'est-ce pas? Votre fille va danser pour moi. N'est-ce pas que vous allez danser pour moi, Salomé? Vous avez promis de danser pour moi.

**HÉRODIAS**

Je ne veux pas qu'elle danse.

**SALOMÉ**

Je danserai pour vous, tétrarque.

**HÉRODE**

Vous entendez ce que dit votre fille. Elle va danser pour moi. Vous avez bien raison, Salomé, de danser pour moi. Et, après que vous aurez dansé n'oubliez pas de me demander tout ce que vous voudrez. Tout

好冷！有一股寒風，而且我聽到……為什麼我在空中聽到這振翅的聲音呢？哦！彷彿有一隻鳥，一隻大黑鳥，牠盤旋在高台上。為什麼我看不到這隻鳥呢？牠的翅膀的拍擊聲好可怕。從牠的翅膀傳來的風好可怕。那是一股寒風……哦不，這風一點也不寒冷。正好相反，風很熱。這風太熱了。我無法呼吸。在我的手上倒一些水。給我一些雪水吃。把我的外袍解開。快，快，把我的外袍解開……不，別解了。讓我不舒服的是我的王冠，我的玫瑰花冠。這些花彷彿是火做成的。它們都燒到我的額頭了。

（他從頭上把王冠脫掉，丟到桌子上。）

啊！我總算能呼吸了。這些花瓣真紅啊！彷彿像是桌巾上的斑斑血跡。這沒有什麼。不應該在我們看到的每樣東西上頭都去尋找象徵。這樣會讓人活不下去。不如說，斑斑血跡和玫瑰花瓣一樣地美麗。這樣說就好多了……不過我們不要再說這個了。現在我很快樂，我非常快樂。我有快樂的權利，不是嗎？你的女兒要為我跳舞。你不是要為我跳舞嗎，莎樂美？你已經答應要為我跳舞。

黑落狄雅

我不想要她跳舞。

莎樂美

我會為你跳舞，陛下。

黑落德

你聽到你女兒說的話了。她會為我跳舞。你做得對，莎樂美，你要為我跳舞。而且，等你舞跳完之後，別忘了問我要你想要的任何東西。無論你求

ce que vous voudrez je vous le donnerai, fût-ce la moitié de mon royaume. J'ai juré, n'est-ce pas?

**SALOMÉ**

Vous avez juré, tétrarque.

**HÉRODE**

Et je n'ai jamais manqué à ma parole. Je ne suis pas de ceux qui manquent à leur parole. Je ne sais pas mentir. Je suis l'esclave de ma parole, et ma parole c'est la parole d'un roi. Le roi de Cappadoce ment toujours, mais ce n'est pas un vrai roi. C'est un lâche. Aussi il me doit de l'argent qu'il ne veut pas payer. Il a même insulté mes ambassadeurs. Il a dit des choses très blessantes. Mais César le crucifiera quand il viendra à Rome. Je suis sûr que César le crucifiera. Sinon il mourra mangé des vers. Le prophète l'a prédit. Eh bien! Salomé, qu'attendez-vous?

**SALOMÉ**

J'attends que mes esclaves m'apportent des parfums et les sept voiles et m'ôtent mes sandales.
(*Les esclaves apportent des parfums et les sept voiles et ôtent les sandales de Salomé.*)

**HÉRODE**

Ah! vous allez danser pieds nus! C'est bien! C'est bien! Vos petits pieds seront comme des colombes blanches. Ils ressembleront à des petites fleurs blanches qui dansent sur un arbre... Ah! non. Elle va danser dans le sang! Il y a du sang par terre. Je ne veux pas qu'elle danse dans le sang. Ce serait d'un très mauvais présage.

**HÉRODIAS**

Qu'est-ce que cela vous fait qu'elle danse dans le sang? Vous avez bien marché dedans, vous...

---

我什麼，我也必定給你，那怕是我王國的一半。我發過誓了，不是嗎？

**莎樂美**

你發過誓了，陛下。

**黑落德**

而且我從來不曾違背誓言。我不是那種言而無信的人。我不會說謊。我是我說的話的奴隸，而我說的話可是一國之君的話。卡帕多細雅的國王老是說謊，不過他不是真正的國王。他是個懦夫。而且他還欠我錢不願歸還。他甚至還侮辱了我的使節。他說了一些很傷人的話。不過當他到羅馬的時候，凱撒會把他釘上十字架。我確信凱撒會把他釘上十字架。要不然他就會被蟲子吞噬而死。先知已經如此預言了。好吧！莎樂美，你還在等什麼？

**莎樂美**

我在等我的奴隸們把我的香水還有七層紗拿過來，並且幫我脫下鞋子。
（奴隸們送上香水以及七層紗，並且為莎樂美脫下鞋子。）

**黑落德**

啊！你要赤足跳舞！很好！很好！你的小腳就會像是小白鴿一般。它們會像是在樹上跳舞的小白花一般……哦，不！她會在血泊裡跳舞！地上有血。我不要她在血泊裡跳舞。這會是極為不祥的預兆。

**黑落狄雅**

她在血泊裡跳舞，與你又有何干？你可不早就踩在那裡面了，你……

**HÉRODE**

Qu'est-ce que cela me fait? Ah! regardez la lune!
Elle est devenue rouge. Elle est devenue rouge
comme du sang. Ah! le prophète l'a bien prédit. Il a
prédit que la lune diviendrait rouge comme du sang.
N'est-ce pas qu'il a prédit cela? Vous l'avez tous
entendu. La lune est devenue rouge comme du sang.
Ne le voyez-vous pas?

黑落德

這與我有何干？啊！看那月亮！它變成紅色了。它變成像血一樣紅。啊！先知的預言不假。他預言月亮會變得像血一樣紅。他可不是如此預言了嗎？你們全都聽到他這麼說了。月亮變得像血一樣紅。你沒看見嗎？

**HÉRODIAS**

Je le vois bien, et les étoiles tombent comme des
figues vertes, n'est-ce pas? Et le soleil devient noir
comme un sac de poil, et les rois de la terre ont peur.
Cela au moins on le voit. Pour une fois dans sa vie le
prophète a eu raison. Les rois de la terre ont peur...
Enfin, rentrons. Vous êtes malade. On va dire à
Rome que vous étes fou. Rentrons, je vous dis.

黑落狄雅

我看得很清楚，星辰像青色無花果實墜落在地上，對吧？還有太陽變黑，有如粗毛衣，地上的眾王會懼怕。至少這一點人家看到了。這位先知這輩子終於說對了一次。地上的眾王會懼怕……得了，我們回去吧。你病了。人家會向羅馬報告說你瘋了。我告訴你，我們回去吧。

**LA VOIX D'IOKANAAN**

Qui est celui qui vient d'Édom, qui vient de Bosra
avec sa robe teinte de pourpre, qui éclate dans la
beauté de ses vêtements, et qui marche avec une
force toute puissante? Pourquoi vos vêtements sont-
ils teints d'écarlate?

若翰的聲音

那由厄東而來，身穿染紅了的衣服，那由波責辣而來，衣著華麗，力量強大，闊步前進的是誰啊？你的服裝怎麼成了紅色？[23]

**HÉRODIAS**

Rentrons. La voix de cet homme m'exaspère. Je ne
veux pas que ma fille danse pendant qu'il crie
comme cela. Je ne veux pas qu'elle danse pendant
que vous la regardes comme cela. Enfin, je ne veux
pas qu'elle danse.

黑落狄雅

我們回去吧。這個人的聲音讓我惱火。我不要在他像這樣叫喊的時候讓我女兒跳舞。我不要在你像這樣看她的時候讓她跳舞。總之，我不要她跳舞。

**HÉRODE**

Ne te lève pas, mon épouse, ma reine, c'est inutile. Je
ne rentrerai pas avant qu'elle ait dansé. Dansez,
Salomé, dansez pour moi.

黑落德

你不要起來，我的妻子，我的王后，這是沒用的。在她沒跳舞之前，我是不會回去的。跳吧，莎樂美，為我跳舞吧。

23 此處若翰的話再次出自依撒意亞（依63:1-2）。

**HÉRODIAS**

Ne dansez pas, ma fille.

黑落狄雅

別跳舞，我的女兒。

**SALOMÉ**

Je suis prête, tétrarque.

*(Salomé danse la danse des sept voiles.)*

莎樂美

我準備好了，陛下。

（莎樂美跳起七紗舞。）

**HÉRODE**

Ah! c'est magnifique, c'est magnifique! Vous voyez qu'elle a dansé pour moi, votre fille. Approchez, Salomé. Approchez afin que je puisse vous donner votre salaire. Ah! je paie bien les danseuses, moi. Toi, je te paierai bien. Je te donnerai tout ce que tu voudras. Que veux-tu, dis?

黑落德

啊！妙極了，妙極了！你看到你的女兒為我跳舞了。上前來，莎樂美。上前來好讓我給你報酬。啊！我啊，我給舞者的酬勞可是很高的。我會好好酬謝你的。你想要什麼我就給你什麼。說吧，你想要什麼？

**SALOMÉ**

*(s'agenouillant.)*

Je veux qu'on m'apporte présentement dans un bassin d'argent...

莎樂美

（跪下）

我要人立刻為我端來一個銀盤，裡面放著……

**HÉRODE**

*(riant.)*

Dans un bassin d'argent? mais oui, dans un bassin d'argent, certainement. Elle est charmante, n'est-ce pas? Qu'est-ce que vous voulez qu'on vous apporte dans un bassin d'argent, ma chère et belle Salomé, vous qui êtes la plus belle de toutes les filles de Judée? Qu'est-ce que vous voulez qu'on vous apporte dans un bassin d'argent? Dites-moi. Quoi que cela puisse être on vous le donnera. Mes trésors vous appartiennent. Qu'est-ce que c'est, Salomé?

黑落德

（笑）

一個銀盤？是了，一個銀盤，那當然。她真迷人，不是嗎？你要人家為你端來一個銀盤，裡面放著什麼呢，我親愛且美麗的莎樂美、所有猶太的女孩當中最美的一位？你要人家為你端來一個銀盤，裡面放著什麼呢？告訴我。不管那是什麼，你都會得到。我的寶貝都屬於你。要放什麼呢，莎樂美？

**SALOMÉ**

*(se levant.)*

La tête d'Iokanaan.

莎樂美

（起身）

若翰的頭。

**HÉRODIAS**

Ah! c'est bien dit, ma fille.

黑落狄雅

啊！說得好，我的女兒。

**HÉRODE**

Non, non.

黑落德

不,不。

**HÉRODIAS**

C'est bien dit, ma fille.

黑落狄雅

說得好啊,我的女兒。

**HÉRODE**

Non, non, Salomé. Vous ne me demandez pas cela. N'écoutez pas votre mère. Elle vous donne toujours de mauvais conseils. Il ne faut pas l'écouter.

黑落德

不,不,莎樂美。你不要向我要這個。別聽你母親的。她老是給你不好的建議。不應該聽她的。

**SALOMÉ**

Je n'écoute pas ma mère. C'est pour mon propre plaisir que je demande la tête d'Iokanaan dans un bassin d'argent. Vous avez juré, Hérode. N'oubliez pas que vous avez juré.

莎樂美

我沒聽我母親的。我要銀盤裡面放著若翰的頭,是為了我自己高興。你發過誓了,黑落德。別忘記你發過誓了。

**HÉRODE**

Je le sais. J'ai juré par mes dieux. Je le sais bien. Mais je vous supplie, Salomé, de me demander autre chose. Demandez-moi la moitié de mon royaume, et je vous la donnerai. Mais ne me demandez pas ce que vous m'avez demandé.

黑落德

我知道。我向我的神明發過誓了。這我很清楚。不過我求求你,莎樂美,問我要其他的東西。問我要我王國的一半,我就會給你王國的一半。可是別問我要你向我要的東西。

**SALOMÉ**

Je vous demande la tête d'Iokanaan.

莎樂美

我向你要若翰的頭。

**HÉRODE**

Non, non, je ne veux pas.

黑落德

不,不,我不願意。

**SALOMÉ**

Vous avez juré, Hérode.

莎樂美

你發過誓了,黑落德。

**HÉRODIAS**

Oui, vous avez juré. Tout le monde vous a entendu. Vous avez juré devant tout le monde.

黑落狄雅

是的,你發過誓了。所有的人都聽到了。你在所有人面前發過誓了。

**HÉRODE**

Taisez-vous. Ce n'est pas à vous que je parle.

黑落德

住口。我不是在和你說話。

**HÉRODIAS**

Ma fille a bien raison de demander la tête de cet homme. Il a vomi des insultes contre moi. Il a dit des choses monstrueuses contre moi. On voit qu'elle aime beaucoup sa mère. Ne cédez pas, ma fille. Il a juré, il a juré.

**黑落狄雅**

我的女兒要這人的頭要得很對。他口吐侮辱我的話。他說了一些駭人聽聞的事來反我。看得出來她很愛她的母親。不要讓步，我的女兒。他發過誓了，他發過誓了。

**HÉRODE**

Taisez-vous. Ne me parlez pas... Voyons, Salomé, il faut être raisonnable, n'est-ce pas? N'est-ce pas qu'il faut être raisonnable? Je n'ai jaimais été dur envers vous. Je vous ai toujours aimée... Peut-être, je vous ai trop aimée. Ainsi, ne me demandez pas cela. C'est horrible, c'est épouvantable de me demander cela. Au fond, je ne crois pas que vous soyez sérieuse. La tête d'un homme décapité, c'est une chose laide, n'est-ce pas? Ce n'est pas une chose qu'une vierge doive regarder. Quel plaisir cela pourrait-il vous donner? Aucun. Non, non, vous ne voulez pas cela... Écoutez-moi un instant. J'ai une émeraude, une grande émeraude ronde que le favori de César m'a envoyée. Si vous regardiez à travers cette émeraude vous pourriez voir des choses qui se passent à une distance immense. César lui-même en porte une tout à fait pareille quand il va au cirque. Mais la mienne est plus grande. C'est la plus grande émeraude du monde. N'est-ce pas que vous voulez cela? Demandez-moi cela et je vous le donnerai.

**黑落德**

住口。別和我說話……聽著，莎樂美，人應該要講理，不是嘛？人不是應該要講理嘛？我待你向來不薄。我一直很愛你……也許，我太過愛你了。所以，別問我要這個。這太可怕了，問我要這個實在是駭人聽聞。老實說，我不相信你是認真的。被斬首的人的首級是很難看的東西，不是嗎？那不是一位處女該看的東西。這麼做能夠讓你獲得什麼樂趣呢？完全沒有。不，不，你要的不是這個……聽我說一下。我有一顆翡翠，一顆又大又圓的翡翠，是凱撒的寵臣送給我的。如果你從這顆翡翠看進去，可以看見在大老遠以外的地方發生的事情。當凱撒到競技場去的時候，也會配戴一模一樣的翡翠。不過我的還比較大。那是世界上最大的翡翠。你不想要這個嗎？只要你問我要，我就把它給你。

**SALOMÉ**

Je demande la tête d'Iokanaan.

**莎樂美**

我要若翰的頭。

**HÉRODE**

Vous ne m'écoutez pas, Vous ne m'écoutez pas. Enfin, laissez-moi parler, Salomé.

**黑落德**

你沒聽我的話，你沒聽我的話。好吧，聽我說，莎樂美。

**SALOMÉ**

La tête d'Iokanaan.

**莎樂美**

若翰的頭。

## HÉRODE

Non, non, vous ne voulez pas cela. Vous me dites cela seulement pour me faire de la peine, parce que je vous ai regardée pendant toute la soirée. Eh bien! oui. Je vous ai regardée pendant toute la soirée. Votre beauté m'a troublé. Votre beauté m'a terriblement troublé, et je vous ai trop regardée. Mais je ne le ferai plus. Il ne faut regarder ni les choses ni les personnes. Il ne faut regarder que dans les miroirs. Car les miroirs ne nous montrent que des masques... Oh! oh! du vin! j'ai soif... Salomé, Salomé, soyons amis. Enfin, voyez... Qu'est-ce que je voulais dire? Qu'est-ce que c'était? Ah! je m'en souviens!... Salomé! Non, venez plus près de moi. J'ai peur que vous ne m'entendiez pas... Salomé, vous connaissez mes paons blancs, mes beaux paons blancs, qui se promènent dans le jardin entre les myrtes et les grands cyprès. Leurs becs sont dorés, et les grains qu'ils mangent sont dorés aussi, et leurs pieds sont teints de pourpre. La pluie vient quand ils crient, et quand ils se pavanent la lune se montre au ciel. Ils vont deux à deux entre les cyprès et les myrtes noirs et chacun a son esclave pour le soigner. Quelquefois ils volent à travers les arbres, et quelquefois ils couchent sur le gazon et autour de l'étang. Il n'y a pas dans le monde d'oiseaux si merveilleux. Il n'y a aucun roi du monde qui possède des oiseaux aussi merveilleux. Je suis sûr que même César ne possède pas d'oiseaux aussi beaux. Eh bien! je vous donnerai cinquante de mes paons. Ils vous suivront partout, et au milieu d'eux vous serez comme la lune dans un grand nuage blanc... Je vous les donnerai tous. Je n'en ai que cent, et il n'y a aucun roi du monde qui possède des paons comme les miens, mais je vous les donnerai tous. Seulement, il faut me délier de ma parole et ne pas me demander ce que vous m'avez demandé.

*(Il vide la coupe de vin.)*

## 黑落德

不，不，你要的不是這個。你對我這麼說只是為了讓我難過，因為整個晚上我一直望著你。唉！沒錯。我整個晚上一直望著你。你的美讓我心神不寧。你的美讓我心神不寧得可怕，而我看你看得太多了。不過我不會再犯了。事物不該看，人也不該看。該看的只有鏡子裡面。因為鏡子顯現給我們看的只是假面……哦！哦！拿葡萄酒來。我渴了……莎樂美，莎樂美，讓我們做朋友吧。總之，聽著……我想說什麼？我想說的是麼？啊！我想起來了！……莎樂美！不，你走近我一些。我怕你聽不見我的話……莎樂美，你看過我的白孔雀，就是在花園裡的香桃木與大柏樹之間漫步的美麗的白孔雀。牠們的喙是鍍金的，連牠們吃的穀粒也是鍍金的，而牠們的腳則染成紫紅。牠們啼叫時會喚來雨水，而當他們開屏時，月亮就會在天上露臉。牠們在柏樹與黑色香桃木之間兩兩成雙，每一隻都有一名奴隸照料。有時候牠們會飛越樹叢，有時候則在池邊的草地上棲息。全世界再沒有像這般珍奇的鳥兒。世界上再沒有國王擁有這般珍奇的鳥兒。我確信就連凱撒也沒有這麼美麗的鳥兒。好吧！我給你五十隻我的孔雀。牠們會到處跟著你，在牠們中間你就會像是一大片白雲當中的一輪明月……我把牠們全部給你。我只有一百隻，世界上可沒有其他的國王擁有像我一樣的孔雀，我把牠們全部給你。不過，必須讓我收回我的話，別向我要你之前問我要的東西。

（他飲盡一杯葡萄酒。）

**SALOMÉ**

Donnez-moi la tête d'Iokanaan.

莎樂美

給我若翰的頭。

**HÉRODIAS**

C'est bien dit, ma fille! Vous, vous êtes ridicule avec vos paons.

黑落狄雅

說得好啊,我的女兒!你嘛,你說什麼孔雀的,真是太可笑了。

**HÉRODE**

Taisez-vous. Vous criez toujours. Vous criez comme une bête de proie. Il ne faut pas crier comme cela. Votre voix m'ennuie. Taisez-vous, je vous dis... Salomé, pensez à ce que vous faites. Cet homme vient peut-être de Dieu. Je suis sûr qu'il vient de Dieu. C'est un saint homme. Le doigt de Dieu l'a touché. Dieu a mis dans sa bouche des mots terribles. Dans le palais, comme dans le désert, Dieu est toujours avec lui... Au moins, c'est possible. On ne sait pas, mais il est possible que Dieu soit pour lui et avec lui. Aussi peut-être que s'il mourrait, il m'arriverait un malheur. Enfin, il a dit que le jour où il mourrait il arriverait un malheur à quelqu'un. Ce ne peut être qu'à moi. Souvenez-vous, j'ai glissé dans le sang quand je suis entré ici. Aussi j'ai entendu un battement d'ailes dans l'air, un battement d'ailes gigantesques. Ce sont de très mauvais présages. Et il y en avait d'autres. Je suis sûr qu'il y en avait d'autres, quoique je ne les aie pas vus. Eh bien! Salomé, vous ne voulez pas qu'un malheur m'arrive? Vous ne voulez pas cela. Enfin, écoutez-moi.

黑落德

住口。你老是亂嚷亂叫。你叫起來就像是一頭猛獸。不該像那樣亂叫。你的聲音讓我心煩。我叫你住口⋯⋯莎樂美,想想看你所做的事。這個人可能是從天主那裡來的。我確信他是從天主那裡來的。他是個聖人。天主的手指曾經碰觸過他。天主借他的口說出可怕的話語。在宮殿也好,在沙漠也好,天主一直都隨著他⋯⋯至少,這是有可能的。我們不得而知,但是天主助著他隨著他是有可能的。更何況,要是他死了,在我身上可能會發生不幸。總之,他說過他死的那一天,在某個人身上會發生不幸的。這一定只會應在我身上。你記得嗎,我進來這裡的時候就在血泊裡滑了一下。而且我還聽到在空中有翅膀拍擊的聲音,極為巨大的翅膀拍擊的聲音。這都是極為不祥的預兆。還有其他的事。我確信還有其他的不祥預兆,儘管我沒有看見。好吧!莎樂美,你不想看到不幸發生吧?這不是你想要的。至少,聽我的話。

**SALOMÉ**

Donnez-moi la tête d'Iokanaan.

莎樂美

給我若翰的頭。

**HÉRODE**

Vous voyez, vous ne m'écoutez pas. Mais soyez calme. Moi, je suis très calme. Je suis tout à fait calme. Écoutez. J'ai des bijoux cachés ici que même votre mère n'a jamais vus, des bijoux tout à fait

黑落德

你看看,你不聽我的話。你還是冷靜下來吧。我可是很冷靜的。我完完全全地冷靜。聽我說。我這裡藏有一些寶石,就連你的母親也沒有見過,絕

extraordinaires. J'ai un collier de perles à quatre rangs. On dirait des lunes enchaînées de rayons d'argent. On dirait cinquante lunes captives dans un filet d'or. Une reine l'a porté sur l'ivoire de ses seins. Toi, quand tu le porteras, tu seras aussi belle qu'une reine. J'ai des améthystes de deux espèces. Une qui est noire comme le vin. L'autre qui est rouge comme du vin qu'on a coloré avec de l'eau. J'ai des topazes jaunes comme les yeux des tigres, et des topazes roses comme les yeux des pigeons, et des topazes vertes comme les yeux des chats.

J'ai des opales qui brulent toujours avec une flamme qui est très froide, des opales qui attristent les esprits et ont peur des ténèbres. J'ai des onyx semblables aux prunelles d'une morte. J'ai des sélénites qui changent quand la lune change et deviennent pâles quand elles voient le soleil. J'ai des saphirs grands comme des oeufs et bleus comme des fleurs bleues. La mer erre dedans, et la lune ne vient jamais troubler le bleu de ses flots. J'ai des chrysolithes et des béryls, j'ai des chrysoprases et des rubis, j'ai des sardonyx et des hyacinthes, et des calcédoines et je vous les donnerai tous, mais tous, et j'ajouterai d'autres choses.

Le roi des Indes vient justement de m'envoyer quatre éventails faits de plumes de perroquets, et le roi de Numidie une robe faite de plumes d'autruche. J'ai un cristal qu'il n'est pas permis aux femmes de voir et que même les jeunes hommes ne doivent regarder qu'après avoir été flagellés de verges. Dans un coffret de nacre j'ai trois turquoises merveilleuses. Quand on les porte sur le front on peut imaginer des choses qui n'existent pas, et quand on les porte dans la main on peut rendre les femmes stériles. Ce sont des trésors de grande valeur. Ce sont des trésors sans prix. Et ce n'est pas tout. Dans un coffret d'ébène j'ai

無僅有的稀世珠寶。我有一條四排的珍珠項鍊，彷彿是用銀光串起的許多月亮。彷彿是用金網網住的五十個月亮。曾有一位王后將它戴在象牙似的胸脯上。你呀，當你把它戴起來的時候，就會像王后那般美。我有兩種紫晶。有一種黑得像葡萄酒。另一種則紅得像是摻水調和的葡萄酒。我有像虎眼的黃玉，像鴿眼的紅玉，還有像貓眼的青玉。

我有一些總是燃著一股寒焰的黃瑪瑙，會讓人悲傷的黃瑪瑙，並且畏懼黑暗。我有很像死人瞳孔的縞瑪瑙。我有會隨著月亮改變而改變的透石膏，而且它們一見到陽光便會變得蒼白。我有一些藍玉，大如卵石，藍如藍花。大海流動其中，月亮永遠也不會來攪渾它的藍色波浪。我有一些橄欖石與綠柱石，我有一些綠玉與紅瑪瑙，我有一些赤瑪瑙與紫玉，還有玉髓[24]，而我把它們通通都給你，通通給你，而且我還會加上其他的東西。

印度國王正好剛送給我四把鸚鵡羽毛做成的扇子，奴米狄雅國王則送了我一件駝鳥羽毛做成的袍子。我有一個不准女人看的水晶，就連年輕的男人在還沒受過鞭苔之前也不該看。在一個螺鈿盒裡，我有三顆令人贊嘆的綠松石。把它們戴在額頭上的時候，可以想像出不存在的事物，而把它們戴在手上，則可以使女人不孕。這些都是價值連城的寶貝。這些都是無價之寶。這還不是全部。在一個烏木盒裡我有兩只像是金蘋果的琥珀杯。如果

---

24 這些寶石名稱參見出28:17-20、則28:12-14與默21:19-21等處。凡聖經中有出現的寶石名稱，譯文大部分採用其譯名，是以可能與目前習用的寶石名有所不同。

deux coupes d'ambre qui ressemblent à des pommes d'or. Si un ennemi verse du poison dans ces coupes elles deviennent comme des pommes d'argent. Dans un coffret incrusté d'ambre j'ai des sandales incrustées de verre. J'ai des manteaux qui viennent du pays des Sères et des bracelets garnis d'escarboucles et de jade qui viennent de la ville d'Euphrate... Enfin, que veux-tu, Salomé? Dis-moi ce que tu désires et je te le donnerai. Je te donnerai tout ce que tu demanderas, sauf une chose. Je te donnerai tout ce que je possède, sauf une vie. Je te donnerai le manteau du grand prêtre. Je te donnerai le voile du sanctuaire.

**LES JUIFS**
Oh! Oh!

**SALOMÉ**
Donne-moi la tête d'Iokanaan.

**HÉRODE**
*(s'affaissant sur son siège.)*
Qu'on lui donne ce qu'elle demande! C'est bien la fille de sa mère!
*(Le premier soldat s'approche. Hérodias prend de la main du tétrarque la bague de la mort et la donne au soldat qui l'apporte immédiatement au bourreau. Le bourreau a l'air effaré.)*
Qui a pris ma bague? Il y avait une bague à ma main droite. Qui a bu mon vin! Il y avait du vin dans ma coupe. Elle était pleine de vin. Quelqu'un l'a bu? Oh! je suis sûr qu'il va arriver un malheur à quelqu'un.
*(Le bourreau descend dans la citerne.)*
Ah! pourquoi ai-je donné ma parole? Les rois ne doivent jamais donner leur parole. S'ils ne la gardent pas, c'est terrible. S'ils la gardent, c'est terrible aussi...

就會變得像是銀蘋果。在一個嵌有琥珀的盒子裡，我有鑲上了玻璃的鞋子。我有來自於瑟爾[25]國度的長袍，還有鑲滿紫寶石與來自幼發拉的城的青玉手鐲……總之，你要什麼，莎樂美？告訴我你想要什麼，我就把它給你。你要什麼，我全都給你，只除了一樣東西。我會給你我擁有的一切，只除了一條人命。我可以把大司祭的長袍給你。我可以把聖所的帳幔給你。

**眾猶太人**
哦！哦！

**莎樂美**
給我若翰的頭。

**黑落德**
（頹倒在他的座位上）
她要什麼就給她什麼吧！果然有其母必有其女！
（士兵甲上前。黑落狄雅從國王的手上取下死之戒交給士兵，士兵立刻將之帶給劊子手。劊子手神色驚慌。）
誰拿了我的戒指？我的右手本來有一枚戒指。誰喝了我的葡萄酒！我的酒杯裡面本來有酒。它本來盛滿了酒。誰把它喝了？哦！我確信某個人身上會發生不幸的。
（劊子手向下進入井中。）
啊！為什麼我要發誓呢？做國王的永遠都不應該發誓。如果他們不遵守誓言，固然可怕，就算他們遵守了誓言，還是一樣可怕……
**黑落狄雅**

---

25 指中國。

**HÉRODIAS**

Je trouve que ma fille a bien fait.

**HÉRODE**

Je suis sûr qu'il va arriver un malheur.

**SALOMÉ**

*(Elle se penche sur la citerne et écoute.)*

Il n'y a pas de bruit. Je n'entends rien. Pourquoi ne crie-t-il pas, cet homme? Ah! si quelqu'un cherchait à me tuer, je crierais, je me débattrais, je ne voudrais pas souffrir... Frappe, frappe, Naaman. Frappe, je te dis... Non. Je n'entends rien... Il y a un silence affreux. Ah! quelque chose est tombé par terre. J'ai entendu quelque chose tomber. C'était l'épée du bourreau. Il a peur, cet esclave! Il a laissé tomber son épée. Il n'ose pas le tuer. C'est un lâche, cet esclave! Il faut envoyer des soldats.

*(Elle voit le page d'Hérodias et s'adresse à lui.)*

Viens ici. Tu as été l'ami de celui qui est mort, n'est-ce pas? Eh bien, il n'y a pas eu assez de morts. Dites aux soldats qu'ils descendent et m'apportent ce que je demande, ce que le tétrarque m'a promis, ce qui m'appartient.

*(Le page recule. Elle s'adresse aux soldats.)*

Venez ici, soldats. Descendez dans cette citerne, et apportez moi la tête de cet homme.

*(Les soldats reculent.)*

Tétrarque, tétrarque, commandez à vos soldats de m'apporter la tête d'Iokanaan.

*(Un grand bras noir, le bras du bourreau, sort de la citerne apportant sur bouclier d'argent la tête d'Iokanaan. Salomé la saisit. Hérode se cache le visage avec son manteau. Hérodias sourit et s'évente. Les Nazaréens s'agenouillent et commencent à prier.)*

Ah! tu n'as pas voulu me laisser baiser ta bouche, Iokanaan. Eh bien! je la baiserai maintenant. Je la mordrai avec mes dents comme on mord un fruit

黑落狄雅

我覺得我的女兒做得不錯。

黑落德

我確信會發生不幸的。

莎樂美

(她伏在井旁聆聽。)

一點聲音也沒有。我什麼也聽不到。為什麼這個人不喊叫呢?啊!要是有人要來殺我,我會喊叫,我會掙扎,我不願意受苦……砍吧,砍吧,納阿曼。我叫你砍啊……不。我什麼也聽不到……靜得可怕。啊!有什麼東西掉落到地上了。我聽到有東西掉下來。是劊子手的利刃。他害怕了,這個奴隸!他把他的利刃掉在地上了。他不敢殺他。這奴隸是個懦夫!必須派些士兵下去。

(她看見黑落狄雅的侍僮便向他說話)

到這裡來。你是死去的那個人的朋友,對不?那好,死的人還不夠多哩。你去叫士兵們下去把我要的東西拿上來,那是國王答應我的,屬於我的東西。

(侍僮向後退。她向士兵說話。)

到這裡來,士兵們。到這井底下去,把這人的首級帶來給我。

(士兵向後退。)

陛下、陛下,命令你的士兵為我把若翰的頭拿來。

(一隻黑色的巨臂,劊子手的手臂,從井裡伸出來,拿著一面銀盾,上有若翰的頭顱。莎樂美一把攫過來。黑落德把臉藏在袍子後面。黑落狄雅微笑搖著扇子。納匝肋人跪在地上開始禱告。)

啊!你不願意讓我吻你的嘴,若翰。好了!我現在可要吻它了。我會用牙齒咬它,就像人家啃咬成熟的果子一

mûr. Oui, je baiserai ta bouche, Iokanaan. Je te l'ai dit, n'est-ce pas? je te l'ai dit. Eh bien! je la baiserai, maintenant... Mais pourquoi ne me regardes-tu pas, Iokanaan? Tes yeux qui étaient si terribles, qui, étaient si pleins de colère et de mépris, ils sont fermés maintenant. Pourquoi sont-ils fermés? Ouvre tes yeux! Soulève tes paupières, Iokanaan. Pourquoi ne me regardes-tu pas? As-tu peur de moi, Iokanaan, que tu ne veux pas me regarder?... Et ta langue qui était comme un serpent rouge dardant des poisons, elle ne remue plus, elle ne dit rien maintenant, Iokanaan, cette vipère rouge qui a vomi son venin sur moi. C'est étrange, n'est-ce pas? Comment se fait-il que la vipère rouge ne remue plus?... Tu n'as pas voulu de moi, Iokanaan. Tu m'as rejetée. Tu m'as dit des choses infâmes. Tu m'as traitée comme une courtisane, comme une prostituée, moi, Salomé, fille d'Hérodias, Princesse de Judée! Eh bien, Iokanaan, moi je vis encore, mais toi tu es mort et ta tête m'appartient. Je puis en faire ce que je veux. Je puis la jeter aux chiens et aux oiseaux de l'air. Ce que laisseront les chiens, les oiseaux de l'air le mangeront...

Ah! Iokanaan, Iokanaan, tu as été le seul homme que j'aie aimé. Tous les autres hommes m'inspirent du dégout. Mais, toi, tu étais beau. Ton corps était une colonne d'ivoire sur un socle d'argent. C'était un jardin plein de colombes et de de lis d'argent. C'était une tour d'argent ornée de boucliers d'ivoire. Il n'y avait rien au monde d'aussi blanc que ton corps. Il n'y avait rien au monde d'aussi noir que tes cheveux. Dans le monde tout entier il n'y avait rien d'aussi rouge que ta bouche. Ta voix était un encensoir qui répandait d'étranges parfums, et quand je te regardais j'entendais une musique étrange! Ah! pourquoi ne m'as-tu pas regardée, Iokanaan? Derrière tes mains et tes blasphèmes tu as caché ton visage. Tu as mis sur

樣。是的，我會吻你的嘴，若翰。我早訴過你了，不是嗎？我早告訴過你了。好了！我現在就要吻它了……可是你為什麼不看我呢，若翰？你原本如此可怕、滿是憤怒與不屑的眼睛，現在閉起來了。它們怎麼閉起來了？張開你的眼睛！揚起你的眼瞼，若翰。為什麼你不看我？你害怕我麼，若翰，所以你不願看我？……而你的舌頭本來像是噴出毒液的紅蛇，現在它不動了，什麼也不說，若翰，這條在我身上吐出毒液的紅蛇，好奇怪啊，對不對？這條紅蛇怎地不再動了？……你不要我，若翰。你拒絕了我。你對我說了一些侮辱的話。你待我有如妓女，有如娼妓，而我可是莎樂美，黑落狄雅的女兒，猶太的公主！好啦，若翰，我呢，我還活著，而你呢，你已經死了，而且你的頭也歸我。我愛拿它怎樣就怎樣。我可以把它丟給狗和空中的飛鳥[26]。狗吃剩下的，空中的飛鳥也會把它吃掉……

啊！若翰，若翰，你是我愛過的唯一一個人。所有其他的男人只會引起我的厭惡。可是你，你真美。你的身體是立在銀座上的象牙柱子。是一座滿是鴿子與銀百合的花園。它是一座裝飾著象牙盾牌的銀塔。世界上再沒有什麼和你的身體一般白。世界上再沒有什麼和你的頭髮一般黑。在整個世界裡，再沒有什麼和你的嘴一般紅。你的聲音是散發出奇異香味的香爐，而當我看著你的時候，我聽到了一種奇特的音樂！啊！為什麼你之前不看我，若翰？你把你的臉龐藏在你的雙手與辱罵的後面。你在你的眼睛

---

26 參見列上21:25。

tes yeux le bandeau de celui qui veut voir son Dieu. Eh bien, tu l'as vu ton Dieu, Iokanaan, mais moi, moi... tu ne m'as jamais vue. Si tu m'avais vue, tu m'aurais aimée. Moi, je t'ai vu, Iokanaan, et je t'ai aimé. Oh! comme je t'ai aimé! Je t'aime encore, Iokanaan. Je n'aime que toi... J'ai soif de ta beauté. J'ai faim de ton corps. Et ni le vin, ni les fruits ne peuvent apaiser mon désir. Que ferai-je, Iokanaan, maintenant? Ni les fleuves ni les grandes eaux ne pourraient éteindre ma passion. J'étais une princesse, tu m'as dédaignée. J'étais une vierge, tu m'as déflorée. J'étais chaste, tu as rempli mes veines de feu... Ah! Ah! pourquoi ne m'as-tu pas regardée, Iokanaan? Si tu m'avais regardée, tu m'aurais aimée. Je sais bien que tu m'aurais aimée, et le mystère de l'amour est plus grand que le mystère de la mort. Il ne faut regarder que l'amour.

蒙上了想要看見他的天主的人的布條。好啊，你的天主，你看到祂了，若翰，而我呢，我呢…… 你從來就不看我。如果你看了我，你就會愛上我。我呢，我看了你，若翰，我愛上了你。哦！我是多麼地愛你：我仍然愛著你，若翰。我只愛你一個……我渴望你的美。我飢求你的身體。而酒水或果子都無法平息我的慾望。若翰，現在我該怎麼做？洪流亦或江河都無法熄滅我的熱情[27]。我原是一位公主，你對我不屑一顧。我原是一位處女，而你奪去我的童貞。我原本心性貞潔，而你在我血管裡填滿熱焰……啊！啊！為什麼你不看我，若翰？如果你看了我，你就會愛上我。我很明白你會愛上我的，而愛情的奧秘比起死亡的奧秘還來得大。唯一該看的只有愛情。

**HÉRODE**

Elle est monstrueuse, ta fille, elle est tout à fait monstrueuse. Enfin, ce qu'elle a fait est un grand crime. Je suis sûr que c'est un crime contre un Dieu inconnu.

**黑落德**

你的女兒真是個怪物，全然的怪物。總之，她所犯下的是滔天大罪。我確信這是一樁對未識之神所犯下的罪行。

**HÉRODIAS**

J'approuve ce que ma fille a fait, et je veux rester ici maintenant.

**黑落狄雅**

我贊同我女兒的所作所為，而且我現在想要留在這裡了。

**HÉRODE**

*(se levant.)*

Ah! l'épouse incestueuse qui parle! Viens! Je ne veux pas rester ici. Viens, je te dis. Je suis sûr qu'il va arriver un malheur. Manassé, Issachar, Ozias, éteignez les flambeaux. Je ne veux pas regarder les choses. Je ne veux pas que les choses me regardent.

**黑落德**

（起身）

啊！那亂倫的妻子說話了！來吧！我不願意留在這裡。我叫你過來。我確信會發生不幸的。馬納瑟、伊薩夏、敖齊亞，把火把滅了。我不想看見東西。我不想讓東西看到我。把火把滅

27 參見歌8:7。

Éteignez les flambeaux. Cachez la lune! Cachez les étoiles! Cachons-nous dans notre palais, Hérodias. Je commence à avoir peur.

*(Les esclaves éteignent les flambeaux. Les étoiles disparaissent. Un grand nuage noir passe devant la lune et la cache complètement. La scène devient tout à fait sombre. Le tétrarque commence à monter l'escalier.)*

**LA VOIX DE SALOMÉ**

Ah! j'ai baisé ta bouche, Iokanaan, j'ai baisé ta bouche. Il y avait une âcre saveur sur tes lèvres. Était-ce la saveur du sang?... Mais, peut-être est-ce la saveur de l'amour. On dit que l'amour a une âcre saveur... Mais, qu'importe? Qu'importe? J'ai baisé ta bouche, Iokanaan, j'ai baisé ta bouche.

*(Un rayon de lune tombe sur Salomé, et l'éclaire.)*

**HÉRODE**
*(se retournant et voyant Salomé.)*
Tuez cette femme!
*(Les soldats s'élancent et écrasent sous leurs boucliers Salomé, fille de Hérodias, Princesse de Judée.)*

(FIN)

了。把月亮遮起來！把星辰遮起來！讓我們躲進宮殿裡面，黑落狄雅。我開始害怕起來了。

（奴隸們把火熄滅。星辰消失。一大片烏雲行過月亮之前，將月亮完全遮住了。場景變得完全陰暗。國王開始走上台階。）

莎樂美的聲音

啊！我吻了你的嘴，若翰，我吻了你的嘴。你的嘴唇上有一股苦澀的滋味。這可是血的滋味？……不然，這也許是愛情的滋味。人家說愛情有一種苦澀的滋味……不過，那又如何？那又如何？我吻了你的嘴，若翰，我吻了你的嘴。

（一道月光落在莎樂美身上，將她照亮。）

黑落德
（轉身並且看著莎樂美）
殺了這女人！
（眾士兵衝上前去，在他們的盾牌下壓死了莎樂美，黑落狄雅的女兒，猶太的公主。）

（劇終）

王爾德

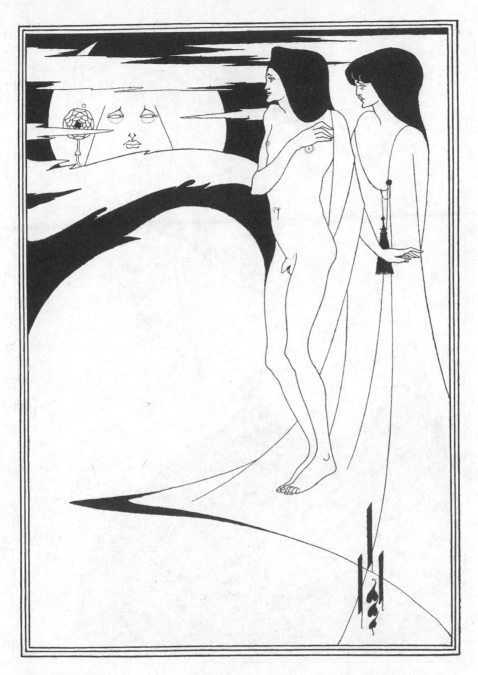

比亞茲萊，王爾德《莎樂美》插畫，《月亮中的女人》(*The Woman in the Moon*)，1894，封皮後扉頁。

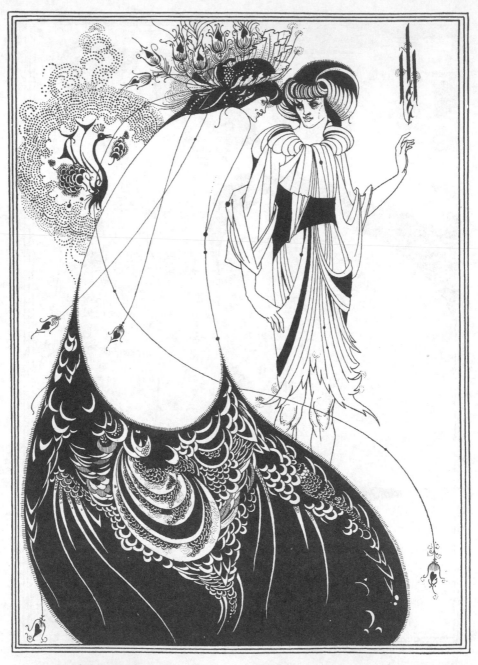

比亞茲萊，王爾德《莎樂美》插畫，《孔雀裙》(*The Peacock Shirt*), 1894。

比亞茲萊，王爾德《莎樂美》插畫，《黑斗篷》(*The Black Cape*), 1894。

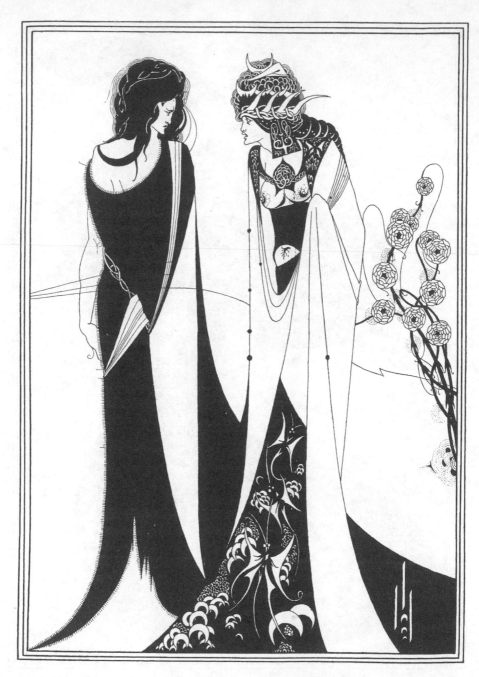

比亞茲萊，王爾德《莎樂美》插畫，《若翰與莎樂美》(*John and Salome*)，1893。

# 王爾德形塑「莎樂美」

羅 基 敏

羅基敏，德國海德堡大學音樂學博士，現任國立台灣師
範大學音樂系／研究所及表演藝術研究所教授。

　　眾所週知，「莎樂美」的故事源出於新約聖經，但是在聖經中，這一位女兒不但沒有名字，亦沒有被黑落德下令處死。這一段敘述的重點在黑落德、黑落狄雅以及洗者若翰身上。聖經中黑落狄雅的無名女兒，在聖經以外的記載才有了名字，根據史家記錄，她叫做莎樂美。[1]

　　聖經中短短的這一段敘述為後來的許多畫家、文學家帶來了靈感。這一個先知因著一個女孩的舞蹈而失去了頭顱的故事，成為由中世紀、文藝復興時期、一直到廿世紀諸多畫家的題材，產生了許多有名的作品，這些作品分別以故事中不同的角色命名。[2]在文學界，「莎樂美」題材的歷史則不像在繪畫界般地有沿續性。在十二世紀的民間傳奇中，可以看到黑落德因莎樂美愛上洗者若翰，而下令處死先知的說法。在這裡，傷心的莎樂美懷抱著若翰的頭，打算吻它時，這顆頭顱突然將莎樂美吹起，捲入天空，莎樂美因此死亡。[3]這一個將愛情織入聖經故事的傳奇，並未在文學界立刻找到傳人，一直到十九世紀，文學界幾乎忘了莎樂美的故事。

　　十九世紀裡，因不為當時政治氣氛所容，流亡巴黎的海涅(Heinrich Heine)寫作了一首長詩《阿塔‧脫兒，一個仲夏夜之夢》(*Atta Troll. Ein Sommernachtstraum*, 1842)[4]，以譏刺當時德國文學界只論政治正確，不論文學品質的走向。詩作共有廿七段，每段對歐洲

---

1 請參考本書書前之兩段聖經福音引言，亦請參考本書鄭印君，〈王爾德的《莎樂美》－披上文學外衣的聖經故事〉一文。

2 請參考本書羊文漪，〈攀附在聖經之上：歐洲視覺藝術中的莎樂美千禧變相〉，以及李明明，〈彩繪與文寫：自莫侯、左拉與虞士曼的《莎樂美》談起〉二文。

3 Helmut Schmidt-Garre, "Salome — Inbild des Fin de siècle", in: *Salome, Programmheft des Württembergischen Staatstheaters Stuttgart*, 1996, 51-60；本處相關資訊見52/53。

4 Heinrich Heine, *Atta Troll. Ein Sommernachtstraum*, in: Klaus Briegleb (ed.), *Heinrich Heine, Sämtliche Schriften in zwölf Bänden*, Frankfurt am Main / Berlin / Wien (Ullstein) 1981, Bd. 7, 491-570。[Heine 1981]海涅在〈前言〉("Vorrede", 493-496)中，對此有清楚的陳述。

文化史上古今重要人物、事蹟,各有回應。在第十九段裡,海涅提了三位女性:戴安娜(Diana)、阿布恩德(Abunde)和黑落狄雅。全段一百三十六行裡,有關黑落狄雅的部份就佔了七十六行(61-136行)[5],是海涅著墨最多的一位。在描繪了這一位惡魔與天使綜合體的女性後,海涅稱這位「黑落德的美夫人,她慾求洗者的頭」(83-84行)[6],接著就寫著,這位美女因愛洗者若翰而死去,她的幽靈於夜晚帶著若翰的頭玩耍、親吻(89-92行),而她必須因著砍頭的血淋淋罪行奔馳,直至最後的審判日到來。第十九段結束時,美女的名字在該段最後一個字再度出現:黑落狄雅(Herodias)。

雖然只有短短數語,海涅作品中的小段落在法國文學界引起了大迴響[7]。十九世紀後半裡,馬拉美(Stéphane Mallarmé)與福樓拜(Gustave Flaubert)亦以黑落狄雅為中心,寫下他們的作品。馬拉美的作品採用詩體,名為《黑落狄雅》(Hérodiade),歷經卅餘年,依舊未寫完[8]。完成的部份分為〈序曲〉("Ouverture")、〈場景〉("Scène")和〈聖若翰之歌〉("Cantique de Saint Jean")三段:〈序曲〉為奶娘的獨白;〈場景〉為奶娘與黑落狄雅的對話,為最長的一段;〈聖若翰之歌〉則是純粹的詩。[9]福樓拜的作品為短篇小說,名為《黑落狄雅》(Hérodias, 1877)[10],為其《小說三部曲》(Trois Contes)的第一部,屬

---

5 Heine 1981, 542-544。

6 »Des Herodes schönes Weib, / Die des Täufers Haupt begehrt hat«。

7 海涅親自將該作品譯為法文,於一八四七年出版。有關《阿塔·脫兒》對莎樂美/黑落狄雅主題在法國文學中的影響,請參考Helen G. Zagona, *The Legend of Salome and the Principle of Art for Art's Sake*, Genève/Paris (E. Droz / Minard) 1960, [Zagona 1960] 23-40。

8 馬拉美自1864年開始寫作這首分為若干場景的詩,直至1898年去世時,尚未能寫完;請參考Zagona 1960, 41-68。

9 Stéphane Mallarmé, *Hérodiade*, in: Stéphane Mallarmé, *Selected Poems*, translated by C. F. MacIntyre, Berkeley / Los Angeles (University of California Press) 1965, 20-45。

10 Gustave Flaubert, Hérodias, in: Gustave Flaubert, *Trois Contes*. Chronologie et préface par Jacques Suffel, Paris (Garnier-Flammarion), 1965, 132-184。[Flaubert

於作家晚期創作的精品。福樓拜的作品明顯地以聖經馬爾谷及瑪竇福音相關章節為骨幹，並依著瑪竇福音內容，一直進行到門徒領了若翰的首級，前往加里肋亞為止。小說裡，福樓拜用相當大的篇幅，以黑落德為中心，呈現羅馬與黑落德統治地區之各族之間的宗教、政治勢力之綜橫裨闔[11]。在這個背景之上，福樓拜書寫著黑落德與黑落狄雅政治婚姻的內心世界。字裡行間，對於黑落德統治地區景觀的描繪、羅馬使臣展現宗主國的高傲、黑落德處於羅馬與其他競爭者之間的生存策略，[12]以及黑落德與黑落狄雅夫妻恩情褪色的情形，均是聖經福音中未加著墨的。黑落狄雅看透黑落德弱點，秘密令女兒莎樂美回宮，在黑落德不知情的狀況下，主動獻舞，難免有「一石二鳥」之想，既可拔掉眼中釘若翰，或亦可留住夫君之心；這些亦是福音中所沒有的。就全文比例而言，黑落德佔有的份量雖遠多於黑落狄雅，但是後者在小說中總是若隱若現地在場；福樓拜更清楚寫出莎樂美起舞係黑落狄雅的精心安排。對於這段舞蹈之舞者動作以及宴席主人和賓客反應的描述，福樓拜遣詞造句之文字精妙，可與虞士曼(Joris-Karl Huysmans)[13]先後輝映。在莎樂美舞後，福樓拜寫著：

> 有人在陽台上彈指作響。她離開後，又回來，以細微的聲音輕輕地說出這些字，帶著稚氣：
> 「我想要你給我在一個盤子裡，那頭……」她忘了那名字，但是馬上以微笑繼續著「若翰的頭！」[14]

---

1965] 福樓拜該作品為馬斯內(Jules Massenet)之同名歌劇(1881,布魯塞爾)的源頭。

11 請參考本書鄭印君，〈王爾德的《莎樂美》─披上文學外衣的聖經故事〉一文。

12 關於福樓拜該作品之歷史考證背景，亦請參考Gustave Flaubert, *Hérodias*, in: Gustave Flaubert, *Three Tales*. Translated with an Introduction and Notes by A. J. Krailsheimer, Oxford / New York, Oxford University Press, 71-105以及 "Explanatory Notes", 111-117。

13 請參考本書李明明〈彩繪與文寫：自莫侯、左拉與虞士曼的《莎樂美》談起〉一文。

14 Flaubert 1965, 180。

　　雖然在馬拉美未完成的詩作與福樓拜的小說中，女主角依然是黑落狄雅，但是二者對日後王爾德的《莎樂美》(Salomé)，分別有著不同層面的影響；而「莎樂美」亦成為法國藝文界融合作者、藝術與作品的「為藝術而藝術」(l'art pour l'art)理念的一個代表性題材。[15]

　　催生了今日莎樂美造型的文學家，則是王爾德(Oscar Wilde)。雖然有證據顯示，王爾德早在1875年提到了洗者若翰的頭，並且也有寫作的想法，[16]但是他真正開始動筆寫作，則應在1891年到達巴黎以後，並且亦在巴黎以法文寫作完成。王爾德之所以用法文寫作，固和他當時旅居巴黎有直接的關係，但應亦和王爾德對法文有著特殊的「美」(beauté)感有關。[17]無庸置疑地，認識馬拉美[18]對王爾德的寫作《莎樂美》自有某種程度的影響，但是王爾德在巴黎親身體驗的相關文學和雕刻、繪畫等作品，才應是直接促成《莎樂美》誕生的最直接因素。[19]因之，既或不以法文寫作，十九世紀末，巴黎的頹廢風(décadence)與象徵主義的氛圍，依舊充滿於王爾德《莎樂美》的字裡行間。[20]

---

15 請參考Zagona 1960；亦請參見本書梅樂亙，〈王爾德與史特勞斯的《莎樂美》—世紀末交響文學歌劇誕生的條件〉一文。

16 Richard Ellmann, *Oscar Wilde*, New York (Vintage) 1988, [Ellmann 1988] 40, 339。

17 Ellmann 1988, 42, 373。

18 1891年，王爾德以《格雷的畫像》(*The Picture of Dorian Gray*)作者的身份來到巴黎，他的作品正符合當時興起的象徵主義的理念，而深獲馬拉美的欣賞；見Ellmann 1988, 335 ff.。

19 Ellmann 1988, 335-496。

20 王爾德對有關莎樂美的繪畫下了很大的功夫，在諸多畫作中，他最欣賞的是莫侯(Gustave Moreau)的兩幅，並且經常引用虞士曼(Joris-Karl Huysmans)的相關描述(Ellmann 1988, 342)；或許亦是因為虞士曼精闢的文字，讓王爾德對這兩幅畫有著很高的認同；請參見本書李明明，〈彩繪與文寫：自莫侯、左拉與虞士曼的《莎樂美》談起〉，以及梅樂亙，〈王爾德與史特勞斯的《莎樂美》—世紀末交響文學歌劇誕生的條件〉二文。關於莫侯的相關繪畫，亦請參考李明明，《古典與象徵的界限—象徵主義畫家莫侯及其詩人寓意畫》，台北(東大)，1993；關於象徵主義對《莎樂美》之影響，請參考蘇子中，〈《莎樂美》：世紀末的縮影〉，《暨大學報》第二卷第一期(1998)，67-83。

　　明顯地，王爾德對這一個題材的興趣在於莎樂美的起舞和若翰的斬首。資料顯示，有一段時間裡，王爾德甚至企圖在作品裡「以頭還頭」，打算將作品命名為「莎樂美斷頭記」，構想為擬寫聖經故事，讓莎樂美成聖。[21]另一方面，王爾德在巴黎多次看到女性起舞景象，都讓他聯想到他的作品。甚至他如何寫完這部作品，都和舞蹈有關：王爾德在一家咖啡廳對一位樂師說：「我正在寫一部作品，是一位女子赤腳在一位男士的血泊裡起舞，她曾強烈地渴望他，亦殺了他。我想請你演奏一些和這個想法能結合的音樂。」這位樂師演奏了一段狂野的音樂，在場人士無不屏息聆聽，臉色蒼白。於是王爾德回家，立時完成了《莎樂美》。[22]

　　王爾德將法文的《莎樂美》獻給好友魯易(Pierre Louÿs)，並打算於1892年在倫敦首演此劇。由於劇情的驚世駭俗，加上英國尚不能接受聖經人物在舞台上出現，不但無法如期演出，甚至被禁演。[23]雖然如此，法文版依舊於1893年二月出版，並立即獲得眾位象徵主義大師如馬拉美、梅特林克的大加贊賞。1893年中，王爾德建議密友道格拉斯爵士(Lord Alfred Douglas)進行英譯工作，但是王爾德卻對初譯稿甚為不滿，大加修改，不僅嚴重地傷害了兩人的情感，還引發一場作者、譯者、出版商和插畫畫家[24]之間的紛爭。幾經波折後，英

21 故事是：在吻了洗者若翰的頭之後，由於黑落狄雅的請求，莎樂美未被擊殺，而被放逐。放逐期間，莎樂美受盡風霜，也認出了耶穌基督，卻自慚形穢，不敢追隨。有一次冰天雪地裡，莎樂美在渡河時，冰凍的河在她腳下裂開，莎樂美掉入冰河，在那一瞬間，尖銳的冰塊讓她身首分離。當冰塊再復合時，那景象看來就像一顆頭顱在一個大銀盤上一般。(Ellmann 1988, 344-345)

22 Ellmann 1988, 340-344。

23 Ellmann 1988, 372-374。

24 王爾德相中了比亞茲萊(Aubrey V. Beardsley)為英譯版畫插畫，但卻對最後完成的插畫不甚滿意；相關情形請參見本書吳宇棠，〈邊緣人與邊陲領域：比亞茲萊與他的插畫《莎樂美》〉一文。雖然如此，這些插畫卻成為英年早逝的畫家本人的重要作品，亦是王爾德《莎樂美》各種版本不可分割的一部份。這一系列插畫經常單獨在比亞茲萊本人的畫冊或其他與主題相關的畫冊出現，知名度不下於王爾德的作品。甚至早在二〇年代，上海出版的他的畫作選集中，即收錄了一幅《莎樂美》的

譯版於次年問世，王爾德將它獻給道格拉斯。[25]法文版於1896年二月
始於巴黎首演，由王爾德心目中的理想人選貝兒娜(Sarah Bernhardt)
擔綱；當時王爾德人在牢裡，據說由於首演的成功，改善了獄卒對他
的態度。[26]英文版則遲至1905年五月才在倫敦首演，僅比史特勞斯的
歌劇首演早了七個月，而王爾德也已不在人世。

　　王爾德的《莎樂美》固然在多方面都明顯地受到當時法國文學
的影響。但是，不同於這些法文作品，王爾德將重心擺在起舞的女兒
莎樂美身上：她是海涅的黑落狄雅與聖經起舞女兒的綜合體。王爾德
依著聖經的記載，將洗者若翰的死和莎樂美的舞蹈連在一起，但卻讓
莎樂美不是由於母親的安排起舞，而是自願起舞，她的母親甚至堅決
反對她起舞。王爾德讓莎樂美在起舞前不僅看過若翰、更與他交談，
進而呈現莎樂美對若翰的愛慕，並且主動地渴求若翰的回應，卻一再
遭拒。諸此種種鋪陳，均指向莎樂美自願起舞的動機，目的實在於換
得她所愛的若翰的頭。另一方面，莎樂美的為愛而亡，固難免有源自
海涅之想，但是王爾德讓她當眾死於士兵的盾牌之下。這些改變不僅
是王爾德《莎樂美》的神來之筆，更成就了這部作品的獨特性。

　　比較王爾德的戲劇和馬拉美的詩以及福樓拜的小說，可以看
到，馬拉美的詩影響了王爾德劇中處處可見的歇斯底里，劇中莎樂美

插畫，為莎樂美對著洗者若翰的頭，說著：「我吻了你的嘴，若翰，我吻了你的
嘴。」(J'ai baisé ta bouche, lokanaan, j'ai baisé ta bouche.)，見《比亞茲萊畫
選》，上海(朝花社)，1929。今日演出歌劇《莎樂美》時，比亞茲萊的插畫亦經常提
供了製作者靈感，例如維也納國家劇院(Wiener Staatsoper)一九七二年由巴婁格
(Boleslaw Barlog)執導、羅瑟(Jürgen Rose)舞台及服裝設計的製作即為一例；見
Strauss: Salomé. L'Avant-Scène Opéra, No 47/48, Paris (Editions Premières
Loges) 1983, 209。又，在懷格(Petr Weigl)為柏林德意志歌劇院(Deutsche Oper
Berlin)製作的《莎樂美》中，亦使用了比亞茲萊的插畫為服裝設計的藍本(TELDEC
1990, 9031-73827-6)。

25 道格拉斯之名並未以譯者的身份與王爾德並列於英譯本首版封面上，原因即在於他
的英譯其實經過王爾德很大幅度的修改；Ellmann 1988, 402-404。
26 Ellmann 1988, 496。

多段的長大獨白，應亦是受到馬拉美作品風格的影響。福樓拜的小說，則提供了王爾德戲劇諸多時空背景的呈現：黑落德賓客的不同背景和身份，諸如羅馬人、卡帕多細雅人、奴比亞人、猶太人、納匝肋人，甚至法利塞人、撒杜塞人都已存在於福樓拜的小說中，年華老去的黑落狄雅與黑落德的緊張關係，更是福樓拜作品的重點所在。[27]然而，王爾德大幅簡化了福樓拜小說裡對黑落德內心的著墨，更將黑落德和黑落狄雅的對手戲，轉化成以莎樂美為中心的附帶情節，亦同時降低了黑落狄雅的戲份，甚至將一些情節移轉到莎樂美身上：若翰不僅斥責黑落狄雅，也怒罵她的女兒。另一方面，女主角(在此為莎樂美)愛上洗者若翰的構想，雖然源自海涅，然而，在莎樂美親吻洗者若翰的頭之前後，王爾德賦予她長大的獨白，文字間有海涅的精妙文字運用，卻無他的語帶嘲諷，取而代之的是象徵主義的唯美筆觸。諸此種種，均多方面反應了世紀末文學的頹廢風。[28]

劇名雖稱《莎樂美》，黑落德的戲份卻不容忽視，這一個情形應為王爾德受到福樓拜小說的另一個重要影響，只是小說中的一對可稱正常的統治者與他的王后，到了王爾德筆下，卻成了一對歇斯底里的夫妻，在公開場合都吵鬧不休。另一方面，海涅描繪黑落狄雅體態的用字[29]，則被擴大延伸，且轉移至莎樂美口中，用來呈現她眼中的洗者若翰的身體。在福樓拜的小說裡，當莎樂美起舞時，黑落德眼裡看到了年輕的黑落狄雅的風貌，這些辭藻應是王爾德筆下，黑落德挑逗

---

27 福樓拜小說對王爾德作品不可忽視的影響，在當時即引起議論，王爾德本人則並不諱言，亦不引以為意；見Ellmann 1988, 375。關於馬拉美和福樓拜對王爾德的影響見Zagona 1960；亦請參見本書梅樂亙，〈王爾德與史特勞斯的《莎樂美》—世紀末交響文學歌劇誕生的條件〉一文。

28 進一步相關討論，請參見本書梅樂亙，〈王爾德與史特勞斯的《莎樂美》—世紀末交響文學歌劇誕生的條件〉一文。王爾德的《莎樂美》在廿世紀初的中國，亦曾掀起若干漣漪，請參見本書盛鎧，〈「莎樂美」在中國：廿世紀初中國新文學中的唯美主義〉一文。

29 73-76行。

莎樂美時的用字來源。洗者若翰在《莎樂美》裡，僅有驚艷式地短短
現身，其餘時間則是只聞其聲的情形，亦可在福樓拜小說裡見到端
倪：黑落狄雅只「聽」到洗者若翰與眾人辯論的聲音。

　　王爾德的《莎樂美》雖在多處遇到禁演問題，卻依舊很快地被
譯成各國語言，僅是德文譯本就有兩個[30]，其中拉荷蔓(Hedwig
Lachmann)的譯本幸運地成為理查‧史特勞斯的劇本來源。在歌劇於
各地首演均獲成功後，1906年十二月六日，拉荷蔓寫信向史特勞斯
道賀，並道謝：

　　可敬的博士先生[31]！

　　還完全沈浸在您的音詩中，我迫不急待地要向您表示我的驚喜與感
　　謝，同時對於您的作品激起的可喜的迴響，亦要向您表達恭喜之
　　意。

　　您完成了一部奇蹟作品，這是一部有著冷酷的題材且自我完整的戲
　　劇，您將它穿戴上聲音，並且由許多無法說出的東西中竭掘出內
　　容，賦予您新作以靈魂。一些段落有著無法不聽到的戲劇張力，例
　　如黑落德與莎樂美的對手戲，她一再地要求若翰的頭，以拒絕黑落
　　德的建議的那段。全劇結束的驚悚效果亦很精彩。

　　您完成了一個如此不可能的任務，願您繼續享受您的作品帶給您的
　　喜悅。[32]

　　拉荷蔓的喜悅溢於言表，因為她很清楚，她的譯本因著史特勞
斯的《莎樂美》，得以永傳後世。歌劇《莎樂美》的鋒芒固然讓王爾
德的戲劇原著幾乎由舞台消失，卻也讓作品本身不朽。對於作曲家而
言，《莎樂美》更是他個人歌劇創作生涯的決定性轉捩點。

---

30 除了拉荷蔓的譯本外，尚有基弗(D. Kiefer)的譯本，於1905年印行。
31 Herr Doktor, 史特勞斯於1903年八月八日獲海德堡大學頒授榮譽博士。
32 Franz Grasberger (ed.), *»Der Strom der Töne trug mich fort«. Die Welt um
　　Richard Strauss in Briefen*, in Zusammenarbeit mit Franz und Alice Strauss,
　　Tutzing (Hans Schneider) 1967, 174。

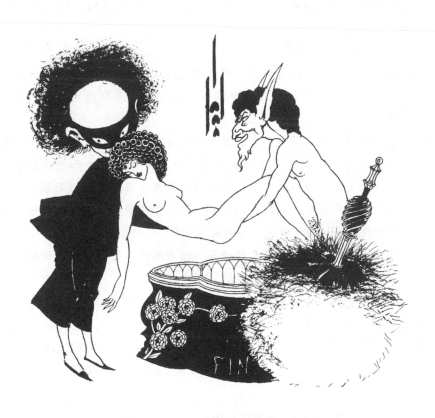

比亞茲萊，王爾德《莎樂美》插畫，《莎樂美的葬禮》(The Burial of Salome),
1893。

# 邊緣人與邊陲領域：
## 比亞茲萊與他的插畫《莎樂美》

吳宇棠

吳宇棠，視覺藝術工作者，法國巴黎國立高等美術學院
(ENSBA)畢業。輔仁大學比較文學研究所博士候選人，
並任教於新竹教育大學、輔仁大學及淡江大學。

　　1893年，王爾德以法文寫下了獨幕劇作品《莎樂美》(*Salomé*)，隔年出版了英文譯本，作家的「親密友人」擔綱翻譯，並特別請一位年輕的插畫家比亞茲萊(Aubrey Beardsley, 1872-1898)為英文版製作插畫。今天回頭來看，這幕劇作彷彿是王爾德的晦星，不管是翻譯、插畫以及禁演風波，都讓他飽受苦惱折磨。而實際上，非專業人士很少人知道有這幕劇，畢竟王爾德擅於寫喜劇，《莎樂美》並不算是他最成功的作品。相反地，比亞茲萊的插畫卻比獨幕劇本身有名，而且能見度比劇本本身還要高，雖然大家也未必知道是誰畫的。原本應當是做為文字附圖的比亞茲萊插畫，不意卻因緣際會地成為莎樂美最廣為人知的代表圖像之一。

　　插畫(illustrations)是西洋繪畫傳統上的邊緣領域，源頭是中世紀教士在聖經中手繪的插圖，因此早期流傳範圍極窄。[1]在古騰堡(Johannes Gutenberg, ca.1400-ca.1468)於1450年左右將活版印刷術帶進歐洲生活之前不久，刻有聖人圖像和祈禱文的木刻單版小散頁，開始出現在日爾曼地區，被印製來分發給教眾做為禱告或訓誡之用。事實上，圖畫的印刷比書籍的印刷要早數十年，[2]當時結合一組圖成為一本冊子，在市場上出售給文盲群眾；除了宗教用途之外的版刻圖冊(block-books)外，有一些幽默性的圖畫或紙牌也用這種方法做出來。

---

1 嚴格來說，插畫應該要分為illumination和illustration兩種範圍，前者指的是書籍設計裡字母的花體裝飾變化、上色、扉頁花邊等等，屬於中世紀羊皮書工藝的一部分，後者則常指的是書頁中的圖例、插繪等跟內文有相關的圖畫。在中世紀羊皮書聖經中，插繪是教士才有資格進行的工作，以避免逾越教義；而字母設計等部份則可由畫工(enlumineur)來執行。但到了印刷術展開之後，原本手繪的工作，開始變成將手稿交給畫工鑄刻成木口印刷版，而當時許多畫家(painter)常身兼畫工以謀生。本文討論比亞茲萊的作品以illustration為主，但他也做一部分illumination性質的設計，而實際印刷時再由石版技師製版。以下談到莫里斯(William Morris)所影響的插畫風格時，指的就是比較偏向illumination的部分，只不過目前已經都連同海報、宣傳單等廣義通稱illustration。

2 參見Ernst H. Gombrich, *The History of Art*. 16th ed. London (Phaidon) 1998, 281-282。

在活版發明之後，將文字與木刻插圖結合起來的情況，在十五世紀後半葉開始廣泛發展；插畫以附圖加深讀者印象的作用，逐漸進入一般人民的生活之中。當時許多畫家也從事書籍插畫的工作維生，其中最有名的當推德國的荀高爾(Martin Schongauer, ca.1453-1491)以及杜勒(Albrecht Dürer, 1471-1528)的銅雕版畫和木刻版畫。這些作品從美術史來看是畫家優秀的藝術創作，但在那個藝術為特定目的服務的時代裡，它們的確是透過印刷商刊行，附屬於聖經文字意義下的插圖。隨著歐洲經濟與社會的發展，插畫儘管仍持續在出版品中扮演其附屬的位置，但在工業革命後，伴隨著中產階級的興起，教育日漸普及，閱讀人口大增，插畫也開始以各種型態大量出現在書籍、報紙、雜誌、海報中，成為大眾文化的一環。許多畫家其實是靠設計或製作插畫維生，但只有純藝術創作，才被他們視為是人生志業的自我實現。例如英國詩人畫家布雷克(William Blake, 1757-1827)，平時即是靠替出版商製作版畫維生，工作之餘，將自己的詩作配上插圖，集結成冊出書，成為影響十九世紀英國插圖雜誌概念最重要的代表人物。而法國畫家杜雷(Gustave Doré, 1832-1883)則是十九世紀最富盛名，也最多產的木刻插畫設計家，他曾為聖經、《神曲》、《失樂園》、《唐吉訶德》等歷史名著製作插畫，也為當代作家如巴爾札克(Honoré de Balzac)等人的著作繪製插圖，還曾描繪過呈現倫敦齷齪生活百態的木刻插畫。[3]大約從1830年代開始，石版畫與木刻版畫的技術開始被廣泛應用在報紙和海報上，而書籍中的插畫數量也開始增多，1850年代開始出現以插畫為主的雜誌。美術史上曾經製作過插畫的畫家比比皆是，但主要仍是以各自在純美術上的成就為人敬重，而更多不知名的插畫工作者，則顯然在美術史的洪流中，被徹底遺忘。

---

3 1868年，為了替Louis Enault的新書*Londres*製作插畫，杜雷抵達倫敦親眼觀察普羅階層的生活，而深刻描繪出都會下階層的悲慘世界，同時為日後社會史學提供了豐富的素材，因為之前從無人處理過此題材。

　　十九世紀下半葉，莎樂美或黑落狄雅的題材在巴黎畫壇突然流行了起來，連帶使得相關的畫作大量出現。最知名的莎樂美形象，當屬法國畫家莫侯(Gustave Moreau, 1826-1898)[4]和英國的比亞茲萊所創造出來的一系列畫作。不同的是，莫侯是美術學院的教授，在這位象徵主義大師的工作室中調教出馬諦斯(Henri Matisse)、魯奧(Georges Rouault)等日後野獸派的大師，而比亞茲萊卻是自學的插畫工作者，他沒有任何專業的美術學院背景，沒有完成過任何可稱為「偉大」的作品，世俗地位不高，又因畫作身陷社會道德爭議，年僅二十五歲就早夭，生前也從未舉辦過個人畫展，人生中只有五年投入美術創作。似乎有許多因素決定比亞茲萊沒有機會成為「偉大」的畫家，甚至在插畫專業裡也是異數；然而就作品風格而論，比亞茲萊對於後世美術的影響，並不下於莫侯。

　　比亞茲萊生於1872年八月二十一日，他的父親出身於倫敦市郊的珠寶業家庭，但並未承襲這項技藝與紳士的美德；這位父親與子女關係冷淡，也不關心家庭。比亞茲萊的母親出身於富裕的前殖民地軍醫家庭，年輕時在布萊登(Brighton)受過極好的閨秀教育；不過面對所託非人的窘境，她不得不去擔任音樂和法語家庭教師來承擔家計。由於這樣的背景，大比亞茲萊一歲的姊姊和他感情非常親密，日後也可說是比亞茲萊身邊最重要的照顧者；同時兩人也都從母親那兒接受了良好的文學與音樂養成教育。

　　比亞茲萊七歲被診出從父親那兒遺傳了肺結核，不能過度勞累，於是，閱讀成了他最大的樂趣。他少年時極具音樂才華，並且很早就開始寫詩與劇本，也熱愛繪畫，他的中學導師因為欣賞他的才華，允許他自由進出自己的書齋，以便他能安靜讀書與作畫。但是由於經濟與健康的因素，所有這些早年的耀眼才華都沒能發展出其應有

---

4 【編註】亦請參考本書李明明〈彩繪與文寫：自莫侯、左拉與虞士曼的《莎樂美》談起〉一文。

的預期結果；反倒是繪畫成就了他日後的事業。1888年，比亞茲萊在語法學校(grammar school)[5]畢業後，舉家遷到倫敦，隨後在一家保險公司任職。上班後的他仍保持強烈的求知慾與閱讀熱情，自修藝術與文學，當時所有認識他的人都被他的年輕、對於藝術的熱情及豐富的學識，留下深刻的印象。他通常下班後，大約晚間九時左右，開始在其小室秉燭繪畫或讀書，直到深夜。這時他的法文程度已經媲美英文，而終其一生，他受法國文學的影響，尤甚於英國作家。

　　1889年秋，比亞茲萊開始咳血，不得不辭退了工作，唯有以讀書和繪畫消遣。由於他經常出入書店，而認識了一位書店主人伊望士(Frederick Evans)，後者激賞比亞茲萊的畫作，並開始推薦他為出版作品繪製插畫，而比亞茲萊的姊姊也建議他乾脆專心畫業；到了1891年，比亞茲萊已經展現相當純熟的風格。這一年病況稍癒後，他開始有意識地整理自己最好的作品，編為選集，為之命題，並將之視為獨立的作品，隨身攜帶。若干作品也開始出現拉斐爾前派(Pre-Raphaelite Brotherhood)羅塞提(Dante Gabriel Rossetti, 1828-82)晚期的耽美風格(Aesthetic phase)、索羅蒙(Simeon Solomon, 1840-1905)似夢的感性影響和伯恩‧瓊斯(Edward Burne Jones, 1833-98)的圖案設計，並混合著文藝復興前期如曼帖那(Andrea Mantegna, 1431-1506)以及波提切里(Sandro Botticelli, 1445-1510)、達文西(Leonardo da Vinci, 1452-1519)、喬久內(Giorgio Barbarelli或Zorgi da Castelfranco, 以Giorgione著稱，1478-1510)等風格，諸如此類的相關影響都形成於1891到1892年數月之間。特別是1891年七月，他與姊姊參觀萊蘭

---

5 相當於今日的中學，前述的中學導師就是這所學校的教師Arthur William King，是比亞茲萊終身感謝的人物。King在1924年將比亞茲萊寫給他的書信集結出版，是研究比亞茲萊思路發展的重要參考之一；請參考Arthur William King, *An Aubrey Beardsley Lecture,* London (R. A. Walker) 1924。

(Frederick R. Leyland)[6]的私人收藏後，很快就消化融會出其日後的個人風格樣貌；其中最重要的影響來源之一，就是這個房子中的孔雀廳(Peacock Room)。孔雀廳得名於惠斯勒(James McNeill Whistler, 1834-1903)在整面牆上所畫的孔雀圖，它對當時的藝術和圖案設計產生過廣泛的影響，具體展現日本美術風格對惠斯勒以及當時藝術界的啟發。比亞茲萊日後為《莎樂美》所繪的《孔雀衫》(*The Peacock Shirt*)，就是這次參觀所激發的造型概念。

孔雀廳的出現，其實背後有著這個階段英國的美術運動背景，而比亞茲萊正代表在這個背景影響下，吸納東方養分所凝結出的世紀末結晶，並宣示了新藝術運動的到來。這個背景的成形，消極面為對於工業社會現實的不滿與逃避，積極面係以浪漫主義者的姿態對新的工業文化情勢，提出解決之道；而這些意識的混合呈現為一種「中世紀主義」(Medievalism)的傾向。它大致以兩種面向來實踐，第一個面向是在1840年代末，由這個時代最具影響力的美學與社會評論家拉斯金(John Ruskin, 1819-1900)所宣揚，係一種回返十五世紀義大利宗教繪畫精神的運動，以及裴德(Walter Pater, 1839-94)對於文藝復興藝術的歌誦。其具體結果就是就是由羅塞提、米雷(John Everett Millais)、漢特(William Holman Hunt)等一群年輕藝術家在1848年所組成的「拉斐爾前派兄弟會」，動機是出於對文藝復興以來學院藝術的不滿。拉斐爾前派畫家的風格多取材自聖經與詩歌，畫面色彩明亮，重視自然光的再現與事物細節的描繪；到了後期則傾向內心世界的神秘描寫，帶有強烈的裝飾性與唯美傾向，描繪形式上是文藝復興前期線性風格的復興，[7]這個畫派日後直接促成了法國象徵主義畫派

---

6 萊蘭是當時一位靠船運致富的大收藏家與藝術保護人，他將自己私人美物館的收藏，在倫敦社交季之外的週末，提供給一般大眾觀賞。這個私人美術館從文藝復興前期到英國當代畫家的收藏極為豐富，這次的參觀對比亞茲萊的創作影響極大，因為他首度有機會觀摩古代大師的原作。參見Stephen Calloway, *Aubrey Beardsley*, London (V&A Publication) 1998, 29-30。

7 相對於十七世紀以來注重戲劇性光影效果的繪畫性風格而言。

的誕生。第二個面向則是伴隨著這股風氣所展開的工藝美術運動，且在威廉‧莫里斯(William Morris, 1834-96)的具體努力下，帶動英國維多利亞晚期趨於精巧繁瑣的設計風格。這些設計傾向扁平化的圖案結構，帶有喀爾特(Celtic)浮雕與中世紀織錦風格，莫里斯偏好各種優雅花卉的植物圖案設計，以及各種鳥類，特別是孔雀的圖形，他呼籲返回中世紀的手工精神與建立一種總體的藝術觀念，這些觀念在進入歐陸後，包括插畫風格的影響在內，與整個歐洲應用美術的革新相結合，而成為新藝術運動的重要源頭之一。

　　承載這樣的一個美學體系的社會浸潤，努力自學的比亞茲萊以一個邊緣人的身分，展開他五年短暫而炫麗的藝術冒險行程。在孔雀宮的行程之後一週，比亞茲萊帶著自己的作品，和姊姊一起造訪了伯恩‧瓊斯在福爾漢(Fulham)的工作室。這是一段關鍵性的神奇旅程，從他寫給中學恩師金恩(Arthur William King)的信中，我們知道，經過一些小波折之後，瓊斯親自接待了這對姐弟，並且極為讚賞其作品，認為他天生應該走藝術家這一行。巧合的是當天下午，王爾德正好也來拜訪瓊斯，並且在傍晚送這對姐弟搭自己的便車回家。這段遭遇給予比亞茲萊很大的鼓勵，在接下來的六個月裡，比亞茲萊與瓊斯維持一個密切的學習關係，並不定時寄上自己的作品集，聽取瓊斯的建言。瓊斯曾介紹比亞茲萊到西敏寺藝術學校，找一位布朗教授學畫，這是比亞茲萊唯一接受過的學院訓練。但在兩個月的傍晚課程中，只前後零零星星到課不到十二個小時，以坐在一旁休息的布朗教授為題材，畫了些沾水筆素描而已。[8]

　　1892年，廿歲的比亞茲萊開始在插畫領域展露頭角。這年秋天，他接到為馬洛里(Sir Thomas Malory, 1405-1471)的《亞瑟王之死》(*Le Morte Darthur*)[9]製作插畫的訂單，書的封面以一種原創的花卉設

8 參見Calloway 1998, 37。
9 即 *Le Morte D'Arthur*。原書據推測約於1469年寫成，目前所知最早的出版年份是1485年。如今膾炙人口的亞瑟王與圓桌武士故事，就是來自於這本傳奇。

143

計，呈現了新藝術運動的風格，內頁三百六十二張的插畫讓比亞茲萊聲譽鵲起。約莫在這一年，明顯從惠斯勒那兒受到日本浮世繪的啟迪，[10]比亞茲萊開始研究浮世繪。1893年二月下旬，他在寫給金恩的信中提到：「…在線條這個主題上，即使是某些最優秀的畫家，對外輪廓的重要性都理解太少…」，[11]為此，他也認真研究希臘陶罐上的線條素描。1893年二月，王爾德的法文版劇本《莎樂美》同時在巴黎與倫敦出版。比亞茲萊在閱讀劇本之後，主動為《莎樂美》繪了一幅插圖，呈現莎樂美在要求希律王砍下了約翰的頭之後，捧著頭親吻了約翰的嘴唇。【見圖一】這幅插圖，和他的其餘八幅插畫，一起刊載在1893年四月出版的《畫室》（The Studio）雜誌創刊號裡。同一期雜誌裡還登載了一篇評論文章，由當時定居英國的美籍插圖畫家與作家彭內爾（Joseph Pennell）撰寫，文中高度評價了比亞茲萊的插圖藝術，將他描述為藝術界的一顆新星，正是這一期《畫室》雜誌，使比亞茲萊一舉成名。

這一張插圖，馬上吸引了王爾德和出版商萊恩（John Lane）的注意，於是邀請比亞茲萊為《莎樂美》的英文版設計十五幅插圖。不過比亞茲萊也許漠視了一個插畫家的「職業本分」，又或許是，他直

---

10 1854年，日本與西方世界開始進行貿易，這些木刻水印版畫因而輸入歐洲。這件事在西洋繪畫史上是一個重要的分水嶺：十九世紀的上半葉，歐洲畫家開始以東方想像作為創作題材，但對於繪畫本質的思考並無改變；而從浮世繪西傳開始，這種東亞美術形式從繪畫的內在結構，而不是題材，影響歐洲藝術家的思考。日本浮世繪平面性的明亮色調與富於活力的優雅線條，將畫面導向一個平面結構內的色彩與線條安排，這讓惠斯勒在1870年代，開始發展一種以線條、物形與色彩等二維空間邏輯運用到畫面中構圖的效果，這種富於裝飾性的新風格讓惠斯勒在當時的畫壇毀譽參半，他還為此和拉斯金興訟。惠斯勒可列入最早注意到這種異國藝術風格價值的人士，1862年的倫敦萬國博覽會後，他開始收藏青花瓷和浮世繪，並在那之後開始繪製許多以日本服飾與工藝為題材的作品。無庸置疑的，日本浮世繪對十九世紀下半葉的歐洲藝術影響極大，但絕非是表面的模仿形式影響，而是在當時的新美學氛圍中，啟迪了歐洲藝術重新衡量線條和色彩的力量。

11 參見Calloway 1998, 65。

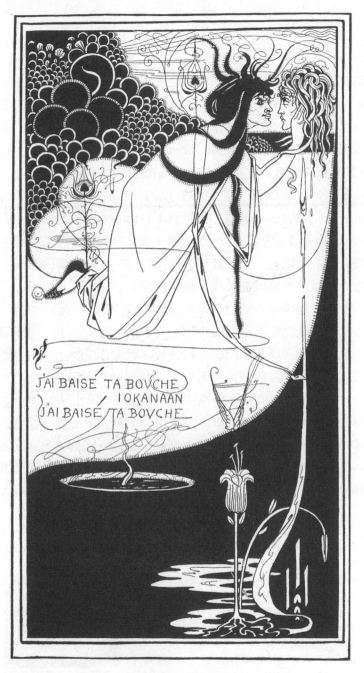

圖一：比亞茲萊，王爾德《莎樂美》插畫，《我吻了你的嘴，若翰》(*J'ai baisé ta bouche lokanaan*)（初稿，雜誌版），1893年。

接從法文版的閱讀體會中，[12]過度熱情地以藝術家的眼光重塑了《莎樂美》，而在這些插圖中加入了許多與《莎樂美》故事背景無關的成分。除了前述的孔雀之外，還畫入王爾德的形象與象徵王爾德的百合花；兩幀不同版本的《莎樂美的梳妝》(The Toilet of Salome)中【見圖二a, b】擺著清楚寫上左拉(Emile Zola)姓氏的《娜娜》(Nana)、《大地》(La Terre)，以及《惡之華》(Les Fleurs du Mal)、《薩德》(Marquis de Sade)、《瑪儂‧嫘斯柯》(Manon Lescaut)、《變形記》(The Golden Ass)等書籍，[13]並以無關乎劇作內容的衣著裝飾，呈現一種頹廢與色情的氣息。比亞茲萊以粗細相同的黑線構成形象輪廓，並以黑色的色面或細點填補其中，完全捨棄歐洲傳統上的光影呈現，而將日本版畫的趣味與希臘以降的線條傳統完全融為一體，在平面結構中充滿線條的能動性與隨之而生獨特的官能感受。優雅的線條與對比強烈的黑白色調，構成矯飾的人物造形，耽美而充滿性意味與裝飾效果，造就了一種奇特的藝術表現形式，強烈地誘惑著人類天性中的本能嗜好。整組插畫，在介乎神聖與逸樂的穿著之間展示女體，雜混的類古典裝束與煽誘耽樂的面具，無意遮掩的乳房、肚臍、舌頭、陽具等裸露的器官，一起將作品的張力推到了極端，充斥著窺視道德禁忌的快感與緊張不安，彷彿為維多利亞晚期道德檯面下的人慾真相，藉莎樂美而下一個註腳。比亞茲萊也許由於身體與理智無法滿足其對性

---

12 由於王爾德密友道格拉斯(Alfred Bruce Douglas)的英文翻譯工作效率欠佳，比亞茲萊曾善意地向王爾德提議由自己來執行英文翻譯，但王爾德憚於道格拉斯的強烈反對並未答應，倒是回送了比亞茲萊一份法文劇本的手抄稿，並簽上「For Aubrey: for the only artist who knows what the dance of seven veils is, and can see that invisible dance. Oscar.」。這段歷史可參見Calloway 1998, 73。王爾德在手抄稿上的題字原文引自Mary Beth McGrath (1991), "Beardsley's Relationship with Oscar Wilde" 〈http://www.scholars.nus.edu.sg/victorian/art/illustration/beardsley/beardsley4.html〉 (Accessed August 8, 2003)。

13 比亞茲萊畫了兩次《莎樂美的梳妝》，因為萊恩認為第一張太過聳動。參見Calloway 1998, 76-77。這兩張作品的共同點是梳妝檯下都畫了書籍，原初版裡可辨識的是有左拉姓氏的《大地》和《惡之華》，其餘則是出現在稍後畫的「淨化版」裡。

的渴慕，於是恣情在紙面上發抒他對於歡悅慾望的期望與詭奇的情色幻想。從今天的眼光來看，這些圖像中所體現的，至少是藝術家所感觸的或所曲解的現實，反襯了他心中的異樣世界，畫面中圖像本身的象徵寓意，遠超過劇本文字所承載的強度。

但是王爾德對比亞茲萊完成的插圖並不滿意，主因可能在於，其中有三幅畫裡面出現了王爾德的形象。對這種惡作劇式的呈現，王爾德據說曾和畫家爭吵過，而且萊恩也覺得不妥。但檯面上的理由則是，王爾德認為比亞茲萊強加一種不相關的風格給劇本：王爾德認為他的劇本是拜占庭風格的，而這批插畫中，有若干幅太日本化了。在比亞茲萊所作的插圖裏，的確可以看到生活在基督宗教誕生時期的莎樂美穿著類似和服的服裝。但對比亞茲萊來說，他認為插圖是獨立的藝術品；它們沒有必要再現作家已經用文字描述了的東西。萊恩和王爾德則認為比亞茲萊畫這些插畫，帶有太多頑皮與自娛的成分；前前後後，萊恩與王爾德總共要求畫家重繪了其中的四幅。[14]

英文版順利在1894年二月出版，不過這件事已經破壞了兩人之間的友誼。問題是，不論比亞茲萊與王爾德的交情如何，經由他為《莎樂美》所做的插圖，大眾已經把他和王爾德不可分割地聯繫在一

---

14 儘管比亞茲萊在1893年十一月寫給羅斯的信中，對此事輕描淡寫，僅提及萊恩和王爾德認為其中三幅太猥褻，他已經換上另三幅新的，那兩人表示了滿意。但我們可以從現存資料中看到年輕畫家的個性與心中的不滿：他先是畫了一張王爾德寫《莎樂美》的漫畫，來諷刺作家宣稱他寫法文版時，從未看過任何資料。比亞茲萊畫中的作家正在書桌前工作，桌上擺了聖經、法文字典，還有一本初階法文課本和一本法文動詞變化表。事實上，不僅是比亞茲萊，諸多資料顯示，在當時和後來，對《莎樂美》的法文有意見的人不在少數。另外，1894年英文發行版中的Enter Herodias一頁，黑落狄雅皇后旁邊的男侍由一片樹葉遮住了下體，右下方王爾德的形象也改為濃眉大眼。但在一張由比亞茲萊的朋友所保留的原稿攝影資料中，畫家在畫頁的上方寫下了："Because one figure was undressed / This little drawing was suppressed / It was unkind / But never mind / Perhaps it all was for the best"。看來，萊恩基於出版商的謹慎，對畫家畫面的審查愈趨精細，畫家而因此更想藏點什麼東西在畫面中，這種像是捉迷藏的關係倒似乎帶給畫家許多樂趣，像是提供了一種「驚嚇那些資產階級(épater les bourgeoises)」的途徑；參見Calloway 1998, 75，以及【圖三a, b】。

圖二a：比亞茲萊，王爾德《莎樂美》插畫，《莎樂美的梳妝》(*The Toilet of Salome*)，初稿，1893年。

圖二b：比亞茲萊，王爾德《莎樂美》插畫，《莎樂美的梳妝》（*The Toilet of Salome*)（淨化版），1893年。

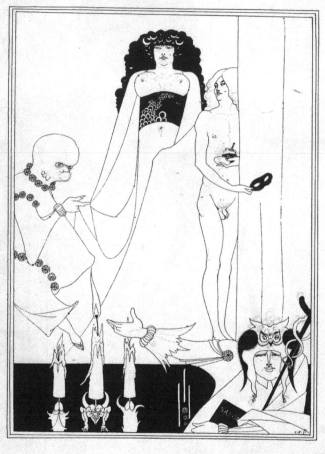

Because one figure was undressed
This little drawing was suppressed
    It was unkind —
    But never mind
Perhaps it all was for the best—

Alfred Lambart          from          Aubrey Beardsley—

圖三a：比亞茲萊，王爾德《莎樂美》插畫，《黑落狄雅上場》(*Enter Herodias*)，
1893年。畫家加註、簽名於試印版畫上，紙本；17.8 × 12.9公分（畫心）。普林
斯頓，普林斯頓大學圖書館收藏。亦請參見本文註14。

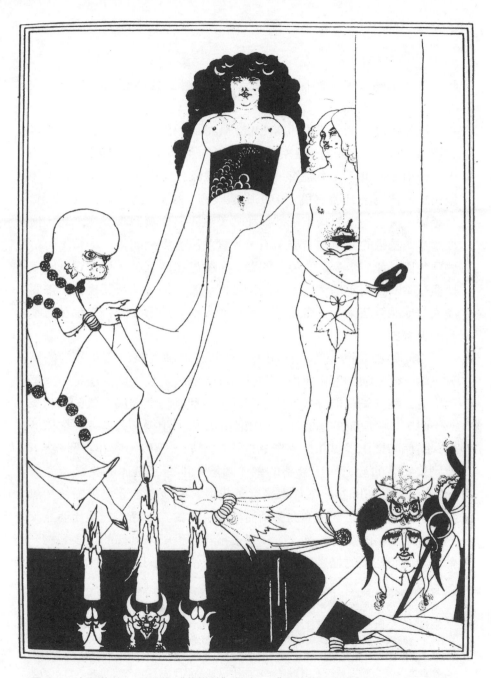

圖三b：比亞茲萊，王爾德《莎樂美》插畫，《黑落狄雅上場》(*Enter Herodias*)
（淨化版），1893年。

起。日後王爾德命運的沈浮，註定也要影響到比亞茲萊事業上的成敗。

同年四月，萊恩與馬休斯(Elkin Mathews)出資出版《黃皮書》雜誌(*The Yellow Book*)，由定居於英國的美籍小說家亨利·哈蘭德(Henry Harland)任文字編輯，並由比亞茲萊任美術編輯。比亞茲萊曾邀請王爾德為創刊號寫稿，但王爾德沒寫，後來也從未為《黃皮書》寫過稿。《黃皮書》後來常常被和唯美主義與頹廢派聯繫在一起，但從這本雜誌中的文章作者群來看，其實並沒有太大關係。事實上，這些運動與《黃皮書》之間最大的關聯，就是比亞茲萊。這本雜誌成了比亞茲萊的藝術園地。在他任美術編輯期間，每一期《黃皮書》都要發表多幅比亞茲萊的插畫作品，而他的大部分詩歌、隨筆也都在這本雜誌上發表。

這時的維多利亞時代晚期英國社會，仍瀰漫著一種集體性的精神禁錮，極度強調道德與貞操的神聖性，關於「性」的談論是一個檯面上的公開禁忌。但許多創作者對於維多利亞晚期虛偽之道德規範深感不耐，一股反動的思想在社會中流竄，大力頌揚個人與知性之價值觀。這個時期由於城市中產階級的人數增加，圖書出版非常興盛，[15]特別是雜誌的發行，成為新的創作園地，創造了豐碩的文藝資產，《黃皮書》季刊即為典型代表。《黃皮書》將插畫獨立出來對待，無須配合文字內容，而是「為藝術而藝術」的獨立作品；它在比亞茲萊充滿裝飾風格的編排設計之下，日後被視為世紀末藝術的代表刊物。然而，比亞茲萊的插畫難免給人情色意味濃厚的印象，也因此激起社

---

15 根據1864年的統計，該年光是在倫敦所出版的宗教性質月刊的總銷售量，就將近二百萬冊。但這同時，娛樂性的書籍，由浪漫小說到各種偵探、犯罪小說不等，也極為暢銷，並出現「巡迴圖書館」，其中光是艾略特(George Eliot)的*Silas Marner*一書，就超過三千冊以上藏書。此外，通俗劇的劇場也隨著大眾娛樂的需求殷切，而越來越興盛，倫敦在1868年就有二十八家雜耍戲院，到了1880年代，不但全國劇院數量更多，位於里茲的大劇場甚至大到可以容納二千六百人的座位和六百人的站位。見Christopher Hibbert，賈士蘅譯，《英國社會史》下冊，台北(國立編譯館)1985, 227-233。

會上許多道德批評。《泰晤士報》就曾針對其創刊號，譏諷它是「英國喧鬧與法國淫穢之結合(English rowdyism and French lubricity)」。為此，哈蘭德往法國尋求資深評論家漢彌頓（P. G. Hamerton）的支持，漢彌頓於《黃皮書》第二期發表評論，認為比亞茲萊是個天才，他的插畫顯示完美的紀律與自制，至於他作品中的非道德成分，是因為他太年輕，尚未見到人生美好一面的緣故。

　　但事情並未就此平息，因為這時新聞界早已經煽起了英國民眾對《黃皮書》的道德成見。1895年四月五日晚，王爾德因為與密友道格拉斯(Alfred Bruce Douglas)的親密關係，被控妨害風化行為的罪名而遭逮捕。當被警察帶離寄宿的旅館房間時，他順手取了一本黃色封面的書。第二天，報紙上就出現了這樣的大標題：「王爾德被捕，腋下夾著黃書」。[16]這篇報導一出來，憤怒的民眾投擲石塊，砸碎了萊恩辦公室的窗戶玻璃。接著，兩位《黃皮書》的撰稿作家也來到雜誌社，要求查看已經印好的第五期之中的插圖。比亞茲萊為這一期雜誌所作的封面，畫的是半人半羊的牧神在為一位女士讀書。兩位作家認為背景裡面牧神背後上方的樹幹，其實畫的是女性的軀體，他們堅決要求出版商從雜誌上撤下所有比亞茲萊的插圖。同時傳媒也把他做為追逐的對象，將比亞茲萊的作品以及他的人格與王爾德畫上等號。而來自雜誌內部的攻擊，更是直斥他的畫敗壞英國道德；萊恩這時正在美國，他於是以電報解除了比亞茲萊的職務。《黃皮書》自此失去時代脈動的活力，爾後在1897年四月第十三期宣告停刊。

　　其實沒有太多資料可以證明比亞茲萊的性取向，不過他的確和許多同性戀作家保持非常密切的友誼關係。甚至，他生命中最後一段

---

16 據說這是一個倒楣的失誤，發稿記者寫的標題是「Arrest of Oscar Wilde — Yellow book under his arm」，但由於《黃皮書》實在太有名了，一般讀者就想當然爾地認定是 *The Yellow Book*。其實，許多資料上都記載王爾德所取的書是法國作家皮埃爾‧魯易(Pierre Louÿs)所著的小說 *Aphrodite*，此書的封面碰巧也是黃色的。但 Calloway 考證説，其實 *Aphrodite* 應該是隔年才出版，因此到底是什麼書並不確定，不過不會是《黃皮書》雜誌；參見 Calloway 1998, 167。

日子，是由一位出生於俄國的銀行家之子、詩人及同性戀理論家拉法洛維奇 (Marc André Raffalovich)提供經濟上的支助。基本上，比亞茲萊孱弱的身體狀況沒有讓他留下性活動，甚至戀愛的紀錄，倒是有謠言影射他與其最重要精神支柱的親姊姊曾有曖昧的關係，但亦無證據；[17]而比亞茲萊由於健康的因素，對於精神生活的追求，實在遠甚於肉體。[18]比亞茲萊對於同性戀者並無偏見，這與十九世紀末流行於藝文圈的同性戀次文化有很大的關係，許多聞人其實都有這些傾向，並且從古希臘風俗裡取得正當性的解釋。不管是出於好奇或是其他原因，比亞茲萊似乎深受這個題材吸引[19]，並引進了他的畫作中。但是，嚴格而言，他在畫作中對於婦女題材的興趣絕對大過男性題材。葉慈(William Butler Yeats)曾提過，比亞茲萊為了因《沙渥伊》雜誌(*The Savoy*)[20]所受的詆毀而喀血，有一次他對著鏡子看見自己蒼白的面孔，自己歎著氣說：「我雖不好男色，可是我的面孔真像Sodomite了。」[21]

就這樣，比亞茲萊失去了穩定的生活來源。有段時間，他為了掙點錢以應付日常支出，而透過新認識的出版商史密瑟斯(Leonard Smithers)接一些私人或地下出版社委託的工作。史密瑟斯在《黃皮書》

---

17 參見Calloway 1998, 167。

18 他曾嚴肅地對葉慈說過自己崇拜精神生活，而創作至終對他而言，儼然成為一種宗教信念；見Calloway 1998, 155。

19 希臘陶罐上的素描就有許多這類題材的描繪。

20 The Savoy 這本雜誌得名於當時一位名建築與裝飾設計師家，拉斯金的得意門生與莫里斯的好友，麥克默多(Arthur Heygate Mackmurdo, 1851-1942)於1889年為畫家Mortimer Menpes設計的一棟宅邸(The Savoy Hotel)；這座宅邸當時以其內部的日本風格設計聞名。參見Donald Martin Reynolds，《劍橋藝術史(7)：十九世紀》，錢乘旦譯，台北(桂冠)2000, 117-118。

21 參見Calloway 1998, 167頁以及蕭石君編，《世紀末英國新文藝運動》，台北(中華書局)1959, 63頁等兩書資料。Sodomite即舊約創世紀十九章中所載的索多瑪城(Sodom)人，經文中兩位天使是以男身示現，而城中眾人要求義人羅特「把他們帶出來，任我們所為」，以致羅特不得不以兩個女兒來交涉交換，故日後成為「好男色者」的比喻。

失去特色之後，一直想另外刊行一份純粹的藝術雜誌，於是邀請了詩人賽蒙斯(Arthur Symons)來籌辦，而賽蒙斯則要求由比亞茲萊擔任藝術編輯。1895年夏天開始籌畫，隔年元月《沙渥伊》雜誌正式出刊。賽蒙斯在創刊號的刊頭語中，聲明這是一本純粹的文學美術雜誌，其目的是提供讀者有文學價值的文章和有美術價值的插畫。但是《沙渥伊》的出版馬上惹來更多的非議，因為它比《黃皮書》更帶有頹廢色彩，雖然賽蒙斯並不因外界的詆毀而退縮，但由於反對聲浪日昇，且月刊成本極高，《沙渥伊》在滿一年後便宣告停刊。《沙渥伊》的停刊，預示了世紀末英國本身的新藝術風格即將走入歷史；而比亞茲萊也因為自己的病情和國內對他的敵對氣氛之故，離開英國到法國養病，他人生最後的時光，多數是在法國迪耶普(Dieppe)休養。王爾德出獄後，曾湊巧與比亞茲萊同住一家旅店，但比亞茲萊因不願與他有任何往來，於是遷居到其他旅店。比亞茲萊在1897年三月受洗為天主教徒，臨死前，他的內心充滿了深深的宗教情結，為自己作品中的淫穢成分而懊悔不已，臨終前九天曾寫信給史密瑟斯，要求他將自己不成體統的畫作銷毀。[22]比亞茲萊於1898年三月十六日過世，得年二十五歲，遺體沒有運回英國，就在當地下葬。王爾德聽到此噩耗，也嗟嘆不已。兩年後的十一月三十日，詩人死於巴黎。兩位在世紀末英國不被諒解的藝術家，最後都被迫在法國的懷抱中死去。

　　其實英文版的《莎樂美》初刷流通量並不大；《黃皮書》季刊與《沙渥伊》月刊的讀者，主要是城市中產階級，這兩本雜誌並未曾被禁，而其發行量也不大；對於這些插畫，群眾也許存在著窺探的慾望，但真正購買的讀者並不多。因此群眾對於比亞茲萊作品的反應，是可以理解的，對他的負面評論大部份是來自報紙的報導，[23]但比亞

---

22 史密瑟斯當然沒有照做，在接下來的歲月裡，他不但印製畫冊出售，販售畫家的原作，也印行版畫編號出售，最後把這封遺書也送進了拍賣會。

23 如同今日，報社的立場左右了輿論的資訊類別與判斷，但不同的是，十九世紀的專業雜誌發行量不若今日普及，因此報紙的評論，成為群眾乃至專業人士對於某一專業事件看法的主要判斷依據。例如印象派、野獸派等名辭最初即源於報刊的負面評

茲萊依然只是個邊緣性質的美編插畫家，他一開始因其煽動的裝飾風格受到讚賞，但後來也因為相同的理由遭受攻擊。比亞茲萊令人一眼難忘的插畫風格，在於持續揭露兩個現象：一是他似乎有意地在責難偽善的社會現狀，帶著假髮道貌岸然頂著大陽具的紳士，和冷漠高貴、手指卻總按在兩胯之間的淑女，一樣地令包括貴族、地主與中產階級等中上階級難堪。二是他指出了從來一直持續的某些社會慣例，虛張聲勢的布爾喬亞嘴臉，嚴格區分開階級的差異性；比亞茲萊在畫面中對於服裝擺設等細節的考究，只更強化了浮誇作風(Dandyism)[24]本身的矯飾特質。這種犀利的諷刺筆調對其主要讀者而言，可能是既痛快又難堪的感受。而普遍讓人印象深刻、又特別難以忍受的是，比亞茲萊筆下的人物總是有著濃密的毛髮與猙獰的形狀，彷彿包裹在偽善華服下的慾望動物；他下意識地突顯女性的性別地位與性慾望，在當時社會背景下顯得既挑釁又挑逗。而莎樂美正是以這樣一種挑釁男性的形象出現，她的肢體語言是男性的，而動機是邪惡與挑逗的，觀眾對於莎樂美的反感往往是源自一種興奮之後的不安，正好擊中了男性對於女性慾望雙重標準的弱點。

論。根據1861年的資料，《泰晤士報》的日發行量是六千份，到1939年是二十一萬三千份；但其他較為大眾化的報紙，如《每日電訊報》(Daily Telegraph)，在1860年代發行量就超過《泰晤士報》，到第一次大戰前就已經是二十三萬份，一次戰後則是六十四萬份。見Hibbert, 中譯1985, 227及280。

24 Dandy，一般翻譯為「紈褲子」或「花花公子」，但這樣的翻譯並無法貼切地傳達出其中隱含個人自覺的意義。此字源起於1780年代的英國，一些英格蘭和蘇格蘭邊地的權貴子弟開始以標新立異的服裝出現於公眾場合，後來傳到倫敦，轉變為一種中產階級精緻而矯飾的時尚與生活態度；之後由史塔爾夫人(Madame de Staël, 1766-1817)引進巴黎。Dandyism即是指這樣的態度，它講究不易為人察覺的時尚巧飾，目的是呈現只有少數人能細辨的文化品味與知性矜持。向來對此Dandyism態度評價兩極：如當時對於王爾德服飾的浮誇，頗有人不以為然，但此字在英文中尚無負面涵義；且因為法國詩人波特萊爾(Charles Baudelaire, 1821-1867)將之提升到美學與道德層面，而成為十九世紀菁英圈中的某種次文化表徵。中文翻譯近來有蔡淑玲譯為「耽諦主義」，林志明譯為「酷男主義」，龔卓軍譯為「玩家心態」；參見《中外文學》三十卷第十一期(九十一年四月)中三位學者關於波特萊爾的論文，但由於三家譯法皆有其特殊指向，故本文依其表象特徵暫譯為「浮誇作風」。

　　比亞茲萊的畫風的確擁有一種意識形態上的前衛特質，與一種混合的國際風格，這樣的風格被認為宣告了新藝術運動的開展。[25]新藝術運動其實是一個1890年到1910年左右發展的國際運動，它基本上整合於應用藝術與工藝創作，但對純藝術的表現內容也有所貢獻。其風格最大的特色是捨棄傳統的團塊體積結構，而從花草等自然型態中，擷取流暢的波狀曲線與非對稱性線條結構；並在質感上採用不同材質，組合成色彩與肌理對比，效果華麗而簡潔。比亞茲萊從希臘繪畫的輪廓、文藝復興前期繪畫、拉斐爾前派繪畫與日本浮世繪中，體悟出來獨具風格的人物線條與畫面結構安排，對這個運動的設計與繪畫有著重要的影響，並啟發了許多歐陸的年輕藝術家，特別是對維也納分離派畫家，如柯尼希(Friedrich König, 1857-1941)、克林姆(Gustav Klimt, 1862-1918)、席勒(Egon Schiele, 1890-1918)等人身上，激撞出對於情色、神秘現象與非意識世界的興趣。即使在新藝術運動退潮後，比亞茲萊的風格仍對超現實主義畫家達利(Saldavor Dalì, 1904-1989)等人產生作用，並且在美國也帶來很大的衝擊。

　　比亞茲萊死了，之後，就像所有的傳奇故事結局一樣，謾罵他的人開始歌誦他、懷念他，分析他對後世的影響；比亞茲萊與其作品的邊緣待遇，被視為一種時代特質，供奉在美術史的殿堂中。這是人類社會對於先驅者的標準處理模式，我們只能這樣感嘆。

---

25 Art Nouveau原是1895年底巴黎一家新開張畫廊的名字，因其裝潢採華麗的裝飾曲線而受矚目，日後成為這種風味的代名詞。類似的藝術形式在英國稱為Modern Style，在義大利稱為自由風格(Stile Liberty)或英國風格(Stile Inglese)，或花卉風格(Stile Floreale)；在德國稱為青春風格(Jugendstil)；西班牙則稱年輕藝術(Arte Joven)或現代主義(Modernista)；奧地利稱為分離派風格(Sezessionsstil)。目前一般英文著作的美術史書籍都以法文的Art Nouveau來呼此風格，但這裡Nouveau是作為名詞使用，故不是英文new art的意思，所以翻譯成「新藝術運動」只是按照本地慣例。最近劉振源先生所著，藝術家出版社出版的一本專著則直接音譯為《亞諾婆藝術》，則是特意為正名而另立的譯法。

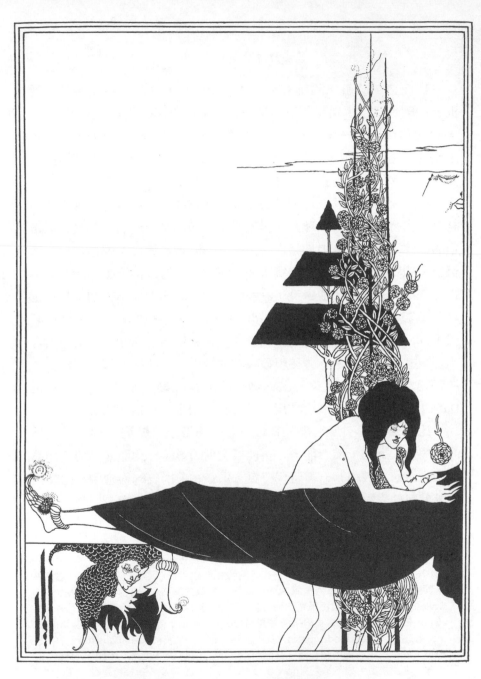

比亞茲萊，王爾德《莎樂美》插畫，《柏拉圖式輓歌》(*A Platonic Lament*)，
1893。

比亞茲萊，王爾德《莎樂美》插畫，《長椅上的莎樂美》(*Salome on Settle*)，
1893年。

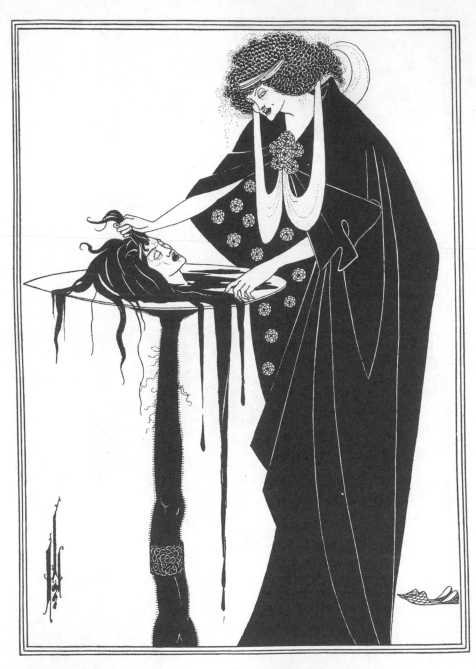

比亞茲萊，王爾德《莎樂美》插畫，《舞女的報酬》(The Dancer's Reward)，
1893年。

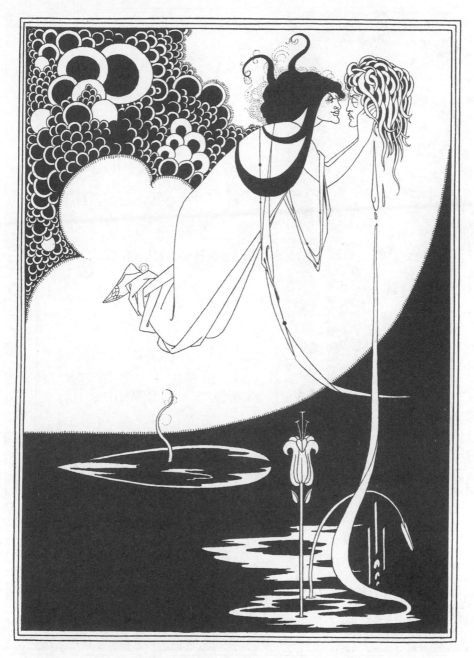

比亞茲萊，王爾德《莎樂美》插畫，《高潮》(The Climax)（即《我吻了你的嘴，若翰》(J'ai baisé ta bouche lokanoan) 定稿），1893年。

SALOME

A TRAGEDY IN ONE
ACT: TRANSLATED
FROM THE FRENCH
OF OSCAR WILDE:
PICTURED BY
AUBREY BEARDSLEY

LONDON: ELKIN MATHEWS
& JOHN LANE
BOSTON: COPELAND & DAY
1894

比亞茲萊，王爾德《莎樂美》插畫，標題頁（初版之淨化本）。

比亞茲萊，王爾德《莎樂美》插畫，《黑落德王之眼》(*The Eyes of Herod*)，1893。

# 莎樂美在中國：
## 廿世紀初中國新文學中的唯美主義

盛鎧

盛鎧，國立聯合大學語文與傳播學系助理教授，輔仁大
學比較文學研究所博士。曾獲帝門藝術評論徵文獎優選
（1999）。研究範圍為台灣美術與文學，及馬克思主義美
學等藝術理論。發表過論古典音樂CD封面設計（收於
《彈音論樂：「音樂演出與音樂研究」學術會議論文
集》，高談文化出版）、論未來主義（《當代藝術風：文
建會文化環境年專輯2》，文建會出版）等跨藝術研究論
文，以及有關當代台灣藝術之評論。

# 一、楔子：一段「軼聞」

　　錢鍾書曾在《談藝錄》中記下一則「軼聞」，謂法國唯美派詩人戈蒂埃（Théophile Gautier）之名，早在清人筆記中就已出現過：張德彝於《再述奇》中，曾記到同治八年（西元1869年）正月初五日，「法人歐建暨山西人丁敦齡者在寓晚饌」。據錢鍾書所言，此「歐建」即是戈蒂埃。[1]不過，錢鍾書談起這則「軼聞」，主要的目的並不在於戈蒂埃之名，而是為了點評丁敦齡的「惡行」。這位丁敦齡曾與戈蒂埃之女（Judith Gautier）共同選譯了中國古今之詩成集，題漢名為《白玉詩書》（*Le Livre de Jade,* 1867）。錢鍾書對此書名批評說：「其人實文理不通，觀譯詩漢文命名，用『書』字而不用『集』或『選』字，足見一斑。」且據張德彝云，此人「品行卑污」，拐誘人妻女，自稱曾中舉人，以罔外夷；甚至，亦有人說他不告而取人財物。對這些人品私德的問題，錢鍾書倒是未落井下石，多做批評；他在意的乃是丁敦齡對文學的恣意妄為與欺世盜名之舉：「文理通順與否，本不係乎舉人頭銜之真假。然丁不僅冒充舉人，且冒充詩人，儼若與杜少陵、李太白、蘇東坡、李易安輩把臂入林，取己惡詩多篇，俾戈女譯而蝨其間。」或許，錢鍾書實在是氣不過，才如此譏評他：「顏後於甲，膽大過身，欺遠人之無知也。」

　　然則，《白玉詩書》卻為歐洲打開了一扇瞭解中國詩藝的窗口，儘管這扇窗是經由女史茱蒂‧戈蒂埃的漢文老師丁敦齡的折曲，但也直接或間接地引發了一些文藝創作，豐富了西方文化。較直接者，如克洛岱爾（Paul Claudel）擇《白玉詩書》中十七首，潤色重

---

1 晚清及民國初年時，某些西文譯名或與現代通行譯法不同，甚至差異極大。如林紓依福建方言之發音，將法國作家Victor Hugo譯為「囂俄」，就使人很難和現在「雨果」之譯名聯想在一起。雖然錢鍾書未說明此「歐建」譯名音變的轉換，但依其博學與治學之嚴謹，此處所言應有所本。參見錢鍾書，《談藝錄》，台北(書林)1999, 372-373；關於該則「軼聞」之記述及以下引文均出於此，不另作註。

譯[2]；較間接的，像詩人貝德格（Hans Bethge）則從讀過的幾本中詩西譯集裡，《白玉詩書》亦是其中一本，汲取靈感寫了「仿作詩」（Nachdichtung）數首，而為《中國笛》（*Die Chinesische Flöte*）一書。在音樂史上，這本《中國笛》正是著名的馬勒《大地之歌》的歌詞所本[3]。錢鍾書若是知道這段因緣，他大概會說，幸而在《大地之歌》中，沒有丁詩「蝨其間」。

由這段「軼聞」看來，文化交流的初始，往往帶著許多層面的誤解，但卻又可以引發各種多樣的「嫁接」與發展。這裡說的「嫁接」，或可歸入接受美學的討論範疇，即當讀者面對一份文本時，必然會帶著自己既定的閱讀視野去看待、詮釋，甚至超出這份文本面世時的文化語境所具有的意涵，進而衍生出各種可能。尤其是透過翻譯後的文學作品，其意義的流變與嫁接後的變貌，則更是多樣。因而就算是錯誤的翻譯或是基於誤會的交流，從歷史的觀點來看，也仍有文化與社會的意義可待我們深究。廿世紀初中國對唯美主義的引入，或可如是觀之。

## 二、兩個帝國

正當張德彝記下丁敦齡由賣藥之人，化身為漢語教師並兼「詩人」之時，法蘭西的第二帝國已日薄西山，1870年爆發的普法戰爭正好結束了這個路易·波拿巴（Louis Bonaparte）的帝國；彼方大清帝國的一場大動亂（太平天國起義）雖已告平息，但衰頹的國運並未遠離。此時，東西方的世界都面臨著接踵而來的巨變，只是中國一直

---

2 錢鍾書雖然不無遺憾地提到，克洛岱爾譯作之詩中，「赫然有丁詩一首在焉」，但他也認為：「譯者驅使本國文字，其功夫或非作者驅使原文所能及，故譯筆正無妨出原著頭地。克洛岱爾之譯丁敦齡詩是矣。」

3 關於馬勒創作《大地之歌》的經過，以及歌詞文本的問題，請參見羅基敏，〈世紀末的頹廢：馬勒的《大地之歌》〉，《文話／文化音樂：音樂與文學之文化場域》，台北(高談文化) 1999，153-197。

要到廿世紀才產生明顯而劇烈的變革。不過，在十九世紀的變局，東西方所各自面臨的歷史情境，實大為不同。至少，就中法兩地來說，其政治與文化就相差極大。

　　表面上看來，當時的中華帝國和路易·波拿巴政變後的法國一樣，都是君主制的帝國，但兩個帝國的實質卻各異其趣：前者基本上仍是個傳統的大帝國；後者則已經過大革命的洗禮，第三等級早就是影響政局的主要勢力。只是在階級衝突的政治對峙情勢下，路易·波拿巴得到了農民的支持，以漁翁得利之勢取得政權，並發動政變而得以君臨法國，才產生了這個西歐現代歷史進程中的奇特帝國。[4]而在文化上，兩個帝國的差別可能更大。例如一般討論文學或藝術中的現代性問題時，大都追溯到歐洲十九世紀後半這個時代[5]，而此時的中國，肯定離現代性的問題還很遠。因此，兩國的文化在此時的接觸，也必然在各自既成的有限視野裡，逐漸地摸索、認識。是以，對歐洲讀者來說，丁敦齡的詩或許不比杜、李為差；而張德彝也可能對「歐建」（戈蒂埃）的文學成就不甚了了。即使在張氏宅寓晚饌之時（如前所述，即1869年）的戈蒂埃，早已發表過他著名的作品《莫班小姐》（*Mademoiselle de Maupin*, 1835-36），其中的序言一般都視為法國唯美主義的宣言。

　　同樣地，到了廿世紀，中國與西方文化的接觸雖然更為頻繁，尤其自1919年五四運動以來，中國新文學亦引入了西方各式的文藝

4 對於路易·波拿巴稱帝的這段歷史，馬克思（Karl Marx）早在事變當下，即已寫下《路易·波拿巴的霧月十八日》（*Der achtzehnte Brumaire des Louis Bonaparte, 1852*）這篇經典的評論。文章開頭那段廣被引用的名言：「黑格爾在某個地方說過，一切偉大的歷史事變和人物，可以說都出現兩次。他忘記補充一點：第一次是做為悲劇出現，第二次是作為笑劇出現。」除了嘲諷路易·波拿巴模仿他的伯父破崙以稱帝之外，亦點出其意圖以舊有的帝制之政治形式，統率一個已非等級制國家的矛盾性。引文見《馬克思恩格斯選集·第一卷》，廣州(人民) 1976, 603。

5 當然，若以不同的角度來探討現代性，溯及的年代或有不同，但從文學、藝術的角度來看，尤其是如果以波德萊爾（Charles Baudelaire）做為美學中現代性的標誌的話（《現代生活的畫家》正發表於1863年），這種說法應無疑義。

潮流，但在體質各異的社會條件下，中國對西方的文學與藝術的引介，多少仍是「偏食」、有所選擇的，甚至經過不少層的過濾與折射。當然，新文學並不是只接受了寫實主義的影響，如唯美主義不僅特為許多中國作家所偏愛，甚且亦曾廣為流傳。魯迅便曾說道，當時智識青年在覺醒之後，其心情雖大抵是熱烈的，然而又是悲涼的，故所攝取來的異域的營養，又往往是「世紀末的果汁」。[6]自然，唯美主義甜美的「果汁」尤其投他們所好。

不過，儘管如錢鍾書所言，因張德彝之故，戈蒂埃之名載於中國籍冊甚早，但在之後中國的新文學運動中，戈蒂埃的名聲卻不甚響亮，即使「為藝術而藝術」（l'art pour l'art）的理念是透過他之口而廣為流傳。事實上，若不是因錢鍾書博聞強記，特意錄下清代官員張德彝擔任派外使節的交遊瑣記，恐怕現在也不會有多少人還知道戈蒂埃與中國的這段「因緣」。由此亦可見得，中國新文學對唯美主義的引介，主要是來自英國文學，相對法國的一脈帕拿斯詩派（Parnasse）則較受冷落。甚至，在英國唯美主義的一畦花圃中，廿世紀初的中國亦有所偏好，如羅賽提（Dante Gabriel Rossetti）或史雲朋（A. C. Swinburne）便不怎麼受到垂青；而道生（Ernest Dowson）、佩特（Walter Pater）雖曾蒙幸折取詩作數首或美文數篇，移植於中土，但當時的反應也不能算是熱烈；相對地，王爾德（Oscar Wilde）的《莎樂美》（Salomé, 1893）這朵奇葩卻獨獨受到眾生之偏愛。[7]與此相似，在西方眾多的莎樂美圖象中，唯有比亞茲萊（Aubrey Beardsley）所做之插圖獨能引得時人之所愛；而同樣被歸於唯美主義的「前拉斐爾畫派」（Pre-Raphaelite Brotherhood）卻倍遭冷落。這種現象彷彿

---

6 見魯迅(編)，《中國新文學大系・小說二集》，上海(良友) 1935, 導言5。

7 在創造社作家中，如郭沫若便曾譯過佩特的名作《文藝復興》的序言；郁達夫則似乎較偏愛道生，譯過幾首他的詩作，並且於1923年在《創造週報》上，介紹唯美主義的重要文藝刊物《黃面志》（The Yellow Book），使《黃書》或《黃面志》之名在中國不脛而走。但這些引介，似乎都不如《莎樂美》來得風行。

更加印證了魯迅所說的，當時中國青年們那種「既熱烈又悲涼」而寄託於「世紀末果汁」的矛盾心態。因而，在當時中國救亡圖存的口號聲中，我們卻能隱約辨識出世紀末的低沈樂音；在「德先生」與「賽先生」的巨大身影下，我們卻又可以看到莎樂美婆娑起舞的身影穿梭其中。

## 三、初識《莎樂美》

自從王爾德發表了《莎樂美》之後，爭議固然迭起，但在歐洲文化界卻也引發陣陣不衰的熱潮，如理查・史特勞斯所做之歌劇《莎樂美》便是一例。而在中國，一九二〇年代初期，新文學運動初起之時，王爾德的《莎樂美》便被引入。事實上，《青年雜誌》早自1915年起，便曾登載過王爾德的《意中人》。之後，《新青年》（由《青年雜誌》更名）這本五四前後影響力甚大的雜誌，也陸續刊載他的一些劇作之譯本[8]。但真正重要且有影響力的譯作，當推田漢所譯之《沙樂美》。

圖一：田漢所譯之王爾德《沙樂美》單行本的版權頁圖樣。此書於1922年上海中華書局出版，列為「少年中國學會文學研究會叢書」。書內並附有比亞茲萊的插圖及郭沫若所做之序詩《「密桑索羅普」之夜歌》。譯文曾先於《少年中國》雜誌連載。

---

8 如第二卷第一號（1916），陳嘏譯《弗羅連斯》；第四卷第二號（1918），劉半農譯《天明》。

　　1921年，當田漢猶在日本留學之時，《少年中國》自第二卷第九期起，開始連載他所翻譯的《沙樂美》（這是發表當時的譯名）。隔年，便推出此作之單行本，書內並附有比亞茲萊的插圖及郭沫若所做之序詩《「密桑索羅普」之夜歌》。這也是此劇的所有中譯本中，最為風行的一種。[9] 此時（1922年），田漢也回到了中國，繼續他的文學與戲劇事業。在一九二〇年代，田漢雖然離開了創造社，但也創辦了屬於他自己的刊物《南國》半月刊（1924年創刊），在上面發表自己的劇作（如《獲虎之夜》等）。《南國》停刊後，他又主編過報紙副刊，亦曾參與電影的製作。之後，他又與徐悲鴻、歐陽予倩共同創立了南國社，並在此社團之下設立「南國藝術學院」。學院雖於1928年開學，但不久旋即停辦。[10] 特別值得一提的是，在學院停辦後，田漢又繼續以南國社的名義進行戲劇巡迴公演，而其中於南京公演（1929年）的劇目，除了有田漢自己的劇作外，更有他所譯的《莎樂美》（這也是此劇於中國的首演）。從翻譯到實際演出，對田漢自己來說，可說是了卻了一樁多年的心願；對中國文化界來說，也算是《莎樂美》熱潮的初步總結。

　　自1921年以來的這些年，中國的改變不可謂不大，尤其是從1926年國民革命軍北伐，及隨後的寧漢分裂和「四一二事變」後，國共之間的鬥爭使得政治的衝突變得更加地緊繃。原本投身於文學革命的作家，對此自是無法置身事外，尤其是對現實懷著改造激情者，如郭沫若，早在北伐初起之時便已投向廣州。而「四一二」後國民黨

---

9 在田漢之前，就已經有陸思安、裘佩岳合譯之《薩洛姆》的譯本（刊於1920年4月上海《民國日報》副刊），之後，亦有桂裕、徐葆炎、汪宏聲、胡雙歌等譯本。見蕭同慶，《世紀末思潮與中國現代文學》，合肥(安徽教育) 2000, 119。此外，也可參看吳興文，〈莎樂美、比亞茲萊與二、三〇年代作家－我蒐集藏書票的「成年禮」〉，《自由時報》副刊，2001年7月15日。此文亦提及當時的一些文壇掌故。另，田漢之譯文現可見於趙澧、徐京安(編)，《唯美主義》，北京(中國人民大學) 1998。

10 關於田漢這段時期的活動及他的生平，參見其傳記：董健，《田漢》，北京(中國華僑) 1999, 65-106。

的清黨，對這些投身革命陣營的作家們來說，即使當時未積極參與左翼陣營活動者，亦大半都不能認同，甚至視之為「蔣介石背叛大革命」之舉[11]；然而他們卻又無能為力，盼不到民族自主與自由民主在中國的出現。或許，在整個大環境面對著理想幻滅的心境下，對田漢個人而言，實際演出的《莎樂美》又比數年之前的翻譯文字，要多些現實的意義。為《莎樂美》的這次演出，田漢特別寫了一篇文章〈公演之前〉，其中說道：

> 藝術只是與時代同樣的活動著，苦悶著，期求著！就是與大眾同樣地生活著的藝術家底喊叫。由他的作品你必能看出他對於新的生活的期求，期求中必遇的苦悶，和在苦悶中所發現的新的活動的路！
>
> 王爾德總算是個人色彩最重的一個作家了。在這個時代來演他的腳本，尤其是藝術味極濃厚的戲——《莎樂美》，豈不是「反時代」嗎？豈不是「不民眾」嗎？但聰明的民眾啊，你們得學著自由自在地采取你們的養料。《莎樂美》劇中含著於你們多貴重的養料啊！[12]

---

11 如郁達夫這位在政治行動上表現並不特別左傾的作家，在其小說《她是一個弱女子》中，對此歷史事件便有如下的描述：「新軍閥的羊皮下的狼身，終於全部顯露出來了。……一九二七年四月十一日的夜半，革命軍閥竟派了大軍，在閘北南市等處，包圍住了總工會的糾察隊營部屠殺起來。……中國的革命運動，從此又轉了方向。」《郁達夫選集》，北京(人民文學) 2001, 544。1932年該書出版後不到兩個月，就遭郁達夫所謂的「新軍閥」所禁。隔年，經過一番交涉，在刪節部分內容之後（上述的文句當然被刪去），又以《饒了她》為書名重排出版；但是，幾個月後，又以「詆毀政府」之名，再度遭禁止出版，並沒收所有存書。結果，《饒了她》還是沒被饒過。關於此書出版與重複遭禁的經過，見唐弢，《晦庵書話》，北京(三聯書店) 1998, 103-105。

12 轉引自蕭同慶2000, 112。以下出處同。

　　對照他從前在日本所寫的詩作《梅雨》中所說：「我雖然不甚懂世事，也受了許多世紀病（fin de siècle），經了許多世界苦（Weltschmerz），在這『古神已死，新神未生的黃昏』中，孜孜的要！要！求那片Neo-Romanticism的樂土。」[13] 此時田漢的思想顯然已經擺脫掉「為賦新詞強說愁」的書本上的苦惱，轉向較為現實的世界。不過，同樣明顯地，田漢對王爾德與唯美主義的理解，仍然不是很充分；對「為藝術而藝術」似乎仍抱著遲疑（或誤解）的態度，而無視於《莎樂美》的形式特質，企圖將其中的官能美感轉化成積極性的道德訓誡，賦予一種現實的意義。至少，田漢清楚地自覺到「反時代」與「不民眾」的壓力，而覺得有需要為此演出作辯護。他甚且明白地在〈公演之前〉說出他所以為的該劇之「主旨」：

> 敘利亞少年、莎樂美、約翰，這三個人……他們的精神是一樣的，就是目無旁視，耳無旁聽，以全生命求其所愛，殉其所愛！愛自由平等的民眾啊，你們也學著這種專一大無畏精神以追求你們的所愛罷！

　　事實上，即使就《古潭的聲音》（1928）這齣被認為是田漢最趨「唯美傾向」的獨幕劇，我們仍可看出田漢浪漫但卻質疑「為藝術而藝術」的基本表現，更遑論他其它為因應現實而作的宣傳性劇作[14]；後來，南國社所搬演的外國劇碼中，乾脆以「叛逆形象」更為鮮明的《卡門》取代《莎樂美》。不過，這與其歸之於田漢的性格或他對唯美

---

13 轉引自董健1999, 38。

14 現有的相關論述中，大半對田漢此時期作品的討論，都簡單地歸之於波特萊爾、王爾德等「世紀末」文學的影響，視為「唯美」傾向的表現，而忽略了田漢在創作上，實際上並未真正走到「為藝術而藝術」，在形式上追求極端精緻美感，以及對人性心理陰暗面的仔細描寫的那種程度。其實，在《古潭的聲音》中，田漢以古潭來象徵藝術，只是對藝術吸引人卻使人失去改變社會的行動力這點，表現出質疑而已，根本還談不到在純粹的美學層次上有所討論與著墨。

主義的片面理解，還不如看成是時代使然。畢竟，相較於十九世紀末的歐洲，當時的中國面臨的歷史處境與文化氛圍，實不可同日而語，而不能視之為簡單地模仿發展。由「莎樂美」這個主題在其它中國作家筆下的變貌，亦可見出同樣的端倪。

## 四、中國的莎樂美風

　　隨著田漢譯作的出版與風行，王爾德的《莎樂美》彷彿成了「世紀末」這盤星空中的明月，時人幾乎要將她與世紀末的文學劃上等號，其它唯美主義的名作在她的光芒之下，似乎也只能以眾星拱月之勢圍繞在周邊。連帶地，當時中國文壇也引來一陣「仿作熱」。這股熱潮尤其表現於當時作家對所謂「愛與死」的主題偏愛，特別是在對歷史劇的編作中，例如向培良的《暗嫩》、蘇雪林的《鳩那羅的眼睛》以及歐陽予倩的《潘金蓮》等。

　　像歐陽予倩的《潘金蓮》中女主角的一段獨白：「死是人人有的。與其寸寸節節被人折磨死，倒不如犯一個罪，闖一個禍，就死也死一個痛快！能夠死在心愛的人手裡，就死也心甘情願！二郎，你要我的頭，還是要我的心？」[15] 就簡直可以說是把潘金蓮給「莎樂美化」，或者說，把莎樂美投射到既有的文學中的女性角色，而中國化了。就這種模式而言，最「經典」的當推郭沫若的《王昭君》（1924）。在這齣戲中，王昭君也同樣被塑造成一位勇於追求自我的「叛逆女性」，她甚至會對漢元帝這麼說：

> 你身居高拱的人，你為滿足你的淫欲你可以強索天下的良家女子來恣你的奸淫。你為保全你的宗室，你可以逼迫天下的良家子弟去填豺狼的欲壑。如今男子不夠填，要用到我們女子了……你的權力可以生人，可以殺人，你今天不喜歡我，你可以把我去投

15 轉引自蕭同慶2000, 127。

荒，你明天喜歡了我，你又可以把我來供你淫樂…你醜，你也應
該知醜！豺狼沒有你醜，你居的宮廷比豺狼的巢穴還要腥臭！
啊！我是一刻不能忍耐了……[16]

讀到這裡，或許許多讀者對這樣為宣揚作者理念，而顯得不太
合常理的對白，也感到「一刻不能忍耐了」吧？不過，真正「精彩」
的情節還未出現。劇末，當漢元帝歸罪於毛延壽，將之斬首後，對著
他的首級自言自語的一段獨白，方才算是本劇的「高潮」：

延壽，我的老友！她〔按：指王昭君〕披打過你的，是左頰嗎？還
是右頰呢？你說罷！你這頰上面還有她的餘惠留著呢，你讓我來
分你一些香澤罷！（連連吻其左右頰）……

「夠了！真是夠了！」有些讀者大概會這麼抱怨吧？著名的中國
現代文學研究者夏志清，原本就對創造社等一批左翼作家不甚有好
感，他對郭沫若的劇作更有如此坦白的惡評：「『三個叛逆的女性』
可能是他最糟的作品，這三個歷史劇本……內容完全不顧中國古代的
社會情形，結果雖然沒有存心寫喜劇，卻成了笑料的泉源。」[17]

的確，若純粹從文學技巧的角度來看，郭沫若的歷史劇中對人
物性格的塑造，及對白的編寫確實不怎麼高明；即令不以寫實的角度
來看待，其中又欠缺深邃的象徵性，或者是官能的唯美氛圍。在此，
《莎樂美》的精緻美感只成了片段零碎的花草裝飾，黏貼在實以娜拉
（易卜生的《玩偶之家》在民初也曾極為風行）為宗的「叛逆女性」
典型的身上。是以，郭沫若筆下的《王昭君》，仍是承續著五四以來

---

16 引自劉秉山等(編)，《創造選粹》，瀋陽(遼寧大學) 2001, 332-334。以下出處同。
17 夏志清，《中國現代小說史》，台北(傳記文學) 1991, 124。按，此處所謂「三個叛
逆的女性」，乃指郭沫若以三個歷史中的女性角色為題材的劇本：《王昭君》為其
一，另外兩個是《卓文君》與《聶嫈》。

追求「個性的解放」的主題，還談不上把王昭君給「莎樂美化」。郭沫若的聰明之處，就在於他能迅速地吸收外來的風潮，將之主觀地改造，並以其鮮明的浪漫方式表現而出，毫無晦澀曖昧之感，且在社會道德與離經叛道之間取得某種平衡，而能獲得時代青年的共鳴[18]；然而，這也侷限了他的文學成就。即使後世文學史家對郭沫若的開創性都不吝給予肯定，但仍有不少研究者因此對其部分作品的文學性，持保留的態度或負面的評價。

其實，像這種對《莎樂美》的創作「借鏡」，並不只有這些作品而已。或由於《莎樂美》的風行，比亞茲萊的插圖亦極受當時中國的歡迎，連帶也產生「比亞茲萊風」的仿效作品，對於一些書刊的插圖與設計產生過不小的影響。[19] 像葉靈鳳的文學插圖就是最有名的例子，當時魯迅就曾譏諷他「生吞『琵亞詞侶』，活剝

圖二：葉靈鳳自作《靈鳳小說集》的封面。上面女體的變形技巧，實不甚成功，右臂及背部的線條殊為敗筆。可見此時中國對西方現代藝術的理解與應用，猶在摸索階段。

---

18 除唯美主義外，郭沫若亦曾在《創造週報》上介紹過未來主義，而他的著名詩作《女神》（1921），也明顯地受到未來主義的影響。

19 相較於文學的「莎樂美熱」與美術（插圖）的「比亞茲萊風」，當時中國的音樂界則顯然未湊上這股熱潮。從現有的文獻看來，一九二〇年代中國對王爾德的《莎樂美》的介紹，似乎也未提及史特勞斯的歌劇改編。雖據李璜所說，1922年時他與陳寅恪等人同在柏林，他們一群留學友人常於康德大道聚會，俞大維有時亦曾參加，「其時大維似甚醉心德國音樂合奏之壯美，而座談中每用竹筷作指揮音樂狀」。見李璜，〈憶陳寅恪登恪昆仲〉，收入：錢文忠(編)，《陳寅恪印象》，上海〔學林〕1997, 6。但想來後來指揮用兵的俞大維，當時以著指揮自娛所想之音樂，大約是華格納的壯盛之樂，而非七紗舞的「靡靡之音」吧？

圖三：捷克女作家斯惠忒拉《接吻》一書的封面，由魯迅設計並題寫書名。1929年上海朝花社出版，列入「朝花小集」叢書。

圖四：匈牙利女作家妙倫之童話集《小彼得》，許霞（許廣平譯），魯迅校定、作序，並設計封面。和上圖一樣，書名亦為魯迅題，其字體與封面圖樣頗有世紀交替之時的「新藝術」風。

蕗谷虹兒」（魯迅後來也編過這兩位畫家的畫選）。[20] 對比葉靈鳳為他
自己的小說作品集所作的封面，確實得以看出他有意吸收外來的影
響，但在技巧上卻又頗有瑕疵，如其中女體線條與體態的造作與斧鑿
之痕；他的其它若干插圖，亦可明顯見到類似的形式上掌握力不足的
情形。不過，這也不能獨怪葉靈鳳，當時許多由西方引入的文學與藝
術的風格，亦常見「邯鄲學步」式的模仿者，或者是這類「橘逾淮而
為枳」的現象發生。

　　相較於谷崎潤一郎的《紋身》，其中雖然也明顯可辨識出《莎樂
美》影響的痕跡，但是卻能將歐洲世紀末的頹廢風和日本特有的唯美
情調相結合，而不致落入仿作抄襲的窠臼；中國造的「世紀末的果
汁」，雖加入一些調味，卻始終未能調製出真正屬於自己的特殊風
味，儘管他們也從日本的唯美主義借鏡不少[21]。不過，話說回來，二
十世紀初的中國不僅和上個世紀末的歐洲不同，也不能跟經歷過明治
維新的日本相類比。當時的中國所以為並引介的「頹廢」（décadence）
與唯美主義，自有著因特殊國情與文化背景而來的吸收與發揮，而離
原有的歷史意涵與限定的意義甚遠。在此基礎之上的創作，自然也無
法在現代前衛的方向上，開創出足夠深度且有份量的藝術作品[22]。

---

20 對於中國新文學中的插圖設計，此處無法多談，楊義、中井政喜、張中良(合著)，
《二十世紀中國文學圖志》，台北(業強) 1995收有不少代表性的圖象可參看。
21 事實上，不少中國新文學的作家由於留學背景的緣故，他們對西洋文學的認識，往
往是得自日本的引介，唯美主義只是其中一例。當時不少作家在談到唯美主義的文
藝理論時，就常引用廚川白村的見解。
22 魯迅的《野草》（1927）或可視為此時期唯一的例外：在新文學以寫實主義與對現
實的積極介入為主流的情形下，《野草》中的象徵性與對人性黝暗一面的深刻描
寫，及其獨樹一幟的散文詩的文字形式，自有相當的價值與卓爾不凡的成就。是
以，對近代西洋文學較有研究的學者（如夏濟安），會特別推崇此作。

## 五、唯美主義的餘波

　　自南國社公演《莎樂美》之後，這股中國的莎樂美熱可說已近尾聲，在三〇、四〇年代，那種明顯襲自《莎樂美》的作品已不復得見；不過，唯美主義的風潮仍方興未艾。或許，由於王爾德的《莎樂美》這輪明月已漸西沈，使得原先為其光芒所掩蓋的其它唯美主義的明星，可以漸漸為人所辨識、所欣賞。然而，這並不意味著唯美主義已被更廣泛、更深入地理解，或有著更大的影響。

　　拜《莎樂美》之賜而流行的「愛與死」的主題，在小說創作中雖還是不時可見，但這時已融入較多的精神分析色彩，注重的其實是人物性格（尤其是所謂「變態性格」）與心理慾望的剖析，而非唯美情調的追求。施蟄存的《將軍底頭》或可算是這類作品的代表[23]。四〇年代時，雖然曾出現過頗為流行的所謂「唯美派」小說，如徐訏、無名氏者，但已經和先前這股莎樂美熱沒什麼關聯，而且其中的「唯美」

圖五：滕固，《唯美派的文學》，1927年上海光華書局出版。封面設計屬名小波，背景不詳。觀其對人物體態的掌握，應未受過嚴格學院訓練，對現代藝術的模仿亦圖具其形；實在既不寫實，又不「唯美」。

---

23 在二〇年代，即已經有一些所謂的心理小說，引入精神分析的性壓抑模式以塑造人物性格，但其中的應用仍顯得較為淺薄，欠缺對人物心理描繪的層次感與該有的深度。曾著《唯美派的文學》（1927）的滕固，其短篇小說《壁畫》（1922）或可歸入此類作品。此人曾於德國習藝術史，並著有《唐宋繪畫史》。

表現，基本上只集中於故事情節；在小說敘事的形式上，甚至內容上，反而更趨傳統保守，使其通俗性要強過於嚴肅的文學性。

另外，在詩歌方面，唯美主義的影響雖較難直接辨認，且常和象徵主義或浪漫主義相混，但「頹加蕩」（當時對décadence的一種譯法）的詩風亦有不少風從者：據說能在賭桌上寫詩的詩人邵洵美，他的《花一般的罪惡》即是其中的代表[24]。邵洵美本屬新月派，而新月派其他詩人的詩風雖也常被歸入唯美主義，但他們在選題與形式上，其實應較近於傳統的浪漫派，而非世紀末的唯美主義，如徐志摩與聞一多前期的作品。反倒是被魯迅譽為「中國最為傑出的抒情詩人」馮至，他早期的一些詩歌，特別是幾篇詩劇，卻頗有唯美主義的氛圍；

在三〇年代留德返國後，他更創造出《十四行集》這座二十世紀中國新詩史上的高峰，但此時他早已超脫了唯美主義的範疇。[25]

其實，從純粹美學的角度來看，「後莎樂美熱」的中國新文學，不論是故作頹廢姿態的創作，

圖六：《琵亞詞侶詩畫集》，1929年金屋書店出版，譯者屬名浩文，即書屋主人邵洵美。

24 關於邵洵美好賭之說，見曹聚仁，〈再談邵洵美〉，收入：曹聚仁(著)、曹雷(編)，《天一閣人物譚》，上海(上海人民) 2000。書中另有多篇文章論及邵氏生平，包括他與美國女記者項美麗相戀的著名八卦新聞，以及1949年後他在中國的情形。另，李歐梵，《上海摩登》，北京(北京大學) 2001，亦有多處討論其人其作。

25 對馮至詩作的討論與評析，見陳芳明，〈都在雨裡沈埋：試論馮至《十四行集》〉，收入：《典範的追求》，台北(聯經) 1994；該書對幾位抒情傾向的中國新文學詩家的作品，亦有深入之論評。

或者是引入精神分析來發揮「愛與死」的文學主題，都還未充分體認到唯美主義之所以標榜「為藝術而藝術」、對藝術中「人為性」（the artificial）的強調，所反映出的藝術現代性。[26] 然而，在中日戰爭與國共內戰的殘酷現實下，連這種近似唯美主義的文藝也無法繼續萌芽。寫出《死水》的詩人聞一多，不過因加入民主同盟，響應學生「反飢餓、反內戰」的籲求，就橫遭國民黨特務刺殺身亡。在「解放」後的中國，曾和《莎樂美》結下不解之緣的田漢，雖身為《義勇軍進行曲》這首中國國歌的歌詞作者，但在1966年底時，卻在未經提示任何罪名的情形下遭到逮捕、拘禁，直至兩年後病逝。先前，在文革初始之時，田漢就已飽受折磨，甚且在被批鬥的過程中，遭到一名殘酷程度或與莎樂美不相上下，身著軍裝的「妙齡少女」劈頭蓋臉的毒打[27]，這大約是藝術家的空想與嚴酷的現實最殘忍的相遇。在這種歷史情境下，廿世紀中國的唯美主義的命運，或許只能如此：

> 你有美麗得使你憂愁的日子，
> 你有更美麗的天亡。
> ——何其芳，《花環》

26 即使是現在的文學評論，在觸及與「頹廢」相關的概念與藝術表現時，不是用道德批評的眼光看待，就是僅將其視為藝術家個人的品味追求，而忽略了追求極端精緻的「頹廢」文藝，除了官能性美感的一面之外，其美學觀的前提仍或多或少受到理性化的現代思維的影響。沙特（Jean-Paul Sartre）在論及波德萊爾的「反自然」美學時，就曾指出其中的思維實屬十九世紀許多思想家所共享之社會理想，即建立一種與自然世界的種種謬誤、不公正和盲目機制直接對抗的人類秩序。見沙特，《波德萊爾》，台北(國立編譯館) 1997, 71。唯美主義者在若干論述中，如王爾德的《謊言的衰朽》等，所表現出對自然的厭惡，或者是意圖在醜惡中尋求美感的藝術表現，亦可見出此種社會理想的潛在影響。唯美主義所一再強調的藝術美勝過自然美或藝術和道德無關的觀點，與其說是來自浪漫主義的影響，如藝術創作主體做為自然立法者的美學觀等，不如說是在尋求審美判斷的自身基礎和藝術表現的各種可能，不論其為真、為善甚或為惡。就此而言，「頹廢」實與藝術家個人主觀的道德或意志無關，而是來自對藝術客觀發展的高度自覺與專注。然而，恰恰也正是在這一點上，廿世紀的中國始終無法真切地理解唯美主義及其現代性所在。

27 據董健1999, 25。

# 《莎樂美》歌劇劇本德中對照

王爾德(Oscar Wilde)　原著
拉荷蔓(Hedwig Lachmann)　德譯
理查・史特勞斯(Richard Strauss)　改編
羅基敏　中譯

本中譯係根據1905年於柏林印行之首版歌劇劇本：
莎樂美，獨幕樂劇／根據王爾德同名詩作／拉荷蔓
德譯／音樂／出自理查・史特勞斯。
*Salome*, Musikdrama in einem Aufzuge / nach Oscar
Wilde's gleichnamiger Dichtung / in deutscher
Übersetzung von Hedwig Lachmann / Musik / von /
Richard Strauss, Berlin (Adolph Fürstner) 1905.

譯者簡介：
羅基敏，德國海德堡大學音樂學博士，現任國立台灣師範
大學音樂系／研究所及表演藝術研究所教授。

有一天，我突然想到：何不就直接譜寫「多美啊！今晚的莎樂
美公主！」(Wie schön ist die Prinzessin Salome heute nacht!)打
那時開始，由最美的文學中去蕪存菁，讓它成為一部真正美好
的「歌劇劇本」(Libretto)，就不是什麼難事了。……在那支舞
蹈，特別是整個結束場景已經轉化成音樂之後，要說這個作品
「大聲渴求音樂」，就沒什麼難以解釋。

— 理查‧史特勞斯對其歌劇創作及首演的回憶，1942

# 譯者前言

由於史特勞斯係使用拉荷蔓的德譯本，德譯本之遣詞造句自不可能全同於王爾德法文原作。因之，本中譯本裡，除出自聖經段落的文字外，其餘部份均直接譯自德文劇本，以傳達史特勞斯歌劇劇本之文字內容。出自聖經段落的文字則以*斜體*標示，出處請參見本書王爾德中譯本。

史特勞斯刪去許多王爾德原作之聖經背景，稀釋了原作的諸多影射。因之，本譯本將Tetrach一詞依原意譯為「侯爺」。除此之外，其餘人名均依本書王爾德中譯本，以便於讀者對照。

## PERSONEN

Herodes (Tenor)

Herodias (Mezzosopran)

Salome (Sopran)

Jochanaan (Bariton)

Narraboth (Tenor)

Ein Page der Herodias (Alt)

Fünf Juden (4 Tenöre, 1 Baß)

Zwei Nazarener (Tenor, Baß)

Zwei Soldaten, Ein Cappadocier (Bässe)

Ein Sklave (Sopran)

## 人物表

黑落德 (男高音)

黑落狄雅 (中女高音)

莎樂美 (女高音)

若翰 (男中音)

納拉伯特 (男高音)

黑落狄雅的侍僮 (女中音)

五位猶太人 (四位男高音、一位男低音)

兩位納匝肋人 (男高音、男低音各一)

兩位士兵、一位卡帕多細雅人 (男低音)

一位奴隸 (女高音)

*Eine große Terrasse im Palast des Herodes, die an den Bankettsaal stößt. Einige Soldaten lehnen sich über die Brüstung. Rechts eine mächtige Treppe, links im Hintergrund eine alte Cisterne mit einer Einfassung aus grüner Bronze. Der Mond scheint sehr hell.*

黑落德宮中一處大高台,緊接著宴會廳。幾位士兵靠在護牆邊。右邊有個巨大的階梯,左後方有座古井,井口有著青銅的圍欄。月光異常明亮。

## ERSTE SZENE

## 第一景

**NARRABOTH**
Wie schön ist die Prinzessin Salome heute nacht!

納拉伯特
多美啊!今晚的莎樂美公主!

**PAGE**
Sieh die Mondscheibe, wie sie seltsam aussieht. Wie eine Frau, die aufsteigt aus dem Grab.

侍僮
你看那月亮,好詭異,好像由墳墓中爬出來的女子。

**NARRABOTH**
Sie ist sehr seltsam.Wie eine kleine Prinzessin, deren Füße weiße Tauben sind. Man könnte meinen, sie tanzt.

納拉伯特
是很詭異,好像一位小公主,有著白鴿般的腳,可以說,她在跳舞。

**PAGE**
Wie eine Frau, die tot ist. Sie gleitet langsam dahin.

侍僮
好像一位死去的女子。她兀自緩緩地走著。

*(Lärm im Bankettsaal.)*

(宴會廳傳來吵雜聲)

**ERSTER SOLDAT**
Was für ein Aufruhr! Was sind das für wilde Tiere, die da heulen?

士兵甲
什麼吵鬧聲!是誰像野獸般,在那裡號叫?

**ZWEITER SOLDAT**
Die Juden.
*(trocken)*
Sie sind immer so. Sie streiten über ihre Religion.

士兵乙
是猶太人。
(淡淡地)
他們總是這樣,爭論著他們的宗教。

**ERSTER SOLDAT**
Ich finde es lächerlich, über solche Dinge zu streiten.

士兵甲
我覺得爭辯這些事,很好笑。

**NARRABOTH**
*(warm)*
Wie schön ist die Prinzessin Salome heute abend!

納拉伯特
(溫暖地)
真是美!今晚的莎樂美公主!

**PAGE**

*(unruhig)*

Du siehst sie immer an. Du siehst sie zuviel an. Es ist gefährlich, Menschen auf diese Art anzusehn. Schreckliches kann geschehn.

**NARRABOTH**

Sie ist sehr schön heute abend.

**ERSTER SOLDAT**

Der Tetrarch sieht finster drein.

**ZWEITER SOLDAT**

Ja, er sieht finster drein.

**ERSTER SOLDAT**

Auf wen blickt er?

**ZWEITER SOLDAT**

Ich weiß nicht.

**NARRABOTH**

Wie blaß die Prinzessin ist. Niemals habe ich sie so blaß gesehn. Sie ist wie der Schatten einer weißen Rose in einem silbernen Spiegel.

**PAGE**

*(sehr unruhig)*

Du mußt sie nicht ansehn. Du siehst sie zuviel an. Schreckliches kann geschehn.

**DIE STIMME DES JOCHANAAN**

*(aus der Cisterne)*

Nach mir wird Einer kommen, der ist stärker als ich. Ich bin nicht wert, ihm zu lösen den Riemen an seinen Schuhn. Wenn er kommt, werden die verödeten Stätten frohlocken. Wenn er kommt, werden die Augen der Blinden den Tag sehn, wenn er kommt, die Ohren der Tauben geöffnet.

侍僮

(不安地)

你老是盯著她看，你看她看太多了。很危險地，這樣子盯著人看。會發生可怕的事的。

納拉伯特

她今晚好美！

士兵甲

侯爺看來滿臉陰沉。

士兵乙

是的，他看來滿臉陰沉。

士兵甲

他在看誰？

士兵乙

我不知道。

納拉伯特

公主多蒼白啊！我從沒看過她那麼蒼白。她好像一朵白玫瑰映在銀鏡中的影子。

侍僮

(非常不安地)

你不該再看她了，你看她看太多了，會發生可怕的事的。

若翰的聲音

(由古井傳來)

*那比我更有力量的，要在我以後來。我連俯身解他的鞋帶也不配。當他來臨時，不毛之地必要歡樂。當他來臨時，瞎子的眼睛要明朗。當他來臨時，聾子的耳朵要開啟。*

**ZWEITER SOLDAT**

Heiß' ihn schweigen! Er sagt immer lächerliche Dinge.

士兵乙

叫他閉嘴！他老說些荒謬的事。

**ERSTER SOLDAT**

Er ist ein heil'ger Mann. Er ist sehr sanft. Jeden Tag, den ich ihm zu essen gebe, dankt er mir.

士兵甲

他是位聖人。他很溫和。每天我送飯給他，他都會跟我說謝。

**EIN CAPPADOCIER**

Wer ist es?

卡帕多細雅人

他是誰？

**ERSTER SOLDAT**

Ein Prophet.

士兵甲

一位先知。

**EIN CAPPADOCIER**

Wie ist sein Name?

卡帕多細雅人

他叫什麼名字？

**ERSTER SOLDAT**

Jochanaan.

士兵甲

若翰。

**EIN CAPPADOCIER**

Woher kommt er?

卡帕多細雅人

他由那裡來？

**ERSTER SOLDAT**

Aus der Wüste. Eine Schar von Jüngern war dort immer um ihn.

士兵甲

來自曠野。那裡有一大群人一直跟著他。

**EIN CAPPADOCIER**

Wovon redet er?

卡帕多細雅人

他都說些什麼？

**ERSTER SOLDAT**

Unmöglich ist's, zu verstehn, was er sagt.

士兵甲

不可能聽懂他說什麼。

**EIN CAPPADOCIER**

Kann man ihn sehn?

卡帕多細雅人

可以看看他嗎？

**ERSTER SOLDAT**

Nein, der Tetrarch hat es verboten.

士兵甲

不行，侯爺下了禁令。

**NARRABOTH**
*(sehr erregt)*
Die Prinzessin erhebt sich! Sie verläßt die Tafel. Sie ist sehr erregt. Sie kommt hierher.

納拉伯特
(很激動地)
公主起身了！她離開了餐桌。她很激動，她往這裡來了。

**PAGE**
Sieh sie nicht an!

侍僮
不要看她！

**NARRABOTH**
Ja, sie kommt auf uns zu.

納拉伯特
是的，她往我們這裡來了。

**PAGE**
Ich bitte dich, sieh sie nicht an!

侍僮
求求你，不要看她！

**NARRABOTH**
Sie ist wie eine verirrte Taube.

納拉伯特
她好像一隻迷途的鴿子。

## ZWEITE SZENE

## 第二景

*(Salome tritt erregt ein.)*

(莎樂美激動地上場。)

**SALOME**
Ich will nicht bleiben. Ich kann nicht bleiben. Warum sieht mich der Tetrarch fortwährend so an mit seinen Maulwurfsaugen unter den zuckenden Lidern? Es ist seltsam, daß der Mann meiner Mutter mich so ansieht. Wie süß ist hier die Luft! Hier kann ich atmen ... Da drinnen sitzen Juden aus Jerusalem, die einander über ihre närrischen Gebräuche in Stücke reißen ... Schweigsame, list'ge Ägypter und brutale, ungeschlachte Römer mit ihrer plumpen Sprache ... O, wie ich diese Römer hasse!

莎樂美
我不要留在那裡，我不能留在那裡。為什麼侯爺老是用他那跳動不停眼皮下的鼠目盯著我？很奇怪吶，我母親的丈夫那樣子看我。這裡空氣好甜美！在這裡我才能呼吸…那裡面坐著耶路撒冷來的猶太人，爭論著他們可笑習俗到細微末節…不講話卻狡滑的埃及人，還有凶殘粗暴的羅馬人講他們愚蠢的語言…哦，我可真討厭羅馬人！

**PAGE**
*(zu Narraboth)*
Schreckliches wird geschehn. Warum siehst du sie so an?

侍僮
(對著納拉伯特)
可怕的事要發生了。你為什麼要這樣看著她？

**SALOME**

Wie gut ist's, in den Mond zu sehn. Er ist wie eine silberne Blume, kühl und keusch. Ja, wie die Schönheit einer Jungfrau, die rein geblieben ist.

莎樂美

能看看月亮，真好！月兒像銀色的花朵，清冷聖潔。對，像守身如玉的處女一樣美麗。

**DIE STIMME DES JOCHANAAN**

Siehe, der Herr ist gekommen, des Menschen Sohn ist nahe.

若翰的聲音

看！上主來了！人子即將降臨！

**SALOME**

Wer war das, der hier gerufen hat?

莎樂美

是誰在那邊喊叫？

**ZWEITER SOLDAT**

Der Prophet, Prinzessin.

士兵乙

先知，公主。

**SALOME**

Ach, der Prophet! Der, vor dem der Tetrarch Angst hat?

莎樂美

啊，先知！是讓侯爺害怕的那一位嗎？

**ZWEITER SOLDAT**

Wir wissen davon nichts, Prinzessin. Es war der Prophet Jochanaan, der hier rief.

士兵乙

那我們就不知道了，公主。那位呼喊的人，叫做若翰。

**NARRABOTH**

*(zu Salome)*

Beliebt es Euch, daß ich Eure Sänfte holen lasse, Prinzessin? Die Nacht ist schön im Garten.

納拉伯特

(對著莎樂美)

容許我為您召來轎子，公主？夜晚的花園很美。

**SALOME**

Er sagt schreckliche Dinge über meine Mutter, nicht wahr?

莎樂美

他說我母親的壞話，是不是？

**ZWEITER SOLDAT**

Wir verstehen nie, was er sagt, Prinzessin.

士兵乙

我們都聽不懂他說什麼，公主。

**SALOME**

Ja, er sagt schreckliche Dinge über sie.

莎樂美

對，他說了她的壞話。

*(Ein Sklave tritt ein.)*

（一位奴隸上場）

**SKLAVE**
Prinzessin, der Tetrarch ersucht Euch, wieder zum Fest hineinzugehn.

奴隸
公主，侯爺請您回廳裡入席。

**SALOME**
*(heftig)*
Ich will nicht hineingehn.
*(Der Sklave geht ab.)*

莎樂美
(激烈地)
我不要進去。
(奴隸退場)

**SALOME**
Ist dieser Prophet ein alter Mann?

莎樂美
這位先知是個老人嗎？

**NARRABOTH**
*(dringender)*
Prinzessin, es wäre besser hineinzugehn. Gestattet, daß ich Euch führe.

納拉伯特
(急迫地)
公主，還是進去比較好，容我送您回去。

**SALOME**
*(gesteigert)*
Ist dieser Prophet ein alter Mann?

莎樂美
(加強語氣)
這位先知是個老人嗎？

**ERSTER SOLDAT**
Nein, Prinzessin, er ist ganz jung.

士兵甲
不老，公主，他很年輕。

**DIE STIMME DES JOCHANAAN**
Jauchze nicht, du Land Palästina, weil der Stab dessen, der dich schlug, gebrochen ist. Denn aus dem Samen der Schlange wird ein Basilisk kommen, und seine Brut wird die Vögel verschlingen.

若翰的聲音
*巴力斯坦這塊土地啊，你不要因為打擊你的棍棒折斷了就喜悅。因為由蛇的根子將生出毒蝮，從中出生的會將鳥類吞噬。*

**SALOME**
Welch seltsame Stimme! Ich möchte mit ihm sprechen...

莎樂美
好奇怪的聲音！我想跟他講講話。

**ZWEITER SOLDAT**
Prinzessin, der Tetrarch duldet nicht, daß irgend wer mit ihm spricht. Er hat selbst dem Hohenpriester verboten, mit ihm zu sprechen.

士兵乙
公主，侯爺不許任何人跟他談話，侯爺親自下令，禁止大祭司跟他談話。

莎樂美 歌劇劇本德中對照

**SALOME**
Ich wünsche mit ihm zu sprechen.

莎樂美
我想跟他講話。

**ZWEITER SOLDAT**
Es ist unmöglich, Prinzessin.

士兵乙
不可能的，公主。

**SALOME**
*(immer heftiger)*
Ich will mit ihm sprechen... Bringt diesen Propheten
heraus!

莎樂美
(愈來愈激烈)
我想跟他講話，把先知帶出來！

**ZWEITER SOLDAT**
Wir dürfen nicht, Prinzessin.

士兵乙
我們做不到，公主。

**SALOME**
*(tritt an die Cisterne heran und blickt hinunter.)*
Wie schwarz es da drunten ist! Es muß schrecklich
sein, in so einer schwarzen Höhle zu leben ... Es ist wie
eine Gruft....
*(Wild)*
Habt ihr nicht gehört? Bringt den Propheten heraus! Ich
möchte ihn sehn!

莎樂美
(靠近井邊向下看)
那下面好黑喲！待在這黑洞裡，一定
很恐怖…就像墳墓一樣…
(狂野地)
你們沒聽見嗎？把先知帶出來！我要
見他！

**ERSTER SOLDAT**
Prinzessin, wir dürfen nicht tun, was Ihr von uns
begehrt.

士兵甲
公主，我們沒辦法做到您的要求。

**SALOME**
*(erblickt Narraboth)*
Ah!

莎樂美
(目光指向納拉伯特)
啊！

**PAGE**
O, was wird geschehn? Ich weiß, es wird Schreck-
liches geschehn.

侍僮
哦，要發生什麼事？我知道，可怕的
事要發生了。

**SALOME**
*(tritt an Narraboth heran, leise und lebhaft sprechend)*
Du wirst das für mich tun, Narraboth, nicht wahr? Ich
war dir immer gewogen. Du wirst das für mich tun. Ich
möchte ihn bloß sehn, diesen seltsamen Propheten. Die

莎樂美
(走近納拉伯特，輕巧活潑地說著)
你會幫我做，納拉伯特，對不對？我
一直對你不錯，你會幫我做的。我只
不過想看看這奇怪的先知。大家講他

193

Leute haben soviel von ihm gesprochen. Ich glaube, der Tetrarch hat Angst vor ihm.

講了那麼多。我相信，侯爺怕他。

**NARRABOTH**

Der Tetrarch hat es ausdrücklich verboten, daß irgend wer den Deckel zu diesem Brunnen aufhebt.

納拉伯特

侯爺特別清楚地禁止任何人提起井口的蓋子。

**SALOME**

Du wirst das für mich tun, Narraboth,
*(sehr heftig)*
und morgen, wenn ich in einer Sänfte an dem Torweg, wo die Götzenbilder stehn, vorbeikomme, werde ich eine kleine Blume für dich fallen lassen, ein kleines grünes Blümchen.

莎樂美

你會為我做的，納拉伯特，
(很激烈地)
明天我坐轎子經過城門那神像的地方時，我會丟給你一朵小花，一朵綠色的小花。

**NARRABOTH**

Prinzessin, ich kann nicht, ich kann nicht.

納拉伯特

公主，我不成，我不成。

**SALOME**

*(bestimmter)*
Du wirst das für mich tun, Narraboth. Du weißt, daß du das für mich tun wirst. Und morgen früh werde ich unter den Muss'linschleiern dir einen Blick zuwerfen, Narraboth, ich werde dich ansehn, kann sein, ich werde dir zulächeln. Sieh mich an, Narraboth, sieh mich an. Ah! Wie gut du weißt, daß du tun wirst, um was ich dich bitte! Wie du es weißt!
*(stark)*
Ich weiß, du wirst das tun.

莎樂美

(更肯定地)
你會為我做的，納拉伯特。你知道，你會為我做的。明天早上我會在穆斯林頭紗下看你一眼，納拉伯特，我會看著你，搞不好，我還會對你笑。看著我，納拉伯特，看著我。啊！其實你知道，你會為我做我請你做的事！你很清楚的！
(強烈地)
我知道你會做。

**NARRABOTH**

*(gibt den Soldaten ein Zeichen)*
Laßt den Propheten herauskommen ... die Prinzessin Salome wünscht ihn zu sehn.

納拉伯特

(給士兵一個手勢)
將先知帶出來。莎樂美公主想要見他。

**SALOME**

Ah!
*(Der Prophet kommt aus der Cisterne.)*

莎樂美

啊！
(先知由井裡出來。)

## DRITTE SZENE

第三景

*(Salome, in seinen Anblick versunken, weicht langsam vor ihm zurück.)*

(莎樂美沈醉在他的樣貌中，緩緩地向後退。)

**JOCHANAAN**

Wo ist er, dessen Sündenbecher jetzt voll ist? Wo ist er, der eines Tages im Angesicht alles Volkes in einem Silbermantel sterben wird? Heißt ihn herkommen, auf daß er die Stimme Dessen höre, der in den Wüsten und in den Häusern der Könige gekündet hat.

若翰

那個手中拿著滿盛可憎之物之杯的人在哪裡？那個有朝一日會穿著銀袍死在眾人面前的人在哪裡？叫他過來，才能聆聽那個曾在荒野中以及眾王宮殿中呼喚的人的聲音。

**SALOME**

Von wem spricht er?

莎樂美

他說誰？

**NARRABOTH**

Niemand kann es sagen, Prinzessin.

納拉伯特

沒人知道，公主。

**JOCHANAAN**

Wo ist sie, die sich hingab der Lust ihrer Augen, die gestanden hat vor buntgemalten Männerbildern und Gesandte ins Land der Chaldäer schickte?

若翰

那個眼裡看見繪畫在牆上用丹青繪畫的人像，就放任自己為淫慾左右，遣派使者往加色丁去的女人，她在哪裡？

**SALOME**

*(tonlos)*

Es spricht von meiner Mutter.

莎樂美

(無聲地)

他在說我母親。

**NARRABOTH**

*(heftig)*

Nein, nein, Prinzessin.

納拉伯特

(激烈地)

不是，不是，公主。

**SALOME**

*(matt)*

Ja, er spricht von meiner Mutter.

莎樂美

(無力地)

是的，他在說我母親。

**JOCHANAAN**

Wo ist sie, die den Hauptleuten Assyriens sich gab? Wo ist sie, die sich den jungen Männern der Ägypter

若翰

那個委身給亞述隊長們的女人，她在哪裡？那個委身給身著青紫色亞麻服

195

gegeben hat, die in feinem Leinen und Hyacinthgesteinen prangen, deren Schilde von Gold sind und die Leiber wie Riesen? Geht, heißt sie aufstehen vom Bett ihrer Greuel, vom Bett ihrer Blutschande; auf daß sie die Worte Dessen vernehme, der dem Herrn die Wege bereitet, und ihre Missetaten bereue. Und wenn sie gleich nicht bereut, heißt sie herkommen, denn die Geissel des Herrn ist in seiner Hand.

飾、手持金盾，而且身材魁梧的埃及年輕人的女人，她在哪裡？叫她從她猥褻的床上起來，從她亂倫的床上起來，好讓她能聆聽為主鋪路的人的話語；好讓她悔恨她的罪過。就算她毫不悔恨，依然邪行如故，仍然把她叫來，因為上主的簸箕已在手中。

**SALOME**
Er ist schrecklich. Er ist wirklich schrecklich.

莎樂美
他好可怕！他真地好可怕！

**NARRABOTH**
Bleibt nicht hier, Prinzessin, ich bitte Euch!

納拉伯特
別待在這裡，公主，我求您！

**SALOME**
Seine Augen sind von allem das Schrecklichste. Sie sind wie die schwarzen Höhlen, wo die Drachen hausen! Sie sind wie schwarze Seen, aus denen irres Mondlicht flackert. Glaubt ihr, daß er noch einmal sprechen wird?

莎樂美
他的眼睛尤其最可怕。它們好像黝黑的洞穴，有惡龍藏身其中！它們好像深黑的湖，反射著迷離的月光。你想，他還會再說話嗎？

**NARRABOTH**
*(immer aufgeregter)*
Bleibt nicht hier, Prinzessin, ich bitte Euch, bleibt nicht hier.

納拉伯特
(益加激動地)
別待在這裡，公主，我求您，別待在這裡！

**SALOME**
Wie abgezehrt er ist! Er ist wie ein Bildnis aus Elfenbein. Gewiß ist er keusch wie der Mond. Sein Fleisch muß sehr kühl sein, kühl wie Elfenbein. Ich möchte ihn näher besehn.

莎樂美
他好憔悴！他好像一具象牙雕像。他肯定像月亮一樣純潔。他的肌肉一定很清涼，清涼如象牙。我要近一點看他。

**NARRABOTH**
Nein, nein, Prinzessin.

納拉伯特
不要，不要，公主！

**SALOME**
Ich muß ihn näher besehn.

莎樂美
我必須近一點看他。

**NARRABOTH**

Prinzessin! Prinzessin ...

納拉伯特

公主！公主...

**JOCHANAAN**

Wer ist dies Weib, das mich ansieht? Ich will ihre Augen nicht auf mir haben. Warum sieht sie mich so an mit ihren Goldaugen unter den gleissenden Lidern? Ich weiß nicht, wer sie ist. Ich will nicht wissen, wer sie ist. Heißt sie gehn! Zu ihr will ich nicht sprechen.

若翰

這個瞪著我看的女人是誰？我不要她的眼睛注視著我。為什麼她用她閃耀眼皮下的金色眼睛看著我？我不知道她是誰。我也不想知道她是誰。叫她走開！我不要和她說話。

**SALOME**

Ich bin Salome, die Tochter der Herodias, Prinzessin von Judäa.

莎樂美

我是莎樂美，黑落狄雅的女兒，猶太的公主。

**JOCHANAAN**

Zurück, Tochter Babylons! Komm dem Erwählten des Herrn nicht nahe! Deine Mutter hat die Erde erfüllt mit dem Wein ihrer Lüste, und das Unmaß ihrer Sünden schreit zu Gott.

若翰

退後，巴比倫之女！不要靠近主的選民！你的母親以她淫慾之酒充滿大地，她無比的罪惡已為上主所知。

**SALOME**

Sprich mehr, Jochanaan, deine Stimme ist wie Musik in meinen Ohren.

莎樂美

再多說些，若翰，你的聲音有如音樂，響在我耳裡。

**NARRABOTH**

Prinzessin! Prinzessin! Prinzessin!

納拉伯特

公主！公主！公主！

**SALOME**

Sprich mehr! Sprich mehr, Jochanaan, und sag' mir, was ich tun soll?

莎樂美

再多說些！再多說些，若翰，告訴我，我該怎麼做？

**JOCHANAAN**

Tochter Sodoms, komm mir nicht nahe! Vielmehr bedecke dein Gesicht mit einem Schleier, streue Asche auf deinen Kopf, mach dich auf in die Wüste und suche des Menschen Sohn.

若翰

索多瑪之女，不要再靠近我！而要用面紗遮住妳的臉，將灰撒在頭上，起身到曠野中尋找人子。

**SALOME**

Wer ist das, des Menschen Sohn? Ist er so schön wie du, Jochanaan?

莎樂美

他是誰，這位人子？他是不是跟你一樣美麗，若翰？

197

**JOCHANAAN**

Weiche von mir! Ich höre die Flügel des Todesengels im Palaste rauschen ...

若翰

離我遠一點！我聽見死亡天使的翅膀在宮中響起...

**SALOME**

Jochanaan!

莎樂美

若翰！

**NARRABOTH**

Prinzessin, ich flehe, geh hinein!

納拉伯特

公主，我求您，進去吧！

**SALOME**

Jochanaan! Ich bin verliebt in deinen Leib, Jochanaan! Dein Leib ist weiß wie die Lilien auf einem Felde, von der Sichel nie berührt. Dein Leib ist weiß wie der Schnee auf den Bergen Judäas. Die Rosen im Garten von Arabiens Königin sind nicht so weiß wie dein Leib, nicht die Rosen im Garten der Königin, nicht die Füße der Dämmerung auf den Blättern, nicht die Brüste des Mondes auf dem Meere. Nichts in der Welt ist so weiß wie dein Leib. Laß mich ihn berühren, deinen Leib!

莎樂美

若翰！我愛上了你的身體，若翰！你的身體好白，像田野中未經刀斧的百合一樣。你的身體好白，像猶太山上的積雪一樣。阿拉伯女王花園裡的玫瑰也沒有你的身體來得白，不用說女王花園裡的玫瑰，不用說樹葉上晨曦的腳步，更不用說那沈睡在大海上的明月胸膛。沒有東西在這世上，是像你的身體一樣地白。讓我摸摸它，你的身體！

**JOCHANAAN**

Zurück, Tochter Babylons! Durch das Weib kam das Übel in die Welt. Sprich nicht zu mir. Ich will dich nicht anhör'n! Ich höre nur auf die Stimme des Herrn, meines Gottes.

若翰

退後，巴比倫之女！經由女人，罪惡來到世間。不要和我說話，我不要聽妳說話！我只聽上主，我的天主的聲音。

**SALOME**

Dein Leib ist grauenvoll. Er ist wie der Leib eines Aussätzigen. Er ist wie eine getünchte Wand, wo Nattern gekrochen sind; wie eine getünchte Wand, wo die Skorpione ihr Nest gebaut. Er ist wie ein übertünchtes Grab voll widerlicher Dinge. Er ist gräßlich, dein Leib ist gräßlich.

In dein Haar bin ich verliebt, Jochanaan. Dein Haar ist wie Weintrauben, wie Büschel schwarzer Trauben, an den Weinstöcken Edoms. Dein Haar ist wie die Cedern, die großen Cedern von Libanon, die den Löwen und Räubern Schatten spenden. Die langen schwarzen

莎樂美

你的身體好可怕。它就像癲癇病人的身體。它像座石灰牆壁，有毒蛇爬過；像座石灰牆壁，有毒蝎築巢。它像座石灰刷白的墳墓，滿是噁心之物。它好醜陋，你的身體好醜陋。

我愛上了你的頭髮，若翰。你的頭髮像葡萄，像串串黑色的葡萄，掛在厄東葡萄園裡。你的頭髮像香松，那黎巴嫩的大香松，讓獅子與盜賊在它的陰蔭下藏身。漫漫黑夜，月亮藏羞、

198

Nächte, wenn der Mond sich verbirgt, wenn die Sterne bangen, sind nicht so schwarz wie dein Haar. Des Waldes Schweigen... Nichts in der Welt ist so schwarz wie dein Haar. Laß mich es berühren, dein Haar!

群星畏懼的夜晚，也沒有你的頭髮這般漆黑。森林的沈靜...沒有東西在這世上，是像你的頭髮一樣地黑。讓我摸摸它，你的頭髮！

**JOCHANAAN**

Zurück, Tochter Sodoms! Berühre mich nicht! Entweihe nicht den Tempel des Herrn, meines Gottes!

若翰

退後，索多瑪之女！不要碰我！不要褻瀆上主，我的天主的聖殿！

**SALOME**

Dein Haar ist gräßlich! Es starrt von Staub und Unrat. Es ist wie eine Dornenkrone auf deinen Kopf gesetzt. Es ist wie ein Schlangenknoten gewickelt um deinen Hals. Ich liebe dein Haar nicht.
*(Mit höchster Leidenschaft)*
Deinen Mund begehre ich, Jochanaan. Dein Mund ist wie ein Scharlachband an einem Turm von Elfenbein. Er ist wie ein Granatapfel, von einem Silbermesser zerteilt. Die Granatapfelblüten in den Gärten von Tyrus, glüh'nder als Rosen, sind nicht so rot. Die roten Fanfaren der Trompeten, die das Nah'n von Kön'gen künden und vor denen der Feind erzittert, sind nicht so rot, wie dein roter Mund. Dein Mund ist röter als die Füße der Männer, die den Wein stampfen in der Kelter. Er ist röter als die Füße der Tauben, die in den Tempeln wohnen. Dein Mund ist wie ein Korallenzweig in der Dämm'rung des Meer's, wie der Purpur in den Gruben von Moab, der Purpur der Könige.
*(Außer sich)*
Nichts in der Welt ist so rot wie dein Mund. Laß mich ihn küssen, deinen Mund.

莎樂美

你的頭髮好醜！它沾滿了泥土與塵埃。它好像一頂荊棘冠戴在你的頭上。它好像一團黑蛇盤繞在你的頸項。我不喜歡你的頭髮。
（以至高的熱情）
我要你的嘴唇，若翰。你的嘴唇像是象牙塔上的一抹腥紅。它像是一把銀刀割開的石榴。提洛花園裡的石榴花，紅過玫瑰，也沒有這麼紅。吹起號音的紅色號角，它宣告著國王駕到，並且令敵人聞之喪膽，也沒有這麼紅，像你的紅唇。你的嘴唇比那些在搾汁桶裡面踩踏葡萄男人的腳還要紅。它比那棲息在聖殿裡的鴿子的腳還要紅。你的嘴唇像是大海深處的珊瑚枝，像是摩阿布礦坑裡的朱砂，王室的朱砂。

（忘我地）
沒有東西在這世上，是像你的嘴唇一樣地紅。讓我親吻它，你的嘴唇。

**JOCHANAAN**
*(leise, in tonlosem Schauder)*
Niemals, Tochter Babylons, Tochter Sodoms! Niemals!

若翰
（輕輕、無聲地顫慄）
永不，巴比倫之女，索多瑪之女！永不！

**SALOME**
Ich will deinen Mund küssen, Jochanaan. Ich will deinen Mund küssen ...

莎樂美
我要吻你的嘴唇，若翰。我要吻你的嘴唇…

**NARRABOTH**
*(in höchster Angst und Verzweiflung)*
Prinzessin, Prinzessin, die wie ein Garten von Myrrhen ist, die die Taube aller Tauben ist, sieh diesen Mann nicht an. Sprich nicht solche Worte zu ihm. Ich kann es nicht ertragen ...

納拉伯特
(無比地害怕與惶惑)
公主，公主，您像是一園沒藥花，是鴿中之鴿，不要看著那個人。不要跟他說這些話，我聽不下去…

**SALOME**
Ich will deinen Mund küssen, Jochanaan. Ich will deinen Mund küssen.
*(Narraboth ersticht sich und fällt tot zwischen Salome und Jochanaan.)*

莎樂美
我要吻你的嘴唇，若翰。我要吻你的嘴唇。
(納拉伯特舉刀自盡，倒地而亡，躺在莎樂美與若翰之間。)

**SALOME**
Laß mich deinen Mund küssen, Jochanaan!

莎樂美
讓我吻你的嘴唇，若翰！

**JOCHANAAN**
Wird dir nicht bange, Tochter der Herodias?

若翰
你不會害怕嗎，黑落狄雅之女？

**SALOME**
Laß mich deinen Mund küssen, Jochanaan!

莎樂美
讓我吻你的嘴唇，若翰！

**JOCHANAAN**
Tochter der Unzucht, es lebt nur Einer, der dich retten kann. Geh', such' ihn.
*(Mit größter Wärme)*
Such' ihn. Er ist in einem Nachen auf dem See von Galiläa und redet zu seinen Jüngern.
*(Sehr feierlich)*
Knie nieder am Ufer des Sees, ruf ihn an und rufe ihn beim Namen. Wenn er zu dir kommt, und er kommt zu allen, die ihn rufen, dann bücke dich zu seinen Füßen, daß er dir deine Sünden vergebe.

若翰
淫婦之女，世上只有一個人能夠救妳。去，去找他。
(以最大的溫暖)
去找他。他在船上，在迦里肋亞海上航行，為信徒講道。
(非常盛大地)
跪在岸邊，呼喊他，呼喊他的名字。當他朝妳而來時，凡有人呼喊，他一定會來，妳就彎身跪在他腳邊，請求他寬恕妳的罪惡。

**SALOME**
*(wie verzweifelt)*
Laß mich deinen Mund küssen, Jochanaan!

莎樂美
(懷疑般地)
讓我吻你的嘴唇，若翰！

**JOCHANAAN**

Sei verflucht, Tochter der blutschänderischen Mutter, sei verflucht!

**若翰**

受詛咒吧，亂倫母親的女兒，受詛咒吧！

**SALOME**

Laß mich deinen Mund küssen, Jochanaan!

**莎樂美**

讓我吻你的嘴唇，若翰！

**JOCHANAAN**

Ich will dich nicht ansehn. Du bist verflucht, Salome. Du bist verflucht.

*(Er geht wieder in die Cisterne hinab.)*

**若翰**

我不想看妳。妳被詛咒了，莎樂美。妳被詛咒了。

（他再度走下古井裡。）

## VIERTE SZENE

## 第四景

*(Herodes, Herodias treten mit Gefolge ein.)*

（黑落德、黑落狄雅與眾隨從上場。）

**HERODES**

Wo ist Salome? Wo ist die Prinzessin? Warum kam sie nicht wieder zum Bankett, wie ich ihr befohlen hatte? Ah! Da ist sie!

**黑落德**

莎樂美在那裡？公主在那裡？為什麼她沒有依照我的命令回席呢？啊！她在那兒！

**HERODIAS**

Du sollst sie nicht ansehn. Fortwährend siehst du sie an!

**黑落狄雅**

你不應該盯著她看。你一直不停地看著她！

**HERODES**

Wie der Mond heute nacht aussieht! Ist es nicht ein seltsames Bild? Es sieht aus wie ein wahnwitziges Weib, das überall nach Buhlen sucht..., wie ein betrunkenes Weib, das durch Wolken taumelt...

**黑落德**

今晚的月亮看來像什麼啊！這不是個很奇怪的景象嗎？它看來好像個發狂女子，到處找男人…，又像個酒醉女子，在雲裡踉蹌而行…

**HERODIAS**

Nein, der Mond ist wie der Mond, das ist alles. Wir wollen hineingehn.

**黑落狄雅**

不是，月亮就像月亮，沒別的。我們進去吧。

**HERODES**

Ich will hier bleiben. Manassah, leg Teppiche hierher! Zündet Fackeln an! Ich will noch Wein mit meinen

**黑落德**

我要留在這裡。馬納瑟，把地毯舖過來！點起火把！我還要和客人們喝

201

Gästen trinken! Ah! Ich bin ausgeglitten. Ich bin in Blut getreten, das ist ein böses Zeichen. Warum ist hier Blut? Und dieser Tote? Wer ist dieser Tote hier? Wer ist dieser Tote? Ich will ihn nicht sehn.

酒!啊!我滑跤了。我踩在血裡面,這是個壞兆頭。為什麼這裡有血?還有這個死人?這裡的死人是誰?這個死人是誰?我可不想看他。

**ERSTER SOLDAT**
Es ist unser Hauptmann, Herr.

士兵甲
是我們隊長,大人。

**HERODES**
Ich erließ keinen Befehl, daß er getötet werde.

黑落德
我可沒有下令處死他。

**ERSTER SOLDAT**
Er hat sich selbst getötet, Herr.

士兵甲
他是自殺死的,大人。

**HERODES**
Das scheint mir seltsam. Der junge Syrier, er war sehr schön. Ich erinnre mich, ich sah seine schmach-tenden Augen, wenn er Salome ansah. — Fort mit ihm!

黑落德
那可怪了。這個年輕的敘利亞人長得很英俊。我記得,我看到他充滿渴望的眼神,當他凝視莎樂美的時候。一把他搬走!

*(Sie tragen den Leichnam weg.)*
Es ist kalt hier. Es weht ein Wind ... Weht nicht ein Wind?

(眾人將屍體抬走。)
這裡好冷。有一股風…不是有風嗎?

**HERODIAS**
*(trocken)*
Nein, es weht kein Wind.

黑落狄雅
(沒表情地)
沒有,沒有風。

**HERODES**
Ich sage euch, es weht ein Wind. — Und in der Luft höre ich etwas wie das Rauschen von mächtigen Flügeln ... Hört ihr es nicht?

黑落德
告訴你,有一股風。— 我還聽到,空中有著像巨大翅膀拍打的聲音…你們沒聽到嗎?

**HERODIAS**
Ich höre nichts.

黑落狄雅
我什麼都沒聽到。

**HERODES**
Jetzt höre ich es nicht mehr. Aber ich habe es gehört, es war das Wehn des Windes. Es ist vorüber. Horch! Hört ihr es nicht? Das Rauschen von mächt'gen Flügeln ...

黑落德
現在我也沒再聽到了,但是我的確曾聽到,那是風聲。現在沒有了。聽!你們沒聽到嗎?巨大翅膀拍打的聲音…

**HERODIAS**

Du bist krank. Wir wollen hineingehn.

黑落狄雅

你生病了。我們進去吧。

**HERODES**

Ich bin nicht krank. Aber deine Tochter ist krank zu
Tode. Niemals hab' ich sie so blaß gesehn.

黑落德

我沒有生病。倒是妳的女兒病得要
死。我從沒看過她臉色如此蒼白。

**HERODIAS**

Ich habe dir gesagt, du sollst sie nicht ansehn.

黑落狄雅

我告訴過你，不要盯著她看。

**HERODES**

Schenkt mir Wein ein.
*(Es wird Wein gebracht.)*
Salome, komm, trink Wein mit mir, einen köstlichen
Wein. Cäsar selbst hat ihn mir geschickt. Tauche deine
kleinen roten Lippen hinein, deine kleinen roten
Lippen, dann will ich den Becher leeren.

黑落德

給我倒杯酒。
（有人送上酒來。）
莎樂美，來，跟我喝酒，很名貴的
酒。凱撒自己將它送給我的。用妳那
小紅唇沾一下，妳那小紅唇，然後，
我會乾杯。

**SALOME**

Ich bin nicht durstig, Tetrarch.

莎樂美

我不渴，侯爺。

**HERODES**

Hörst du, wie sie mir antwortet, diese deine Tochter?

黑落德

聽聽，她怎麼答話的，妳這女兒！

**HERODIAS**

Sie hat recht. Warum starrst du sie immer an?

黑落狄雅

她沒錯啊。你怎麼老是盯著她？

**HERODES**

Bringt reife Früchte.
*(Es werden Früchte gebracht.)*
Salome, komm, iß mit mir von diese Früchten. Den
Abdruck deiner kleinen, weißen Zähne in einer Frucht
seh' ich so gern. Beiß nur ein wenig ab, nur ein wenig
von dieser Frucht, dann will ich essen, was übrig ist.

黑落德

拿些好水果來！
（有人送上水果。）
莎樂美，來，和我一起吃點水果。妳
那小白牙留在水果上的齒印，我很喜
歡看。只要在水果上咬一小口，那麼
一小口，然後我會將剩下的吃掉。

**SALOME**

Ich bin nicht hungrig, Tetrarch.

莎樂美

我不餓，侯爺。

**HERODES**
*(zu Herodias)*
Du siehst, wie du diese deine Tochter erzogen hast!

黑落德
(對著黑落狄雅)
妳看看，妳是怎麼教養妳這女兒的！

**HERODIAS**
Meine Tochter und ich stammen aus königlichem Blut.
Dein Vater war Kameltreiber, dein Vater war ein Dieb
und ein Räuber obendrein.

黑落狄雅
我女兒和我都是皇家血統。你的父親
是趕駱駝的，你的父親是小偷，也還
是強盜。

**HERODES**
Salome, komm, setz dich zu mir. Du sollst auf dem
Thron deiner Mutter sitzen.

黑落德
莎樂美，來，坐在我身邊。你可以坐
妳母親的寶座。

**SALOME**
Ich bin nicht müde, Tetrarch.

莎樂美
我不累，侯爺。

**HERODIAS**
Du siehst, wie sie dich achtet.

黑落狄雅
你看看，她多尊敬你啊。

**HERODES**
Bringt mir — Was wünsche ich denn? Ich habe es
vergessen. Ah! Ah! Ich erinnre mich —

黑落德
拿些 — 我要什麼啊？我忘了。啊！
啊！我想起來了 —

**DIE STIMME DES JOCHANAAN**
Siehe, die Zeit ist gekommen, der Tag, von dem ich
sprach, ist da.

若翰的聲音
看啊，時候到了，我所說的那個日子
來臨了。

**HERODIAS**
Heiß' ihn schweigen! Dieser Mensch beschimpft mich!

黑落狄雅
叫他閉嘴！這個人罵我！

**HERODES**
Er hat nichts gegen dich gesagt. Überdies ist er ein sehr
großer Prophet.

黑落德
他沒說妳什麼壞話。而且，他可是位
大先知。

**HERODIAS**
Ich glaube nicht an Propheten. Aber du, du hast Angst
vor ihm!

黑落狄雅
我才不相信什麼先知。但是你，你可
是怕他的！

**HERODES**
Ich habe vor niemandem Angst.

黑落德
我誰都不怕。

**HERODIAS**

Ich sage dir, du hast Angst vor ihm. Warum lieferst du ihn nicht den Juden aus, die seit Monaten nach ihm schreien?

黑落狄雅

我告訴你，你怕他。為什麼你不將他交給猶太人，他們已經要求好幾個月了？

**ERSTER JUDE**

Wahrhaftig, Herr, es wäre besser, ihn in unsre Hände zu geben!

猶太人甲

的確，大人，將他交在我們手中，會比較好！

**HERODES**

Genug davon! Ich werde ihn nicht in eure Hände geben. Er ist ein heil'ger Mann. Er ist ein Mann, der Gott geschaut hat.

黑落德

夠了！我不會將他交到你們手中。他是位聖人。他可是位親眼見過天主的人。

**ERSTER JUDE**

Das kann nicht sein. Seit dem Propheten Elias hat niemand Gott gesehn. Er war der letzte, der Gott von Angesicht geschaut. In unsren Tagen zeigt sich Gott nicht. Gott verbirgt sich. Darum ist großes Übel über das Land gekommen, großes Übel.

猶太人甲

那是不可能的。自從先知厄里亞之後，再也沒有人見過天主。他是最後一位見過天主的人。在今日，天主已不再現身。天主藏起來了。因此災難不斷降臨這個國家，大災難。

**ZWEITER JUDE**

In Wahrheit weiß niemand, ob Elias in der Tat Gott gesehen hat. Möglicherweise war es nur der Schatten Gottes, was er sah.

猶太人乙

其實沒有人知道，厄里亞真地看過天主。很可能他所看到的，只是天主的影子。

**DRITTER JUDE**

Gott ist zu keiner Zeit verborgen. Er zeigt sich zu allen Zeiten und an allen Orten. Gott ist im Schlimmen ebenso wie im Guten.

猶太人丙

天主從未隱藏自己。祂隨時隨地都在顯現自己。天主在惡之中，猶如在善之中。

**VIERTER JUDE**

Du solltest das nicht sagen, es ist eine sehr gefährliche Lehre aus Alexandria. Und die Griechen sind Heiden.

猶太人丁

你不該說這些話，這是亞歷山大里亞傳來的危險教條。而希臘人是異教徒。

**FÜNFTER JUDE**

Niemand kann sagen, wie Gott wirkt. Seine Wege sind sehr dunkel. Wir können nur unser Haupt unter seinen Willen beugen, denn Gott ist sehr stark.

猶太人戊

沒有人能說，天主如何行事。祂的道路非常神秘。我們只能在祂的意志之下低頭，因為天主是非常強大的。

**ERSTER JUDE**

Du sagst die Wahrheit. Fürwahr, Gott ist furchtbar. Aber was diesen Menschen angeht, der hat Gott nie gesehn. Seit dem Propheten Elias hat niemand Gott gesehn. Er war der letzte, der Gott von Angesicht zu Angesicht geschaut. In unsren Tagen zeigt sich Gott nicht. Gott verbirgt sich. Darum ist großes Übel über das Land gekommen. Er war der letzte, usw.

**ZWEITER JUDE**

In Wahrheit weiß niemand, ob Elias in der Tat Gott gesehen hat. Möglicherweise war es nur der Schatten Gottes, was er sah. In Wahrheit weiß niemand, ob Elias auch wirklich Gott gesehen hat. Gott ist furchtbar, er bricht den Starken in Stücke, den Starken wie den Schwachen, denn jeder gilt ihm gleich. Möglicherweise, usw.

**DRITTER JUDE**

Gott ist zu keiner Zeit verborgen. Er zeigt sich zu allen Zeiten. Er zeigt sich an allen Orten. Gott ist im Schlimmen ebenso wie im Guten. Gott ist zu keiner Zeit verborgen. Er zeigt sich zu allen Zeiten und an allen Orten. Gott ist im Guten ebenso wie im Bösen ...

**VIERTER JUDE**

*(zum dritten)*

Du solltest das nicht sagen, es ist eine sehr gefährliche Lehre aus Alexandria. Und die Griechen sind Heiden. Niemand kann sagen, wie Gott wirkt, denn Gott ist sehr stark. Er bricht den Starken wie den Schwachen in Stücke. Gott ist stark.

**FÜNFTER JUDE**

Niemand kann sagen, wie Gott wirkt. Seine Wege sind sehr dunkel. Es kann sein, daß die Dinge, die wie gut nennen, sehr schlimm sind, und die Dinge, die wir schlimm nennen, sehr gut sind. Wir wissen von nichts etwas. ...

猶太人甲

你說的是事實。的確，天主是可怕的。但是這個人，他沒有看過天主。自從先知厄里亞之後，再也沒有人見過天主。他是最後一位親眼見過天主的人。在今日，天主已不再現身。天主藏起來了。因此大災難不斷降臨這個國家。他是最後一位…等等。

猶太人乙

其實沒有人知道，厄里亞真地看過天主。很可能他所看到的，只是天主的影子。其實沒有人知道，厄里亞真地看過天主。天主是可怕的，祂將強者折成碎片，強者和弱者，對祂來說都一樣。很可能…等等。

猶太人丙

天主從未隱藏自己。祂隨時隨地都在顯現自己。天主在惡之中，猶如在善之中。天主從未隱藏自己。祂隨時隨地都在顯現自己。天主在好之中，猶如在壞之中…

猶太人丁

(對著猶太人丙)

你不該說這些話，這是亞歷山大里亞傳來的危險教條。而希臘人是異教徒。沒有人能說，天主如何行事，因為天主是非常強大的。他將強者像弱者一樣折成碎片。天主是強大的。

猶太人戊

沒有人能說，天主如何行事。祂的道路非常神秘。有可能，我們以為是好的事，是很壞的，我們以為是壞的事，是很好的。我們什麼都不知道…。

**HERODIAS**
*(zu Herodes, heftig)*
Heiß' sie schweigen, sie langweilen mich.

**HERODES**
Doch' hab ich davon sprechen hören, Jochanaan sei in Wahrheit euer Prophet Elias.

**ERSTER JUDE**
Das kann nicht sein. Seit den Tagen des Propheten Elias sind mehr als dreihundert Jahre vergangen.

**ERSTER NAZARENER**
Mir ist sicher, daß er der Prophet Elias ist.

**ERSTER JUDE**
Das kann nicht sein. Seit den Tagen des Propheten Elias sind mehr als dreihundert Jahre vergangen ...

**ZWEITER, DRITTER, VIERTER UUD FÜNFTER JUDE**
Keineswegs, er ist nicht der Prophet Elias.

**HERODIAS**
Heiß' sie schweigen!

**DIE STIMME DES JOCHANAAN**
Siehe, der Tag ist nahe, der Tag des Herrn, und ich höre auf den Bergen die Schritte Dessen, der sein wird der Erlöser der Welt.

**HERODES**
Was soll das heißen, der Erlöser der Welt?

**ERSTER NAZARENER**
Der Messias ist gekommen.

**ERSTER JUDE**
*(schreiend)*
Der Messias ist nicht gekommen.

黑落狄雅
(對著黑落德，激烈地)
叫他們閉嘴，他們真無聊。

黑落德
但是我聽人家說過，若翰事實上就是你們的先知厄里亞。

猶太人甲
那不可能。先知厄里亞的時間離現在有三百多年了。

納匝肋人甲
我很肯定，他是先知厄里亞。

猶太人甲
那不可能。先知厄里亞的時間離現在有三百多年了……

猶太人乙、丙、丁、戊
絕不是，他不是先知厄里亞。

黑落狄雅
叫他們閉嘴！

若翰的聲音
*看啊，這一天到來了，主的日子到來了，我聽到那位將成為世界的救主的人在山上的腳步聲。*

黑落德
這是什麼意思，世界的救主？

納匝肋人甲
默西亞已經來臨。

猶太人甲
(叫喊著)
默西亞沒有來臨。

**ERSTER NAZARENER**
Er ist gekommen, und allenthalben tut er Wunder. Bei einer Hochzeit in Galiläa hat er Wasser in Wein verwandelt. Er heilte zwei Aussätzige von Capernaum.

納匝肋人甲
他來臨了，並且他到處製造奇蹟。在迦里肋亞的婚宴上，他將水化成酒，他還治癒葛法翁的兩個痲瘋患者。

**ZWEITER NAZARENER**
Durch bloßes Berühren!

納匝肋人乙
就只撫摸一下！

**ERSTER NAZARENER**
Er hat auch Blinde geheilt. Man hat ihn auf einem Berge im Gespräch mit Engeln gesehn!

納匝肋人甲
他還治癒過盲人。人們看到他在山上和天使談話！

**HERODIAS**
Oho! Ich glaube nicht an Wunder, ich habe ihrer zu viele gesehn!

黑落狄雅
呵呵！我可不相信奇蹟，我已經看得太多了！

**ERSTER NAZARENER**
Die Tochter des Jairus hat er von den Toten erweckt.

納匝肋人甲
雅依洛的女兒，他讓她死裡復生。

**HERODES**
*(erschreckt)*
Wie, er erweckt die Toten?

黑落德
(驚嚇地)
什麼，他可以起死回生？

**ERSTER UND ZWEITER NAZARENER**
Jawohl. Er erweckt die Toten.

納匝肋人甲、乙
是的，他可以起死回生。

**HERODES**
Ich verbiete ihm, das zu tun. Es wäre schrecklich, wenn die Toten wiederkämen! Wo ist der Mann zurzeit?

黑落德
我禁止他這樣做。太可怕了，如果死人再回來！此人現在何處？

**ERSTER NAZARENER**
Herr, er ist überall, aber es ist schwer, ihn zu finden.

納匝肋人甲
大人，他無所不在，但是不容易找到他。

**HERODES**
Der Mann muß gefunden werden.

黑落德
一定要找到這個人。

**ZWEITER NAZARENER**
Er heißt, in Samaria weile er jetzt.

納匝肋人乙
有人說他在撒瑪黎雅。

**ERSTER NAZARENER**
Vor ein paar Tagen verließ er Samaria, ich glaube, im
Augenblick ist er in der Nähe von Jerusalem.

納匝肋人甲
幾天前,他離開了撒瑪黎雅,我相信
他目前在耶路撒冷附近。

**HERODES**
So hört: ich verbiete ihm, die Toten zu erwecken! Es
müßte schrecklich sein, wenn die Toten wiederkämen!

黑落德
聽好:我禁止他讓死人復活!那一定
會很可怕,如果死人再回來!

**DIE STIMME DES JOCHANAAN**
O über dieses geile Weib, die Tochter Babylons, so
spricht der Herr, unser Gott: Eine Menge Menschen
wird sich gegen sie sammeln, und sie werden Steine
nehmen und sie steinigen!

若翰的聲音
哦,這個淫蕩的女人,巴比倫的女
兒,上主,我們的天主是這麼說的:
找一大群人來攻擊她,讓人們拿起石
頭來丟她!

**HERODIAS**
*(wütend)*
Befiehl ihm, er soll schweigen! Wahrhaftig, es ist
schändlich!

黑落狄雅
(憤怒地)
命令他閉嘴!真是的,讓人生氣!

**DIE STIMME DES JOCHANAAN**
Die Kriegshauptleute werden sie mit ihren Schwertern
durchbohren, sie werden sie mit ihren Schilden
zermalmen!

若翰的聲音
讓軍隊的隊長用利刃將她刺穿,用盾
牌將她壓碎。

**HERODIAS**
Er soll schweigen!

黑落狄雅
叫他閉嘴!

**DIE STIMME DES JOCHANAAN**
Es ist so, daß ich alle Verruchtheit austilgen werde, daß
ich alle Weiber lehren werde, nicht auf den Wegen ihrer
Greuel zu wandeln!

若翰的聲音
我便是如此翦除地上的罪惡,讓所有
的女人學會不要模仿這個女人的褻瀆
行為。

**HERODIAS**
Du hörst, was er gegen mich sagt, du duldest es, daß er
die schmähe, die dein Weib ist.

黑落狄雅
你聽,他怎麼攻擊我,你怎能容許別
人這樣作賤你的妻子。

**HERODES**
Er hat deinen Namen nicht genannt.

黑落德
他又沒指名道姓。

209

**DIE STIMME DES JOCHANAAN**
*(sehr feierlich)*
Es kommt ein Tag, da wird die Sonne finster werden
wie ein schwarzes Tuch. Und der Mond wird werden
wie Blut, und die Sterne des Himmels werden zur Erde
fallen wie unreife Feigen vom Feigenbaum. Es kommt
ein Tag, wo die Kön'ge der Erde erzittern.

**HERODIAS**
Ha ha! Dieser Prophet schwatzt wie ein Betrunkener ...
Aber ich kann den Klang seiner Stimme nicht ertragen,
ich hasse seine Stimme. Befiehl ihm, er soll schweigen.

**HERODES**
Tanz für mich, Salome.

**HERODIAS**
*(heftig)*
Ich will nicht haben, daß sie tanzt.

**SALOME**
*(ruhig)*
Ich habe keine Lust zu tanzen, Tetrarch.

**HERODES**
Salome, Tochter der Herodias, tanz für mich!

**SALOME**
Ich will nicht tanzen, Tetrarch.

**HERODIAS**
Du siehst, wie sie dir gehorcht.

**DIE STIMME DES JOCHANAAN**
Er wird auf seinem Throne sitzen, er wird gekleidet
sein in Scharlach und Purpur. Und der Engel des Herrn
wird ihn darniederschlagen. Er wird von den Würmern
gefressen werden.

---

**若翰的聲音**
(很盛大地)
*到了這一天，太陽變黑，有如粗毛*
*衣，月亮變得像血，天上的星辰墜落*
*在地上，有如無花果樹上墜下的青色*
*無花果實，地上的眾王將會懼怕。*

**黑落狄雅**
哈哈！這個先知滿口胡言，像個醉鬼...
但我無法忍受他的聲音，我恨他的聲
音，命令他，叫他閉嘴。

**黑落德**
為我跳舞，莎樂美。

**黑落狄雅**
(激烈地)
我不想要她跳舞。

**莎樂美**
(安靜地)
我沒興趣跳舞，侯爺。

**黑落德**
莎樂美，黑落狄雅之女，為我跳舞！

**莎樂美**
我不要跳舞，侯爺。

**黑落狄雅**
你看，她多聽你的話啊。

**若翰的聲音**
*他會坐在他的王座上。他會身穿紫紅*
*和朱紅色的衣服。他手裡拿著滿盛可*
*憎之物的金盆。上主的天使會打他。*
*他會為蟲子所吃噬。*

**HERODES**

Salome, Salome, tanz für mich, ich bitte dich. Ich bin traurig heute nacht, drum tanz für mich. Salome, tanz für mich! Wenn du für mich tanzest, kannst du von mir begehren, was du willst. Ich werde es dir geben.

黑落德

莎樂美，莎樂美，為我跳舞，我求妳，我今晚心情不好，所以，為我跳舞。莎樂美，為我跳舞！如果妳為我跳舞，無論你求我什麼，我也必定給你。

**SALOME**

*(aufstehend)*

Willst du mir wirklich alles geben, was ich von dir begehre, Tetrarch?

莎樂美

(站了起來)

你真地都會給我，任何我向你要的東西，侯爺？

**HERODIAS**

Tanze nicht, meine Tochter!

黑落狄雅

別跳舞，我的女兒！

**HERODES**

Alles, was du von mir begehren wirst, und wär's die Hälfte meines Königreichs.

黑落德

所有東西，無論你求我什麼，那怕是我王國的一半。

**SALOME**

Du schwörst, Tetrarch?

莎樂美

你發誓，侯爺？

**HERODES**

Ich schwör' es, Salome.

黑落德

我發誓，莎樂美。

**SALOME**

Wobei willst du das beschwören, Tetrarch?

莎樂美

你以什麼發誓，侯爺？

**HERODES**

Bei meinem Leben, bei meiner Krone, bei meinen Göttern. O Salome, Salome, tanz für mich!

黑落德

以我的生命，我的王冠，我的神明。哦！莎樂美，莎樂美，為我跳舞！

**HERODIAS**

Tanze nicht, meine Tochter!

黑落狄雅

別跳舞，我的女兒！

**SALOME**

Du hast einen Eid geschworen, Tetrarch.

莎樂美

你發了誓，侯爺。

**HERODES**

Ich habe einen Eid geschworen!

黑落德

我發了誓！

**HERODIAS**

Meine Tochter, tanze nicht!

**HERODES**

Und wär's die Hälfte meines Königreichs. Du wirst schön sein als Königin, unermeßlich schön.

*(Erschaudernd)*

Ah! — es ist kalt hier. Es weht ein eis'ger Wind und ich höre... warum höre ich in der Luft dieses Rau-schen von Flügeln? Ah! Es ist doch so, als ob ein un-geheurer, schwarzer Vogel über der Terrasse schwebte? Warum kann ich ihn nicht sehn, diesen Vogel? Dieses Rauschen ist schrecklich. Es ist ein schneidender Wind. Aber nein, er ist nicht kalt, er ist heiß. Gießt mir Wasser über die Hände, gebt mir Schnee zu essen, macht mir den Mantel los. Schnell, schnell, macht mir den Mantel los! Doch nein! Laßt ihn! Dieser Kranz drückt mich. Diese Rosen sind wie Feuer.

*(Er reißt sich das Kranzgewinde ab und wirft es auf den Tisch.)*

Ah! Jetzt kann ich atmen. Jetzt bin ich glücklich.

*(Matt)*

Willst du für mich tanzen, Salome?

**HERODIAS**

Ich will nicht haben, daß sie tanze!

**SALOME**

Ich will für dich tanzen.

*(Sklavinnen bringen Salben und die sieben Schleier und nehmen Salome die Sandalen ab.)*

**DIE STIMME DES JOCHANAAN**

Wer ist Der, der von Edom kommt, wer ist Der, der von Bosra kommt, dessen Kleid mit Purpur gefärbt ist, der in der Schönheit seiner Gewänder leuchtet, der mächtig in seiner Größe wandelt, warum ist dein Kleid mit Scharlach gefleckt?

黑落狄雅

我的女兒，別跳舞！

黑落德

那怕是我王國的一半。妳會是個美麗的王后，風華絕代。

(一陣顫慄)

啊！— 這裡好冷。吹來了一陣冰冷的風，而且我聽到⋯我怎麼聽到空中有翅膀拍打聲？啊！不是這樣嗎，就好像有一隻奇特的大黑鳥在高台上面盤旋？為什麼我看不到它，這隻鳥？這聲音好可怕。這陣風有如刀割。不對，不是冷，是熱。倒些水在我的手上，給我雪吃，脫掉我的袍子。快，快，脫掉我的袍子！不對！別管它！是這王冠壓著我。這些玫瑰就像火一般地。

(他將王冠由頭上扯下來，並將它丟到桌上。)

啊！我現在可以呼吸了。現在我快樂了。

(無力地)

妳要不要為我跳舞，莎樂美？

黑落狄雅

我不要她跳舞！

莎樂美

我要為你跳舞。

(奴隸們端上香油和七層紗，並為莎樂美脫下鞋子。)

若翰的聲音

那由厄東而來，身穿染紅了的衣服，那由波責辣而來，衣著華麗，力量強大，闊步前進的是誰啊？你的服裝怎麼成了紅色？

**HERODIAS**

Wir wollen hineingehn. Die Stimme dieses Menschen macht mich wahnsinnig.

*(Immer heftiger)*

Ich will nicht haben, daß meine Tochter tanzt, während er immer dazwischenschreit. Ich will nicht haben, daß sie tanzt, während du sie auf solche Art ansiehst. Mit einem Wort: Ich will nicht haben, daß sie tanzt.

**HERODES**

Steh nicht auf, mein Weib, meine Königin. Es wird dir nichts helfen, ich gehe nicht hinein, bevor sie getanzt hat. Tanze, Salome, tanz für mich!

**HERODIAS**

Tanze nicht, meine Tochter!

**SALOME**

Ich bin bereit, Tetrarch.

**SALOMES TANZ**

*(Die Musikanten beginnen einen wilden Tanz. Salome, zuerst noch bewegungslos, richtet sich hoch auf und gibt den Musikanten ein Zeichen, worauf der wilde Rhythmus sofort abgedämpft wird und in eine sanft wiegende Weise überleitet. Salome tanzt sodann den »Tanz der sieben Schleier«.*

*Sie scheint einen Augenblick zu ermatten, jetzt rafft sie sich wie neubeschwingt auf. Sie verweilt einen Augenblick in visionärer Haltung an der Cisterne, in der Jochanaan gefangen gehalten wird; dann stürzt sie vor und zu Herodes' Füßen.)*

**HERODES**

Ah! Herrlich! Wundervoll, wundervoll!

*(Zu Herodias)*

Siehst du, sie hat für mich getanzt, deine Tochter. Komm her, Salome, komm her, du sollst deinen Lohn haben. Ich will dich königlich belohnen. Ich will dir alles geben, was dein Herz begehrt. Was willst du

黑落狄雅

讓我們進去。這個人的聲音讓我發狂。

（愈見激烈）

我不要看到，我女兒在跳舞，他在旁邊咆哮。我不要看到，她跳舞的時候，你用那種方式看著她。簡單一句話：我不要她跳舞。

黑落德

別站起來，我的女人，我的王后。沒有用的，我不會進去，在她跳完舞之前。跳舞，莎樂美，為我跳舞！

黑落狄雅

別跳舞，我的女兒！

莎樂美

我準備好了，侯爺。

莎樂美之舞

（樂師們開始奏出一曲狂野的舞曲。莎樂美，起初還一動不動，接著高高起身，給樂師一個手勢，狂野的節奏隨之立刻安靜下來，轉為溫柔如安眠曲的調子。莎樂美於是跳起了〈七紗舞〉。

有一陣子，她看來很無力，一下卻又重新熱烈舞動。她以幻夢的姿態在若翰被關的古井邊佇立片刻；之後，她蓦地倒在黑落德的腳前。）

黑落德

啊！美啊！妙啊，妙啊！

（對著黑落狄雅）

妳看，她為我跳過舞了，妳的女兒。過來，莎樂美，過來，妳要得到妳的獎賞。我要好好地重賞。我給妳所有妳心想要的東西。妳要什麼？說！

213

haben? Sprich!

**SALOME**
*(süß)*
Ich möchte, daß sie mir gleich in einer Silberschüssel...

莎樂美
(甜甜地)
我想要，他們馬上用個銀盤裝著...

**HERODES**
In einer Silberschüssel — gewiß doch — in einer Silberschüssel — Sie ist reizend, nicht? Was ist's, das du in einer Silberschüssel haben möchtest, o süße, schöne Salome, du, die schöner ist als alle Töchter Judäas? Was sollen sie dir in einer Silberschüssel bringen? Sag es mir! Was es auch sein mag, du sollst es erhalten. Meine Reichtümer gehören dir. Was ist es, das du haben möchtest, Salome?

黑落德
用個銀盤裝著 — 當然嘍 — 用個銀盤裝著 — 她真迷人，不是嗎？什麼是妳要擺在銀盤裡的，哦，甜美的莎樂美，妳，比所有猶太的女兒都美？妳要他們在銀盤裡給妳裝什麼來？告訴我！不論是什麼，妳都拿得到。我的財富都是妳的。是什麼，妳那麼想要，莎樂美？

**SALOME**
*(steht auf, lächelnd)*
Den Kopf des Jochanaan.

莎樂美
(站起身來，微笑著)
若翰的頭。

**HERODES**
*(fährt auf)*
Nein, nein!

黑落德
(驀地起身)
不行，不行！

**HERODIAS**
Ah! Das sagst du gut, meine Tochter! Das sagst du gut!

黑落狄雅
啊！說得好，我的女兒！妳說得太好了！

**HERODES**
Nein, nein, Salome; das ist es nicht, was du begehrst! Hör' nicht auf die Stimme deiner Mutter. Sie gab dir immer schlechten Rat. Achte nicht auf sie.

黑落德
不行，不行，莎樂美；這不是妳要的！別聽妳媽的話，她總是給妳壞點子。別聽她的。

**SALOME**
Ich achte nicht auf die Stimme meiner Mutter. Zu meiner eignen Lust will ich den Kopf des Jochanaan in einer Silberschüssel haben. Du hast einen Eid geschworen, Herodes. Du hast einen Eid geschworen, vergiß das nicht!

莎樂美
我不是聽我母親的話，是我自己喜歡，我才要將若翰的頭放在銀盤裡。你已發過誓了，黑落德，你已發過誓，別忘了！

214

**HERODES**

*(hastig)*

Ich weiß, ich habe einen Eid geschworen. Ich weiß es wohl. Bei meinen Göttern habe ich es geschworen. Aber ich beschwöre dich, Salome, verlange etwas andres von mir. Verlange die Hälfte meines Königreichs. Ich will sie dir geben. Aber verlange nicht von mir, was deine Lippen verlangten.

**SALOME**

*(stark)*

Ich verlange von dir den Kopf des Jochanaan!

**HERODES**

Nein, nein, ich will ihn dir nicht geben.

**SALOME**

Du hast einen Eid geschworen, Herodes.

**HERODIAS**

Ja, du hast einen Eid geschworen. Alle haben es gehört.

**HERODES**

Still, Weib, zu dir spreche ich nicht.

**HERODIAS**

Meine Tochter hat recht daran getan, den Kopf des Jochanaan zu verlangen. Er hat mich mit Schimpf und Schande bedeckt. Man kann sehn, daß sie ihre Mutter liebt. Gib nicht nach, meine Tochter, gib nicht nach! Er hat einen Eid geschworen.

**HERODES**

Still, spricht nicht zu mir! Salome, ich beschwöre dich: Sei nicht trotzig! Sieh, ich habe dich immer lieb gehabt. Kann sein, ich habe dich zu lieb gehabt. Darum verlange das nicht von mir. Der Kopf eines Mannes, der vom Rumpf getrennt ist, ist ein übler Anblick. Hör', was ich sage! Ich habe einen Smaragd. Er ist der schönste Smaragd der ganzen Welt. Den willst du

黑落德

(氣極敗壞地)

我知道，我發過誓了。我很清楚。我對我的神明發過誓了。但是我求求妳，莎樂美，跟我要別的東西。跟我要我王國的一半。我會將它給你。但是別跟我要妳嘴裡講的那個東西。

莎樂美

(強硬地)

我跟你要若翰的頭。

黑落德

不行，不行，這我不能給妳。

莎樂美

你已發過誓了，黑落德。

黑落狄雅

是的，你發過誓了。大家都聽到了。

黑落德

閉嘴，女人，我不是跟妳說話。

黑落狄雅

我的女兒做得很對，要若翰的頭。他辱罵我、侮辱我，可是夠了。大家可以看到，她多愛她媽媽。不要放棄，我的女兒，不要放棄！他發過誓了。

黑落德

閉嘴，不要跟我講話！莎樂美，我求求妳：不要這樣鬥氣！妳看，我一向都愛著妳，或許我太愛妳了。所以別跟我要這個東西。一個男人的頭跟身體分開，是很難看的。妳聽我說！我有一顆翡翠。它是世間最美的翡翠。妳會要它的，不是嗎？妳開口向我要

215

haben, nicht wahr? Verlang' ihn von mir, ich will ihn dir geben, den schönsten Smaragd.

它，我就將它給妳，最美的翡翠。

**SALOME**
Ich fordre den Kopf des Jochanaan!

莎樂美
我要若翰的頭！

**HERODES**
Du hörst nicht zu, du hörst nicht zu. Laß mich zu dir reden, Salome!

黑落德
妳沒仔細聽，妳沒仔細聽。讓我跟妳說，莎樂美！

**SALOME**
Den Kopf des Jochanaan.

莎樂美
若翰的頭！

**HERODES**
Das sagst du nur, um mich zu quälen, weil ich dich so angeschaut habe. Deine Schönheit hat mich verwirrt. Oh! Oh! Bringt Wein! Mich dürstet! Salome, Salome, laß uns wie Freunde zu einander sein! Bedenk' dich! Ah! Was wollt ich sagen? Was war's? ... Ah! Ich weiß es wieder! ... Salome, du kennst meine weißen Pfauen, meine schönen, weißen Pfauen, die im Garten zwischen den Myrten wandeln. ... Ich will sie dir alle, alle geben. In der ganzen Welt lebt kein König, der solche Pfauen hat. Ich habe bloß hundert. Aber alle will ich dir geben.

黑落德
妳這樣說，只是為了折磨我，因為我這樣盯著妳看。妳的美麗眩惑了我。哦！哦！拿酒來！我好渴！莎樂美，莎樂美，讓我們彼此像朋友一樣！妳想想看！啊！我剛才想說什麼？是什麼？⋯啊！我想起來了！⋯莎樂美，妳知道我的白孔雀，我美麗的白孔雀，它們在花園裡漫步在香桃木之間⋯我將它們全部、全部都給妳。全世界沒有別的國王有這樣的孔雀，我只有一百隻。但是我全部都給妳。

*(Er leert seinen Becher.)*

(他飲盡杯中的酒。)

**SALOME**
Gib mir den Kopf des Jochanaan!

莎樂美
給我若翰的頭！

**HERODIAS**
Gut gesagt, meine Tochter!
*(Zu Herodes)*
Und du, du bist lächerlich mit deinem Pfauen.

黑落狄雅
說得好，我的女兒！
(對著黑落德)
你呀，太好笑了，你那白孔雀。

**HERODES**
Still, Weib! Du kreischest wie ein Raubvogel. Deine Stimme peinigt mich. Still, sag' ich dir! Salome, bedenk, was du tun willst. Es kann sein, daß der Mann von Gott gesandt ist. Er ist ein heil'ger Mann. Der

黑落德
閉嘴，女人！妳吼得像隻禿鷹。妳的聲音讓我心煩。閉嘴，我告訴妳！莎樂美，想想妳究竟要做什麼。有可能，這個人是天主派來的。他是位聖

Finger Gottes hat ihn berührt. Du möchtest nicht, daß mich ein Unheil trifft, Salome? Hör' jetzt auf mich!

**SALOME**
Ich will den Kopf des Jochanaan!

**HERODES**
*(auffahrend)*
Ah! Du willst nicht auf mich hören. Sei ruhig, Salome. Ich, siehst du, bin ruhig. Höre:
*(leise und heimlich)*
ich habe an diesem Ort Juwelen versteckt, Juwelen, die selbst deine Mutter nie gesehen hat. Ich habe ein Halsband mit vier Reihen Perlen. Topase, gelb wie die Augen der Tiger. Topase, hellrot wie die Augen der Waldtaube, und grüne Topase, wie Katzenaugen. Ich habe Opale, die immer funkeln, mit einem Feuer, kalt wie Eis. Ich will sie dir alle geben, alle!
*(Immer aufgeregter)*
Ich habe Chrysolithe und Berylle, Chrysoprase und Rubine. Ich habe Sardonyx und Hyazinthsteine und Steine von Chalcedon. — Ich will sie dir alle geben, alle und noch andere Dinge. Ich habe einen Kristall, in den zu schaun keinem Weibe vergönnt ist. In einem Perlmutterkästchen habe ich drei wunderbare Türkise: Wer sie an seiner Stirne trägt, kann Dinge sehn, die nicht wirklich sind. Es sind unbezahlbare Schätze. Was begehrst du sonst noch, Salome? Alles, was du verlangst, will ich dir geben — nur eines nicht: Nur nicht das Leben dieses einen Mannes. Ich will dir den Mantel des Hohenpriesters geben. Ich will dir den Vorhang des Allerheiligsten geben ...

**DIE JUDEN**
Oh, oh, oh!

**SALOME**
*(wild)*
Gib mir den Kopf des Jochanaan!

人，天主的手指觸摸過他。妳總不想，我會厄運臨頭，莎樂美？就聽我的話吧！

莎樂美
我要若翰的頭！

黑落德
(跳起來)
啊！妳不肯聽我說話。妳要冷靜，莎樂美。我，妳看，我很冷靜。聽好：
(輕聲並且祕密地)
我在這裡藏了一些珠寶，這些珠寶，就是妳母親都沒有看過。我有一條四排珍珠的項鍊。寶石黃得像老虎的眼睛、寶石豔紅地像鴿子的眼睛，還有綠寶石像貓的眼睛。我有黃瑪瑙，一直閃耀著，有著火光，冷得像冰。我將它們全部給妳，全部！
(愈見激動地)
我有橄欖石與綠柱石，綠玉與紅瑪瑙。我有赤瑪瑙與紫玉，還有玉髓。— 我將它們全部給妳，全部，並且還有別的東西。我有一顆水晶，是所有女人都不准看的。在一個螺鈿盒裡，我有三顆奇特的綠松石：若將它們戴在額頭上，可以看見不存在的東西。它們都是無價之寶，妳還想要什麼，莎樂美？所有妳要的東西，我都可以給妳 — 只有一樣不行：就只有那個男人的命不行。我可以給妳大祭司的罩袍，我可以給妳聖所的帳幔……

猶太人
喔，喔，喔！

莎樂美
(狂野地)
給我若翰的頭！

217

| | |
|---|---|
| *(Herodes sinkt verzweifelt auf seinen Sitz zurück.)* | （黑落德懷疑地跌坐回王座上。） |

**HERODES**
*(matt)*
Man soll ihr geben, was sie verlangt! Sie ist in Wahrheit ihrer Mutter Kind!
*(Herodias zieht dem Tetrarchen den Todesring vom Finger und gibt ihn dem ersten Soldaten, der ihn auf der Stelle dem Henker überbringt.)*

黑落德
（無力地）
就給她，她所要的東西吧！真是有其母必有其女！
（黑落狄雅由侯爺手指上取下死亡戒指，並將它交給士兵甲，他再將它拿到劊子手之處。）

**HERODES**
Wer hat meinen Ring genommen?
*(Der Henker geht in die Cisterne hinab.)*
Ich hatte einen Ring an meiner rechten Hand. Wer hat meinen Wein getrunken? Es war Wein in meinem Becher. Er war mit Wein gefüllt. Es hat ihn jemand ausgetrunken. Oh! gewiß wird Unheil über einen kommen.

黑落德
誰拿了我的戒指？
（劊子手走下古井中。）
我右手本來有隻戒指的。誰把我的酒喝了？本來有酒在我杯中的。杯子本來盛滿酒的。有人將它喝完了。喔！一定有災難要降臨了。

**HERODIAS**
Meine Tochter hat recht getan!

黑落狄雅
我女兒做得對！

**HERODES**
Ich bin sicher, es wird ein Unheil geschehn.

黑落德
我很肯定，有災難要降臨了。

**SALOME**
*(an der Cisterne lauschend)*
Es ist kein Laut zu vernehmen. Ich höre nichts. Warum schreit er nicht, der Mann? Ah! Wenn einer mich zu töten käme, ich würde schreien, ich würde mich wehren, ich würde es nicht dulden! ... Schlag zu, schlag zu, Naaman, schlag zu, sag' ich dir ... Nein, ich höre nichts.
*(Gedehnt)*
Es ist eine schreckliche Stille! Ah! Es ist etwas zu Boden gefallen. Ich hörte etwas fallen. Es war das Schwert des Henkers. Er hat Angst, dieser Sklave. Er hat das Schwert fallen lassen! Er traut sich nicht, ihn zu töten. Er ist eine Memme, dieser Sklave. Schickt Soldaten hin!

莎樂美
（在古井邊諦聽著）
沒有聲音。我什麼都聽不到。為什麼他不喊叫，這個男人？啊！如果有人要來殺我，我會尖叫，我會抵抗，我可不會就忍受著！⋯ 砍下去，砍下去，納阿曼，砍下去，我告訴你⋯ 不，我什麼都聽不到。
（拉長聲音）
是一片可怕的死寂！啊！有東西掉到地上了。我聽到有東西落地聲。是劊子手的劍。他害怕了，這個奴才。他讓劍掉到地上！他不敢殺他。他是個懦夫，這個奴才。再多派些士兵下去！

*(zum Pagen)*

Komm hierher, du warst der Freund dieses Toten, nicht? Wohlan, ich sage dir: Es sind noch nicht genug Tote. Geh zu den Soldaten und befiehl ihnen, hinabzusteigen und mir zu holen, was ich verlange, was der Tetrarch mir versprochen hat, was mein ist!

*(Der Page weicht zurück. Sie wendet sich den Soldaten zu)*

Hierher, ihr Soldaten, geht ihr in die Cisterne hin-unter und holt mir den Kopf des Mannes!

*(schreiend)*

Tetrarch, Tetrarch, befiehl deinen Soldaten, daß sie mir den Kopf des Jochanaan holen!

*(Ein riesengroßer schwarzer Arm, der Arm des Hen-kers, streckt sich aus der Cisterne heraus, auf einem silbernen Schild den Kopf des Jochanaan haltend. Salome ergreift ihn. Herodes verhüllt sein Gesicht mit dem Mantel. Herodias fächelt sich zu und lächelt. Die Nazarener sinken in die Knie und beginnen zu beten.)*

Ah! Du wolltest mich nicht deinen Mund küssen lassen, Jochanaan! Wohl, ich werde ihn jetzt küssen! Ich will mit meinen Zähnen hineinbeißen, wie man in eine reife Frucht beißen mag. Ja, ich will ihn jetzt küssen, deinen Mund, Jochanaan. Ich hab' es gesagt. Hab' ich's nicht gesagt? Ja, ich hab' es gesagt. Ah! Ah! Ich will ihn jetzt küssen ... Aber warum siehst du mich nicht an, Jochanaan? Deine Augen, die so schrecklich waren, so voller Wut und Verachtung, sind jetzt geschlossen. Warum sind sie geschlossen? Öffne doch die Augen, erhebe deine Lider, Jochanaan! Warum siehst du mich nicht an? Hast du Angst vor mir, Jochanaan, daß du mich nicht ansehen willst? Und deine Zunge, sie spricht kein Wort, Jochanaan, diese Scharlachnatter, die ihren Geifer gegen mich spie. Es ist seltsam, nicht? Wie kommt es, daß diese rote Natter sich nicht mehr rührt? Du sprachst böse Worte gegen mich, gegen mich, Salome, die Tochter der Herodias, Prinzessin von Judäa. Nun wohl! Ich lebe noch, aber du bist tot, und dein Kopf, dein Kopf gehört mir! Ich kann mit ihm tun, was ich will. Ich kann ihn den Hunden vorwerfen und

（對著侍僮）

過來，你是那位死人的朋友，不是嗎？很好，我告訴你：這裡死的人還不夠。去士兵那兒，命令他們下去，去把我要的東西拿上來，是侯爺答應了的，那是我的！

（侍僮向後退。她轉向士兵。）

過來，你們這些士兵，走下古井去，把那個男人的頭拿上來！

（喊叫著）

侯爺，侯爺，命令你的士兵，給我把若翰的頭拿來！

（一隻巨大的黝黑手臂，是劊子手的手臂，由古井伸了出來，捧著一只銀製盾牌，上面擺著若翰的頭。莎樂美抓起頭。黑落德將臉埋在袍子裡。黑落狄雅搖著扇子，微笑著。納匝肋人跪在地上，開始禱告。）

啊！你不肯讓我吻你的嘴唇，若翰！很好，我現在可要吻它了！我要用我的牙齒向裡面咬，就像咬顆成熟果子一般。是的，我現在要吻它，你的嘴唇，若翰。我可是說過了。我沒有說過嗎？是的，我是說過了。啊！啊！我現在要吻它了…但是，你怎麼不看著我，若翰？你的眼睛，它們曾經那麼可怕，那麼滿是憤怒和輕蔑，現在卻閉上了。為什麼它們閉上了？張開眼吧，抬起你的眼皮，若翰！為什麼你不看著我？是你怕我，若翰，所以你不要看我？還有你的舌頭，它不說一個字，若翰，這隻腥紅蝮蛇，將它的毒液噴到我身上。真奇怪，不是嗎？怎麼回事，這隻紅蝮蛇再也不動了？你說得我多麼不堪，說我，莎樂美，黑落狄雅之女，猶太的公主。現在好了！我還活著，你卻死了，而你的頭，你的頭也歸我所有！我要拿它怎樣就怎樣。我可以把它丟給狗和空中的飛鳥。狗吃剩下的，空中的飛鳥

den Vögeln der Luft. Was die Hunde übrig lassen, sollen die Vögel der Luft verzehren ... Ah! Ah! Jochanaan, Jochanaan, du warst schön. Dein Leib war eine Elfenbeinsäule auf silbernen Füßen. Er war ein Garten voller Tauben in der Silberlilien Glanz. Nichts in der Welt war so weiß wie dein Leib. Nichts in der Welt war so schwarz wie dein Haar. In der ganzen Welt war nichts so rot wie dein Mund. Deine Stimme war ein Weih-rauchgefäß, und wenn ich dich ansah, hörte ich geheimnisvolle Musik. ...

*(In den Anblick von Jochanaans Haupt versunken.)*

Ah! Warum hast du mich nicht angesehn, Jochanaan? Du legtest über deine Augen die Binde eines, der seinen Gott schauen wollte. Wohl! Du hast deinen Gott gesehn, Jochanaan, aber mich, mich, hast du nie gesehn. Hättest du mich gesehn, du hättest mich geliebt! Ich dürste nach deiner Schönheit. Ich hungre nach deinem Leib. Nicht Wein noch Äpfel können mein Verlangen stillen ... Was soll ich jetzt tun, Jochanaan? Nicht die Fluten, noch die großen Wasser können dieses brünstige Begehren löschen ... Oh! Warum sahst du mich nicht an? Hättest du mich angesehn, du hättest mich geliebt. Ich weiß es wohl, du hättest mich geliebt. Und das Geheimnis der Liebe ist größer als das Geheimnis des Todes ...

**HERODES**
*(leise zu Herodias)*
Sie ist ein Ungeheuer, deine Tochter. Ich sage dir, sie ist ein Ungeheuer!

**HERODIAS**
*(stark)*
Sie hat recht getan. Ich möchte jetzt hier bleiben.

**HERODES**
*(steht auf)*
Ah! Da spricht meines Bruders Weib!
*(schwächer)*
Komm, ich will nicht an diesem Orte bleiben.

也會把它吃掉…啊！啊！若翰，若翰，你好美。你的身體是立在銀座上的象牙柱子。它是一座滿是白鴿沈浸於銀百合光輝的花園。世界上沒有任何東西像你的身體一樣白。世界上沒有任何東西像你的頭髮一樣地黑。世界上沒有任何東西像你的嘴唇一樣地紅。你的聲音是一尊香爐，當我看著你的時候，我聽到神秘的音樂…

（沈浸在若翰頭顱的樣貌中）

啊！為什麼你不看看我，若翰？你為你的眼睛矇上眼罩，只肯看天主。好啊！你看過你的天主，若翰，但是我，我，你卻從來沒有看過。如果你曾經看過我，你也會愛上我！我渴望你的美。我飢求你的身體。而酒水或蘋果都無法平息我的慾望…現在我該怎麼做，若翰？洪流亦或江河都無法澆熄我的熱情…喔！為什麼你不看看我？如果你曾經看過我，你也會愛上我！我非常清楚，你也會愛上我。而愛情的奧秘要比死亡的奧秘大多了…

**黑落德**
（輕聲對著黑落狄雅）
她是個怪物，妳的女兒。我跟妳說，她是個怪物！

**黑落狄雅**
（強烈地）
她做得對。我現在想留在這裡。

**黑落德**
（站起身）
啊！我哥哥的老婆說話了！
（語氣轉弱）
來，我不要待在這裡。

*(heftig)*

Komm, sag' ich dir! Sicher, es wird Schreckliches geschehn. Wir wollen uns im Palast verbergen, Herodias, ich fange an zu erzittern ...

*(Der Mond verschwindet.)*

*(auffahrend)*

Manassah, Issachar, Ozias, löscht die Fackeln aus. Verbergt den Mond, verbergt die Sterne! Es wird Schreckliches geschehn.

*(Die Sklaven löschen die Fackeln aus. Die Sterne verschwinden. Eine große Wolke zieht über den Mond und verhüllt ihn völlig. Die Bühne wird ganz dunkel. Der Tetrarch beginnt die Treppe hinauf-zusteigen.)*

**SALOME**

*(matt)*

Ah! Ich habe deinen Mund geküßt, Jochanaan. Ah! Ich habe ihn geküßt, deinen Mund, es war ein bitterer Geschmack auf deinen Lippen. Hat es nach Blut geschmeckt? Nein! Doch es schmeckte viel-leicht nach Liebe ... Sie sagen, daß die Liebe bitter schmecke ... Allein, was tut's? Was tut's? Ich habe deinen Mund geküßt, Jochanaan. Ich habe ihn geküßt, deinen Mund.

*(Der Mond bricht wieder hervor und beleuchtet Salome.)*

**HERODES**

*(sich umwendend)*

Man töte dieses Weib!

*(Die Soldaten stürzen sich auf Salome und begraben sie unter ihren Schilden.)*

*Der Vorhang fällt schnell.*

(激烈地)

來，我跟妳說！肯定地，可怕的事要發生了。我們要躲到宮裡去，黑落狄雅，我開始發抖了…

(月亮消失了。)

(騰地動身)

馬納瑟、伊薩夏、敖齊亞，熄掉火把。蓋住月亮，遮住星星！可怕的事要發生了。

(奴隸們滅掉了火把。星星消失了。一大塊雲飄過月亮之前，將它完全遮住。舞台完全黑下來。侯爺開始走上階梯。)

莎樂美

(軟弱無力地)

啊！我吻了你的嘴唇，若翰。啊！我吻了它，你的嘴唇，有一股苦味在你嘴唇上。這是血的味道嗎？不是！那或許是愛情的滋味… 人們說，愛情的滋味是苦的… 那，又如何？又如何？我吻了你的嘴唇，若翰。我吻了它，你的嘴唇。

(月亮又出現了，照著莎樂美。)

黑落德

(轉過身來)

殺了這個女人！

(士兵們衝向莎樂美，將她埋在他們的盾牌下。)

大幕迅速落下。

# END

# 全劇終

# 選自理查・史特勞斯使用之拉荷蔓《莎樂美》德譯工作本

詳見梅樂亙，〈王爾德與史特勞斯的《莎樂美》—世紀末交響文學歌劇誕生的條件〉一文。

圖一：225頁，詳見280頁。

圖二：226, 227頁，詳見281-282頁。

圖三：228, 229頁，詳見282頁。

圖四：230, 231頁，詳見282-283頁。

圖五：232, 233頁，詳見282-284頁。

圖六：234, 235頁，詳見282-284頁。

圖七：236, 237頁，詳見292-284頁。

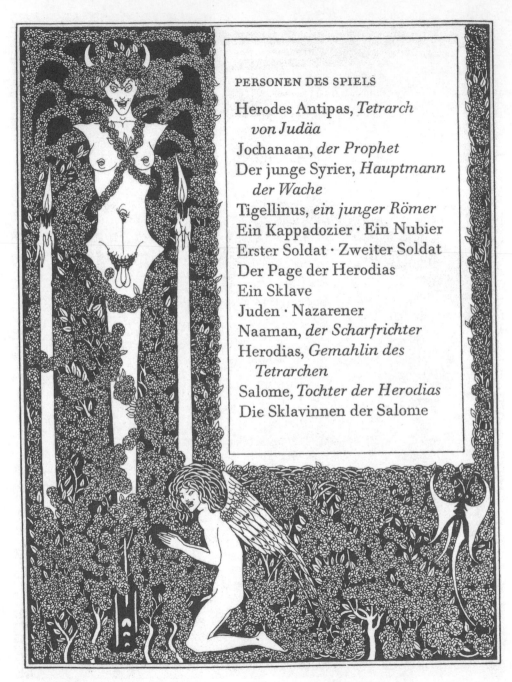

PERSONEN DES SPIELS

Herodes Antipas, *Tetrarch von Judäa*
Jochanaan, *der Prophet*
Der junge Syrier, *Hauptmann der Wache*
Tigellinus, *ein junger Römer*
Ein Kappadozier · Ein Nubier
Erster Soldat · Zweiter Soldat
Der Page der Herodias
Ein Sklave
Juden · Nazarener
Naaman, *der Scharfrichter*
Herodias, *Gemahlin des Tetrarchen*
Salome, *Tochter der Herodias*
Die Sklavinnen der Salome

王爾德《莎樂美》德譯版標題頁（初稿）。

# Personen:

| | |
|---|---|
| Herodes. | Tenor |
| Herodias | Mezzosopran |
| Salome | Sopran |
| Johanaan | Bariton |
| Ein junger Syrier | Tenor |
| Ein Page der Herodias | Alt. |
| 5 Juden | { 4 Tenöre <br> ein Baß |
| 2 Nazarener | { Tenor <br> Baß |
| 2 Soldaten <br> Ein Cappadocier | } Bässe. |

Eine grosse Terrasse im Palast des Herodes, die an den Bankett-
saal stösst. Einige Soldaten lehnen sich über die Brüstung.
Rechts eine mächtige Treppe, links im Hintergrund eine alte
Cisterne mit einer Einfassung aus grüner Bronze. Der Mond
scheint sehr hell.

DER JUNGE SYRIER: Wie schön ist die Prinzessin
Salome heute Nacht!
DER PAGE DER HERODIAS: Sieh die Mond-
scheibe! Wie seltsam sie aussieht. Wie eine Frau,
die aus dem Grab aufsteigt. Wie eine tote Frau.
Man könnte meinen, sie blickt nach toten Dingen
aus.
DER JUNGE SYRIER: Sie ist sehr seltsam. Wie
eine kleine Prinzessin, die einen gelben Schleier
trägt und deren Füsse von Silber sind. Wie eine
kleine Prinzessin, deren Füsse weisse Tauben sind.
Man könnte meinen, sie tanzt.
DER PAGE DER HERODIAS: Wie eine Frau, die
tot ist. Sie gleitet langsam dahin.

<center>Lärm im Bankettsaal.</center>

ERSTER SOLDAT: Was für ein Aufruhr! Was
sind das für wilde Thiere, die da heulen?
ZWEITER SOLDAT: Die Juden. Sie sind immer
so. Sie streiten über ihre Religion.
ERSTER SOLDAT: Warum streiten sie über ihre
Religion?

ZWEITER SOLDAT: Ich weiss es nicht. Sie thun das immer. Die Pharisäer zum Beispiel sagen, dass es Engel giebt, und die Sadducäer behaupten, dass es keine giebt.

ERSTER SOLDAT: Ich finde es lächerlich, über solche Dinge zu streiten.

DER JUNGE SYRIER: Wie schön ist die Prinzessin Salome heute Abend!

DER PAGE DER HERODIAS: Du siehst sie immer an. Du siehst sie zuviel an. Es ist gefährlich, Menschen auf diese Art anzusehn. Schreckliches kann geschehen.

DER JUNGE SYRIER: Sie ist sehr schön heute Abend.

ERSTER SOLDAT: Der Tetrarch sieht finster drein.

ZWEITER SOLDAT: Ja, er sieht finster drein.

ERSTER SOLDAT: Er blickt auf etwas.

ZWEITER SOLDAT: Er blickt auf jemanden.

ERSTER SOLDAT: Auf wen blickt er?

ZWEITER SOLDAT: Ich weiss nicht.

DER JUNGE SYRIER: Wie blass die Prinzessin ist. Niemals habe ich sie so blass gesehen. Sie ist wie der Schatten einer weissen Rose in einem silbernen Spiegel.

DER PAGE DER HERODIAS: Du musst sie nicht ansehn. Du siehst sie zuviel an.

ERSTER SOLDAT: Herodias hat den Becher des Tetrarchen gefüllt.

DER CAPPADOCIER: Ist das die Königin Herodias, dort mit dem perlenbesetzten schwarzen Kopfputz und dem blauen Puder im Haar?

ERSTER SOLDAT: Ja, das ist Herodias, die Frau des Tetrarchen.

ZWEITER SOLDAT: Der Tetrarch liebt den Wein sehr. Er hat drei Sorten Wein. Den einen bringt man von der Insel Samothrake, er ist purpurn wie der Mantel des Cäsar.

DER CAPPADOCIER: Ich habe Cäsar nie gesehn.

ZWEITER SOLDAT: Der zweite kommt aus einer Stadt namens Cypern und ist gelb wie Gold.

DER CAPPADOCIER: Ich liebe Gold.

ZWEITER SOLDAT: Und der dritte ist ein Wein aus Sizilien. Dieser Wein ist rot wie Blut.

DER NUBIER: Die Götter meines Landes lieben Blut sehr. Zweimal im Jahre opfern wir ihnen Jünglinge und Jungfrauen: fünfzig Jünglinge und fünfzig Jungfrauen. Aber ich fürchte, wir geben ihnen nie genug, denn sie sind sehr hart gegen uns.

DER CAPPADOCIER: In meinem Lande sind keine Götter mehr. Die Römer haben sie ausgetrieben. Einige sagen, sie hielten sich in den Bergen versteckt, aber ich glaube es nicht. Drei Nächte bin ich in den Bergen gewesen und habe sie überall gesucht. Ich fand sie nicht und zuletzt rief ich sie beim Namen, aber sie kamen nicht. Sie sind wohl tot.

sagt. Ah! ich will ihn jetzt küssen . . . Aber warum siehst du mich nicht an, Jochanaan? Deine Augen, die so schrecklich waren, so voller Wuth und Verachtung, sind jetzt geschlossen. Warum sind sie geschlossen? Öffne doch deine Augen! Erhebe deine Lider, Jochanaan! Warum siehst du mich nicht an? Hast du Angst vor mir, Jochanaan, dass du mich nicht ansehen willst? . . . Und deine Zunge, die wie eine rothe, giftsprühende Schlange war, sie bewegt sich nicht mehr, sie spricht kein Wort, Jochanaan, diese Scharlachnatter, die ihren Geifer auf mich spie. Es ist seltsam, nicht? Wie kommt es, dass die rothe Natter sich nicht mehr rührt? . . . Du wolltest mich nicht haben, Jochanaan! Du wiesest mich von dir. Du sprachst böse Worte gegen mich, Du benahmst dich gegen mich wie gegen eine Hure, wie gegen ein geiles Weib, gegen mich, Salome, die Tochter der Herodias, Prinzessin von Judäa! Nun wohl, ich lebe noch, aber du bist tot, und dein Kopf gehört mir. Ich kann mit ihm thun, was ich will. Ich kann ihn den Hunden vorwerfen und den Vögeln der Luft. Was die Hunde übrig lassen, sollen die Vögel der Luft verzehren . . . Ah! Jochanaan, Jochanaan, du warst der Mann, den ich allein von allen Männern liebte! Alle anderen Männer waren mir verhasst. Doch du warst schön! Dein Leib war eine Elfenbeinsäule auf silbernen Füssen.

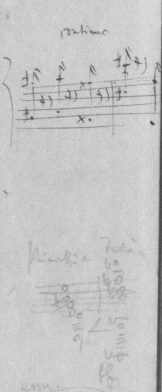

Er war ein Garten voller Tauben, ~~und~~ Silberlilien. *in der*
~~Er war ein silberner Thurm, mit Elfenbeinschilden~~
~~gedeckt.~~ Nichts in der Welt war so weiss wie dein
Leib. Nichts in der Welt war so schwarz wie dein
Haar. In der ganzen Welt war nichts so roth wie
dein Mund. Deine Stimme war ein Weihrauchgefäss,
~~das seltene Düfte verbreitete,~~ und wenn ich dich
ansah, hörte ich geheimnisvolle Musik. O! warum
hast du mich nicht angesehen, Jochanaan! ~~Mit deinen~~
~~Händen als Mantel und mit dem Mantel deiner~~
~~Lästerworte verhülltest du dein Gesicht.~~ Du legtest
über deine Augen die Binde Eines, der seinen Gott
schauen wollte. Wohl, du hast deinen Gott gesehen,
Jochanaan, aber mich, mich, mich hast du nie ge-
sehen! Hättest du mich gesehen, so hättest du mich
geliebt! ~~Ich sah dich und ich liebte dich! O, wie~~
~~liebte ich dich! Ich liebe dich noch, Jochanaan!~~
~~Ich liebe nur dich~~ . . . Ich dürste nach deiner Schön-
heit; ich hungre nach deinem Leib; nicht Wein ~~noch~~
Aepfel können mein Verlangen stillen. Was soll ich
jetzt thun, Jochanaan? Nicht die Fluten noch die
grossen Wasser können dies brünstige Begehren löschen.
~~Ich war eine Fürstin, und du verachtetest mich! Ich~~
~~war eine Jungfrau, und du nahmst mir meine~~
~~Keuschheit. Ich war rein und züchtig, und du hast~~
~~Feuer in meine Adern gegossen~~ . . . Ah! Ah! wa-
rum sahst du mich nicht an? Hättest du mich an-

233

gesehon, du hättest mich geliebt. Ich weiss es wohl, du hättest mich geliebt, und das Geheimniss der Liebe ist grösser als das Geheimniss des Todes . . .

HERODES: Sie ist ein Ungeheuer, deine Tochter; ich sage dir, sie ist ein Ungeheuer. In Wahrheit, was sie gethan hat, ist ein grosses Verbrechen. Mir ist gewiss, es ist ein Verbrechen gegen einen unbekannten Gott.

HERODIAS: Ich bin ganz zufrieden mit meiner Tochter. Sie hat recht gethan. Und ich möchte jetzt hier bleiben.

HERODES (steht auf): Ah! da spricht meines Bruders Weib! Komm! Ich will nicht an diesem Orte bleiben. Komm, sag' ich dir! Sicher, es wird Schreckliches geschehen. Mannaseh, Issachar, Ozias, löscht die Fackeln aus. Ich will all die Dinge nicht sehen, ich will nicht leiden, dass all die Dinge mich sehen. Löscht die Fackeln aus! Verbergt den Mond! Verbergt die Sterne! Wir wollen uns selber im Palast verbergen, Herodias. Ich fange an zu erzittern.

Die Sklaven löschen die Fackeln aus. Die Sterne verschwinden. Eine grosse Wolke zieht über den Mond und verhüllt ihn völlig. Die Bühne wird ganz dunkel. Der Tetrarch beginnt die Treppe hinaufzusteigen.

DIE STIMME DER SALOME: Ah, ich habe deinen Mund geküsst, Jochanaan; ich hab' ihn geküsst,

deinen Mund.  Es war ein bitterer Geschmack auf
deinen Lippen.  Hat es nach Blut geschmeckt? . . .
Nein; doch schmeckte es vielleicht nach Liebe . . .
Sie sagen, dass die Liebe bitter schmecke . . . Doch
was thut's, was thut's?  Ich habe deinen Mund ge-
küsst, Jochanaan, ich hab' ihn geküsst, deinen Mund!

Ein Strahl des Mondlichts fällt auf Salome und beleuchtet sie.

HERODES (wendet sich um und erblickt Salome): Man
töte dieses Weib!

(Die SOLDATEN stürzen vor und zermalmen SALOME, die
Tochter der Herodias, Prinzessin von Judäa, unter ihren
Schilden).

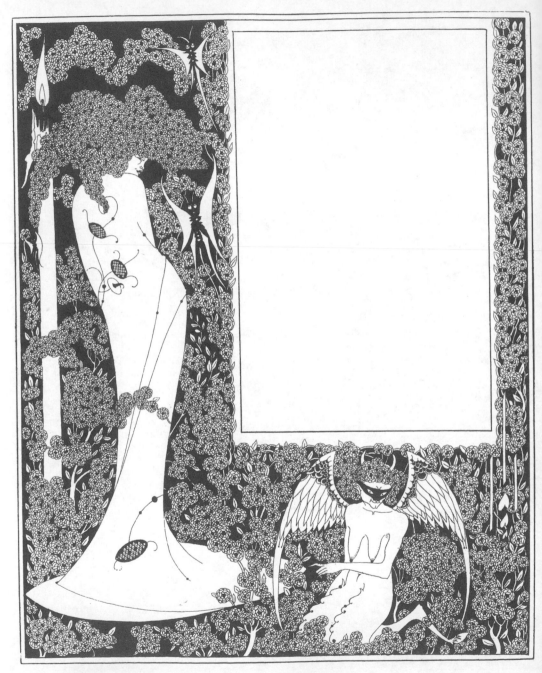

比亞茲萊，王爾德《莎樂美》插畫，插圖目錄頁，1894。

# 譜出文學的聲音：
## 理查‧史特勞斯的《莎樂美》

羅基敏

羅基敏，德國海德堡大學音樂學博士，現任國立台灣師
範大學音樂系／所及表演藝術研究所教授。

# 一、走向《莎樂美》

十九世紀的德國音樂界人才輩出，在歌劇的發展上，更因為華格納(Richard Wagner)的成就，得以在歌劇史上和義大利、法國鼎足而立。在華格納之後，德國下一代的作曲家無不崇拜、師法他，其中，理查‧史特勞斯[1]是代表性人物。指揮兼作曲家的史特勞斯早期以交響詩的寫作成名，年輕時亦是華格納的崇拜者，不僅以其傳人自許，更以自己和華格納同名理查為傲。

史特勞斯的第一部歌劇《宮傳》( *Guntram*, 1894年於威瑪大公宮廷劇院(Weimar, Großherzogliches Hoftheater)首演)徹底師法偶像華格納，也嘗試自己動手寫劇本，前後花了七年的時間才完成整個作品。故事取材自中古時期愛情歌者的故事，劇中人物的名字如Friedhold, Freihild就讓人想到華格納。劇情則是如同大部份華格納作品般的愛情大悲劇，簡言之，可說是結合《崔斯坦與伊索德》( *Tristan und Isolde* )[2]和《帕西法爾》( *Parsifal* )為中心，再加上其他枝節而成，音樂中處處可見華格納的影子。由於作品的高難度，1894年於威瑪的首演，以及次年在史特勞斯家鄉慕尼黑(München)的演出，均徹底失敗。既使史特勞斯本人對這部處女作情有獨鍾，甚至在1940年，他七十六高齡時，還將全劇改寫濃縮，仍無法改變這部作品走不出錄音間的命運。《宮傳》的失敗並未動搖史特勞斯創作歌劇的野心，為了報復慕尼黑演出《宮傳》時的不合作與羞辱，他完成的第二部歌劇《火荒》( *Feuersnot* )即以慕尼黑為背景。作品裡，劇作家配合他的構想，字裡行間對慕尼黑極盡挖苦能事，又對華格納和「其

---

1 有關理查‧史特勞斯的生平，請參考大衛‧尼斯(David Nice)，《理查‧史特勞斯》，台北(智庫) 1996。

2 請參考羅基敏／梅樂亙(編著)，《愛之死 — 華格納的《崔斯坦與伊索德》》，台北(高談) 2003。

索德(Gertrud Eysoldt)演王爾德的《莎樂美》。演出結束後，我遇到葛林菲德(Heinrich Grünfeld)，他對我說：「史特勞斯，這可以是您的歌劇取材。」當時我就能答以：「已經在寫了。」之前，維也納詩人林德內(Anton Lindner)已將這部精采的作品寄給我，並且自我推薦，要以此為基礎，為我寫部歌劇劇本。我同意之後，他寄給我一些就開始的場景寫的詩句，還蠻不錯，只是還無法讓我決定開始譜曲。直到有一天，我突然想到：何不就直接譜寫「多美啊！今晚的莎樂美公主！」(Wie schön ist die Prinzessin Salome heute nacht!)打那時開始，由最美的文學中去蕪存菁，讓它成為一部真正美好的「歌劇劇本」(Libretto)，就不是什麼難事了。而現在【應指觀萊因哈特製作時】，在那支舞蹈，特別是整個結束場景已經轉化成音樂之後，要說這個作品「大聲渴求音樂」，就沒什麼難以解釋。既或如此，還是得實地觀賞一下。[7]

　　史特勞斯應未曾想過，他想到的「直接譜寫」、「由……文學中去蕪存菁，讓它成為……歌劇劇本」，亦將是德語「文學歌劇」的開始。在《莎樂美》之後，史特勞斯又以類似的方式，將霍夫曼斯塔(Hugo von Hofmannsthal)以索弗克勒斯(Sophokles)希臘悲劇為藍本所

---

7 Strauss 1989, 224。「當年」應為1903年。萊因哈特為廿世紀初一代戲劇奇葩，他的劇場理念對當時的話劇、歌劇創作和演出都有很大的影響，對史特勞斯日後的歌劇創作亦然。萊因哈特與史特勞斯此時的主要工作地點均在柏林，前者的劇場理念對後者有著直接的影響，不僅《莎樂美》、《艾蕾克特拉》的誕生和萊因哈特的劇場有關，他更是史特勞斯《玫瑰騎士》(Der Rosenkavalier, 1911, 德勒斯登) 首演的導演。在他的「催生」下，後設歌劇《納克索斯島的亞莉安娜》(Ariadne auf Naxos, 1912/1916)得以誕生。萊因哈特、史特勞斯、霍夫曼斯塔的進一步合作，更帶來了今日聞名於世的薩爾茲堡夏季藝術節的開始。有關該藝術節請參考羅基敏，《當代台灣音樂文化反思》，台北(揚智), 1998, 72 ff.; 羅基敏，〈從保守到開放，從創新到穩健 — 薩爾茲堡藝術節的回顧與展望〉，《表演藝術》一一九期(九十一年十一月)，60-62。艾依索德為當時當紅之戲劇女伶。

改寫的《艾蕾克特拉》，直接拿來做為歌劇劇本；霍夫曼斯塔並應史特勞斯的需要，將劇本做了一些更動。[8]此後，史特勞斯本人雖然不再以同樣的方式取得歌劇劇本，但這兩部作品的成功，一方面開啟了德語歌劇以散文體做為歌劇劇本的文體，一方面亦打下了廿世紀裡德語文學歌劇的傳統。[9]

## 二、歌劇首演前後

身為當代名指揮家，史特勞斯的歌劇卻多半由他人指揮首演；《莎樂美》亦然。可以想見的是，史特勞斯在排演過程自不可能置身事外。他的信件裡顯示了身兼指揮與作曲家的專業性，更多方面顯示了史特勞斯在個人創作生涯安排上的有條有理、對自己作品的自信，以及他在理財上不凡的長才。

1905年五月十六日，史特勞斯寫信給舒何(Ernst von Schuch)，《莎樂美》首演預訂的指揮，告知他作品寫作的情形，並提及自己對選角以及排演將會遇到之問題的思考：

> 最尊敬的朋友與同儕！
>
> 我今天就能通知您，《莎樂美》總譜在六月中將全部完成。鋼琴縮譜也已經開始進行，應在九月初前付印，或者至少校稿已經完成到讓主要角色都可以開始準備了。
>
> 我會注意總譜和分譜的進行，十月初必須完成(六月初，總譜的

---

8 Jürgen Maehder, "*Elektra* von Richard Strauss als »symphonische Literaturoper« an der Schwelle zur musikalischen Moderne", in: *Programmheft der Staatsoper Unter den Linden Berlin*, 1994, 66-75; Jürgen Maehder, "*Elektra* als symphonische Literaturoper", in: *Programmheft der Salzburger Festspiele*, 1996, 56-59。

9 關於「文學歌劇」的進一步討論，請見本書梅樂亙，〈王爾德與史特勞斯的《莎樂美》一世紀末交響文學歌劇誕生的條件〉一文。

前三分之一應要送刻)，因此，我想，您可以將首演安排在十一月中。劇中沒有合唱團，但是獨唱部份和樂團的難度，大約是《火荒》的兩倍。

經過仔細的考慮後，我的結論是，「莎樂美」只能由維提希(Wittig)女士擔任。這個角色需要一位有大風範的女歌者，她要已經習慣像伊索德或類似的角色。由於維提希女士練新的角色比較慢，她必須在首演前至少三個月前，就要拿到譜。

黑落德 — 布里安(Burrian)

若翰 — 裴容(Perron)

納拉伯特 — 抒情男高音，很有聲音並且要高些？

黑落狄雅 — 戲劇中女高音，要有好的高音b？

五位很高的男高音猶太人 — 亮而銳利的聲音，很有音樂性？

一位侍僮 — 女中音？

四位很好的獨唱男低音 — 兩位士兵、一位納匝肋人？

在舞台方面，最好您們的佈景師能在這裡的新劇場，看一下柯林特(Lovis Corinth)[10]那華麗的佈景和他的服裝。重要的是聲音效果，所以佈景要儘可能矮和封閉：問題在於在古井裡唱的若翰，要能不用揚聲筒也能聽得清楚。或許他的頭可以高出地面兩吹，透過黑色紗幕(牆上挖個洞，要觀眾看不到)來唱，這樣他自己可以看到指揮，並且直接對著觀眾席唱。這一點非常重要！

無論如何，我們在假期開始前(六月廿日)，要將所有事情仔細討論過。

您是否碰巧會來柏林？否則我在六月中，只要總譜寫完，一定會去德勒斯登。

<div align="right">最誠摯的問候</div>

---

10 萊因哈特導演的王爾德《莎樂美》即係在柏林的「新劇場」(Neues Theater)演出，柯林特為該製作的舞台設計。

　　　　　　　　您的

　　　　　　　滿懷尊崇的

　　　　　　　理查‧史特勞斯博士

六月四日或五日，由葛拉茲(Graz)回來的途中，或許我可以在德勒斯登停留一個早上。[11]

　　正如這封信中所言，在接下去的兩個月裡，史特勞斯緊盯著他的出版商福斯特納(Adolf Fürstner)，信中用詞直接犀利：

親愛的福斯特納先生！

......

辛格(Singer)已經有總譜的130至180頁了，難道他還沒給您嗎？只要辛德勒(Schindler)將這幾頁抄完後，就可以將它們送刻了。如果辛德勒有什麼疑問，請他問我。其實大部份都是些錯誤，很明顯地改正即可。[12]

五週後，作曲家毫不掩飾地在信中表明他的不滿：

親愛的福斯特納先生！

......

總譜的刻版進行地「非常」慢。很不幸地，這一次總譜尺寸又太小了，洛德(Röder)總是這樣。我還特別要求要最大的尺寸。難道您沒有將我給製版人的說明寄到萊比錫去嗎？這些可惡的萊比錫人總是食古不化！

---

11 Gabriella Hanke Knaus, *Richard Strauss — Ernst von Schuch. Ein Briefwechsel*, Berlin (Henschel) 1999, 64-65。

12 1905年七月五日；Franz Grasberger (ed.), *»Der Strom der Töne trug mich fort«. Die Welt um Richard Strauss in Briefen*, in Zusammenarbeit mit Franz und Alice Strauss, Tutzing (Hans Schneider) 1967, [Grasberger 1967] 159。

和德勒斯登的合約也請寄過去，請要寫明，《莎樂美》要獨自演整晚。舒何至少打算首演要如此。

無論如何您要注意到，舒何在九月一日要拿到五份鋼琴縮譜！！！舒何十二月十八日出發去美國。《莎樂美》十一月底得在德勒斯登上演！我們大約在廿三日左右去瑞士和義大利北部，在那之前，我希望能將整個總譜校對完畢。但是洛德實在太混了，兩個月才做了六十頁！！！真是標準的萊比錫小店！[13]

在如此的催逼下，《莎樂美》僅比預定的時間晚了幾天，於十二月九日首演。史特勞斯對舒何的說明：「獨唱部份和樂團的難度，大約是《火荒》的兩倍」著實也一點都不誇張。在他的回憶中，史特勞斯不僅提到首演排演的情形，也表達了個人對演出《莎樂美》的一些看法：

在那偉大的舒何勇敢地再次接下《莎樂美》的首演後，在第一次鋼琴排練時，困難就開始了。所有的獨唱者都到齊，打算將他們的角色「退回」給指揮，只有捷克人布里安，他最後一位被問到，他回答著：「我已經都背好了。」Bravo! —— 現在其他的歌者就不好意思了，於是排練真地開始了。

由於角色的難度，也由於樂團的密度，我們找了戲劇女高音維提希女士，來演這位有著伊索德聲音的十六歲公主。 —— 史特勞斯先生，沒人這樣寫，要不前者，要不後者。 —— 在做動作排練時，維提希女士不時發出一位薩克森市長夫人的憤怒抗議：「這個我不做，我是位有教養的女士。」讓那位要做到「怪誕與放肆」的導演維爾克(Wirk)不知如何是好！維提希女士的身材當然不適合這個角色，不過她其實是對的，只是要由另一個角度看。因

---

13 1905年八月十日；Grasberger 1967, 161。

為，在後來的演出裡，異國風情的低級歌舞和扭腰擺臀，把若翰的頭在空中揮來舞去，那種情形經常超過任何教養和品味！只要去過中東的人，只要觀察過當地女性的端莊，就會理解，莎樂美以純潔處子之身，身為東方公主，只能以最簡單、高雅的肢體被演出。她在面對偉大世界的神蹟時，未能成功掌握，應該激起的是憐憫，而不是只有顫慄和厭惡。……相對於非常激動的音樂，演出者的動作根本就應該侷限於「最大的簡單」，特別是黑落德，他要思考，不能成為沒頭蒼蠅似的神經衰弱者，他是一位東方的暴發戶，面對他的羅馬客人，在所有當下的情慾顯現時，他得努力地模倣羅馬的大凱撒，保持風範和尊嚴。在舞台上「跳來跳去」── 太過頭了！樂團本身就很夠了！[14]

史特勞斯對於樂團部份的滿意，亦展現在他的回憶裡：

我的好父親[15]，在我於他逝世前幾個月，親自在鋼琴上叮叮噹噹地彈給他聽時，懷疑地嘀咕著：「老天，這神經質的音樂！這可不正好像有一隻很吵的五月甲蟲在褲子裡鑽來鑽去。」他說得一點沒錯。── 柯西瑪‧華格納[16]在柏林時，我應她迫切的要求(不顧我給她打消此意的勸告)也得彈幾段給她聽，她在聽了結束場景後，說道：「這才真是瘋狂！您可是異國情調，《齊格菲》[17]可是大眾的！」Bum! ──[18]

首演後，史特勞斯亦不時親自指揮演出《莎樂美》。由於樂團編

---

14 Strauss 1989, 225-226。
15 史特勞斯的父親於《莎樂美》首演前去世。
16 Cosima Wagner, 華格納的遺孀，當時主持拜魯特音樂節。
17 華格納《尼貝龍根的指環》第二夜。
18 Strauss 1989, 226-227。

制對當時的一般樂團而言，可稱是超大，加上租譜費用不貲，經常會遇到以縮小編制演出的情形，千奇百怪，無所不有。史特勞斯在信中和回憶裡，都提到不同的例子，但是無論編制被縮到何種程度，聽眾的反應都很好，有時甚至出乎史特勞斯的意外，以致於史特勞斯很得意地下了結論：這個作品是不可能被演壞的，也同時幽了自己一默：

> 歷史的道德：早知如此，我一開始就可以省下很多總譜的行數……但是這些「為藝術而藝術」的藝術家……可就是教不會！一頁四十行總譜的奧秘要比一個「浪漫的」錢包奧秘大多了。[19]

《莎樂美》未問世就已轟動、令人期待的情形，反應在托斯卡尼尼(Arturo Toscanini)的信中。早在1905年七月廿七日，他就寫信給史特勞斯，希望能在當年冬天於圖林(Torino)指揮演出此劇：

> 尊敬的大師！
> 長期以來，我一直對您的天賦與才能欽佩不已，因之，我非常高興，有幸有這一份天大的喜悅，能寫信給您，和您談您的新歌劇作品《莎樂美》。我要請您原諒我的法文。我希望，您美好的總譜現在已經完成，也希望您不會有困難，讓我實現我炙熱的願望，這個冬天在圖林演出《莎樂美》。波西(Bossi)先生應在他給您的信裡，提到了我的這個想法，他也提到您非常友善的回答，您對我的溫暖感覺，以及對《莎樂美》而言，必須要有的演出人數。我全心地感謝您，最尊敬的大師。現在我更有理由，希望我炙熱的願望能實現，我將會有無上的榮幸，藉此機會，能親身認識您。我要在此請求您，告知您出版商的名字，以便知道關於版

---

19 Strauss 1989, 229。最後一句明顯地係戲擬莎樂美第一段獨白的最後一句「愛情的奧秘要比死亡的奧秘大多了」。

權方面的要求。最後，我想告訴您，我有《莎樂美》的法文版，是王爾德的原作，可以提供我義大利文翻譯[20]的參考。

最尊敬的大師，為您選擇這一個美好、非常音樂的題材的好決定，請接納我最高的祝福。如果您手邊有一份《莎樂美》(管絃樂總譜)，我將以最高的喜悅，視它為您給予我尊榮的表達，我為此向您說出我的感謝。

請容許我向您，一位在今日無分國家、對音樂藝術有重大貢獻的人，表達我最深層的感覺。

請接受我最深層的尊敬、我的景慕和我完全的頌贊。

阿圖洛‧托斯卡尼尼[21]

在給他出版商的信中，史特勞斯對指揮同行托斯卡尼尼的認同，亦毫不保留：

有關托斯卡尼尼，「不同意」您的看法，他是今日首屈一指的義大利指揮，一位大藝術家，一位專業性很高的人。如果真有可能在義大利演出此劇，那只能由他指揮。所以，請放心地「立刻」和他簽約，只要樂譜完成，亦送過去給他。

當我自己將法文翻譯完成後，我會將東西寄至帕都瓦(Padova)，給一位我的好朋友波利尼(Cesare Pollini)推薦的譯者。如果到時候能有個傳馬加利[22]譯本，就好了。如果沒有，也沒什麼關係。[23]

史特勞斯在這封信中提到的「法文翻譯」，指得是《莎樂美》的法文版，並且早在歌劇首演前，他就有這個想法：

---

20 當時的歌劇演出習慣為，無論歌劇原以何種語言寫成，均以當地語言演出。因之，在圖林，托斯卡尼尼必須以義大利文演出《莎樂美》。

21 Grasberger 1967, 160。

22 Fumagalli應是那位預定的譯者。

23 1905年八月十日；Grasberger 1967, 161。

親愛的福斯特納先生！

我會自己處理法文版本。我打算用王爾德的原版，就是拉荷蔓女士逐字逐句翻譯的版本，我不打算更動它，因此，會根據它修改人聲的部份，在拿到鋼琴縮譜的二校稿後，就會著手進行。鋼琴聲部保持不動，法文(義大利文)版的人聲則必須重新刻版。最後的審核，我會交給我的朋友羅曼羅蘭(Romain Rolland)；我也剛問了他。

請您無論如何立刻將珍貴的法文原作複製多份，這樣我們才有多幾份好用。[24]

由下面這一封作曲家於1905年十一月十日，自柏林寫給羅曼羅蘭的感謝信，可以看到兩人都花了很多心思在上面，也可以看到他們對王爾德法文程度[25]的看法：

親愛的朋友！

衷心地感謝您，奉獻那麼多時間和心力在我的《莎樂美》上。我也很高興，您對我的譯本整體上還算滿意，而且您也喜歡這個作品。我整個工作的份量，您要拿到德文版後，看到我如何將節奏與旋律，依著法文的特質做修改，您才能估量。我希望能藉此做一個範例，像我在這裡第一次讓大家看到，只有作曲家自己有足夠的外語認知，或者有著像您這麼優質的協助，才能做這種譯本。在我們這裡，像白遼士(Hector Berlioz)、比才(Georges Bizet)、波瓦狄歐(Adrien Boieldieu)，特別是歐貝爾(Daniel François Esprit Auber)和麥耶貝爾(Giacomo Meyerbeer)這些作曲

---

24 1905年七月五日；Grasberger 1967, 159。在沒有影印機的時代，只有出版社才能在短期內做數量較多的複製工作。

25 關於王爾德《莎樂美》語言上的問題，請參考本書梅樂亙，〈王爾德與史特勞斯的《莎樂美》一世紀末交響文學歌劇誕生的條件〉一文。

家的法語歌劇，是以多可怕的譯本演出！！！特別是麥耶貝爾，
他那麼富有並且自己也是德國人，真可以花些心思，讓他的歌劇
在德國，不要以那麼沒有尊嚴的譯本被演出。—

我將您大部份的重點都加進去了：大部份那些您標明「壞法文」
(mal français)的地方，是由王爾德的原文照引，我相信，我沒有
權力去改進王爾德的盎格魯味。

那多次被重覆的句子：「可怕的事要發生了」等等，在王爾德裡
也存在著，並且更多，在這裡幾乎成了風格，以致於我不想完全
不顧它們，並且至少偶而還保留著。

莎樂美：「我想要，他們馬上用個銀盤裝著……」這裡在語言處
理上的錯誤，是我「故意」這麼做的，以給它些詭異怪誕的味
道。我必須要改掉它，或是在這個思考下，可以保留？

無論如何，我衷心地感謝您所做的一切，和您的信件往來，非常
有意思，讓我學到很多東西。幾天前，我拿到一個我頭部的鉛筆
肖像畫。如果我請求您，接受這張畫，做為我感謝您的一點小心
意，不知您是否會樂於接納？

致上我最真誠的問候

您滿懷尊崇的

理查・史特勞斯博士

三月廿五日我在科隆指揮！[26]

　　由這兩封信更可以看到，身兼作曲家和指揮家，史特勞斯非常
重視歌劇中語言和音樂配合的問題，願意花下心力，配合法語的特
色，修改聲樂的部份。不僅如此，為求完美無誤，更願意向母語專家
請求協助，亦是藝術家不計一切追求理想的典範。

---

26 Grasberger 1967, 166。

　　王爾德作品當年遭到禁演的情形，亦部份反映在史特勞斯的歌劇演出上，遭遇到問題的地方，除了在王爾德母語的英美語系國家外，在德語系各大劇院中，維也納的情形，特別值得一提。雖然當時的劇院指揮馬勒(Gustav Mahler)想盡辦法，要演出該劇，但最終還是被當地衛道之士否決。同為作曲家和指揮家的馬勒寫給史特勞斯的信，固然表達了馬勒無比失望的心情，亦反應了史特勞斯受各方同儕推崇的情形：

親愛的朋友！

一個不幸的悲哀事實！是的，更嚴重：送檢被拒絕了。到目前為止，尚無其他人知道，因為我動用天堂和地獄，讓這個愚蠢的決定被撤回。到目前為止，我還無法獲知，這個禁令是受到何方影響。寫這封信，「我很難堪」！《莎樂美》雖然在紀念劇院「完全不可能演」！但是我現在的計劃是，讓這個演出看來「是可能的」。—您必須看情形支持我，甚至「裝得在洽談」。我想，有這把胸前的手槍，就算是最高的檢查當局也會願意談。—您絕不會相信—我已經有過多少次的不愉快經驗—就在我由史特拉斯堡(Straßburg)回來，興高采烈地談我的想法時。也是「因為如此」，我將《莎樂美》排在今年 — 或許二月吧。我本來不想用這些事來煩您，壞了您期待首演的喜悅心情。此外，我曾希望，也依舊希望著，就以首演這回事，一個非常天主教的宮廷德勒斯登都給演出的事實，在這裡能發揮作用。 — 所以請您 — 再「保密」一段時間，寫信給「西蒙斯」(Simons)，表示，如果宮廷劇院拒絕，就考慮在紀念劇院演。這封信，我請您再等幾天。我希望，它會是我在這場特別戰爭中一個(完全不意外的)武器。現在，親愛的史特勞斯 — 我無法不對您談，我最近研讀您的作品獲得的驚嘆感覺！這是到目前為止的最高點！是的，我堅持，「沒有任何作品能和它相比，甚至您自己至目前為止的創作。您知道 —

我是不說客套話的。在您面前更是如此。 — 但是這一次，我迫
切地要對您說。每個音符都適得其所！我早就知道：您是天生的
戲劇家！我承認，您經由您的音樂才華，讓我理解了「王爾德」
的作品。我希望，德勒斯登首演時，我能在場。請給我一句話，
您是否同意我的戰爭計畫。我再次表示，我不會錯過使用任何工
具，也不會氣餒，致力於演出這部無可比擬的、從頭至尾獨特的
傑作。

匆筆至此，最衷心的

您的　古斯塔夫・馬勒[27]

馬勒的努力終究無效，《莎樂美》至1918年才在維也納演出，
馬勒也已去世多年。

《莎樂美》在德勒斯登首演後，雖然亦引起騷動，但整體而言，
非常成功[28]。雖然各方均有懷疑，也在一些地方遭到禁演，但是演出
該劇的大小劇院更多，並且愈演愈盛。史特勞斯沾沾自喜地回憶著：

在德勒斯登就是一向的成功首演，不過之後在美景酒店
(Bellevue-Hotel)[29]的這些搖著頭的預言家們，卻一致認為，這個
作品或許會在幾家大劇院演出，但是很快就會消失。三個星期
後，如果我沒記錯，就有十家劇院要演出，並且在布雷斯勞
(Breslau)由七十人樂團演出，獲得令人興奮的成功！於是新聞界
的無聊報導、神職人員的反對就開始啦 ⋯⋯德皇大帝之所以批
准演出，是因為呼爾森(Hülsen)[30]大人靈機一動，在結尾讓晨星
出現，表示東方三位聖人即將到來！威廉二世有一次對他的總監

---

27 維也納，1905年十月十一日，Grasberger 1967, 164。
28 首演謝幕三十八次。
29 應是首演當晚慶功酒會場所。
30 當時柏林皇家劇院總監。

說：「很可惜，史特勞斯寫了這部《莎樂美》，我其實還蠻喜歡他的，但是他會『因此受傷很深』。」就靠著這傷，我可以蓋我在加米須[31]的房子！

藉這個機會，也要感謝勇敢的柏林出版商阿朵夫·福斯特納，有勇氣印這個作品，剛開始其他家同行(例如雨果·伯克(Hugo Bock))可是一點都不妒忌他。這位聰明善良的猶太人因此也佔有了《玫瑰騎士》。尊崇他、也懷念他！[32]

由史特勞斯父親於1905年三月三日寫給他的信裡，可以看到作曲家將《莎樂美》賣給福斯特納的酬勞：

寶琳[33]告訴我們，你向福斯特納要求的《莎樂美》總譜酬勞是60,000馬克。親愛的理查，要謙虛點，想想看，這兩個作品，出版商都做不了什麼大生意，大部份的聽眾喜歡買《蝙蝠》(*Fledermaus*)勝過買《費黛里歐》(*Fidelio*)。[34]

## 三、譜文學成歌劇

比較史特勞斯的歌劇與王爾德的戲劇文本，可對作曲家如何「由最美的文學中去蕪存菁，讓它成為一部真正美好的歌劇劇本」，譜文學成歌劇的情形，一窺端倪。

史特勞斯留下來的相關創作資料[35]顯示，在閱讀拉荷蔓譯本之

---

31 Garmisch-Partenkirchen是史特勞斯日後住所，至今依舊由其後人居住。
32 Strauss 1989, 227。
33 Pauline de Ahna, 史特勞斯的妻子。
34 Grasberger 1967, 157。《蝙蝠》是小約翰·史特勞斯的輕歌劇，《費黛里歐》是貝多芬唯一的歌劇作品。若果史特勞斯父親多活幾年，當可看到福斯特納笑呵呵的臉孔。
35 詳見本書梅樂亙，〈王爾德與史特勞斯的《莎樂美》一世紀末交響文學歌劇誕生的條件〉一文。

時，作曲家立刻發現他根本可以直接以戲劇當劇本譜曲，而毋需經他人之手改寫，找到了一個除了劇作家、作曲家兼劇作家之外的第三個解決歌劇劇本問題之道：以戲劇做為劇本，根本不必考慮歌劇戲劇結構上的問題。[36]檢視《莎樂美》即可看到，王爾德作品的特殊戲劇結構亦見諸於歌劇中：《莎樂美》是歌劇、甚至戲劇史上少見的「時間寫實」作品，亦即是全劇演出的時間，幾乎就是整個故事實際上發生的時間。王爾德的獨幕劇沒有再分景，雖然史特勞斯使用的德譯本亦未將全劇分景，作曲家卻依主角上下場的情形，將全劇分為份量很不平均的四景：不經序曲即開始的第一景在結構和內容上，均可視為歌劇的序曲或前言，上場的均是配角，重點在於交待場景及主角們的狀況。女主角莎樂美在第二景上場，之後就如同王爾德作品裡的情形一樣，一直待在舞台上，不再下場。男主角洗者若翰則在第三景上場，他下場時亦是第三景的結束。第四景以黑落德、黑落狄雅以及隨從上場開始，全景的長度遠超過前三景的總和。

在所使用的劇本扉頁[37]上，史特勞斯親筆寫下了他歌劇的人物和聲部分配：

| 人物 | 聲部 | 中譯 |
|---|---|---|
| Herodes | Tenor | 黑落德／男高音 |
| Herodias | Mezzosopran | 黑落狄雅／中女高音 |
| Salome | Sopran | 莎樂美／女高音 |
| Jochanaan | Bariton | 若翰／男中音 |

---

36 至於史特勞斯何以在《艾蕾克特拉》之後未再繼續如此之取得歌劇劇本的方式，應在於霍夫曼斯塔與他的密切良好合作，提供合乎他理念的劇本。霍夫曼斯塔去世後，史特勞斯的歌劇創作遇到瓶頸，難以更上層樓，即為明證。

37 請參見本書梅樂亙，〈王爾德與史特勞斯的《莎樂美》一世紀末交響文學歌劇誕生的條件〉一文之【圖一】(225頁)。

| | | |
|---|---|---|
| Ein junger Syrier | Tenor | 一位年輕的敘利亞人／男高音 |
| Ein Page der Herodias | Alt | 黑落狄雅的一位侍僮／女中音 |
| 5 Juden | 4 Tenöre, ein Baß | 五位猶太人／四位男高音、一位男低音 |
| 2 Nazarener | Tenor, Baß | 二位納匝肋人／男高音、男低音 |
| 2 Soldaten, Ein Cappodocier | Bässe | 兩位士兵、一位卡帕多細雅人／男低音 |

　　和最後定稿的劇本相較，可以看到，史特勞斯僅將「一位年輕的敘利亞人」直接以此一角色的名字「納拉伯特」(Narraboth)代替，除此之外，未有其他更動。和原作相較，史特勞斯僅刪掉了一些純陪襯的龍套角色如莎樂美的奴隸等，並由於音樂上譜寫重唱的需要，確定猶太人有五位、納匝肋人有兩位。[38]在劇本內容上，史特勞斯主要刪減的部份亦在如士兵、猶太人等屬於群眾型的小配角上。如此地處理方式不僅保留了原戲劇作品中的怪異人物關係，亦更加突顯了各角色的獨特個性：女主角(莎樂美)愛上男主角(洗者若翰)，男主角卻不肯正眼看她，令女主角由愛生恨。不僅如此，男主角還大部份時間不在台上，聲音主要係由舞台外傳來。第二男主角(黑落德)試圖染指女主角，卻被其利用為殺害男主角的工具。第三男主角(納拉伯特)是個純情小生，被女主角利用達到觀看男主角的目的，知道自己被利用闖禍後，就自殺了。史特勞斯在聲音的安排上，就顯示出戲劇性的聲音思考。在男性角色上，洗者若翰是男中音、納拉伯特是小生男高音、黑落德則是性格男高音(Charaktertenor)，透過高亢的音質顯露出他的神經質，這一份神經質則在王爾德的作品中，即處處可見。在女性角

---

38 最後的劇本定稿中，尚有一位未發一言的奴隸。必須一提的則是，歌劇中雖然也有劊子手，但是史特勞斯無論在草稿中，或是定稿裡，均未將他列入人物表中。

色的安排上，除了年輕的莎樂美是戲劇女高音外，母親身份的黑落狄雅亦是一位戲劇女高音，才能展現這個角色的歇斯底里。而這一個在一部歌劇中有兩位以上重量級女高音的情形，是史特勞斯日後歌劇創作中經常可以看到的現象。另一方面，王爾德劇中，侍僮對納拉伯特的愛慕以及兩人之間若隱若現的曖昧同性戀關係，由於侍僮的部份被大量刪除，在歌劇裡幾乎難以察覺。

　　如同福樓拜的小說一般，在王爾德的《莎樂美》裡，政治和宗教討論有著相當重的份量。[39] 這些在不同族群之間的長大討論，在轉化為歌劇劇本的過程中，絕大部份被作曲家刪掉了。剩下的部份為第一景裡零碎的幾句士兵對白，以及第二景開頭被用來做為莎樂美要逃離宴會的原因。唯一較長大的段落在第四景裡，黑落德和黑落狄雅上場後，五位猶太人和兩位納匝肋人的重唱一方面表明了洗者若翰的先知身份，一方面呈現了黑落德夫婦兩人對處置若翰的岐異看法；然而，和戲劇相比，歌劇大約只留下了四分之一的內容。由於枝節人物和宗教政治背景被大量刪減，在歌劇裡，宗教僅剩下背景的功用，戲劇中的人物特質益加彰顯，並且明顯地是史特勞斯音樂思考的中心。

　　身為作曲家，與其說史特勞斯「讀」王爾德的《莎樂美》，不如說他係「聽」出了戲劇裡的聲音。史特勞斯之「聽」得鉅細靡遺，展現在不同的地方，亦有不同的處理方式。洗者若翰由地下(幕後)傳來的宏大傳道聲音，自是吸引史特勞斯之所在，然而，音樂史上的宗教音樂傳統，亦讓譜寫這一個角色有許多前例可循，不是特別難的工作。戲劇以「莎樂美公主今晚真美啊！」(Comme la princesse Salomé est belle ce soir!)開始，歌劇亦如是地直接開始：在三小節描繪月光的音樂後，納拉伯特即唱出「多美啊！今晚的莎樂美公主！」(Wie schön ist die Prinzessin Salome heute Nacht!)。[40] 在到下一個場景說明「宴會廳傳來吵雜聲」(Lärm im Bankettsaal.)之前，史特勞斯只刪掉

---

39 亦請參考本書鄭印君，〈王爾德的《莎樂美》─披上文學外衣的聖經故事〉一文。
40 《莎樂美》是德國歌劇史上相當早的沒有序曲的歌劇。

了侍僮和納拉伯特各一句描述莎樂美的話，並且經由樂團呈現這一個「吵雜聲」，短短一小節的音樂即將柔美的氣氛轉換為一片吵嘈，並藉兩位士兵之口簡短交待劇情的宗教背景；之後，史特勞斯即大筆將此類的對話刪去[41]。最引人注目的則是，王爾德劇本中短短的一句「莎樂美跳起七紗舞」(Salomé danse la danse des sept voiles)，在歌劇中，成為長長的一段快慢有序、具中東風味且戲劇性十足的舞樂，作曲家並在譜上不同段落以文字註明莎樂美的表情動作，更特別在最後幾小節時，對她的肢體語言做了清楚的說明：她以幻夢的姿態在若翰被關的古井邊佇立片刻；之後，她驀地倒在黑落德的腳前。(Sie verweilt einen Augenblick in visionärer Haltung an der Cisterne, in der Jochanaan gefangen gehalten wird; dann stürzt sie vor und zu Herodes' Füßen.) 以上提到的這些段落，均清楚展現了交響詩作曲家以音樂寫景的功夫；黑落德要求莎樂美起舞至莎樂美決定獻舞的一段，史特勞斯的處理，則展現了歌劇有別於戲劇的音樂戲劇質素。

王爾德原作裡的這一段，在黑落德一再地要求、黑落狄雅一再地否決、莎樂美先拒絕後改變主意，以及洗者若翰不時傳來的聲音之外，尚有士兵的簡短對話和黑落德與黑落狄雅對當前政局的爭論，並且這一部份相當長大。[42]史特勞斯將這份量不輕的部份刪除後，劇情即完全集中在黑落德的要求上，但是作曲家還保留了黑落德忽覺冷、忽覺熱的一段，突顯此一角色的神經質，並能讓逐漸昇高的緊張性稍做延宕。在歌劇裡，黑落德的第一次要求[180:5][43]和黑落狄雅及莎樂美的回應，係以重唱的方式密集出現。黑落德之後的密集要求以及表示將給莎樂美想要的東西，則和洗者若翰的聲音形成二重唱。[182:2]

---

41 請參見本書梅樂亙，〈王爾德與史特勞斯的《莎樂美》—世紀末交響文學歌劇誕生的條件〉一文之【圖二】(226-227頁)。

42 請參考本書王爾德《莎樂美》劇本。

43 Richard Strauss, *Salome*, Full Score, Berlin (Adolph Fürstner) 1905, reprint New York (Dover) 1981, 第一個數字表示總譜頁數，冒號後為該頁之小節數。以下皆同。

若翰的聲音甫落，莎樂美即向黑落德確認他說出的話，並要求他起誓。[184:4] 當莎樂美願意起舞的意向明朗化時，黑落狄雅轉而要求女兒不要起舞。[184:6] 黑落德得意之至時，忽然全身發冷發熱，折騰一陣後，才又安定下來，繼續要求莎樂美。[196:18] 當莎樂美堅定地答應時，若翰的聲音又起，這一次和他形成二重唱的是黑落狄雅的聲音，[198:1] 她嚐試要黑落德和她一同離開，又要求女兒不要跳舞；同時間，莎樂美則更衣準備起舞。在戲劇裡，如同之前的一貫手法，角色們的對話並非直線進行，而是彼此交錯，以致於黑落德起舞的要求，並未有很高的急切感，洗者若翰的聲音亦不過是他又一次的宣道，和莎樂美的改變主意似乎並無直接的關係。在歌劇中，史特勞斯則將重點集中在起舞要求上，去除閒雜人等，利用音樂可以在不同聲部重疊時製造的戲劇效果，寫出一段四重唱，同時呈現相關角色的對話互動和心情變化，清楚地將莎樂美由拒絕到答應的心理過程與洗者若翰的聲音結合在一起，預告了七紗舞之後的劇情發展：莎樂美在同意起舞時，已打定主意向黑落德要若翰的首級。

在全劇中，史特勞斯「聽」得最清楚的，則是莎樂美幾段獨白，尤其是最後一段。在戲劇裡，劊子手走下地牢去取若翰的首級之後，王爾德為莎樂美寫了一段長大的獨白，呈現她的期待、害怕以及愛恨交加的種種情緒，終於吻了若翰，激情過後，莎樂美道出「啊！我吻了你的嘴，若翰，我吻了你的嘴」(Ah! J'ai baisé ta bouche, Iokanaan, j'ai baisé ta bouche.)，那味道是苦的、帶有血腥味，不過，莎樂美認為那應該是愛的滋味，「人家說愛情有一種苦澀的滋味」(On dit que l'amour a une âcre saveur.)。在一旁的黑落德看到這情形，毛骨悚然，令人殺了她，全劇就此結束。在這一段獨白中，史特勞斯「聽」出了莎樂美的「愛之死」(Liebestod)，為她寫了將近廿分鐘的獨唱音樂。[44]

---

44 這一段獨唱和〈七紗舞〉之間僅有約十二、三分鐘的距離，其間，莎樂美還得一聲聲地要若翰的頭；史特勞斯自己在回憶錄裡稱這是「有著伊索德聲音的十六歲公

　　作曲家先譜寫劊子手下地牢後，莎樂美諦聽卻聽不見的一片死寂。他讓大鼓以定音鼓鼓槌輕輕地打出滾音(tremolo)，並搭配低音大提琴將E弦調降半音，亦是演奏滾音，在這長達廿九小節的死寂之上，僅僅史特勞斯的配器即呈現了莎樂美的心情起伏。定音鼓和低音大提琴四小節半的滾音之後，一把低音大提琴奏出四個短促的音，彷彿莎樂美在咕噥。

　　*在這裡要提的是，在謀害洗者時，低音大提琴的幾個高音降B不是這位犯人的痛苦呼喊，而是由不耐煩地在等著的莎樂美，由她的胸中發出的低沈呻吟。在總綵排時，這個不祥的地方讓大家毛骨悚然，以致塞巴赫男爵(Graf Seebach)擔心會引起騷動，於是說服我，加上一個英國管持續地吹降B，以降低低音大提琴的效果。*[45]

　　再過兩小節，莎樂美說出：「沒有聲音。我什麼都聽不到。為什麼他不喊叫，這個男人？」(Es ist kein Laut zu vernehmen. Ich höre nichts. Warum schreit er nicht, der Mann?)。搭配莎樂美的台詞，史特勞斯主要使用低音及中音樂器以短促的單音，呈現莎樂美忐忑不安的焦躁。之後，作曲家改以音色較尖銳的中、高音樂器為中心，其中有加上弱音器的銅管樂器，再逐步加入更多的樂器，先後演奏上下起伏的音型，描繪莎樂美在等待時難以控制的歇斯底里。另一方面，莎樂美的台詞主要以八分音符進行，多半為上下跳進，且不時有三度以上的大跳，而甚少有級進的音程，更沒有柔和的旋律線。如此這般地，樂團與歌者將氣氛緊繃到最高點時，又是大鼓的滾音呈現安靜，劊子

---

主」，應和此曲有關。關於伊索德，請參考羅基敏／梅樂亙(編著)，《愛之死 ─ 華格納的《崔斯坦與伊索德》》，台北(高談) 2003。

45 Strauss 1989, 226；亦請參考本書梅樂亙，〈王爾德與史特勞斯的《莎樂美》─世紀末交響文學歌劇誕生的條件〉一文之【譜例一】(293頁)以及相關之討論。

手的大黑手由地牢伸出，捧著銀盤，上面裝著洗者若翰的首級。莎樂美對著這顆頭，發出勝利但不無遺憾的聲音：「啊！你不肯讓我吻你的嘴唇！」(Ah! Du wolltest mich nicht Deinen Mund küssen!) 現在這顆頭屬於她，她可以任意處理。對著頭，莎樂美唱出愛恨交加的矛盾心情。她恨若翰對她的咒罵，可是她又那麼愛他，愛他象牙般的皮膚，愛他黝黑的頭髮，愛他紅色的嘴唇，還愛他美妙的聲音。她遺憾若翰不願正眼看她，如果他看過她一眼，一定會愛上她。在這一段裡，王爾德的長大詩句許多均和前面莎樂美初見若翰時的「驚艷」相呼應，用字的華麗亦不相上下。在歌劇裡，史特勞斯僅將台詞小做刪除，並如同戲劇般，在音樂上亦多次使用前面出現過的動機寫作，以走向兩極的方式譜出莎樂美極端的愛與恨，以聲音展現世紀末的頹廢氛圍。

比較史特勞斯在其使用的拉荷蔓德譯本上寫下的樂思以及其刪減劇本的方式，可以清楚看到，作曲家在讀文學劇本時，如何將文字化為聲音的思考，已經成竹在胸。[46]

## 四、德語「文學歌劇」的開始

相較於義大利與法國歌劇的發展，德語歌劇直至十八世紀最後卅年裡，才在「歌唱劇」(Singspiel)的基礎上，以童話、民間故事為素材，有了異於義語、法語歌劇的發展。十九世紀裡，受到浪漫文學的多方影響，「浪漫歌劇」(romantische Oper)發展成形，在此一氛圍裡，華格納溯古論今，重新思考音樂、語言、戲劇的關係，逐步以實際的創作，走出了樂劇(Musikdrama)之路。在歌劇史上，華格納之所以有舉足輕重之地位，不僅在於其個人作品的成功，更重要的，是他

---

46 詳見本書梅樂亙，〈王爾德與史特勞斯的《莎樂美》─世紀末交響文學歌劇誕生的條件〉一文。

對歌劇的多元思考，得以落實於其作品以及創立拜魯特音樂節的理念與行動中，對日後的歌劇發展有著本質上的多重影響。雖然華格納自己的劇本並無特別高的文學成就，但已清楚地挑戰了傳統歌劇劇本文學。其癥結在於華格納的劇本已不再遵循傳統方式，為達到一定框架的音樂戲劇效果所寫[47]，而是以音樂推動戲劇的構想，將整個樂劇編織成一個牽一髮而動全身的網；於其中，自有歌劇以來的「音樂與語言孰重」之爭，轉化為音樂與語言相輔相成的有機體。如此的思考促使原本以人聲為主的歌劇發展走向了音樂劇場之路，樂劇的戲劇訴求得以浮現在音樂之上。另一方面，華格納的主導動機手法完成的戲劇效果，接近在戲劇中使用音樂試圖達到的效果：藉由音樂的媒介，得以在眼見的真實劇場之外，另行再製造一個想像的世界；這個世界不存在於舞台上，而存在於觀眾的思考裡。劇本與音樂雙管齊下，華格納的歌劇思考與實踐導引歌劇發展起了本質上的改變。不僅如此，十九世紀末的樂劇走向音樂的散文(Prosa)，而戲劇則走向語言的散文，使得歌劇劇本與戲劇文學之間的結構以及文字差異逐漸縮小，因之，歌劇創作者由已經存在的文學作品裡直接尋找劇本，已形成水到渠成之勢。[48]在這些與歌劇發展有直接關係的現象之外，廿世紀初的現代戲劇發展，依布萊希特(Bertold Brecht)的說法，是「非亞里斯多德式」的。而這種「非亞里斯多德式」的現代戲劇訴求，卻早已理所當然地存在於歌劇傳統裡；例如「對話」原本在莊劇(opera seria)中就幾乎不存在。[49]諸此種種，均指向文學歌劇的興起及形成傳統係必然的趨勢。

47 例如在何時一定要有一首詠嘆調或一定要以某種音樂方式結束一幕等等。
48 Carl Dahlhaus, *Vom Musikdrama zur Literaturoper. Aufsätze zur neueren Operngeschichte*, München/Salzburg (Katzbichler), 1983, [Dahlhaus 1983] 241-243。
49 Dahlhaus 1983, 232-233。

　　史特勞斯刪改《莎樂美》劇本，「由最美的文學中去蕪存菁，讓它成為一部真正美好的歌劇劇本」，譜寫出開創德語歌劇新時代的作品。比對創作過程與完成的成品，可以看到，作曲家在面對文學作品時，係以聲音為思考語言，去「聽」文學作品的架構和訴求，再將聽得的音樂戲劇理念落實在歌劇創作裡。其中，作曲家的聲音語言自有其歌劇史傳承上的依循，例如若翰的宣道、莎樂美的「愛之死」皆然。戲劇裡的舞蹈原就少不了音樂，〈七紗舞〉不僅是史特勞斯最早完成的部份，也是歌劇最著名的一段音樂。作曲家更會注意到的是聽不見的聲音[50]，以音樂譜出無聲；莎樂美在等待洗者若翰之頭時刻的氣氛，係文學作品中難以達到的戲劇境界。史特勞斯成功地將文學的《莎樂美》譜成歌劇，無論有心或無意，它都展現了文學與歌劇由對話走上多元互動時代的來臨。

---

50 華格納亦早就注意到這一點，稱其為「有聲的沈默」(tönendes Schweigen)；見
　　Dahlhaus 1983, 245。

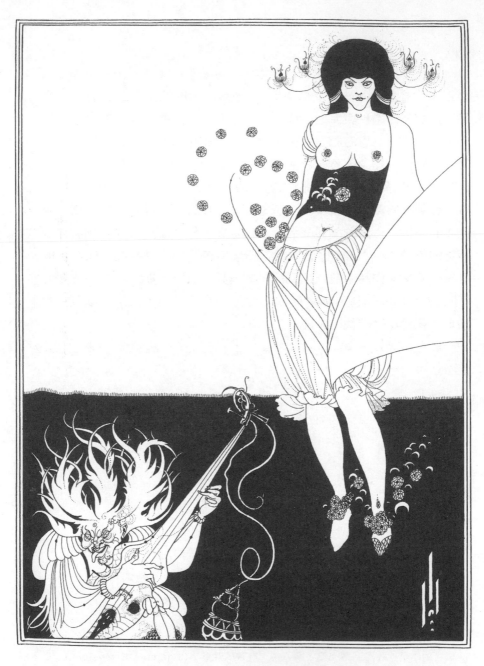

比亞茲萊，王爾德《莎樂美》插畫，《肚皮舞》(*The Stomach Dance*)，1893年。

# 王爾德與史特勞斯的《莎樂美》
## —世紀末交響文學歌劇誕生的條件

梅樂亙(Jürgen Maehder)　著
羅基敏　譯

本文原文標題為

Salomé von Oscar Wilde und Richard Strauss — Die
Entstehungsbedingungen der sinfonischen Literaturoper
des Fin de siècle。

梅樂亙，瑞士伯恩大學音樂學博士，現任柏林自由大
學音樂學研究所教授。

»J'ai laissé le nom d'Hérodiade pour bien la différencier de la
Salomé je dirai moderne ou ex-humée avec son fait-divers
archaïque — la danse, etc.«

我保留黑落狄雅的名字，以和我所謂的現代莎樂美、或者
說從古代的社會新聞，例如舞蹈等等，所挖掘出來的莎樂
美做出區分。

———馬拉美(Stéphane Mallarmé)，《黑落狄雅的婚禮，神祕劇》
(Les noces d'Hérodiade, Mystère)，Paris 1959。

# 一、

　　做為世紀末(Fin de siècle)[1]歌劇創作的關鍵作品，《莎樂美》(Salome)不僅是一個頹廢題材在基本上非常保守的歌劇舞台上的轉世再生，理查・史特勞斯(Richard Strauss)個人在音樂劇場的藝術家生涯，亦是由這部作品才真正地開始；更重要的是，《莎樂美》打開了德語地區的歌劇質素(Operndramaturgie)[2]的新天地。《宮傳》(Guntram, 1894)的問世，宣示了史特勞斯做為華格納(Richard Wagner)的傳人；《莎樂美》則在作曲家整體創作中，標誌了這個階段的結束；這部作品同時亦開啟了廿世紀德語歌劇的特別現象，這個現象被以一個術語「文學歌劇」(Literaturoper)稱之。「文學歌劇」一詞傳達的概念是一個歌劇劇本文學的形式，這種形式在當代德語音樂劇場世界已成為常態，亦即是將現成的文學作品直接用來譜寫歌劇。[3]當然，一部戲劇文本不可能一成不變地被譜成歌劇，刪減角色經常是必須的，連帶地，一些內容也就隨之被刪減。因之，雖然在時間結構上，用講的語言與用音樂來呈現文字，二者會有明顯的差別，歌劇作品卻還能保留文學作品的對應比例。[4]

　　過去卅多年裡，多方研究一再地指出，這種戲劇質素的過程源出

---

1　【譯註】法語Fin de siècle一詞專指十九世紀末、廿世紀初的世紀末的氛圍，而非每一個世紀末。

2　【譯註】德語Dramaturgie一詞意指「劇之所以為劇」，故以「戲劇質素」譯之。

3　Sigrid Wiesmann (ed.), *Für und Wider die Literaturoper*, »Thurnauer Schriften zum Musiktheater«, vol. 6, Laaber (Laaber) 1982; Carl Dahlhaus, *Vom Musikdrama zur Literaturoper*, München/Salzburg (Katzbichler) 1983; Jürgen Maehder, "The Origins of Italian »Literaturoper« — *Guglielmo Ratcliff, La figlia di Iorio, Parisina* and *Francesca da Rimini*", in: Arthur Groos/Roger Parker (eds.), *Reading Opera*, Princeton (Princeton University Press) 1988, 92-128 [Maehder 1988]; Albert Gier, *Das Libretto. Theorie und Geschichte einer musikoliterarischen Gattung*, Darmstadt (Wissenschaftliche Buchgesellschaft) 1998, 199-210。

4　Jürgen Maehder, "Anmerkungen zu einigen Strukturproblemen der Literaturoper", in: Klaus Schultz (ed.), *Aribert Reimanns »Lear«. Weg einer neuen Oper*, München (dtv) 1984, 79-89 [Maehder 1984]。

於十九世紀俄國音樂史。[5]十九世紀裡，歌劇劇作家和作曲家看到，他們面對了一個挑戰，要無中生有，找到一個歌劇劇本語言，它必須一方面符合一般能接受的俄語藝術詩作文學語言的標準，另一方面，也必須能做為一個有意義的音樂台詞的呈現。直至與拿破崙交戰時，俄國宮廷歌劇還一直以義語或法語演唱，導致俄國的歌劇劇作家並沒有一個真正的傳統可以依循，以將俄語詩句入樂，而必須嘗試將俄語藝術詩的韻文形式與音樂的律動條件融為一體。[6]文學追求藝術化的寫實主義(Zapadniki)美學影響了俄語歌劇劇本詩作，走向一個儘可能自然的、說講的語言的再現。這種美學音樂的真正落實，最早見於達戈米契斯基(Aleksander Dargomïzhsky)的《石頭客》(*Kamennïy gost'*，1866/69，根據普錫金(Aleksander Pushkin)的作品)和穆索斯基(Modest Mussorgsky)未完成的歌劇《婚禮》(*Zhenit'ba*, 1868，根據戈果(Nicolai V. Gogol))[7]；兩部作品都是第一次將以散文寫作的文學原作，直接用來做為歌劇劇本。穆索斯基根據普錫金作品寫作的歌劇《包利斯‧戈杜諾夫》(*Boris Godunov*)的第一版本(1869)裡，也有許多直接來自文學原作的長大段落。相對於《婚禮》係音樂劇場史上首次將散文詩詞不加更動地拿來寫作，《包利斯‧戈杜諾夫》的台詞結構以及戲劇質素，則由穆索斯基親手將普錫金的韻文史詩轉化在歌劇裡，原作文字的重要部份，都被保留下來。[8]

---

5 Richard Taruskin, "Realism as Preached and Practiced: The Russian Opera Dialogue", *Musical Quarterly* 56/1970, 431-454 [Taruskin 1970]; Jürg Stenzl, "Heinrich von Kleists *Penthesilea* in der Vertonung von Othmar Schoeck (1923/25)", in: Günter Schnitzler (ed.), *Dichtung und Musik. Kaleidoskop ihrer Beziehungen*, Stuttgart (Klett-Cotta) 1979, 224-245。

6 Dorothea Redepenning, *Geschichte der russischen und der sowjetischen Musik*, vol. 1, Laaber (Laaber) 1994; Lucinde Braun, *Studien zur russischen Oper im späten 19. Jahrhundert*, Mainz etc. (Schott) 1999。

7 Taruskin, 1970; Richard Taruskin, *Defining Russia Musically. Historical and Hermeneutical Essays*, Princeton (Princeton University Press) 1997; Bettina Dissinger, *Aleksandr Sergeevič Dargomžskij. Eine Untersuchung zu seinem Opernschaffen*, Diss. Humboldt Universität Berlin 2002。

　　雖然世紀末的法語歌劇深深受到穆索斯基的影響，西歐世界的第一部「文學歌劇」，卻出現在另一個受到完全不同文化影響的地區：西歐的第一部文學歌劇是馬斯卡尼(Pietro Mascagni)的《拉特克利夫》(*Guglielmo Ratcliff*, 1895)，係根據馬菲依(Andrea Maffei) 的海涅(Heinrich Heine)同名作品的義譯本，將它直接寫成歌劇。[9] 另一方面，在俄國文學歌劇的早期史中，可以看到，被直接寫成歌劇的文學文本經常是散文作品，這個現象在西歐國家卻並不然。以梅特林克(Maurice Maeterlinck)的散文戲劇《佩列亞斯與梅莉桑德》(*Pelléas et Mélisande*)為本，德布西(Claude Debussy) 直接譜寫成的同名歌劇 (1902年於巴黎喜歌劇院(Opéra Comique)首演)，並不是第一部採用散文為劇本的法語歌劇；在這之前，已有古諾(Charles Gounod)根據莫里哀(Molière)的喜劇完成的喜歌劇《喬治・但登》(*Georges Dandin*, 1873年開始寫作，未曾演出)[10]、馬斯奈(Jules Massenet)以卡列(Louis Gallet)的劇本寫作的《泰綺絲》(*Thaïs*, 1894年於巴黎歌劇院(Opéra)首演)、以及夏龐提葉(Gustave Charpentier)的《露易絲》(*Louise*, 1900年於巴黎喜歌劇院首演)[11]，都係將散文詩作寫成歌劇。[12]

　　十九世紀裡，寫作歌劇是每一位作曲家的夢想和目標，德布西亦

8 Caryl Emerson, *Boris Godunow: Transpositions of a Russian Theme*, Bloomington/IN (Indiana University Press) 1986; Richard Taruskin, *Mussorgsky. Eight Essays and an Epilogue*, Princeton (Princeton University Press) 1993。

9 Maehder 1988。

10 Hugh Macdonald, "The prose libretto", in: *Cambridge Opera Journal*, 1/1989, 155-166; Steven Huebner, *The Operas of Charles Gounod*, Oxford (OUP) 1990。

11 Albert Gier, *"Thaïs*. Ein Roman von Anatole France und eine Oper von Jules Massenet", in: *Romanistische Zeitschrift für Literaturgeschichte* 5/1981, 232-256; Gottfried R. Marschall, *Massenet et la fixation de la forme mélodique française*, Saarbrücken (Musik-Edition Lucie Galland) 1988; Steven Huebner, *French Opera at the Fin de siècle. Wagnerism, Nationalism and Style*, Oxford (Oxford University Press) 1999 [Huebner 1999], 135-159; Jürgen Maehder, "Sesso e religione nell'Alessandria decadente — *Thaïs* di Louis Gallet e Jules Massenet", 威尼斯翡尼翠劇院(Gran Teatro La Fenice)節目冊, Venezia (Teatro La Fenice) 2002, 71-91。

12 Wolfgang Asholt, "Sozialkritik am Beispiel von Montmartre? Charpentiers roman musical *Louise"*, in: *Romanistische Zeitschrift für Literaturgeschichte* 16/1992, 152-167; Steven Huebner, "Between Anarchism and the Box Office: Gustave Charpentier's

然。他的早期嘗試，顯示了一位具備文學素養者的特殊品味，德布西對於他那時代的文學趨勢很熟悉。[13]1882年以及1883至86年間，德布西花了不少功夫在兩部邦維爾(Théodore de Banville)的「抒情喜劇」(comédie lyrique)上：《伊彌妮絲》(*Hymnis*)以及《森林中的黛安娜》(*Diane au bois*)；他為一些場景打了草稿[14]。1888年，他的興趣則轉向利拉當(Villiers de l'Isle-Adam)的《艾克塞》(*Axël*)，並將一些場景譜成了音樂。梅特林克的《瑪蓮公主》(*La princesse Maleine*)首演後，這位沒沒無聞的作曲家試著和著名的作家聯絡，想取得將戲劇寫成歌劇的權利，但卻徒勞無功。被梅特林克拒絕的德布西，轉而採用華格納迷孟德斯(Catulle Mendès)的劇本《羅德利克與席曼娜》(*Rodrigue et Chimène*)，嘗試譜寫，一直至1893年，他決定寫作《佩列亞斯與梅莉桑德》後，才終於將《羅德利克與席曼娜》擱置一旁。[15]

德布西的《佩列亞斯與梅莉桑德》[16]以及杜卡(Paul Dukas)的《阿莉安娜與藍鬍子》(*Ariane et Barbebleu*)[17]均以梅特林克的同名戲劇作品為本，由作曲家親手加以縮減後，譜成歌劇；但兩部歌劇劇本均未對原作的戲劇質素結構做大幅的更動。[18]王爾德(Oscar Wilde)的《莎樂美》(*Salomé*)係在當時法國的梅特林克熱的知識階層氛圍中誕生，理查・史

Louise", in: *19th-Century Music* 19/1995, 136-160; Huebner 1999, 436-467; Jean-Claude Yon, *"Louise, du stéréotype à la subversion"*, in: *Gérard Condé (ed.), Gustave Charpentier, »Louise«*, L'Avant-Scène Opéra, Paris (Éditons Premières Loges) 2000, 72-79; Jürgen Maehder, "Der Künstler und die »ville-lumière« — Gustave Charpentiers »roman musical« *Louise* und sein »poème lyrique« *Julien, ou La vie du poète*", 多特蒙特歌劇院(Opernhaus Dortmund)節目冊, Dortmund (Opernhaus) 2000, 13-25。

13 François Lesure, *Claude Debussy avant »Pelléas« ou les années symbolistes*, Paris (Klincksieck) 1992 [Lesure 1992]。

14 James Briscoe, "To invent new forms: *Debussy's Diane au bois*", in: *Muxical Quarterly* 76/1990, 131-169。

15 Robert Orledge, *Debussy and the Theatre*, Cambridge (Cambridge University Press) 1982; Lesure 1992。

16 第一版本於1895年完成，但於1902年始首演。

17 寫於1899至1906年間。

18 Jürgen Maehder, "»A la recherche d'un *Pelléas*« — Zur musikalisch-dramatischen Ästhetik Claude Debussys", in: Wolfgang Storch (ed.), *Les symbolistes et Richard Wagner — Die Symbolisten und Richard Wagner*, Ausstellungskatalog der Akademie

特勞斯的《莎樂美》(1905)則是在德語地區，直接將一部散文戲劇寫成歌劇的第一個例子。在廿世紀德語歌劇的戲劇質素史上，《莎樂美》建立了風格的典範，進入1950年以後的音樂劇場史裡，「文學歌劇」主要為德語作品的特殊現象。德語地區重要的文學歌劇，由貝爾格 (Alban Berg)的《伍采克》(*Wozzeck*)和《露露》(*Lulu*)，至齊默曼(Bernd Alois Zimmermann)的《軍人們》(*Die Soldaten*)以及萊曼(Aribert Reimann)的《李爾王》(*Lear*)，無庸置疑地，這些作品延續了世紀末歌劇所建立的傳統，也確立了這個傳統在音樂史上的地位。[19]

使用具品味的文學作品做為歌劇創作的基礎，顯示了作曲家們對於歌劇劇本在語言品味上敏感度的提昇，不再滿足於與歌劇劇本詩句做美學上的妥協。不僅如此，由於德語歌劇劇本相對地缺乏傳統，這個現象亦有其特殊的重要性。在德語浪漫歌劇的劇本裡，例如韋伯 (Carl Maria von Weber) 的歌劇，都還明顯地依著義語或法語的模式寫作[20]，因之，在德語歌劇劇場中，並沒有專業的歌劇劇本作家，如同義大利和法國自十七世紀以來的情形那樣，並不令人驚訝。在義大利和法國，歌劇劇作家的工作不僅限於寫作劇本的文字，直至十九世紀末，在義大利的歌劇劇場裡，劇作家還負責導演的工作。[21]到了十九世紀末，華格納樂劇的強烈藝術要求，其本質在於追求劇作家和作曲家合而為一，導致業餘歌劇劇作家的現象消失了，因之，剛剛開始發芽的德語歌劇劇本傳統，以追求文學品質之名來進行，亦是其來有自。[22]

史特勞斯的第一部歌劇《宮傳》還停留在世紀之交的德語童話歌

der Künste Berlin/Maison de la Bellone Bruxelles, Berlin (Edition Hentrich) 1991, 106-114。

19 Maehder 1984。

20 Jürgen Maehder, "Der unfreiwillig mehrsprachige Librettist — Linguistische Austausch-prozesse im europäischen Opernlibretto des 19. Jahrhunderts", in: Hermann Danuser/Tobias Plebuch (eds.), *Musik als Text. Kongreßbericht Freiburg 1993*, Kassel etc. (Bärenreiter) 1999, vol. 2, 455-461。

21 Lorenzo Bianconi/Giorgio Pestelli (eds.), *Storia dell'Opera Italiana*, vols. 4-6, Torino (EDT) 1987/1988。

22 Klaus Günter Just, "Richard Wagner — ein Dichter? Marginalien zum Opernlibretto des 19. Jahrhunderts", in: Stefan Kunze (ed.), *Richard Wagner. Von der Oper zum*

劇傳統中，音樂已是充滿華格納的《崔斯坦與伊索德》(*Tristan und Isolde*)以及《帕西法爾》(*Parsifal*)的迴響。史特勞斯親手寫作的劇本係以中古騎士史詩的氛圍為背景，傚倣華格納的《帕西法爾》寫作的故事情節，其中毫不掩飾地模倣華格納的語氣，是劇本最大的弱點。史特勞斯的諷刺歌劇《火荒》(*Feuersnot*, 1901年於德勒斯登首演)，則脫離了華格納作品所建立的新德語歌劇劇本傳統的困境。史特勞斯刻意地要寫部自我嘲諷的歌劇，佛爾左根(Ernst von Wolzogen)依他的意思，寫成這部不怎麼樣的劇本，根據它，作曲家譜出了歌劇。[23]反之，選擇王爾德《莎樂美》的拉荷蔓德譯本做為下部歌劇的基礎，則清楚地呈現了作曲家刻意要脫離自己之前音樂劇場的戲劇質素模式。這個決定係受到法國世紀末文化的多方影響，它們當年對於王爾德的詩作，也提供了靈感的重要泉源。

在馬爾谷與瑪竇福音書裡，提到了一位黑落德的無名女兒，她是洗者若翰被處死的原因。[24]這段聖經故事內容的源頭，應是一個李吾斯(Livius)關於羅馬使節弗拉米尼吾斯(Flaminius)殘酷行為的報導。西元前192年，這位使節在用餐時，殺了一位囚犯，讓他的變童看看，什麼是處死刑。在羅馬文學中，這段故事被一些教會重要人士詳盡地討論，並且在流傳過程中，一再地被加以渲染。「莎樂美」一名的傳世，最先見諸於西元後五世紀依西鐸(Isidor v. Pelusium)的記載。十九世紀裡，黑落狄雅／黑落德／若翰之情節形成的過程，則是十分複雜。[25]海涅在《阿塔・脫兒》(*Atta Troll*, 1842)中，將這個素材做諷刺的

*Musikdrama*, Bern/München (Francke) 1978, 79-94。

23 Stephan Kohler, "»Ein Operntext ist keine Kinderfibel«. Zur Geschichte des *Feuersnot*-Librettos, in: Klaus Schultz (ed.), *Feuersnot*, Programmheft der Bayerischen Staatsoper, München 1980, 2836; Walter Werbeck, "Librettovertonung oder Tondichtung? Bemerkungen zur Musik von Richard Strauss' *Feuersnot*", in: *Die Musikforschung* 51/1998, 15-24; Wolfgang Mende, "Strauss' *Feursnot* — eine Wagner-dämmerung?", in: Michael Heinemann/Matthias Herrmann/Stefan Weiss (eds.), *Richard Strauss. Essays zu Leben und Werk*, Laaber (Laaber) 2002, 117-134。

24 【編註】請參考本書書前之兩段聖經福音引言，亦請參考本書鄭印君，〈王爾德的《莎樂美》──披上文學外衣的聖經故事〉一文。

造型，由此開始，拉出了一條線，經過馬拉美的《黑落狄雅》(Hérodiade)直到王爾德與史特勞斯。馬拉美的斷簡作品擺蕩於詩與戲劇之間，文學學者司聰地(Peter Szondi)將這類作品稱為「抒情戲劇」(Lyrisches Drama)[26]。雖然馬拉美早在六〇年代裡，就已開始寫作《黑落狄雅》，在作家尚在人世時，卻只印行了著名的黑落狄雅與她奶娘對話的一景(《當代帕那斯》(Parnasse contemporain)，1869完成，1871才問世)。若說馬拉美的詩句依舊可能是王爾德劇作的範本，那麼應該是由於一部世紀末重要的法語小說，虞士曼(Joris-Karl Huysmans)的《反自然》(À rebours, 1884)，其中的相關描述以及材料的收集。除此之外，福樓拜(Gustave Flaubert)的短篇小說《黑落狄雅》(Hérodias, 1877)也可能提供了若干靈感，這部作品促使馬斯奈(Jules Massenet)寫了歌劇《黑落狄雅》(Hérodiade, 1881年於布魯塞爾首演)。[27]對王爾德而言，特別重要的，是莫侯(Gustave Moreau)以「莎樂美」主題完成的一系列作品，特別是油畫《莎樂美》(Salomé)與水彩畫《顯靈》(L'Apparition)。[28]兩幅畫在1876年沙龍展首次展現在世人面前，獲得極大的迴響。戴澤桑特（des Esseintes），虞士曼作品的主角，在小說的假想天地裡，取得

---

25 Reimarus Secundus, *Geschichte der Salome von Cato bis Oscar Wilde, gemeinverständlich dargestellt*, 3 vol., Leipzig o.J. (1907); Hugo Daffner, *Salome. Ihre Gestalt in Geschichte und Kunst. Dichtung — Bildende Kunst — Musik*, München 1912; Isolde Lülsdorff, *Salome. Die Wandlungen einer Schöpfung Heines in der französischen Literatur*, Diss. Hamburg 1953; Helen G. Zagona, *The Legend of Salomé and the Principle of Art for Art's Sake*, Genève/Paris (Librairie Droz)1960 [Zagona 1960]; Norbert Kohl, *Oscar Wilde. Das literarische Werk zwischen Provokation und Anpassung*, Heidelberg (Winter) 1980 [Kohl 1980]。【編註】亦請參考本書羅基敏，〈王爾德形塑「莎樂美」〉一文。

26 Peter Szondi, *Das lyrische Drama des Fin de siècle*, ed. Henriette Beese, Frankfurt (Suhrkamp) 1975。

27 Demar Irvine, *Massenet. A Chronicle of his Life and Times*, Portland/OR (Amadeus Press) 1994, 109-127。

28 Peter Conrad, *Romantic Opera and Literary Form*, Berkeley/Los Angeles/London (Univ. of California Press) 1977 [Conrad 1977], 特別是Opera, Dance and Painting一章，144-178頁。【譯註】亦請參考本書李明明，〈彩繪與文寫：自莫侯、左拉與虞士曼的《莎樂美》談起〉一文。

273

了這些畫，在觀察它們時，沈浸在古代晚期異教世界頹廢天地的夢境裡。在描繪了起舞的莎樂美之後[29]，虞士曼的文字回到主角的身上：

> 這種經常縈繞著藝術家與詩人的莎樂美，長年以來也一直糾纏著戴澤桑特。[30]

　　虞士曼對莎樂美造型的描述裡，有著對於各種寶石的長大敘述，這些敘述在王爾德的詩句中，以及史特勞斯總譜裡刻意經營的音響色澤裡，都可聽聞。在這個視覺與語言都溢美的莎樂美造型的幻象之後，拉弗格(Jules Laforgue)於其《傳奇道德故事》(*Moralités légendaires*, 1886/1887)中，則諷刺地保持距離地處理莎樂美的角色；拉弗格對王爾德應無甚影響。1891年十二月，王爾德旅居法國，用法文寫了他的獨幕劇《莎樂美》，並將它交給友人赫代(Adolphe Retté)、梅里爾(Stuart Merrill)和魯易(Pierre Louÿs)，請他們修改語言。[31]這部出自一位英國文人以法文寫的戲劇《莎樂美》，一直未能引起文學研究主流的興趣；同樣的情形也可以在李爾克(Rainer Maris Rilke)的法文詩看到，李爾克的詩藝雖然高明，但在面對語言基材時，詩人源自德語的傳統，卻無法不留痕跡。

　　情竇初開的少女和「冰山美人」(belles dames sans merci)綜合體的轉世，在法語頹廢文學的氛圍中，經常可見[32]；王爾德的莎樂美造型亦是如此。布拉茲(Mario Praz)在他的重要著作裡，嚴厲地批判這類造型

---

29 【編註】請見李明明一文之引言，本書第52頁。

30 Joris-Karl Huysmans, *À rebours*, ed. Pierre Waldner, Paris (Garnier-Flammarion) 1978 [Huysmans 1978], 105。【譯註】洪力行協助本文有關法國文學部份之中譯，於此感謝。

31 Richard Ellmann, *Oscar Wilde*, New York (Knopf) 1988, dt. München/Zürich (Piper) 1991, 469-477。

32 Ariane Thomalla, *Die »femme fragile«. Ein literarischer Frauentypus der Jahrhundertwende*, Düsseldorf 1972; Erwin Koppen, *Dekadenter Wagnerismus. Studien zur europäischen Literatur des Fin de siècle*, Berlin/New York (de Gruyter) 1973。

的缺乏原創性。[33]將莎樂美與若翰的關係詮釋為情慾、洗者的處死視為愛之死的怪異變形，在布拉茲的精闢見解中，固然屬於頹廢文學的風格元素，它們的出處卻依舊可在虞士曼小說主角戴澤桑特的幻象中找到：

> 在莫侯自新約記載之外構思的作品中，戴澤桑特看到他所幻想的這個超越人性、奇特的莎樂美，終於獲得實現。
>
> 她不僅是個以一種墮落不堪的扭動，一種發情式的呼叫挑釁老人的舞女，她還以胸脯的蠕動、肚皮的搖擺、大腿的顫抖，消毀一個王君的精力與意志。她可以說成為那不可摧毀之沉淪肉慾女神的象徵，那不死的歇斯底里之神，自倔強症 (catalepsie) 之賜的血肉肌膚硬化的邪惡之美神；那怪物般的野獸、冷漠、不負責任、無情，正如那上古的海倫，及一切接近她，見到她及她所接觸者都會受她之害。
>
> 以此理解，她隸屬於遙遠東方的神譜；她不再屬於聖經的傳統，甚至不能與巴比倫的鮮明形象、默示錄中穿戴珠寶、塗抹紫紅脂粉的大淫婦等同視之；因為她並非受到一股命定的力量、極致的力量影響，而陷入誘人的荒淫下流之中。[34]

　　莎樂美的稚氣未脫，與其後緊接著的因慾求而死亡，形成強烈的對比，也引發對另一個世紀末典型的情慾書寫手法的聯想：王爾德戲劇文本裡，莎樂美在最後的獨白中，幾度呼喊著若翰的名字，和《反自然》類似，這段內容揭露了，洗者若翰是第一位勾起尚為處子之身的公主的情慾要求；只是這段文字並沒有被史特勞斯採用。

---

33 Mario Praz, *La carne, la morte e il diavolo nella letteratura romantica*, Firenze (Sansoni) 1930, 德譯 München (dtv) 1970 (*Liebe, Tod und Teufel. Die schwarze Romantik*)。布拉茲對於情節元素的批判，當然大部分應也同樣適用於達奴恩齊歐(Gabriele d'Annunzio)的小說。

34 Huysmans 1978, 106。

　　王爾德創造的莎樂美，套用虞士曼的話，是「自新約記載之外構思」且「隸屬於遙遠東方的神譜」。之所以如此，主要在於嘲諷的刻意安排，使用聖經式的說話形式以及聖經的語彙，讓公主復活，成為語言遊戲的產品。王爾德的《莎樂美》經常被批評有太多的重覆，還有句法樣板式的簡單化，這些特質其實可以在作品的本質中找到解釋，它係被看做宗教劇的反諷。[35]若拋開這個語義及語法的基礎不談，王爾德的字裡行間並沒有直接的擬諷元素。因之，布拉茲認為，王爾德在莎樂美和若翰間營造的情慾關係，係採海涅的《阿塔・脫兒》模式，就有些匪夷所思。海涅在作品中提到的黑落狄雅[36]與若翰的愛情關係完全是臆測的性質，並且充滿了諷刺味。海涅嬉笑怒罵的文字戲耍，與喜劇作家王爾德的氣質大不相同。尼采(Friedrich Nietzsche)主要針對華格納，就十九世紀後半藝術裡的高度不真實性所做出的批判，用在王爾德這位英國頹廢人士身上，應更為恰當。王爾德的文本中，經由連續地對昂貴物品以及罕見景象的敘述，為作品添加上東方色彩，這種「人工」的特質，馬拉美應也有所感受。文前所引的馬拉美前言，係後來計劃將《黑落狄雅》的諸篇斷簡出版時，才加上的，字裡行間頗有與王爾德的莎樂美保持距離之意。

## 二、

　　在文學研究領域裡，關於王爾德《莎樂美》詩作語言技巧的討論並不算多，其中，作品語言近似聖經語言的特質，一再被提到，特別是大量地使用隱喻以及平行對句的堆疊，都強烈指向撒羅滿的〈雅歌〉。不僅是王爾德的辭彙，更在於對同一對象一再地堆疊使用隱喻，

---

35 Kohl 1980, 288 ff.。

36 Heinrich Heine, *Atta Troll. Ein Sommernachtstraum*, in: Klaus Briegleb (ed.), *Heinrich Heine, Sämtliche Schriften in zwölf Bänden*, Frankfurt am Main / Berlin / Wien (Ullstein) 1981, Bd. 7, 491-570; 黑落狄雅段落見542-544。與馬拉美相同，海涅用黑落狄雅，而非莎樂美。【編註】亦請參見本書羅基敏，〈王爾德形塑「莎樂美」〉一文。

例如莎樂美對若翰的身體、頭髮和嘴唇的描述,都為文字鍍上一層聖經以及中東詩句的人工色彩。[37]在史特勞斯以德譯本譜寫歌劇的過程中,可看到平行對句結構的藝術有著本質的重要性。在長大的獨白段落裡,以連續的、規則的圖像做出的高雅語言方式,完成一個接近在強音節與弱音節之間規則性的變換,而讓散文體的文字接近詩句語言。這個情形在王爾德的原作和英譯本[38]中都可看到,拉荷蔓德譯本的語言反映了原作的精神,亦有著聖經節奏性的散文語言。譯本裡,語言在強音節與弱音節之間規則性變換的傾向更加強烈,提供了文字入樂時,得以在一個律動相當穩定的拍子結構內運作的可能。

1894年,在戲劇作品首演前,年方廿二歲的比亞茲萊(Aubrey Beardsley),為王爾德的作品畫了他著名的插畫。今日觀之,插畫與劇作間有著奇妙的藝術質感的和諧關係。但在兩位藝術家活著時,情形卻不是這樣:王爾德不喜歡比亞茲萊的《莎樂美》插畫,認為它們「有日本味,而無拜占廷味」。仔細觀察這些畫,稍微用心的觀者不可能不注意到,比亞茲萊筆下的黑落德,經常是將王爾德處理成漫畫的造型。比亞茲萊的畫也遇到被禁的問題,並不是所有的插畫都被收錄在劇作裡,有些人物還因顧及檢查,被加上無花果的葉子。[39]

1890年,弗爾(Paul Fort)在巴黎創立了「藝術劇場」(Théâtre d'Art),這應是第一個主要演出法國與比利時象徵主義劇場作品的舞台。此時,所謂象徵主義劇場其實還只是個文學理論的想像,一個劇場詩作的學派尚未成形,因為以馬拉美為首的象徵主義大將們,都只寫作抒情戲劇(drames lyriques),而這些作品並不是為劇場演出而寫。在世紀末的法國,繆塞(Alfred de Musset)「扶手椅戲劇」(spectacles

---

37 Zagona 1960; Kohl 1980。

38 【編註】請參考本書羅基敏,〈王爾德形塑「莎樂美」〉一文。

39 Marina Maymone Sinischalchi, *Aubrey Beardsley. Contributo ad uno studio della personalità e dell'opera attraverso l'epistolario*, Roma (Edizioni di Storia e Letteratura) 1977, 60-64, passim。【編註】亦請參見本書吳宇棠,〈邊緣人與邊陲領域:比亞茲萊與他的插畫《莎樂美》〉一文。

dans un fauteuil)[40]的傳統，以及雨果(Victor Hugo)的「自由劇場」(Théâtre en liberté)都還很活躍，針對古典的時間、地點、情節的三一律，浪漫戲劇反其道而行，蔚成風氣。因之，帕那斯派(Parnassien)與象徵主義追求語言的纖細，在實際的劇場演出時，就會有問題了。馬拉美未完成的《黑落狄雅》無論如何都不是為舞台演出而寫，相對地，1889年，巴黎劇評人米爾波(Octave Mirbeau)對年輕的比利時詩人梅特林克的第一部戲劇作品《瑪蓮公主》，大加讚賞，稱它是文學界的新發現，足以和莎士比亞相提並論。梅特林克的諸多戲劇作品在藝術劇場首演時，被一致認為，是期待已久的象徵主義戲劇美學，真正得以落實在舞台上。在《佩列亞斯與梅莉桑德》大獲成功後，呂桌坡(Lugné-Poe)於1893年創立了「作品劇場」(Théâtre de l'Œuvre)，接下去的幾年裡，它接收了象徵主義劇場的功能。梅特林克的早期劇作《瑪蓮公主》(1889)、《盲人》(*Les aveugles*, 1890)、《七公主》(*Les sept princesses*, 1891)、《佩列亞斯與梅莉桑德》(1892)、《內部》(*Intérieur*, 1894) 有著共同的特徵，經由一個建構戲劇衝突的新模式，或是缺乏一個真正的情節，讓作品的劇情進行似乎預示了廿世紀荒謬劇場的特質。正是在這個傳統裡，《莎樂美》以戲劇詩作之姿，於1896年開始了它的演出史；在呂桌坡作品劇場的首演，有著不可磨滅的價值，它讓作品被收納入象徵主義的前衛劇場裡。[41]《莎樂美》首演時，王爾德自是還在瑞丁(Reading)監獄裡。1903年，拉荷蔓的德譯本出版，之後不久，史特勞斯決定將它寫成歌劇，此時，這個演出已是戲劇史上過去的一個世代。呂桌坡不再擁護象徵主義劇場美學；王爾德在受盡牢獄之苦後，於1900年逝於巴黎；在此之前，比亞茲萊以廿六歲之年，於1898年因肺炎去世。不久之後，他的插畫被視為是青年風格(Jugendstil)的代表。特別的是，王爾德的戲劇在和史特勞斯的歌劇競爭下，幾乎由歐洲的劇場舞台消失，在此之後，插畫的名聲很快地超過

---

40 【譯註】指為「閱讀」而寫的劇作，寫作時並不考慮劇場演出。

41 Jürgen Grimm, *Das avantgardistische Theater Frankreichs,* 1895-1930, München (Beck) 1982, 30-39。

了它所描繪的文字作品。[42]

　　1903年，史特勞斯決定寫作這部歌劇時，應不僅是巧合，他正好也同時進行重新編訂白遼士(Hector Berlioz)的《當代樂器與配器大全》(*Grand traité d'instrumentation et d'orchestration modernes*, 1843)[43]。此時，在歐洲文學界，王爾德的《莎樂美》主要由於在各地被相關當局禁止上演，而聲名大噪。[44]原計劃於1892年在倫敦由莎拉·貝兒娜(Sarah Bernhardt)擔綱的首演，就因未通過劇場檢查，而被禁演。其實，在此之前，類似的問題就已屢見不鮮，因為，根據英國的演出禁規，聖經人物係不准在舞台上出現的。

　　將戲劇轉化為文學歌劇的基礎時，就算戲劇的語言結構原則上就很適合用來寫作歌劇，作曲家亦不可能不對劇中人物加以調整。由於音樂劇場在角色分配上的慣例，人物必須有所調整。[45]除此之外，每部文學歌劇都會對文學文本的絕對長度做大量的改變。在理查·史特勞斯的遺物中，有一份他當年工作時使用的首版拉荷蔓德譯本，其中數頁的內容，對作品的誕生提供了重要的資訊，它們見證了作曲家如何將王爾德的戲劇轉化為他未來的歌劇的過程。這幾頁內容將是本文以下探討的對象。史特勞斯在讀劇本時，習慣將自己個人的調性想像，以及短小的主題與和聲核心，記在該頁的邊緣上；這個情形在著名的《玫瑰騎士》(*Der Rosenkavalier*)的草稿筆記本，以及霍夫曼斯塔(Hugo von Hofmannsthal)手寫的《玫瑰騎士》劇本上，亦可看到。[46]因之，以

---

42　【編註】亦請參見本書吳宇棠，〈邊緣人與邊陲領域：比亞茲萊與他的插畫《莎樂美》〉一文。

43　【編註】無論是法文原作或是德譯本，本文以下皆以《配器法》簡稱該書。

44　Sander Gilman, "Strauss and the Pervert", in: Arthur Groos/Roger Parker (eds.), *Reading Opera*, Princeton (Princeton University Press) 1988, 306-327 [Gilman 1988]。

45　Maehder 1984。

46　Bernd Edelmann, "Tonart als Impuls für das Strauss'sche Komponieren", in: Reinhold Schlötterer (ed.), *Musik und Theater im »Rosenkavalier« von Richard Strauss*. Wien (Österreichische Akademie der Wissenschaften) 1985, 61-97 [Edelmann 1985]; Bryan Gilliam, "Strauss's Preliminary Opera Sketches: Thematic Fragments ands Symphonic Continuity", in: *19th-Century Music* IX/1986, 176-188 [Gilliam 1986]；Bryan Gilliam, *Richard Strauss's »Elektra«*, Oxford (Clarendon) 1991 [Gilliam 1991]。

下的各個圖例呈現的是創作的早期階段，亦即是早在史特勞斯尚未開始草寫連續音樂段落時的情形。

　　在拉荷蔓譯本的第一個空白頁，史特勞斯寫下他未來歌劇的人物表，並且註明了聲部的分配【圖一，本書225頁】[47]；最值得一提的是，他去掉了王爾德人物中的提哲林，黑落德宴會上的羅馬貴賓。隨著這個角色的被刪除，大部份與羅馬帝國相關的內容，以及它們所呈現的猶太與羅馬之間的政治從屬關係，也就不見了。有趣的是，與王爾德不同，史特勞斯係依戲劇質素的呈現情形排列角色人名。依著這個想法，「一位年輕的敘利亞人」(Ein junger Syrier)在最後定稿時，依王爾德原作裡，莎樂美與侍衛隊長對話時所稱呼的名字，而成了「納拉伯特」 (Narraboth)。相對地，史特勞斯的樂譜裡，未列出劊子手的名字納阿曼(Naaman)，雖然莎樂美在唱最後的獨白之前不久，也提了這個名字。就音樂劇場傳統裡分配聲部個性而言，王爾德的劇作提供了令人驚訝的連結點。十九世紀歌劇的慣例是，年紀愈大以及愈具威權的角色，通常會分給較低的聲部，只有黑落德不然，他分配給男高音，開創了一個角色想像的新方式。這個角色預示了廿世紀歌劇裡的昏庸老人或者頹廢人士造型：史特勞斯《艾蕾克特拉》(*Elektra*)裡的艾吉斯(Aegisth)、普費茲納(Hans Pfitzner)《帕勒斯提納》(*Palestrina*)裡的阿布地蘇主教(Patriarch Abdisu)、貝爾格《伍采克》裡的小丑、奧福(Carl Orff)《安提岡妮》(*Antigonae*)裡的使者，最後，還有萊曼(Aribert Reimann)《李爾王》裡，當令人同情的艾德格(Edgar)以發瘋的湯姆(Tom)的面貌出現時。[48]

　　轉化成歌劇劇本時，文字刪減的必要性，不僅在於將經常出現的大段重覆文字去掉，更在於將作品的訴求重心集中在主要角色的心理層面上。當年幫王爾德看法文的友人，就曾建議他刪減黑落德細數財

---

47 【編註】有關本頁之中譯，請參見本書羅基敏，〈譜出文學的聲音：理查・史特勞斯的《莎樂美》〉一文，225-226頁。
48 Maehder 1984。

富部份的文字；轉換成歌劇劇本時，史特勞斯亦大筆刪去甚多此類內容。世紀末的音樂史上，以華格納式的樂團語法，對於唱出的台詞以及舞台上的情節加以評論的作品甚多，然則，史特勞斯的《莎樂美》在此方面的成就，無有能出其右者；它經常被冠以心理劇(Psychogramm)一辭之原因，亦在於此。同樣的台詞，比起用講的方式，以演唱的方式呈現，通常需要較長的時間。史特勞斯必須縮減他用來入樂的台詞，才能在表達各個角色的感覺時，避免流於冗長。他針對德文所做的修改，主要在於律動上的修正，目的在於做出規則的強弱音順序，讓寫出的音樂在語言處理上得以流暢。另一個修改的重點在文法上，這裡的目的，經常是以所有格取代原有的寫法，以及以強烈的動詞形式取代弱的。於此，史特勞斯係追隨著華格納詩句極大化的腳步，於語言意義與音節數的相對關係上，追求極大化。[49]

在理查‧史特勞斯所有的草稿裡，作曲家特別令人驚訝的傑出才華，莫過於他閱讀文學文本時，就能直接掌握整體的場景與音樂的關係。【圖二】(本書226-227頁)源自史特勞斯用來工作的拉荷蔓《莎樂美》譯本，其中有諸多值得注意之處。德譯本第一版的插畫由貝磨(Marcus Behmer)完成，被用來取代比亞茲萊的原作。最令人驚訝的，是史特勞斯閱讀文字文本時，直接反應的調性想像。草稿上標明了全劇開始的小節數，顯示了史特勞斯的構想，歌劇《莎樂美》沒有序曲，直接進入正戲；文字開始幾行的一些字，清楚地被規劃了一定的小節數。全劇開始的句子，「多美啊！今晚的莎樂美公主！」(Wie schön ist die Prinzessin Salome heute Nacht!)，觸發了作曲家的調性想像，讓作品以升C大調開始。接下去出現了其他的調性，針對比較複雜的和絃，作曲家會寫出所有的和絃構成音，這些複雜和絃做出的聲音又經常和文字的關鍵字眼有關係，例如【圖二】(227頁)裡，「滿月」

49 Jürgen Maehder, "Studien zur Sprachvertonung in Richard Wagners *Ring des Nibelungen*", Programmhefte der Bayreuther Festspiele 1983 (*Die Walküre und Siegfried*); 義文版："Studi sul rapporto testomusica nell'*Anello del Nibelungo* di Richard Wagner", *Nuova Rivista Musicale Italiana* 21/1987, 43-66及255-282。

(Mond-scheibe)、「詭異」(seltsam)、「公主」(Prinzessin)、「跳舞」(tanzt)、「死去」(tot)等字眼。在整個作品裡，這樣的相關機制處處可見，例如在莎樂美最後的獨白裡，「愛情」(你也會愛上我："du hättest mich geliebt")與「死亡」(死亡的奧秘："das Geheimnis des Todes")被緊接著並置，作曲家為此設計了對立的調性，升C大調／降e小調。【見圖六，本書235頁，上面幾行】如是的手法不僅建立了一個關係網，完成《莎樂美》樂譜的一致性，它也確保了史特勞斯整體作品的一貫特質。[50]

史特勞斯很少將和聲的轉換完整的記出；【圖三】(本書228頁)為如此的一個情形，位於歌劇的開始。在年輕的敘利亞人的台詞「她今晚好美」(Sie ist sehr schön heute Abend)旁邊，史特勞斯以類似鋼琴縮譜的方式，記下了和聲的轉換，應是為了確定聲部的進行。類似的一個段落，亦可在【圖四】(本書231頁)的中間部份看到，這裡，史特勞斯在頁面右邊，寫下到台詞「莎樂美，黑落狄雅之女，猶太的公主」(Salome, die Tochter der Herodias, Prinzessin von Judäa)這一段，和聲應如何進行。史特勞斯用來工作的《莎樂美》譯本中，像這幾頁一樣，有這類標示和註明音樂靈感的頁數並不多；在工作本中間的部份，很多頁只有大量的台詞刪減。相形之下，【圖四】至【圖七】(本書231頁至236頁)是工作本裡，資訊最豐富的幾頁草稿。並且，它們建立了連續的戲劇質素與音樂的關係；內容上，它們是莎樂美最後獨白的後半，以「啊！我現在要吻它了… 但是，你怎麼不看著我，若翰？」(Ah! ich will ihn jetzt küssen... Aber warum siehst du mich nicht an, Jochanaan?)開始。【圖四，本書231頁，上方】在這一段獨白裡，「你怎麼不曾看我，若翰？」(Warum hast du mich nicht angesehen, Jochanaan?)一句，以些微的改變出現三次，史特勞斯決定將「我渴望你的美。我飢求你的身體。」(Ich dürste nach deiner Schönheit; ich hungre nach deinem Leib...)

---

50 Edelmann 1985。

調整位置；稍晚，他又在圈出的部份標明「留下」(bleibt)，改回原樣。【圖五，本書232頁，中間】。

史特勞斯在他《莎樂美》譯本上的草寫方式，有一點很特別：音樂主題的草思很少出現，直到劇情快結束時，它們才被寫下；似乎作曲家在工作過程裡，音樂的基材才湧現出來。如果要對《莎樂美》音樂創作過程做清晰的研究，當然得加上純粹音樂部份的草稿本，與作曲家使用的譯本工作本對照，才能做出定論。[51]

在【圖四】(231頁)的右方，有一個引人注目的記譜，就主要結構和附屬細節以及音樂的落實來看，都是若翰的舌頭；在完成總譜時，史特勞斯將這個記譜未加改變地使用。在同一頁上，作曲家以兩種不同的移調方式，草寫了樂譜的一個中心主題。下一頁【圖五，232頁】的左邊，史特勞斯在文字旁邊，記了三個主題元素，比對完成的總譜，可以發現，這些元素真地與各段相關文字有關係。第一個是莎樂美呢喃的動機，在這裡，看來是與文字「我聽到神秘的音樂」(hörte ich geheimnisvolle Musik)相關，卻在親吻的那一刻，展現它最重要的意義。第二個是一個和聲模式，寫給台詞「你為你的眼睛矇上眼罩，只肯看天主」(du legtest über deine Augen die Binde eines, der seinen Gott schauen wollte)。第三個是搭配莎樂美的話「我要吻你的嘴唇」(Ich will deinen Mund küssen,...)，一再出現的旋律的起頭，在這裡，它被用在小提琴上，做為與文字「我渴望你的美」(Ich dürste nach deiner Schönheit)相對的聲部。在左頁的下方，有著譜寫文字「啊！為什麼你不看看我？」(Ah! Warum sahst du mich nicht an?)的想法，由完成的總譜可以看到，這裡的草思已展示了最後完稿的情形。相反地，史特勞斯在右上方，為同樣的一段文字，設計了另一個下行的音型；如同作曲家所

---

[51] 在此，特別向麥依博士(Dr. Wolfgang Mey)以及位於加米須帕登基爾亨(Garmisch-Partenkirchen)的史特勞斯中心(Richard-Strauss-Institut)致謝，他們為筆者這篇文章的付梓提供了圖片。該中心亦正在籌劃出版完整的《莎樂美》草稿，包括譯本工作本和所有的音樂草稿本。

標示的一般，它被用在這段文字第一次出現的時候。只有在右頁下半的草思，後來被做了本質的改變。原因是，這段文字「你從沒愛過我。我渴望你的美。我飢求你的身體。」(Mich hast du nie geliebt. Ich dürste nach deiner Schönheit; ich hungre nach deinem Leib.)，在最後的歌劇劇本版本裡，不是在這個文字脈絡裡出現，因之，史特勞斯不得不插入一段過渡的內容。值得一提的是，在最後完成的總譜裡，文字與反拍的小提琴旋律的關係，則和這個草思完全相同。

之前曾經提到，對於「愛情」與「死亡」文字層面的和絃想像。除此之外，莎樂美唱出「我吻了你的嘴唇，若翰」(Ich habe deinem Mund geküßt, Jochanaan)時，所使用的充滿勝利味道的結束主題，在【圖六】(235頁)中，可看到它的第一個草思。由【圖五】的該旋律的起頭以及【圖六】旋律展開的型態出發，史特勞斯將這個主題的靈感，開展到整個樂譜中。雖然這個草思並未包含更多關於莎樂美獨白的訊息，還是可以推測，這些草思足以提供史特勞斯記憶的基礎，在最後完成總譜時，由此出發，繼續寫下他腦中的音樂。[52] 就作曲家的想像力而言，記下某些在音樂句法上有重要轉折段落的草思，做為日後完成樂譜的記憶的支撐，就已足夠了。【圖七】(236頁)左邊的草思即是一例。漸強的和絃進入銅管的強聲，帶入黑落德的命令「殺了這個女人！」(Man töte dieses Weib!)。即或在此記下的音高後來被移調了，史特勞斯還是保留了音樂的型態和音程的關係。在文字下方記下的結束升高氣氛的情形，很可能是用做處死莎樂美時的殘酷音樂的第一個想法，但是在完成的總譜裡並未使用。相形之下，最後的定稿音樂裡，樂團語法更形噪音化、和聲更不落俗套。

52 關於一個作品草稿之資訊結構的基本討論，請參見Jürgen Maehder, "Giacomo Puccinis Schaffensprozeß im Spiegel seiner Skizzen für Libretto und Komposition", in: Hermann Danuser/Günter Katzenberger (eds.), *Vom Einfall zum Kunstwerk — Der Kompositionsprozeß in der Musik des 20. Jahrhunderts*, »Schriften der Musikhochschule Hannover«, Laaber (Laaber) 1993, 35-64 [Maehder 1993]。

## 三、

在有關世紀末音樂的學術研究裡，存在著一些矛盾，一方面樣板式地強調音色空間對作品結構的重要，[53]另一方面，卻將重要的總譜依舊視做個人經驗的客體，而非一種歸類思考詮釋的對象。不僅是對於德布西和拉威爾(Maurice Ravel)樂團處理的研究為數不多，關於理查‧史特勞斯作品的管絃樂法的特殊研究，也依舊少得讓人驚訝。[54]史特勞斯生前，樂團純粹技巧的掌握就已很出名，在今日，他亦被視為是他的時代德語地區管絃樂法藝術的轉世。就這樣一位管絃樂作曲家而言，要對他在樂團處理的作曲技巧有所認知，都還有許多工作待完成，這個事實看來奇怪，卻也反應了研究對象在方法上的困難。[55]

研究歐洲世紀末音樂的樂團處理之所以困難，原因在於，對華格納作品裡的音響色澤在作曲上的重要性，到目前為止，都還僅有著有限的認知。因之，就算是在很有成果的法國華格納風潮研究裡，在樂團語法研究方面，由於對華格納樂團語言的美學基礎缺乏思考，而觸到了極限，也就沒什麼好奇怪了。[56]更複雜的是對義大利華格納風潮的

53 Heinz Becker, *Geschichte der Instrumentation*, Köln (Arno Volk) 1964; Hermann Erpf, *Lehrbuch der Instrumentation und Instrumentenkunde*, Mainz (Schott) 1969; Stefan Mikorey, *Klangfarbe und Komposition. Besetzung und musikalische Faktur in Werken fûr großes Orchester und Kammerorchester von Berlioz, Strauss, Mahler, Debussy, Schönberg und Berg*, München (Minerva) 1982。

54 Jürg Christian Martin, *Die Instrumentation von Maurice Ravel*, Mainz (Schott) 1967; Wilfried Gruhn, *Die Instrumentation in den Orchesterwerken von Richard Strauss*, Diss. Mainz 1968 [Gruhn 1968]。

55 Jürgen Maehder, *Klangfarbe als Bauelement des musikalischen Satzes — Zur Kritik des Instrumentationsbegriffs*, Diss. Bern 1977 [Maehder 1977]; Jürgen Maehder, Klangfarbenkomposition und dramatische Instrumentationskunst in den Opern von Richard Strauss, in: Julia Liebscher (ed.), *Richard Strauss und das Musiktheater. Bericht über die Internationale Fachkonferenz Bochum, 14.-17. November 2001*, Berlin (Henschel) 2005, 139-181 [Maehder 2005]。

56 Manuela Schwartz, "»Leitmotiver tout un orchestre sous la déclamation« — Emmanuel Chabriers »Briséïs« im Spannungsfeld zwischen Wagner und Frankreich", in: Günther Wagner (ed.), *Jahrbuch des Staatlichen Instituts für Musikforschung*, Stuttgart/Weimar (Metzler) 1997, 211-234; Manuela Schwartz, *Der Wagnérisme und die französische Oper des Fin de siècle. Untersuchungen zu Vincent d'Indys »Fervaal«*, Sinzig (Studio)

樂團語法研究之出發點，因為它的影響是混雜的，其中有義大利的歌劇傳統、法國的抒情戲劇，還有德國境內外的各種華格納式作曲的變化，這些不同的影響難以區分。[57]

可惜的是，唯一一本研究理查‧史特勞斯配器法的德語博士論文，完全停留在一種一般的配器法分類的領域中，而未能發展出一個音響色澤的理論。[58]1992年出版的維依(Jean-Jacques Velly)的博士論文，固然在方法上向前邁了一大步，但是只有在〈管絃樂法與複音〉(Orchestration et Polyphonie)以及〈音色觀點〉(Aspects du timbre)兩章中，一個主要以個別樂器分析的模式才得以有所突破。[59]並且，作者在書中刻意不碰史特勞斯的歌劇。就史特勞斯的作品而言，對配器法專門研究資料的缺乏情形，亦無法在一般性的研究裡，找到足夠的有關樂器使用問題的探討，以資補足。例如霍羅威(Robin Holloway)的文章裡，就《艾蕾克特拉》配器法，做了呈現，沒有功勞，也有苦勞，固然分析了一些個別的音響效果，卻也僅止於此，可惜是個不成功的嘗試。若要談世紀末配器技巧的分析研究，也還很遠。[60]

---

1998, 238-299; Huebner 1999。

57 Jürgen Maehder, "Timbri poetici e tecniche d'orchestrazione — Influssi formativi sull'orchestrazione del primo Leoncavallo", in: Jürgen Maehder/Lorenza Guiot (eds.), *Letteratura, musica e teatro al tempo di Ruggero Leoncavallo, Atti del IIᵒ Convegno Internazionale di Studi su Leoncavallo a Locarno 1993*, Milano (Sonzogno) 1995, 141-165; Jürgen Maehder, "Erscheinungsformen des Wagnérisme in der italienischen Oper des Fin de siècle", in: Annegret Fauser/Manuela Schwartz (eds.), *Von Wagner zum Wagnérisme. Musik, Literatur, Kunst, Politik*, Leipzig (Leipziger Universitätsverlag) 1999, 575-621; Jürgen Maehder, "»La giusta prospettiva dell'orchestra« — Die Grundlagen der Orchesterbehandlung bei den Komponisten der »giovane scuola«", in: *Studi pucciniani*, 3/2004, Lucca (Centro Studi Giacomo Puccini) 2004, 105-149 [Maehder 2004]。

58 Gruhn 1968。

59 Jean-Jacques Velly, *Richard Strauss. L'orchestration dans les poèmes symphoniques. Language technique et esthétique*, Paris, Université IV-Sorbonne 1991, 出版：Lille (Atélier National de Reproduction des Thèses) 1992。

60 Robin Holloway, "The orchestration of *Elektra*: a critical interpretation", in: Derrick Puffett, (ed.), *Richard Strauss: »Elektra«*, Cambridge (Cambridge University Press) 1989, 128-147。

　　然則，早在廿世紀二〇年代裡，針對史特勞斯的樂團手法在廿世紀音樂發展脈絡裡，應如何詮釋，已有一位重要的作曲家及音樂學家指出了一條路。魏列茲(Egon Wellesz)的教科書《新配器法》(*Die neue Instrumentation*)裡，有一章自音響色澤與樂團語法的互動關係切入，可稱是到目前為止，對史特勞斯樂團語法最專業的呈現。[61] 1913年，黎曼(Hugo Riemann) 對史特勞斯的樂團語法，發表了完全不瞭解的負面看法[62]。幾年後，對於華格納之後的樂團處理方式的詮釋，魏列茲與黎曼有同樣的基本看法，認為對個別樂器使用方式做列表式的呈現，無法詮釋後華格納的樂團處理，只有經由以聲部結構的方式，分析樂團語法，才有可能找到答案。魏列茲針對《艾蕾克特拉》裡姐弟相認一景做的語法結構的重建，[63]是至今未有能出其右的專業配器分析。不僅如此，在魏列茲的自傳裡，世紀末作曲家們在音響色澤效果發展上的相互影響，散見全書，這些說明，在今天都還值得重視。

　　1905年，當史特勞斯的新版白遼士《配器法》問世時，他自己重要的歌劇作品尚無一部首演，並且，史特勞斯對於該書加註的說明裡，對於他於同時間所譜寫的《莎樂美》樂譜中首次使用的新手法，亦無任何相關討論。在此，要提到阿多諾(Theodor W. Adorno)的一個看法，他以科技保密的角度觀察此事，認為史特勞斯刻意將自己最新的總譜的成就，保留到首演才公諸於世；[64]阿多諾的這個看法有些輕率。事實上，在十九世紀的歌劇界，保守秘密一直是作曲家們必須採取的謹慎手段，讓自己作品的作曲技術，至少能在首演前，不被他人模

---

61 Egon Wellesz, *Die neue Instrumentation,* 2 vols., Berlin (Max Hesse) 1928/29 [Wellesz 1928/29], vol. 2, 36-47。

62 Hugo Riemann, *Große Kompositionslehre,* Stuttgart (Spemann) 1913 [Riemann 1913], vol. 3, 44-48。

63 Wellesz 1928/29, vol. 2, 46 ff。

64 Theodor W. Adorno, "Richard Strauss. Zum hundertsten Geburtstag: 11. Juni 1964", in: Th. W. Adorno, *Musikalische Schriften* III, GS 16, Frankfurt (Suhrkamp) 1978, 565-606 [Adorno 1978]; 第593頁的註腳6，阿多諾寫著：「史特勞斯編纂的白遼士配器法中，對於自己的配器藝術只有有限的說明，致使全書本質上是本樂器學。史特勞斯以商業界的精神保護他的產品秘密。」

做。姑且不論這個行之已久的現象,在其交響詩作品裡,史特勞斯已經發展出成熟的樂團語法,它具有的複雜程度,賦予其作品不容混淆的「聲音」,因之,任何其他作曲家要模倣,只是會引起眾人的訕笑。更重要的是,指揮史特勞斯以他對於「樂團這樣樂器」卓越的經驗,傾向只傳授已經實驗過的東西;換言之,如果有機會再編一個配器法的版本,他可能會將其個人在這段期間的經驗,傳授給大家。

出於對白遼士的尊敬,史特勞斯重新編纂的《配器法》並未更動白遼士留下來的內容,也接收了原書的基本架構。[65]所以,他新添加的內容主要在於許多新的演奏技巧,而不在於如何製造一個滿富聲響的樂團整體。正因如此,《配器法》中,針對樂團作曲家的工作,如何做出個人的整體聲響,只在少數幾個段落裡,有所提及。在增補白遼士的內容時,史特勞斯的立足點係以華格納的樂團語法為範本,特別是《紐倫堡的名歌手》(*Die Meistersinger von Nürnberg*);他指出,華格納樂譜中,如何混合管樂器的聲音,是作曲者特別值得注意之處。只有在〈前言〉裡,史特勞斯闡述他自己將樂團視為整體的經驗,傳達了富旋律線的中聲部的理念:

> 只有真正有意義的複音音樂得以開啟樂團最高的聲響奇蹟。一個樂團語法裡,中聲部與低聲部沒有好好處理,或者說,無所謂,就很難避免有某種生硬,並且絕不會有飽滿聲響。一個總譜裡,第二管樂、第二小提琴、中提琴、大提琴、低音大提琴愉悅地參與美麗迴蕩的旋律線,樂譜會在飽滿的聲響裡綻放光芒。這是《崔斯坦》與《紐倫堡的名歌手》樂譜裡空前的聲響詩意的秘密;為「小樂團」寫的《齊格菲牧歌》(*Siegfriedidyll*)也不遜色。[66]

65 Christian Ahrens, "Richard Strauss' Neuausgabe der Instrumentationslehre von Hector Berlioz", in: *Jahrbuch des Staatlichen Instituts für Musikforschung Preußischer Kulturbesitz* 2002, 263-279; Arnold Jacobshagen, "Vom Feuilleton zum Palimpsest: Die »Instrumentationslehre« von Hector Berlioz und ihre deutschen Übersetzungen", in: *Die Musikforschung* 56/2003, 250-260。
66 Hector Berlioz/Richard Strauss, *Instrumentationslehre*, Leipzig (Peters) 1905 [Berlioz/Strauss 1905], 史特勞斯的〈前言〉(Vorwort),未編頁碼。

在進行重新編纂《配器法》工作的同時，史特勞斯也寫作了《莎樂美》，它奠定了其為歌劇作曲家的聲響。《宮傳》直接的華格納主義，主要在樂團處理上留下了痕跡；[67]《火荒》則呈現了史特勞斯與華格納保持距離的時刻，在擬諷華格納的手法裡，史特勞斯引用《尼貝龍根指環》四部曲的音樂，與慕尼黑當地的啤酒歌拼貼在一起，以報復慕尼黑對華格納的不友善。[68]在《莎樂美》裡，史特勞斯不僅終於告別了華格納主義，也跳出了擬諷華格納的階段。在作品中出現的聲響想像，在今日看來，可看做是史特勞斯創造的第一個緊密的舞台聲音世界的宣示。《莎樂美》於1905年在德勒斯登首演時，被視為麻煩作品，建立了作曲家為德國音樂現代主義與音樂劇場「頹廢」派的代表人物。[69]《莎樂美》音樂以調性不確定的獨奏單簧管開始，帶入了一個前所未有的聲響世界，它主要建立在一個對樂團演奏技巧擴張的特殊挑戰上。[70]

此外，史特勞斯在《莎樂美》裡建立了一個標準的樂團編制，在那時候，只有在拜魯特音樂節的特殊條件下，這個編制才被實驗過；它是：四管的木管和銅管、大量的打擊樂，其中有不同的特殊樂器(兩把豎琴、鋼片琴、木琴，加上幕後的管風琴和風琴)，再加上大約六十

---

67 Eva-Maria Axt, *Musikalische Form als Dramaturgie. Prinzipien eines Spätstils in der Oper »Friedenstag« von Richard Strauss und Joseph Gregor*, München/Salzburg (Katzbichler) 1989, 108-127。

68 見註腳23。

69 Conrad 1977, 144-178; Gilman1988; Lawrence Kramer, "Culture and Musical Hermeneutics: The Salome Complex", in: *Cambridge Opera Journal* 2/1990, 269-294; Jürgen Maehder, "Salome und die deutsche Literaturoper", 薩爾茲堡藝術節節目冊 1992/1993, 2338 [Maehder 1992/1993]。

70 這點可由首演指揮舒何諸多的抱怨可以看到。請參見Gabriella Hanke-Knaus (ed.), *Richard Strauss — Ernst von Schuch, Briefwechsel*, Berlin (Henschel) 1999, passim, 特別是79頁關於《莎樂美》的部份：首席A音黑管的音高到很沒良心，到最後時，這可憐的小鬼今天再也吹不動了。125頁關於《艾蕾克特拉》：木管很難，特別是B音黑管和長笛。絃樂也很難開始。土巴號加弱音器簡直不可能，因此，我只好到維也納訂新的土巴……我們的樂器太爛了。史特勞斯幽默地回答：噢！艾蕾克特拉的木管又太難嘍？見鬼了！我可是很努力地要將它寫得簡單輕鬆些！(134頁)

把左右的絃樂發聲體。當然，決定一個三管或四管的木管和銅管編制，要比樂團人數的擴增來得重要許多。三管或四管編制基本上自然需要較大的絃樂編制，就四管而言，若以拜魯特的《指環》(*Der Ring des Nibelungen*)條件來說，必須要有十六把第一小提琴、十六把第二小提琴、十二把中提琴、十二把大提琴和八把低音大提琴。另一方面，超過三管編制時，亦在作曲技巧上帶來多重的連帶效應，例如不同的管樂聲部的和絃位置、突出的樂團複音的必須性，以及在銅管聲部也要有的聲響混合的可能性；最後這一點，在十九世紀末時，於華格納的《帕西法爾》裡有著最完美的實現，在這裡，作曲家將《指環》的成就轉回來投射到三管編制裡。[71]

世紀末的樂團聲響，特別是在世紀之交時，於德奧地區誕生的大編制樂譜，可以被標誌為連續的混合聲響。十九世紀中葉的一般平常樂譜裡，主要的聲部經常都還是由單一的管樂器、同一家族的多樣管樂器，或者由絃樂擔任。相對地，華格納晚期樂團技法的成就，則是世紀之交的作曲家們追求想像新的、尚未有過的音響色澤的範本。[72]要製造新聲響的最簡單方式，為使用新的樂器。理查‧史特勞斯在《莎樂美》和《艾蕾克特拉》的總譜裡，也採取這個方式，特殊的低音木管樂器，如黑克管(Heckelphon) [73]和巴塞管(Bassetthorn)[74]經常被使用；但是這個方式卻不是都行得通。因為，這些被指定使用的樂器很少

---

71 Theodor W. Adorno, "Zur Partitur des *Parsifal*", in: Theodor W. Adorno, *Gesammelte Schriften*, vol. 17, ed. Rolf Tiedemann, Frankfurt (Suhrkamp) 1982, 47-51; Jürgen Maehder, "Form- und Intervallstrukturen in der Partitur des *Parsifal*", 1991年拜魯特音樂節節目冊, 1-24 [Maehder 1991]。

72 Jürgen Maehder, "Verfremdete Instrumentation — Ein Versuch über beschädigten Schönklang", in: Jürg Stenzl (ed.), *Schweizer Beiträge zur Musikwissenschaft* 4/1980, Bern (Paul Haupt) 1980, 103150 [Maehder 1980]; Jürgen Maehder, "Décadence und Klang-Askese — Orchesterklang als Medium der Werkintention in Pfitzners *Palestrina*", in: Curt Roesler (ed.), *Beiträge zum Musiktheater*, vol. 15, Spielzeit 1995/96, Berlin (Deutsche Oper) 1996, 163-178。

73 即男中音雙簧管(Baritonoboe)。

74 即女中音單簧管(Altklarinette)。

見，對樂團而言，若要購買，所費不貲，並且，與其源頭的主要樂器相比，這些「衍生樂器」的音色其實差別有限。例如在《艾蕾克特拉》樂譜裡，用了八種單簧管家族樂器，由最小的降E音到低音單簧管 (Baßklarinette)。如此地將一種樂器家族擴張到整個音域，以及增加使用銅管樂器，反映了作曲家其實反時代的傾向，不用樂團語法的技巧，而是用同類樂器家族的建立，來製造同質的混合聲響。[75]特別在交響詩作品裡，也在自《宮傳》開始的歌劇樂譜裡，使用低音小號 (Baßtrompete)，對史特勞斯而言，是就銅管語法的可能性做本質上的擴張。[76]擴增樂器家族以做出新的音色，只有少數的幾種可能。世紀之交時，對於追求創新的音樂家而言，這些可能是不夠的；就現有的有限樂器，以作曲技法來平衡，才更是必須的。

有一種方式是藉由註明特殊的演奏技巧來做到，在世紀末的樂譜裡，經常可以看到這種情形。《莎樂美》裡的一個演奏技巧的成就，是在劇情轉捩點時，樂團裡首次出現了低音大提琴少見的特殊效果。這個手法，可以確定地，應是白遼士的《配器法》對史特勞斯作曲實務的直接影響。於1841年十一月廿一日至1842年七月十七日之間，白遼士有一系列的文章《談配器》(De l'instrumentation)，這是《配器法》一書的前身，在這系列文章裡，白遼士即清楚地描述了藍格洛瓦 (Langlois)演奏低音大提琴的效果：

　　大約十五年前，一位比蒙特的藝術家藍格洛瓦先生[77]在巴黎演出，

---

75 在配器史上，自數字低音時期以來，樂團語法裡，不同樂器在功能上有所差別。文藝復興時期的「樂器家族」的減少，傳統上，會和數字低音時期的這種情形，擺在一起討論。因之，像《艾蕾克特拉》裡使用四種不同方式製造的單簧管樂器，這種新創出的「樂器家族」的歷史意義，其實是回到樂器組合的過去形式。

76 「低音小號引人注目；它是在小號和伸縮號之間唯一可能的過渡和中介者，它很棒地柔軟了銅管的音色！」史特勞斯寫於1892年三月二日，談他的《馬克白》(Macbeth)中的低音小號；引自 E. H. Mueller von Asow, *Richard Strauss. Thematisches Verzeichnis*, vol. 1, Wien 1959, 109。

77 【譯註】比蒙特(Piemonte)，今義大利北部地名。藍格洛瓦(Luigi Anglois, 1801-1872)為十九世紀著名低音大提琴家。

他用姆指和食指捏緊高音絃，而不是將它壓在指板上，在接近琴橋演奏時，他奏出一種很特別的高音，並且不可置信地強而有勁。如果想要讓樂團奏出像女性尖叫的聲音，沒有一種樂器能做到比低音大提琴這種方式更好的效果。我懷疑我們的演奏者知道藍格洛瓦先生演奏高音的技巧，但是他們應該很快可以學到。[78]

在寫作莎樂美等待劊子手帶回若翰被砍下的頭時，史特勞斯顯然想起了白遼士關於女性尖叫聲的建議。[79]【譜例一】這個獨奏聲響效果令人印象深刻，在整個廿世紀裡，也沒有後人倣效，原因可想而知。在《莎樂美》裡，這個獨奏聲響當時的戲劇質素功能，亦是效果非凡。但是，僅靠這種陌生化的個別樂器聲響，係不可能完成密實的樂團語法的。[80]只有在一直存在的混合聲響的基礎上，史特勞斯才可能創造他不容混淆的樂團聲響，在後來的舞台作品裡，這個聲響亦同時確立了作曲家的個人標誌。

在世紀末的樂團技法裡，聲響經驗與樂團語法之間的相對關係，導致樂譜與聆聽印象之間有所落差，乃是必然的結果。[81]無庸置疑地，要恰適地分析複雜的樂團脈胳，困難度必然增加。然則，以分析的角度，重建作曲的聲響訴求係如何被落實在句法技巧工具裡，依舊是不可或缺的。世紀末的管絃樂作品結構複雜，內容有著極高的密度，要理解個別的樂團語法，其秘訣通常在於找出重要的段落，對其進行示範性的細節分析，以分析結果重建作曲技巧的問題，而所選擇的相關

---

78 Hector Berlioz, *De l'instrumentation*, ed. Joël-Marie Fauquet, s.l. [Bègles] (Le Castor Astral) 1994, 45。

79 亦請參考Hugh Macdonald, *Berlioz's Orchestration Treatise. A Translation and Commentary*. Cambridge (Cambridge University Press) 2002, 63。

80 Maehder 1980; Jürgen Maehder, "Klangzauber und Satztechnik. Zur Klangfarbendisposition in den Opern Carl Maria v. Webers", in: Friedhelm Krummacher/Heinrich W. Schwab (eds.), *Weber — Jenseits des »Freischütz«*, »Kieler Schriften zur Musikwissenschaft« vol. 32, Kassel (Bärenreiter) 1989, 14-40。

81 Maehder 1977。

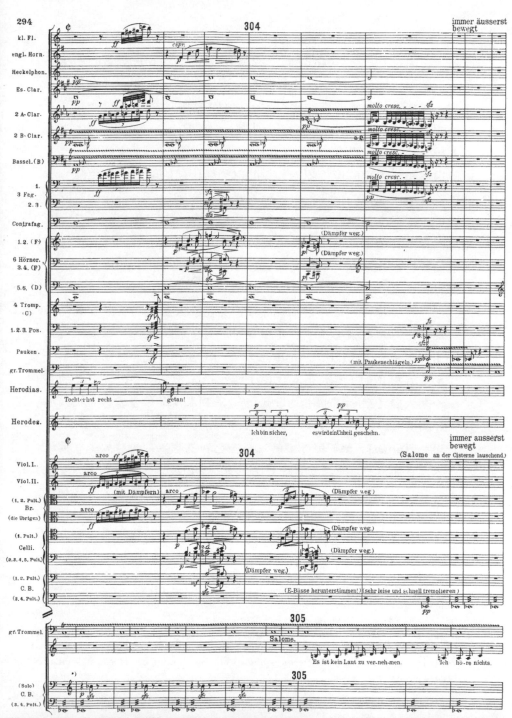

段落，即代表了問題的解決方式。[82]相對於流行音樂扭曲聲音的手法，在西方藝術音樂裡，將清晰的聲響有訴求地模糊化，則一直建立在明確的、句法上可定義的作曲過程上，當然，這些過程經常有著高度的複雜度。十九世紀中葉，赫姆霍茲(Hermann v. Helmholtz)的研究，描述了人類對於音響色澤感知的物理基礎，[83]從此以後，作曲家們原則上可以依自然科學帶來的音色認知，幫助自己發現新的樂團音響色澤。華格納的《尼貝龍根的指環》裡已有著變換的樂團色彩，是作曲家以三十二把小提琴的個別的開始過程做出的集合體，而得以完成。在重新編纂白遼士《配器法》一書時，史特勞斯寫了一段很有名的話，是描述這種音色效果的第一人：

> 有一種風格，它的特色在於，每個音型在每樣樂器上，都有絕對的清澈以及可演奏性。與其相對照的另一種風格，可以看做是樂團的「濕壁畫」(al fresco)處理方式。這種風格是華格納以特別好的方式引進的，那情形就像由十四、十五世紀小型繪畫出發的翡冷翠大師【意指鉅細靡遺的畫風】，發展到寬廣的繪畫方式，例如委拉斯貴茲(Velasquez)、林布蘭(Rembrandt)、哈爾斯(Franz Hals)與透納(Turner)，他們那奇妙的混合顏色和有層次的光線效果。最引人注目的例子，是《女武神》(Die Walküre)第三幕的〈魔火〉音樂裡的小提琴使用方式。為了重現燃燒著的火焰的情形，華格納寫了一個音型，是沒有任何一位傑出的小提琴家能夠全部演奏出來，或是絲毫不差地精確演奏的。當十六位到卅二位小提琴手一

82 Jürgen Maehder, "*Turandot* e *Sakùntala* — La codificazione dell'orchestrazione negli appunti di Puccini e le partiture di Alfano", in: Gabriella Biagi Ravenni/Carolyn Gianturco (eds.), *Giacomo Puccini. L'uomo, il musicista, il panorama europeo*, Lucca (LIM) 1998, 281-315; Maehder 2004; Maehder 2005。

83 Hermann von Helmholtz, *Über die physiologischen Ursachen der musikalischen Harmonien*, ed. Fritz Krafft, München 1971; Hermann von Helmholtz, *Die Lehre von den Tonempfindungen als physiologische Grundlage für die Theorie der Musik*, 3. Auflage, Braunschweig 1870。

起演奏時，這個合奏的段落是那麼美妙、效果非凡，有如重現燃燒著、有著千百混合色彩跳動的火焰，很難想像能有比這個更適合的手法了。如果被寫下的是一個較容易的、能計算的音型，就會很容易出現生硬的感覺，就像我個人覺得，在《萊茵的黃金》(*Das Rheingold*)裡，當萊茵的女兒繞著岩石、邊游泳邊唱歌時，那種揮之不去的生硬感。[84]

　　黎曼等人批評史特勞斯的樂團語法，認為在樂團語法基底裡在動著的音型，是缺乏合理性的。[85]事實上恰得其反，在世紀末管絃樂作品裡，就作品訴求的聲響而言，填充聲部的重要性，不容忽視。早在自然學科找到數學物理的工具，來描述人類對聲波感知的現象之前，世紀末作曲家們就已以其創造的想像，做出許多此種聲音；〈魔火〉演奏發聲的過程、《帕西法爾》第一、三幕大廳的空間效果[86]、《愛情花園的玫瑰》(*Die Rose vom Liebesgarten*)[87]開始時的聲響滑音，還有《莎樂美》中「沒有音高和絃」的共振效果，都是其中的佳例。

　　對樂團音響極限的試探，在《莎樂美》著名的「沒有音高的和絃」裡，特別明顯，它出現在劇情轉捩點，莎樂美吻若翰首級的時刻。【譜例二】長笛與單簧管的顫音(Trill)和第二小提琴的抖音(Tremolo)撐持了$a^1$／$a^2$的空間，在此之下的兩個八度空間裡，有一個很強的不和諧和絃，它係在低音音域的狹窄音程中產生共振，由於和絃的音程分配方式，使得這個共振抹掉了所有對音高的感知。

　　史特勞斯使用加弱音器的絃樂與伸縮號，就已經在個別聲部做出了夾帶噪音的聲音色彩，由一個輕輕的鑼聲支持著，所有噪音細節被融合成一個整體的噪音感知。[88]以一個普通的樂團為工具，實現一個無

84 Berlioz/Strauss 1905, ²1955, 50。

85 Riemann 1913, 44-48。

86 Maehder 1991。

87 【譯註】普費茲納的歌劇，1901年首演。

88 Hans Kunitz, *Die Instrumentation*, vol. 10, »Schlaginstrumente«, Leipzig (Peters) 1956, 1050。

譜例二：《莎樂美》總譜，346頁。

音高的聲響發聲體，在樂句語法上的完美程度，著實令人驚訝。檢視和絃音的音域分配，如果不看第一排低音大提琴演奏的低八度的低音，會發覺在升C和升g音之間，有九個音組成和絃，而在管樂與絃樂裡，這九個音都完全存在。作曲家嘗試做出的聲響結果，可以被視為是一個反常的融合聲響；換言之，一個聲響產生，卻因著如此密集的融合方式，而讓人無法感受到這是個和絃。[89]這裡的聲響理念為掩蓋和絃的組成部份，完成這個理念的重點在於和絃裡最大的音程是小二度，而它與小提琴的抖音和木管的顫音的關係又是小二度。在被分成九部份的大提琴裡，和絃也是完整地出現。四把中提琴重覆四個最高的和絃音，用意應是要沖淡在高音域演奏的大提琴的密集聲響，並以混合的方式補足它。[90]

　　管樂器的最高音在使用弱音器的伸縮號出現；低音單簧管和單簧管演奏低音域的升C／升c八度音，包住了三個法國號音，第四支法國號則支撐著A音單簧管最微弱的低音(升c)。兩把大提琴、兩把低音大提琴、低音單簧管、法國號和單簧管在八度上重覆著基礎音升c，與其相對，第一豎琴彈奏著它的三全音G/g，又揚棄了做出的破碎的基礎音感覺。以和絃的角度來看，這個G應看做是重升F，它遇上了管風琴上八度重疊的升c音小三和絃。本著聲響現象優於音高關係的思考，以這個和絃，史特勞斯建立了一個到升C音大三和絃的類似主題的橋樑；在歌劇開始時，這個和絃由也是在幕後演奏的風琴奏出。

　　個別的樂器組合之力度標示，正反映了每個樂器不同的聲響填充功能，如此這般地，由無法定義的音高做出的一個整體聲響誕生了，譜面的音高僅僅是用來完成這個合成物的工具。藉由將個別音高之間互動的去自然手法，作曲家製造了音樂史上第一個「人工噪音」，也展現了配器手法的極致境界。

---

89 Maehder 1980，特別是144-146頁。
90 在華格納晚期作品裡，可看到最早出現的類似以音域來操作的聲響混合手法；請參考 Maehder 1991。

　　將刻意被解構的官能美轉成一種「醜陋的美感」，在尼采《人性的，太人性的》(*Menschliches, Allzumenschliches*, 1878)一書第一冊的一個著名段落裡，就已經被提出來討論：

> 「精緻藝術的去官能化」— 經由新音樂的藝術發展讓智性有高超的練習，讓我們的耳朵愈來愈有智慧……
>
> 所以，世界的醜陋的、就感官而言原本是不討喜的一面，被音樂征服了。音樂的力度境界原本是崇高、可畏、神秘的表達，卻因此令人驚訝地擴張了：我們的音樂讓以前沒有舌頭的物件，現在能說話了。……
>
> 眼睛與耳朵變得愈能思考，它們就愈能走到邊界，成為非官能的：愉悅被放在腦袋裡，感覺器官本身則變得遲鈍與虛弱，象徵的指涉愈來愈取代實體的存在。就這樣，如同走其他的路一樣，我們一定循著這條路走向野蠻……
>
> 如是，在德國有著兩種音樂發展的潮流：一個是成萬的大軍，有著愈來愈高、纖細的要求，並且一直追求「有意義的」仔細的諦聽；另一個是可怕的更多數，就算以感覺上醜陋的形式出現，他們也一年比一年更沒能力去理解音樂的意涵，正因如此，他們愈來愈熱中於追求其實是醜陋與噁心，亦即是音樂的低下的感覺。[91]

　　尼采描述的「經由精緻而去官能化」的困境，在音樂的「通常」與「特殊」裡，可找到對應，這正是世紀末樂團混合技巧的成就。世紀末的音樂裡，幾乎沒有一個樂器以其純粹的音色出現，在如此一個無所不在的混合聲響的基礎上，一個獨奏樂器沒有被混合的聲響，在某種程度上，自然成為新的、沒被濫用的效果。[92]十九世紀中葉的管絃

91 Friedrich Nietzsche, *Menschliches, Allzumenschliches*, in: F. Nietzsche, *Sämtliche Werke*, Giorgio Colli/Mazzino Montinari (eds.), München (dtv)/Berlin/New York (de Gruyter) 1980, vol. 2, 177 f。

92 Giselher Schubert, *Schönbergs frühe Instrumentation*, Baden-Baden (Valentin Koerner) 1975, 特別是»Mischklang als tragender Grund«一章, 46-50。

樂作品裡，小心經營的混合聲響主要建築在眾人熟悉的樂團音色的背景之上。相形之下，世紀末的樂譜中，混合聲響與獨奏樂器音色的關係對換，在不停變換的混合音響色澤背景上，純粹樂器音色以新的、經由二手獲得的直接性，重獲新生。

　　史特勞斯在他所使用的《莎樂美》、《艾蕾克特拉》與《玫瑰騎士》劇本草稿上，直接寫下了一些草思，是他留下的各個創作階段最早的資料。令人驚訝地，對於後來完成作品所想像的聲響形體為何，這些草思並未提供任何資訊，其中倒是可以看到，文字的關鍵字經常被與某一固定的調性名稱結合。[93]史特勞斯的音樂草稿簿大部份收藏在慕尼黑巴伐利亞國家圖書館(Bayerische Staatsbibliothek)，不同於他的劇本草思，這裡只能看到一個抽象的樂句，但其中也完全沒有配器的說明。[94]與同時代的其他作曲家相較，後者經常在草稿中註明擬使用的樂器，史特勞斯的草稿就顯得很不一樣。[95]表面上看來，作曲家的音樂靈感似乎先在調性想像上燃起，之後，這些想像自會引發披戴某種聲響的衣裝。至於寫成十分複雜的總譜，則是一般的日常工作。眾所皆知，根據當時的資料，史特勞斯最喜歡在與一群朋友玩撲克牌時，寫成他的總譜。這個工作過程只是將一個聲響想像寫下來，在作曲家的靈感裡，這個聲響想像早已確定完成了。[96]由於作品的整體音響一開始就是音樂思考的媒材，因此，由分析的角度來看，要將屬於配器藝術邊緣的一些聲部，與本質上是樂句和聲支架的聲部強做區分，是沒有意義的。

---

93 Maehder 1992/1993; Edelmann 1985。

94 Gilliam 1986; Gilliam 1991。

95 Maehder 1993。

96 Gilliam 1986; Günter Katzenberger, "Vom Einfall zur harten Arbeit. Zum Schaffen von Richard Strauss", in: Hermann Danuser/Günter Katzenberger (eds.), *Vom Einfall zum Kunstwerk — Der Kompositionsprozeß in der Musik des 20. Jahrhunderts*, »Schriften der Musikhochschule Hannover«, Laaber (Laaber) 1993, 65-84。

譜例三：《莎樂美》總譜，302頁。

　　《莎樂美》樂團語法技術上的複雜性，讓樂團在劇情高潮時，得以發揮無比的功能。這一個複雜性，可以用一頁密度最高的總譜來說明，就是莎樂美唱的終曲音樂的開始。世紀末的音樂裡，一個樂器聲部在有限的空間裡所具有的多重功能，讓總譜結構的分析變得複雜；只能透過細節剖析，才能對如此複雜的樂團語法，做出有意義的說明。[97]【譜例三】裡，小提琴與中提琴拉著快速的音型，單簧管亦與它們一同進行，做出一個厚實的樂團總奏。如同在史特勞斯總譜裡經常可看到的情形一般，這個總奏的特色為三個不同的、多次被重覆的聲部：上聲部在兩個小提琴聲部，並有兩支雙簧管和兩支B音單簧管重覆它的音型；中聲部在大提琴、有所變化的法國號以及低音單簧管；低聲部在低音大提琴、低音管加上倍低音管，有時還加上第三支伸縮號來加強。在這三個主題元素外，還加入其他管樂聲部，補足和聲音；例如英國管、黑克管、四支小號，還有其他的伸縮號和土巴號。除此之外，長笛還在高八度上重覆和絃音，並以顫音豐富它。樂句的第四個層面由木管的進行構成，這些進行讓原本已是不和諧的和絃音，經由快速音型變得模糊，而在本質上成為樂句的內在活動。【譜例三】裡，降E單簧管、A音單簧管、低音單簧管與第二、第三長笛加入這種內在活動；譜例的第二小節裡，第二小提琴也是其中一員。這個音樂句法內在活動的層面，可被視為是史特勞斯音樂思想裡繼承華格納聲響層面作曲的一環。[98]這種層面亦可以擴大使用到大的範圍，例如【譜例四】。在這裡，單簧管群始終被用做是音色的元素，它以反向的進行方式做出連續的層面，填滿了兩個八度音域的聲響空間。

　　作曲技巧、聲響創新與樂句層面的建立三者結合成一體，可以在一種樂團類型(Orchestertopos)裡清楚看到。這種類型最早出現在《莎樂美》，在《艾蕾克特拉》的聲響內涵中，它亦有類似的功能，最突出的表現，則是在《玫瑰騎士》的脈絡裡。聲響發明的出發點在於一種配

---

97 Maehder 2005。
98 Maehder 2005。

譜例四：《莎樂美》總譜，305頁。

器類型(Instrumentationstopos)，是史特勞斯在閱讀王爾德《莎樂美》詩作時，由文字裡大量的寶石隱喻得來的印象，而發展出來的。為了讓莎樂美放棄要若翰頭的願望，黑落德嚐試以答應給她自己擁有的貴重翡翠來交換。作曲家用一個混合聲響來描繪這個段落，它由豎琴、鋼片琴、鐘琴和絃樂高音泛音(Flageolett)組成，豎琴中有一把演奏著三度上的高音泛音；此外，小號在三度上，規律地和第一豎琴的高音泛音以及兩把獨奏中提琴結合。【譜例五】

　　類似的聲音想像亦在《艾蕾克特拉》裡出現。在劇裡，皇后克琳登內斯特拉(Klytämnestra)說著：「我最近沒睡好」(Ich habe keine guten Nächte)和「所以我掛滿寶石，因為每顆寶石裡，都一定有一股力量」(Darum bin ich so behängt mit Steinen, denn es wohnt in jedem ganz sicher eine Kraft)。此時，正是在這種聲響上，一位身上掛滿寶石、頹廢皇后的主要舞台造型被建立了。【譜例六】在這一段裡，史特勞斯以鐘琴的聲音為基礎，展開一個混合聲響，對作曲家音響色澤想像力的一貫特質，這個聲響提供了有力的見證。除了《莎樂美》裡使用的兩把豎琴、鋼片琴和鐘琴之外，《艾蕾克特拉》的音樂裡，還用了第一長笛快速的滑音(Arpeggio)，以及絃樂在高音域的撥絃(Pizzicati)。樂團語法的基礎係由銅管的低音和絃層面建立，它展現了一個典範，顯示出，史特勞斯如何由《指環》樂團銅管群的不同樂器家族，完成新的、在那時無人能想像的音響色澤。【譜例六】的第三小節裡，樂團透露了克琳登內斯特拉心裡的想法，她夢到了阿加梅儂(Agamemnon)[99]，後者的主題像陰影般，在低音小號和第四法國號出現，並由倍低音伸縮號加上一聲定音鼓助陣。

　　由以上的幾個例子，應可以管窺作曲技巧的整體規模。以這種方式，史特勞斯在1905至1911年間，重新定義了寫作管絃樂作品的標準。樂譜裡，次要聲部導出許多主題動機，這種聲部充滿在史特勞斯

---

[99]【譯註】希臘大將，克琳登內斯特拉前夫，於特洛伊戰爭結束返鄉後，被她與情夫聯手謀害。

譜例五：《莎樂美》總譜，260頁。

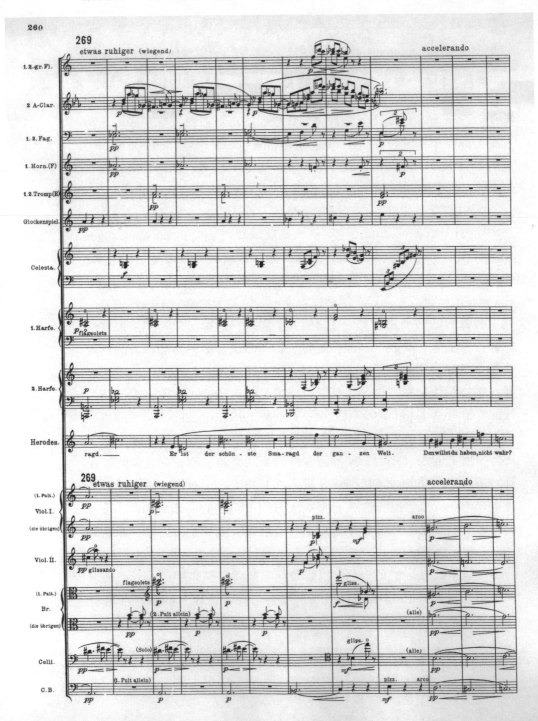

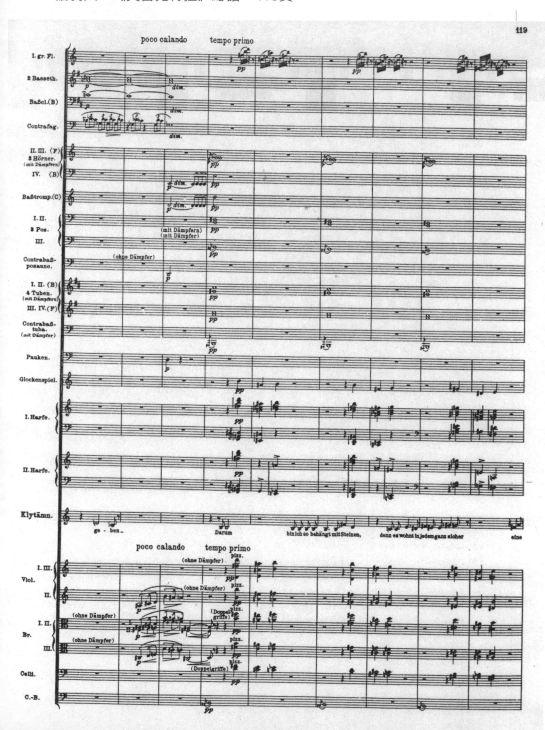

的樂團語法裡，賦予這個語法生命與充實。正因為這些作品裡實踐之音色創新的獨特水準，讓次要聲部的問題被提出討論。由分析裡，可以輕易地確認，這些聲部並沒有首要的主題功能，而引發諸多批判，說它們是裝飾品、外觀華麗的樂團表象、只有有限的音樂相關性。甚至在1964年，這樣的批判都還被阿多諾重覆著：

> 史特勞斯刻意豐富的樂句帶給他的音樂卻只是些浮華，很容易變成一堆叮噹聲音；先是在《玫瑰騎士》的鋼片琴和絃裡，再是在《納克索斯島的阿莉亞得內》(Ariadne auf Naxos)中，巴忽斯(Bacchus)上場前；以變換的音樂發燒的簡單化，它愈來愈走向沒有思想。沒有結構功能的聲響、極端不受拘束的裝飾，都無可抗拒地走向廉價的光亮。看似要建高級的旅館，出現的卻是中東市集。[100]

在這些文字被寫下的那十年裡，當代作曲向前走的方向，顯示了結構性與主題動機的正統，只是西方音樂的一個觀點。另一個觀點則為音響色澤以其自主的功能運作，這個觀點在六〇年代的樂譜裡逐漸佔了上風，勝過了序列音樂的結構主義。[101]阿多諾充滿貶抑的文字，應被放在這個廿世紀作曲上的音樂史轉變之背景前，來做詮釋。他係站在第二維也納樂派作曲技巧的一方，表達看法，反對德國世紀末音

---

100 Adorno 1978, 597。

101 Jürgen Maehder, "La struttura del timbro musicale nella musica strumentale ed elettronica", in: M. Baroni/L. Callegari (eds.), *Atti della »International Conference on Musical Grammars and Computer Analysis« Modena 1982*, Firenze (Olschki) 1984, 345352; Jürgen Maehder, "Technologischer Fortschritt und Fortschritt des Komponierens — Synthesetechniken in der zeitgenössischen Computermusik und musikalische Struktur", in: Detlef Gojowy (ed.), *Quo vadis musica?, Bericht über das Symposium der Alexander-von-Humboldt-Stiftung Bonn-Bad Godesberg 1988*, Kassel (Bärenreiter) 1990, 60-76。

樂最重要的代表人物，以求捍衛荀白格一派結構導向音樂思考的認
同。[102]

---

102 Richard Klein, "Farbe versus Faktur. Kritische Anmerkungen zu einer These Adornos
über die Kompositionstechnik Richard Wagners", *Archiv für Musikwissenschaft*
48/1991, 89-109; 亦請參見同一位作者的經典著作Richard Klein, *Solidarität mit
Metaphysik? Ein Versuch über die musikphilosophische Problematik der Wagner-Kritik
Theodor W. Adornos*, Würzburg (Königshausen & Neumann) 1991。

# 理查・史特勞斯《莎樂美》研究資料選粹

梅樂亙(Jürgen Maehder)　輯

Theodor W. Adorno, "Richard Strauss. Zum hundertsten Geburtstag: 11. Juni 1964", in: Th. W. Adorno, *Musikalische Schriften III*, GS 16, Frankfurt (Suhrkamp) 1978, 565-606.

Christian Ahrens, "Richard Strauss' Neuausgabe der Instrumentationslehre von Hector Berlioz", in: *Jahrbuch des Staatlichen Instituts für Musikforschung Preußischer Kulturbesitz* 2002, 263-279.

Bernard Banoun, *L'opéra selon Richard Strauss. Un théâtre et son temps*, Paris (Fayard) 2000.

Bernard Banoun, "Richard Strauss, le naturalisme et le »naturel«", in: Jean-Christophe Branger/Alban Ramaut (eds.), *Le Naturalisme sur la scène lyrique*, St.-Étienne (Université de St.-Étienne) 2004, 251-269.

Bernard Banoun, "Princesse de Babel: les adaptations française, anglaise et italienne du livret allemand de *Salomé* de Richard Strauss (1905)", in: Gottfried R. Marschall (ed.), *La traduction des livrets. Aspects théoriques, historiques et pragmatiques*, Paris (Université Paris-Sorbonne) 2004, 539-558.

Heinz Becker, "Richard Strauss als Dramatiker", in: Heinz Becker (ed.): *Beiträge zur Geschichte der Oper*, Regensburg (Bosse) 1969, 165-181.

Toni Bentley, *Sisters of Salome*, New Haven/CT (Yale Univ. Press) 2002.

Hector Berlioz/Richard Strauss, *Instrumentationslehre*, Leipzig (Peters) 1905, Reprint Leipzig 1955.

Davinia Caddy, "Variations on the Dance of the Seven Veils", in: *Cambridge Opera Journal* 17/2005, 37-58.

Max Chop, *»Salome«: Geschichtlich, szenisch und musikalisch analysiert*, Leipzig (Reclam) 1907.

Peter Conrad, *Romantic Opera and Literary Form*, Berkeley/Los Angeles/London (Univ. of California Press) 1977, 特別是 »Opera, Dance and Painting« 一章, 144-178.

Hugo Daffner, *Salome. Ihre Gestalt in Geschichte und Kunst. Dichtung — Bildende Kunst — Musik*, München (Hugo Schmidt) 1912.

Mireille Dottin-Orsini, *Les Représentations de la femme à la fin du XIXe siècle: la figure de Salomé entre la littérature et les arts (1870-1914)*, thèse d'État, Université Paris IV-Sorbonne, Paris 1996.

Mireille Dottin-Orsini, *Cette femme qu'ils disent fatale. Textes et images de la misogynie fin-de-siècle*, Paris (Grasset) 1993.

Bernd Edelmann, "Tonart als Impuls für das Strauss'sche Komponieren", in: Reinhold Schlötterer (ed.), *Musik und Theater im »Rosenkavalier« von Richard Strauss*, Wien (Österreichische Akademie der Wissenschaften) 1985, 61-97.

Richard Ellmann, *Oscar Wilde*, New York (Knopf) 1988, dt. München/Zürich (Piper) 1991, 469-477.

Hans-Ulrich Fuß, "*Salome* von Richard Strauss. Ein Rückblick aus der Perspektive neuer Musik", in: *Musica* 45/1991, 352-359.

Hans-Ulrich Fuß, "Lebendiger Fluss und fixierte Struktur. Zum Verhältnis von Komposition und Interpretation in Tonaufnahmen der *Salome* von Richard Strauss", in: Julia Liebscher (ed.), *Richard Strauss und das Musiktheater. Bericht über die Internationale Fachkonferenz Bochum, 14.-17. November 2001*, Berlin (Henschel) 2005, 337-364.

Albert Gier, *Das Libretto. Theorie und Geschichte einer musikoliterarischeu Gattung*, Darmstadt (Wissenschaftliche Buchgesellschaft) 1998.

Bryan Gilliam, "Strauss's Preliminary Opera Sketches: Thematic Fragments and Symphonic Continuity", in: *19th-Century Music* 9/1986, 176-188.

Bryan Gilliam (ed.), *Richard Strauss and His World*, Princeton (Princeton University Press) 1992.

Sander Gilman, "Strauss and the Pervert", in: Arthur Groos/Roger Parker (eds.), *Reading Opera*, Princeton (Princeton University Press) 1988, 306-327.

Sander Gilman, "Salome, Syphilis, Sarah Bernhardt, and the Modern Jewess", in: Linda Nochlin/Tamar Garb (eds.), *The Jew in the Text: Modernity and the Construction of Identity*, London (Thames and Hudson) 1995.

Volkmar Grimm, "Die Schuld des Jokanaan", in: *Sinn und Form* 1991, Heft 4, 744-752.

Wilfried Gruhn, *Die Instrumentation in den Orchesterwerken von Richard Strauss*, Diss. Mainz 1968.

Gabriella Hanke-Knaus (ed.), *Richard Strauss — Ernst von Schuch. Briefwechsel*, Berlin (Henschel) 1999.

Frank Heidlberger, "Texteinrichtung als kompositorischer Prozeß. Richard Strauss' *Salome* — ein Forschungsbericht", in: Thomas Betzwieser et al. (eds.), *Bühnenklänge. Festschrift für Sieghart Döhring zum 65. Geburtstag*, München (Ricordi) 2005, 427-456.

Maria Hülle-Keeding (ed.), *Richard Strauss — Romain Rolland. Briefwechsel und Tagebuchnotizen*, Berlin (Henschel) 1994.

Norbert Kohl, *Oscar Wilde. Das literarische Werk zwischen Provokation und Anpassung*, Heidelberg (Winter) 1980.

Stephan Kohler, "»Warum singt der Franzose anders, als er spricht?« Richard Strauss über Claude Debussy und seine Oper *Pelléas et Mélisande*", in: *Jahrbuch der Bayerischen Staatsoper* 2/1978/79, 77-92.

Stephan Kohler, "Musikalische Struktur und sprachliches Bewusstsein. Quellenkritische Ansätze zur Erforschung der Wort-Ton-Relation bei Richard Strauss", in: *Schweizer Jahrbuch für Musikwissenschaft / Annales Suisses de Musicologie*, Neue Folge / Nouvelle Serie 10, Bern (Paul Haupt) 1990, 119-128.

Erwin Koppen, *Dekadenter Wagnerismus. Studien zur europäischen Literatur des Fin de siècle*, Berlin/New York (de Gruyter) 1973.

Lawrence Kramer, "Culture and Musical Hermeneutics: The Salome Complex", in: *Cambridge Opera Journal* 2/1990, 269-294.

Wolfgang Krebs, *Der Wille zum Rausch. Aspekte der musikalischen Dramaturgie von Richard Strauss' »Salome«*, München (Fink) 1991.

理查・史特勞斯《莎樂美》研究資料選粹

311

Günter Lesnig, "*Salome* in Wien, Mailand und New York", in: Julia Liebscher (ed.), *Richard Strauss und das Musiktheater. Bericht über die Internationale Fachkonferenz Bochum, 14.-17. November 2001*, Berlin (Henschel) 2005, 311-321.

Hann Ballin Lewis, "Salome and Elektra, Sisters or Strangers", in: *Orbis Litterarum* 31/1976, 125-133.

Julia Liebscher (ed.), *Richard Strauss und das Musiktheater. Bericht über die Internationale Fachkonferenz Bochum, 14.-17. November 2001*, Berlin (Henschel) 2005.

Anne Lineback Seshadri, *Richard Strauss, »Salome« and the Jewish Question*, Diss. University of Maryland, College Park/MD, 1995.

Anne Lineback Seshadri, "Richard Strauss's *Salome* and the Vienna Debate", in: *Music Research Forum* 15/2000, 1-17.

Isolde Lülsdorff, *Salome. Die Wandlungen einer Schöpfung Heines in der französischen Literatur*, Diss. Hamburg 1953.

Hugh Macdonald, "The Prose Libretto", in: *Cambridge Opera Journal*, 1/1989, 155-166.

Jürgen Maehder, "Verfremdete Instrumentation — Ein Versuch über beschädigten Schön-klang", in: Jürg Stenzl (ed.), *Schweizer Beiträge zur Musikwissenschaft* 4/1980, 103-150.

Jürgen Maehder, "*Salome* und die deutsche Literaturoper", *Programmheft der Salzburger Festspiele 1992*, 23-38; Reprint Salzburg (Festspiele) 1993; 法文版 "Les débuts de l'opéra littéraire en Allemagne", *Programmheft des Théâtre du Châtelet*, Paris (ONVP) 1997, 39-44.

Jürgen Maehder, "Klangfarbenkomposition und dramatische Instrumentationskunst in den Opern von Richard Strauss", in: Julia Liebscher (ed.), *Richard Strauss und das Musiktheater. Bericht über die Internationale Fachkonferenz Bochum, 14.-17. November 2001*, Berlin (Henschel) 2005, 139-181.

Marina Maymone Sinischalchi, *Aubrey Beardsley. Contributo ad uno studio della per-sonalità e dell'opera attraverso l'epistolario*, Roma (Edizioni di Storia e Letteratura) 1977.

Akeo Okada, "Oper aus dem Geist der symphonischen Dichtung. Über das Formproblem in den Opern von Richard Strauss", in: *Archiv für Musikwissenschaft*, 53/1996, 234-252.

Gary Schmidgall, *Literature as Opera*, Oxford (Oxfor University Press) 1977.

Reimarus Secundus, *Geschichte der Salome von Cato bis Oscar Wilde, gemeinverständlich dargestellt*, 3 vol., Leipzig o.J. (1907).

Peter Szondi, Das *lyrische Drama des Fin de siècle*, ed. Henriette Beese, Frankfurt (Suhr-kamp) 1975.

Roland Tenschert, "Richard Strauss' Opernfassung der deutschen Übersetzung von Oscar Wildes *Salome*", in: *Richard Strauss-Jahrbuch*, 1959/60, Bonn 1960, 99-106.

Ariane Thomalla, *Die »femme fragile«. Ein literarischer Frauentypus der Jahrhundertwende*, Düsseldorf 1972.

William Tydeman/Steven Price, *Wilde: »Salome«*, Cambridge (Cambridge University Press) 1996.

Hans Rudolf Vaget, "The Spell of Salome: Thomas Mann and Richard Strauss", in: Claus Reschke/Howard Pollack (eds.), *German Literature and Music. An Aesthetic Fusion: 1890—1989*, »Houston German Studies«, vol. 8, München (Fink) 1992, 39-60.

Jean-Jacques Velly, *Richard Strauss. L'orchestration dans les poèmes symphoniques. Language technique et esthétique*, Paris (Université IV-Sorbonne) 1991, 印行 Lille (Atélier National de Reproduction des Thèses) 1992.

Egon Wellesz, *Die neue Instrumentation*, 2 vols., Berlin (Max Hesse) 1928/29.

Wolfgang Winterhager, *Zur Struktur des Operndialogs. Komparative Analysen des musik-dramatischen Werks von Richard Strauss*, Frankfurt (Peter Lang) 1984.

Christian Wolf, "»...von schönster Literatur zu reinigen«. Strauss' Bearbeitung des *Salome*-Textbuches", in: Julia Liebscher (ed.), *Richard Strauss und das Musiktheater. Bericht über die Internationale Fachkonferenz Bochum, 14.-17. November 2001*, Berlin (Henschel) 2005, 103-113.

Helen G. Zagona, *The Legend of Salomé and the Principle of Art for Art's Sake*, Genève/Paris (Librairie Droz) 1960.

# 重要譯名對照表

洪力行、黃于真　製作

## 一、人名譯名

| | | | |
|---|---|---|---|
| Aaron | 亞郎 | Barlog, Boleslaw | 巴婁格 |
| Abdisu, Patriarch | 阿布地蘇主教 | Baudelaire, Charles | 波德萊爾 |
| Abijah | 阿彼雅 | Beardsley, Aubrey | 比亞茲萊 |
| Adorno, Theodor W. | 阿多諾 | Behmer, Marcus | 貝磨 |
| Agamemnon | 阿加梅儂 | Berg, Alban | 貝爾格 |
| Ananel | 哈納乃耳 | Berlioz, Hector | 白遼士 |
| Antelami, Benedetto | 安特拉米 | Bernhardt, Sarah | 貝兒娜 |
| Antigonus | 安提哥諾 | Berry, Duc de | 貝里公爵 |
| Antipate | 安提帕特 | Bethge, Hans | 貝德格 |
| Antonius | 安多尼 | Bethlehem-Ephrathah | 厄弗辣大白冷 |
| Archelaus | 阿爾赫勞 | Bizet, Georges | 比才 |
| Aristobulus | 阿黎斯托步羅 | Blake, William | 布雷克 |
| Aristobulus II | 阿黎斯托步羅二世 | Bock, Hugo | 雨果・伯克 |
| Auber, Daniel François Esprit | 歐貝爾 | Boieldieu, Adrien | 波瓦狄歐 |
| | | Bonaparte, Louis | 路易・波拿巴 |
| Bacchus | 巴忽斯 | Bossi | 波西 |
| Balzac, Honoré de | 巴爾札克 | Botticelli, Sandro | 波提切里 |
| Banville, Théodore de | 邦維爾 | Brecht, Bertold | 布萊希特 |
| Barbarelli, Giorgio (Zorgi da Castelfranco) | 喬久內 | Burrian | 布里安 |
| | | Caesar, Tiberius (Caesar) | 凱撒 (凱撒・堤庇留) |

314

| | | | |
|---|---|---|---|
| Cairo, Francesco del | 凱洛 | Flaubert, Gustave | 福樓拜 |
| Caligula | 加里古拉皇帝 | Fort, Paul | 弗爾 |
| Castagnary, Jules Antoine | 卡斯達聶里 | Fürstner, Adolf | 福斯特納 |
| Charpentier, Gustave | 夏龐提葉 | Füssli, Heinrich | 費斯利 |
| Christus | 基督 | Gaddi, Agnolo | 蓋底 |
| Chrysostom, John | 克利索斯托 | Gallet, Louis | 卡列 |
| Claudel, Paul | 克洛岱爾 | Gautier, Judith | 茱蒂・戈蒂埃 |
| Cleopatra (Cléopatre) | 克利奧派屈拉 | Gautier, Théophile | 戈蒂埃 |
| Corinth, Lovis | 柯林特 | Gerini, Niccolo | 傑里尼 |
| Cranach d. Ä., Lucas | 克納 | Ghiberti, Lorenzo | 吉貝提 |
| Crassus | 克拉蘇 | Ghirlandaio, Domenico | 傑蘭戴歐 |
| Cybèle | 希白樂 | Giotto di Bondone | 喬托 |
| da Vinci, Leonardo | 達文西 | Gogol, Nicolai V. | 戈果 |
| Dalì, Saldavor | 達利 | Gounod, Charles | 古諾 |
| Dalila | 德里拉 | Grünfeld, Heinrich | 葛林菲德 |
| d'Annunzio, Gabriele | 達奴恩齊歐 | Gutenberg, Johannes | 古騰堡 |
| Dargomïzhsky, Aleksander | 達戈米契斯基 | Hals, Franz | 哈爾斯 |
| David | 達味 | Hamerton, P. G. | 漢彌頓 |
| Debussy, Claude | 德布西 | Harland, Henry | 亨利・哈蘭德 |
| Des Esseintes | 戴澤桑特 | Heine, Heinrich | 海涅 |
| Diana | 戴安娜 | Hélène | 海倫 |
| Donatello | 唐納帖羅 | Helias | 厄里亞先知 |
| Doré, Gustave | 杜雷 | Helmholtz, Hermann v. | 赫姆霍茲 |
| Douglas, Alfred Bruce | 道格拉斯 | Herod Agrippa | 黑落德阿格黎帕 |
| Dowson, Ernest | 道生 | Herod Agrippa I | 黑落德阿格黎帕一世 |
| Dukas, Paul | 杜卡 | Herod Agrippa II | 黑落德阿格黎帕二世 |
| Dürer, Albrecht | 杜勒 | | |
| Edgar | 艾德格 | Herod Agrippa III | 黑落德阿格黎帕三世 |
| Eliot, George | 艾略特 | | |
| Elizabeth | 依撒伯爾 | Herod Archelaus (Archelaus) | 黑落德阿爾赫勞 (阿爾赫勞) |
| Evans, Frederick | 伊望士 | | |
| Eysoldt, Gertrud | 艾依索德 | Herod Philip | 黑落德斐理伯 |
| Flaminius | 弗拉米尼吾斯 | Herod the Great | 大黑落德王 |

315

| | | | |
|---|---|---|---|
| Herodes (Hérode) (Herode Antipas) | 黑落德 | Limbourg, Brothers of | 林堡兄弟 |
| Herodias (Hérodiade) | 黑落狄雅 | Lindner, Anton | 林德內 |
| Hircanus II | 依爾卡諾二世 | Lippi, Filippino | 利皮 |
| Hofmannsthal, Hugo von | 霍夫曼斯塔 | l'Isle-Adam, Villiers de | 利拉當 |
| Holloway, Robin | 霍羅威 | | |
| Hugo, Victor | 雨果 | Livius | 李吾斯 |
| Hülsen | 呼爾森 | Longinus | 隆季諾 |
| Hunt, William Holman | 漢特 | Louÿs, Pierre | 皮埃爾・魯易 |
| Huysmans, Joris-Karl | 虞士曼 | Lugné-Poe | 呂臬坡 |
| Isaiah | 依撒意亞 | Maccabees | 瑪加伯兄弟 |
| Isidor v. Pelusium | 依西鐸 | Maeterlinck, Maurice | 梅特林克 |
| Jacob | 雅各伯 | | |
| Jeremiah | 耶肋米亞 | Maffei, Andrea | 馬菲依 |
| Jesse | 白冷葉瑟 | Mahler, Gustav | 馬勒 |
| John the Baptist (Jochanaan) | 洗者若翰 | Malichus | 馬利可 |
| | | Mallarmé, Stéphane | 馬拉美 |
| Jones, Edward Burne | 伯恩・瓊斯 | Malory, Thomas | 馬洛里 |
| Josephus, Flavius | 若瑟夫 | Malthace | 瑪耳塔刻 |
| Judith | 友弟德 | Mantagne, Andrea | 曼帖那 |
| Kiefer, D. | 基弗 | Mariamne | 瑪黎安乃 |
| King, Arthur William | 金恩 | Mariotte, Antoine | 馬里歐特 |
| Klimt, Gustav | 克林姆 | Marx, Karl | 馬克思 |
| Klytämnestra | 克琳登內斯特拉 | Mascagni, Pietro | 馬斯卡尼 |
| König, Friedrich | 柯尼希 | Massenet, Jules | 馬斯內 |
| Lachmann, Hedwig | 拉荷蔓 | Mathews, Elkin | 馬休斯 |
| Laforgue, Jules | 拉弗格 | Matisse, Henri | 馬諦斯 |
| Lane, John | 萊恩 | Mendès, Catulle | 孟德斯 |
| Lavater, John Caspar | 拉瓦特 | Merrill, Stuart | 梅里爾 |
| Leah | 肋阿 | Messalin | 梅撒麗娜 |
| Lepidus | 雷必達 | Mey, Wolfgang | 麥依 |
| Lessing, Gotthold Ephraim | 萊辛 | Meyerbeer, Giacomo | 麥耶貝爾 |

| | | | |
|---|---|---|---|
| Millais, John Everett | 米雷 | Ravel, Maurice | 拉威爾 |
| Mirbeau, Octave | 米爾波 | Reimann, Aribert | 萊曼 |
| Molière | 莫里哀 | Reinhardt, Max | 萊因哈特 |
| Moreau, Gustave | 莫侯 | Rembrandt | 林布蘭 |
| Morris, William | 威廉·莫里斯 | Retté, Adolphe | 赫代 |
| Moses | 梅瑟（即摩西） | Riemann, Hugo | 黎曼 |
| Musset, Alfred de | 繆塞 | Rilke, Rainer Maris | 李爾克 |
| Mussorgsky, Modest | 穆索斯基 | Röder | 洛德 |
| Naaman | 納阿曼 | Rogier van der Weyden | 羅傑 |
| Narraboth | 納拉伯特 | Rolland, Romain | 羅曼羅蘭 |
| Nathan | 納堂 | Rose, Jürgen | 羅瑟 |
| Nietzsche, Friedrich | 尼采 | Rossetti, Dante Gabriel | 羅塞提 |
| Octavius | 屋大維 | Rouault, Georges | 魯奧 |
| Orff, Carl | 奧福 | Rubens, Peter Paul | 魯本斯 |
| Origen | 奧力振 | Ruskin, John | 拉斯金 |
| Panofsky, Erwin | 潘諾夫斯基 | Sade, Marquis de | 薩德 |
| Pater, Walter | 佩特 | Salome | 莎樂美 |
| Pennell, Joseph | 彭內爾 | Sarto, Andrea del | 薩托 |
| Perron | 裴容 | Sartre, Jean-Paul | 沙特 |
| Pfitzner, Hans | 普費茲納 | Schiele, Egon | 席勒 |
| Pharaildis | 菲拉底絲 | Schindler | 辛德勒 |
| Phasael | 發撒厄耳 | Schmit, Florent | 許米特 |
| Philippi | 斐理伯 | Schongauer, Martin | 荀高爾 |
| Pisano, Andrea | 皮薩諾 | Schuch, Ernst von | 舒何 |
| Pisano, Antonio | 比薩納羅 | Seebach, Graf | 塞巴赫男爵 |
| (il Pisanello) | | Singer | 辛格 |
| Pollaiolo, Antonio | 波拉里歐 | Smithers, Leonard | 史密瑟斯 |
| Pollini, Cesare | 波利尼 | Solomon, Simeon | 索羅蒙 |
| Pompey | 龐培 | Sophocles | 索弗克勒斯 |
| Praz, Mario | 布拉茲 | Sosius | 索西約 |
| Pushkin, Aleksander | 普錫金 | Sphinx | 史芬克斯 |
| Rachel | 辣黑耳 | St. Jerome | 聖熱羅尼莫 |
| Raffaello | 拉斐爾 | St. Peter | 伯多錄 |
| Raffalovich, Marc André | 拉法洛維奇 | Staël, Madame de | 史塔爾夫人 |

317

| | | | |
|---|---|---|---|
| Steck, Paul | 史台克 | Walo von Sarton | 瓦羅 |
| Strauss, Richard | 理查・史特勞斯 | Weber, Carl Maria von | 韋伯 |
| Swinburne, A. C. | 史雲朋 | Weigl, Petr | 懷格 |
| Symons, Arthur | 賽蒙斯 | Wellesz, Egon | 魏列茲 |
| Szondi, Peter | 司聰地 | Whistler, James McNeill | 惠斯勒 |
| Theodosius I | 提歐多一世 | Wilde, Oscar | 王爾德 |
| Tom | 湯姆 | Wirk | 維爾克 |
| Toscanini, Arturo | 托斯卡尼尼 | Wittig | 維提希 |
| Tunika | 涂妮卡 | Wolff, Albert | 沃爾夫 |
| Turner | 透納 | Wolzogen, Ernst von | 佛爾左根 |
| Vasari, Giorgio | 瓦薩利 | Yeats, William Butler | 葉慈 |
| Vecellio, Tiziano | 提香 | Zadok | 匝多克 |
| Velasquez | 委拉斯貴茲 | Zechariah | 匝加利亞 |
| Velly, Jean-Jacques | 維依 | Zimmermann, Bernd Alois | 齊默曼 |
| Veronese, Bonifazio | 維洛內茲 | | |
| Virgin Mary | 瑪利亞 | Zola, Emile | 左拉 |
| Wagner, Richard | 華格納 | | |

# 二、其他譯名

| | | | |
|---|---|---|---|
| *À rebours* | 《反自然》 | *Ariane et Barbebleu* | 《阿莉安娜與藍鬍子》 |
| Aesthetic phase | 耽美風格 | | |
| al fresco | 濕壁畫 | Asmonaean Dynasty | 阿斯摩乃王朝 |
| Alhambra | 阿朗勃哈宮 | *Atta Troll. Ein* | 《阿塔・脫兒，一個 |
| Amiens | 亞眠 | *Sommernachtstraum* | 仲夏夜之夢》 |
| *Antigonae* | 《安提岡妮》 | *Axël* | 《艾克塞》 |
| *Antiquitates Judaicae* | 《猶太人上古史》 | Batanaea | 巴塔乃阿 |
| *Apologia adversus* | 《給魯菲努斯答辯 | Bayerischen | 巴伐利亞國家圖書 |
| *Rufinum* | 書》 | Staatsbibliothek | 館 |
| Aramaic | 阿剌美語 | belles dames sans | 冰山美人 |
| *Ariadne auf Naxos* | 《納克索斯島的亞莉 | merci | |
| | 安納》 | Bellevue-Hotel | 美景酒店 |

| | | | |
|---|---|---|---|
| block-books | 版刻圖冊 | *Die Walküre* | 《女武神》 |
| *Boris Godunov* | 《包利斯‧戈杜諾夫》 | Dieppe | 迪耶普 |
| | | Dom, Hildesheim | 希德斯罕大教堂 |
| Breslau | 布雷斯勞 | Dresden | 德勒斯登 |
| Brighton | 布萊登 | *Elektra* | 《艾蕾克特拉》 |
| Bruges | 布魯格城 | *Essays on Physiognomy* | 《關於面相文集》 |
| Cappella Peruzzi , S. Croce | 聖十字教堂佩魯茲小教堂 | *Evangliaire de Chartres* | 《夏特福音手抄本》 |
| Carmelites | 聖衣會 | | |
| catalepsie | 倔強症 | Ferrara | 腓拉拉 |
| Cathédrale de Saint-Étienne, Toulouse | 吐魯斯聖史帝芬教堂 | *Feuersnot* | 《火荒》 |
| | | *Fidelio* | 《費黛里歐》 |
| Cathédrale, Rouen | 盧昂大教堂 | Fin de siècle | 世紀末 |
| Celtic | 喀爾特 | *Fledermaus* | 《蝙蝠》 |
| Charaktertenor | 性格男高音 | Fulham | 福爾漢 |
| Chiostro dello Scalzo | 赤足修道院 | Galilee | 加里肋亞 |
| *Codex Sinopensis* | 《辛諾普手抄本》 | Garmisch-Partenkirchen | 加米須帕登基爾亨哥藍 |
| comédie lyrique | 抒情喜劇 | | |
| Cypros | 基浦洛斯 | Gaulontes | 柏林達廉姆美術館 |
| *De l'instrumentation* | 《談配器》 | Gemäldegalerie, Berlin-Dahlem | |
| *Der achtzehnte Brumaire des Louis Bonaparte* | 《路易‧波拿巴的霧月十八日》 | | |
| | | *Georges Dandin* | 《喬治‧但登》 |
| *Der Ring des Nibelungen* | 《尼貝龍根的指環》（《指環》） | Gerasa | 革辣撒 |
| | | Gothic | 哥德式 |
| *Der Rosenkavalier* | 《玫瑰騎士》 | Gran Teatro La Fenice | 威尼斯翡尼翠劇院 |
| *Diane au bois* | 《森林中的黛安娜》 | *Grand traité d'instrumentation et d'orchestration modernes* | 《當代樂器與配器大全》（《配器法》） |
| *Die Chinesische Flöte* | 《中國笛》 | | |
| *Die Meistersinger von Nürnberg* | 《紐倫堡的名歌手》 | | |
| | | Graz | 葛拉茲 |
| *Die neue Instrumentation* | 《新配器法》 | *Guglielmo Ratcliff* | 《拉特克利夫》 |
| *Die Rose vom Liebesgarten* | 《愛情花園的玫瑰》 | *Guntram* | 《宮傳》 |
| | | Hasideans | 哈息待 |
| *Die Soldaten* | 《軍人們》 | Hauran | 豪郎 |

| | | | |
|---|---|---|---|
| _Hérodiade_ | 《黑落狄雅》 | _Louise_ | 《露易絲》 |
| _Hérodiade_ | 《黑落狄雅》 | _Lulu_ | 《露露》 |
| _Hérodias_ | 《黑落狄雅》 | Lyon | 里昂 |
| Hippos | 希頗斯 | Lyrisches Drama | 抒情戲劇 |
| _Hymnis_ | 《伊彌妮絲》 | (drames lyriques) | |
| Idumaea | 依杜默雅 | _Macbeth_ | 《馬克白》 |
| _Intérieur_ | 《內部》 | Machaerus | 馬革洛 |
| Jericho | 耶里哥 | _Mademoiselle de_ | 《莫班小姐》 |
| Joppa | 約培 | _Maupin_ | |
| Jordan River | 約但河 | _Manon Lescaut_ | 《瑪儂‧嫘斯柯》 |
| _Judith und Holofernes_ | 《友弟德與赦羅斐乃》 | Massade Fortress | 瑪撒達堡壘 |
| | | Medici | 麥迪奇 |
| Jugendstil | 青春風格 | _Menschliches,_ | 《人性的，太人性的》 |
| _Kamennïy gost'_ | 《石頭客》 | _Allzumenschliches_ | |
| _L'Apparition_ | 《顯靈》 | _Moralités légendaires_ | 《傳奇道德故事》 |
| l'Olympe | 奧林帕 | Musée des Beaux-arts | 吐魯斯市立藝術館 |
| La Basilica di San Zeno, | 維洛納聖柴諾教堂 | de la ville de | |
| Verona | | Toulouse | |
| La Battistero, Parma | 帕爾瑪洗禮堂 | Museum of Fine Arts, | 波士頓美術館 |
| _La nascita di Venere_ | 《維納斯誕生》 | Boston | |
| _La princesse Maleine_ | 《瑪蓮公主》 | Musikdrama | 樂劇 |
| _La scuola d'Atene_ | 《雅典學院》 | _Nana_ | 《娜娜》 |
| _La Terre_ | 《大地》 | National Gallery of | 愛丁堡蘇格蘭國家畫廊 |
| _La tragédie de Salomé_ | 《莎樂美悲劇》 | Scotland, Edinburgh | |
| _Le Livre de Jade_ | 《白玉詩書》 | Nazareth | 納匝肋 |
| _Le Morte Darthur_ | 《亞瑟王之死》 | Opéra | 巴黎歌劇院 |
| _Lear_ | 《李爾王》 | Opéra Comique | 巴黎喜歌劇院 |
| _Les aveugles_ | 《盲人》 | opera seria | 莊劇 |
| _Les Fleurs du Mal_ | 《惡之華》 | Operndramaturgie | 歌劇質素 |
| _Les sept princesses_ | 《七公主》 | Opernhaus Dortmund | 多特蒙特歌劇院 |
| Liebestod | 愛之死 | _Ophélie_ | 《奧菲麗》 |
| Literaturoper | 文學歌劇 | Palestine | 巴力斯坦 |
| _Liuthar-Evangeliar_ | 《柳塔爾福音手抄本》 | _Palestrina_ | 《帕勒斯提納》 |
| | | Parnasse, Parnassien | 帕拿斯詩派 |

| | | | |
|---|---|---|---|
| *Parnasse contemporain* | 《當代帕那斯》 | *Symphonia domestica* | 《家庭交響曲》 |
| *Parsifal* | 《帕西法爾》 | Syria | 敘利亞 |
| Parthians | 帕提雅人 | *Thaïs* | 《泰綺絲》 |
| Pella | 培拉 | *The Golden Ass* | 《變形記》 |
| *Pelléas et Mélisande* | 《佩列亞斯與梅莉桑德》 | *The Peacock Shirt* | 《孔雀衫》 |
| Perea | 培勒雅 | *The Picture of Dorian Gray* | 《格雷的畫像》 |
| Pharisees | 法利塞黨 | *The Savoy* | 《沙渥伊》雜誌 |
| Prato, Duomo | 普拉托大教堂 | *The Studio* | 《畫室》 |
| Pre-Raphaelite Brotherhood | 前拉斐爾畫派 | *The Toilet of Salome* | 《莎樂美的梳妝》 |
| Psychogramm | 心理劇 | *The Yellow Book* | 《黃皮書》雜誌 |
| Reading | 瑞丁 | Théâtre d'Art | 藝術劇場 |
| Richard-Strauss-Institut | 史特勞斯中心 | Théâtre de l'Œuvre | 作品劇場 |
| *Rodrigue et Chimène* | 《羅德利克與席曼娜》 | Théâtre en liberté | 自由劇場 |
| Romanesque | 羅曼尼克式 | Tiberia | 提庇黎雅 |
| romantische Oper | 浪漫歌劇 | *Till Eulenspiegels lustige Streiche* | 《狄爾的惡作劇》 |
| Sadducees | 撒杜塞黨 | Torino | 圖林 |
| *Salammbô* | 《沙朗玻》 | Trachonitis | 特辣曷尼 |
| *Salomé* | 《莎樂美》 | *Tristan und Isolde* | 《崔斯坦與伊索德》 |
| *Salomé au jardin* | 《園中莎樂美》 | *Trois contes* | 《小說三部曲》 |
| *Salomé dansant* | 《舞中莎樂美》 | *Virgin of the Rocks* | 《巖石下聖母圖》 |
| *Salomé tatouée* | 《紋身莎樂美》 | *Wozzeck* | 《伍采克》 |
| Samaria | 撒瑪黎雅 | *Ysengrimus* | 《伊森格林》 |
| San Francesco Grande | 米蘭聖方濟教堂 | Zapadniki | 寫實主義 |
| *Siegfriedidyll* | 《齊格菲牧歌》 | *Zhenit'ba* | 《婚禮》 |
| Siena | 西也納 | | |
| Singspiel | 歌唱劇 | | |
| spectacles dans un fauteuil | 扶手椅戲劇 | | |
| Sta. Maria Novella | 新聖母院 | | |
| Ste. Chapelle | 聖小教堂 | | |
| Straßburg | 史特拉斯堡 | | |

國家圖書館出版品預行編目資料

「多美啊！今晚的公主！」：理查‧史特勞斯的《莎樂美》
/ 羅基敏、梅樂亙主編. -- 初版. --台北市：高談文化, 2006
【民95】
　　　　320面 ; 16.5×21.5 公分
　　　　ISBN:986-7101-16-2（平裝）
　　　　1.史特勞斯（Strauss, Richard, 1864-1949）
　　　　 - 作品評論 2.歌劇

915.2　　　　　　　　　　　　　　　　　95007044

「多美啊！今晚的公主！」——
## 理查‧史特勞斯的《莎樂美》

發行人：賴任辰

總編輯：許麗雯

主　編：羅基敏、梅樂亙

責　編：劉綺文

校　對：羅基敏、洪力行、黃于真

美　編：陳玉芳

企　劃：謝孃瑩、黃馨慧

行　政：楊伯江

出　版：高談文化事業有限公司

地　址：台北市信義路六段76巷2弄24號1樓

電　話：（02）2726-0677

傳　真：（02）2759-4681

製　版：崧展製版 （02）2221-8519

印　刷：松霖印刷 （02）2240-5000

http://www.cultuspeak.com.tw

E-Mail：cultuspeak@cultuspeak.com.tw

劃撥帳號：19884182高咏文化行銷事業有限公司

行政院新聞局出版事業登記證局版臺省業字第890號

2006年5月初版一刷

定價：新台幣450元整

在文字框中描述要生成的主體、裝扮、做什麼或繪畫風格,中英文皆可(描述時禁止生成傷害個人或社會的內容),若不知道該輸入什麼關鍵字,可以使用「**形容詞 + 名詞 + 動詞 + 樣式**」的格式試試看,輸入完成後便會生成出圖片,生成的圖片可能會出現人體某個部位比例不對的問題,如:手太小、手指太長、臉型與身體其他部分不匹配等。

以下為使用 Designer 影像建立工具生成圖片的範例。

18世紀的歐洲小漁港，蒸汽龐克的交通工具穿梭在熱鬧的市集，路上的行人騎乘機械式的蒸氣動力腳踏車，天上飛過一台太空船

海報，普普藝術風，色彩明亮飽和，背景為線條放射狀，從中心放射到外圍，線條中有圓點、線條、點、星星，中心有個對話框，對話框中有WOW!文字

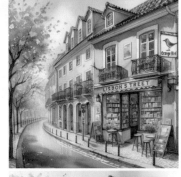

水彩畫，里斯本街道，一棟黃色小房子的書店，掛著「Orange Bird」招牌，房子有門廊、咖啡桌，道路上都是櫻花樹，櫻花飄在空中

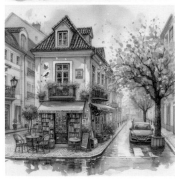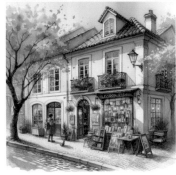

柴犬穿著有花朵裝飾的連帽衫，人像模式，4k

The most delicious dessert in the world, 8k render

用吉他為標誌做成高音符號，Logo，黑白線條，極簡

# 12-8 AI圖片生成App

　　AI圖片生成App是現代數位藝術創作的新利器，使用者能以更快速、直觀的方式生成出精美的影像作品。使用AI圖片生成App，即使是沒有藝術背景的人也能製作出專業的插圖、數位繪畫或設計原型。此外，還有一些App擁有內建的模板和濾鏡，可以快速生成不同風格的圖像，從油畫到水彩風格應有盡有。

　　常見的AI圖片生成App有：美圖秀秀、美顏相機、玩美AI繪圖、相片大師、Wonder、Wombo Dream、Airt等。有趣的使用者可以自行下載這些試玩看看喔！以下為「美圖秀秀」的AI圖片生成功能。

以下為「美顏相機」的 AI 擴圖功能，可以將圖片擴張成其他尺寸。

# ●●● 自 我 評 量 ◆

## ◎ 選擇題

( )1. 下列關於生成式AI的敘述，何者正確？ (A)讓使用者可以用自然語言與AI 互動　(B)主要依賴於深度學習技術　(C) Midjourney是生成式AI的應用 (D)以上皆是。

( )2. 下列關於Photoshop生成填色的敘述，何者<u>不正確</u>？ (A)生成填色提供了 三種變化，可以在相關工作列中切換變化版本　(B)生成出的物件會自動建 立新的「生成圖層」　(C)生成填色功能會以破壞性的方式新增或移除內容 (D)使用生成填色時，若不輸入文字提示，選取的物件就會從影像中移除， 或以影像中周圍的內容取代。

( )3. 下列關於「Midjourney」的敘述，何者<u>不正確</u>？ (A)可以免費使用　(B)是生 成圖片工具　(C)可以下載生成的圖片　(D)可以使用單字、句子或一段敘述 當提示詞。

( )4. 使用「Leonardo.Ai」生成的圖片，下載時會是下列哪個格式？ (A) png　(B) jpg (C) psd　(D) gif。

( )5. 使用「Copilot」生成的圖片，尺寸大小為？ (A) 1024×1024　(B) 960×960 (C) 1280×1280　(D) 1600×1600。

## ◎ 實作題

1. 開啟「CH12 → ch12-a.psd」檔案，使用生成擴張功能改變圖片的構圖。

# CHAPTER 13

## 線上設計工具

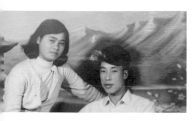

HEALTHY VEGETARIAN

# 13-1 Adobe Express

Adobe Express是一套免費的線上設計工具,可以製作社交貼文、影像、影片、海報、傳單等。除此之外,還能進行圖片的編輯,圖片的生成及擴張。

## 📷 關於 Adobe Express

Adobe Express提供了許多專業的範本,例如:傳單、TikTok、IG方形貼文、IG動態貼文、FB貼文、履歷、YouTube影片等,只要點選這些範本,再編修要呈現的內容,即可快速地完成創作。

當然還提供了生成填色、以文字建立影像和以文字建立範本等生成式AI工具,只需輸入提示詞,Adobe Express就能生成出圖片。

要使用Adobe Express時,須先進行註冊,可以使用Google、Apple、Facebook等帳號來登入使用。

https://www.adobe.com/tw/express/

Adobe Express提供了免費及Premium方案的版本,免費版每個月有25個生成點數,用於各類生成AI工具。Premium方案為按月計費,可隨時取消,每月約326元,提供250個生成點數。

登入完成後，即可進入到主頁面中。

## 移除背景

在 Adobe Express 中可以輕鬆地將照片進行去背的動作。

① 點選「**相片**」選項，再點選「**移除背景**」功能。

② 進入移除背景頁面後，將要去除背景的圖片拖曳至方框中，進行上傳的動作，上傳完成後，便會立即進行移除背景的動作。

將要去除背景的圖片拖曳至方框中，檔案須為 JPEG、JPG 或 PNG 格式，且檔案大小不能超過 40MB

③ 背景移除完成後，可以按下「下載」按鈕，將圖片下載回裝置中，下載的格式為「PNG」。

按下此鈕可下載移除背景後的圖片

ch13-02.png

ch13-01.jpg

④ 按下「**在編輯器中開啟**」按鈕,可以編輯圖片,這裡可以設定圖片的混合
　模式、效果、調整對比、製作動畫等。

## 📷 以文字建立影像

Adobe Express 提供了「以文字建立影像」的生成式 AI 工具,只要輸入
提示詞即可生成出想要的圖片。點選「**生成式 AI**」選項,再於「**以文字建立
影像**」欄位中輸入提示詞,輸入好後按下「**生成**」按鈕。

輸入提示詞

可直接點選範例來生成圖片

　　Adobe Express會生成出四張圖片(每使用一次就會扣一點),點選想要的圖片後,按下「**下載**」按鈕,即可下載圖片,下載時可選擇PNG、JPG及PDF格式。

進行圖片生成時,還可以上傳要參考的影像及設定樣式。

## 📷 生成式填滿

Adobe Express 提供了「生成式填滿」AI 工具，只要選取範圍，輸入提示詞，即可進行生成式填滿。點選「**生成式AI**」選項，再於「**生成式填滿**」欄位中上傳影像。

按下此鈕上傳影像 (ch13-03.jpg)

影像上傳完成後，輸入提示詞，再使用筆刷在影像中塗抹出要生成填滿的範圍，設定好後按下「**生成**」按鈕，便會生成出三種不同的填滿效果，直接點選要使用的填滿效果即可。

## 📷 社群媒體貼文設計

Adobe Express提供了許多社群媒體貼文的範本，只要直接選擇要使用的範本，即可進行該範本的編修，快速地完成貼文的製作。

**1** 點選「**社群媒體**」選項，即可看到各種社群媒體的範本，直接點選要使用的範本，即可進入編輯頁面中。

直接點選要使用的範本

**2** 在左邊窗格會顯示各種範本，直接點選要使用的範本，該範本便會顯示於右邊窗格中，在此即可進行編修的動作。

這裡可以設定篩選條件，若只想要顯示免費的範本，只要將價格設定為免費即可

③ 在範本中的每個物件都是可以調整的,例如:要修改標題文字時,只要點
選該文字物件,在左邊窗格中便可進行各項文字設定。

④ 要更換圖片時,只要點選圖片物件,再按下 🐠 取代按鈕,於選單中點
選「**上傳以取代**」按鈕,即可選擇要上傳的圖片。

⑤ Adobe Express還提供了「**元素**」工具，可以在文件中加入背景、形狀、圖示、圖表等元素。

⑥ 若要更換背景，點選「**背景**」類型後，再選擇要使用的背景，點選後便會立即更換。

⑦ 設計完成後，按下「**下載**」按鈕，便可將設計好的文件下載至裝置中 (ch13-05.png)。在 Adobe Express 建立的文件都會顯示於「**您的內容**」頁面中，進入後即可查看所有文件。

## 以文字建立範本

　　除了使用 Adobe Express 的範本進行設計外，還可以使用「以文字建立範本」的 AI 工具，來建立範本。點選「**生成式AI**」選項，再於「**以文字建立範本**」欄位中輸入提示詞，輸入好後按下「**生成**」按鈕，即可生成出四種不同風格的範本，點選範本後會進入編輯頁面中，此時便可修改範本。

　　生成範本時，還可以設定範本的大小及上傳要呈現的圖片。

## 📷 相片拼貼

Adobe Express 提供了「拼貼」工具，可以快速地將拼貼模板加入到文件中，再重新置入圖片。

**1** 進入 Adobe Express 頁面後，按下「**自訂大小**」按鈕，自訂一份新文件的尺寸，設定好後按下「**建立新檔案**」按鈕。

**2** 進入編輯頁面後，點選「**拼貼**」工具，在左邊窗格中就會顯示各種拼貼範本，點選要使用的範本，即可加入到文件中。

③ 接著將拼貼範本調整到與文件相同大小，調整好後，在左邊窗格中可以設定邊距、間距、背景及不透明度。

④ 接著要更換圖片，先點選圖片物件，再按下 ⚙ 取代按鈕，於選單中點選「**上傳以取代**」按鈕，即可選擇要上傳的圖片。

⑤ 若要調整圖片的顯示位置，只要雙擊圖片，即可進行調整。

雙擊圖片後，即可調整圖片位置及縮放圖片

⑥ 調整好後，按下「**下載**」按鈕，即可將製作好的拼貼圖片下載到裝置中 (ch13-06.png)。

# 13-2 MyEdit

MyEdit是訊連科技推出的線上設計工具,提供了許多圖片編輯工具及AI生成工具,功能豐富也非常實用。

## 📷 關於 MyEdit

MyEdit提供了許多實用的圖片編修工具,在基本圖片編輯方面有圖片裁切、圖片翻轉、圖片旋轉、調整尺寸、圖片轉檔等工具;而在圖片修復方面,則有畫質修復、去噪點、圖片放大等工具;在線上修圖方面,則有P圖、圖片去背等功能;在AI生成方面,則有AI繪圖生成器、AI虛擬人像、AI換裝等工具。

這些工具有些可以免費使用,有些則需要訂閱後才能使用,訂閱有「圖片」或「圖片Pro」兩種方案可以選擇,費用分為月繳及年繳。

要使用MyEdit時,可以先註冊一個訊連科技的帳戶,或直接使用Google、Apple、Facebook等帳號登入。註冊成功後,每次登入可以領取免費的點數,這些點數即可用於AI工具中。

https://myedit.online/tw/photo-editor

## 📷 一般編輯工具

MyEdit 在一般編輯工具中提供了圖片裁切、圖片翻轉、圖片旋轉、照片尺寸調整及轉檔等工具，只要按下「**圖片編輯工具**」按鈕，於選單中即可選擇要使用的工具。

點選「圖片裁切」工具後，將要裁切的相片拖曳至方框中(ch13-07.jpg)，或按下「選擇檔案」按鈕上傳檔案，可上傳 JPG、PNG、GIF、WebP、BMP 等格式的檔案，檔案大小上限為 50MB。

相片上傳後，便可進行旋轉、水平翻轉、垂直翻轉等設定，也可以在顯示比例中點選要裁切的尺寸，都設定好後按下右上角的「下載」按鈕，即可將編輯好的相片下載至裝置中(ch13-08.jpg)。

## 📷 照片模糊修復

MyEdit 的「**照片模糊修復**」工具，可以讓模糊照片變得清晰，只要按下「**圖片編輯工具**」按鈕，於選單中點選「**照片模糊修復**」工具，接著上傳照片，便會進行修復的動作。

## 📷 AI 3D 卡通化

MyEdit 的「**AI 3D 卡通化**」工具，可以立即將平凡的照片變成有趣的 3D AI 卡通圖，只要按下「**圖片編輯工具**」按鈕，於選單中點選「**AI 3D 卡通化**」工具，接著上傳照片，便可以進行生成的動作，該工具要有點數才可使用。

除了將照片 3D 卡通化外，還可以將照片動漫化及卡通化。

原圖　　　　　　　　　　　照片動漫化 (ch13-10.jpg)　　　　照片卡通化 (ch13-12.jpg)

## AI 換臉

　　MyEdit 的「**AI換臉**」工具，可以將照片中的臉部套用至另一張照片中，只要按下「**圖片編輯工具**」按鈕，於選單中點選「**AI換臉**」工具，接著上傳一張臉部清晰的照片，並選擇要套用的風格，或是自行上傳要套用的照片，即可將來源照片的臉部套用到另一張照片中，該工具要有點數才可使用。

## 📷 AI 商品背景

　　MyEdit 的「**AI 商品背景**」工具，可以為商品自動生成擬真的 AI 背景素材，只要按下「**圖片編輯工具**」按鈕，於選單中點選「**AI 商品背景**」工具，接著上傳商品照片 (ch13-13.jpg)，系統便會自動為商品圖去背，而我們只要選擇要套用的背景素材，即可將商品套用不同的背景 (ch13-14.jpg)，該工具要有點數才可使用。

## 📷 AI室內設計

　　MyEdit的「**AI室內設計**」工具，可以模擬室內裝潢，只要按下「**圖片編輯工具**」按鈕，於選單中點選「**AI室內設計**」工具，接著上傳一張室內照片(ch13-15.jpg)，例如：房間、客廳、廚房、浴室等，並選擇喜歡的設計風格或自行輸入描述文字，就能立即模擬裝潢效果(ch13-16.jpg)，該工具要有點數才可使用。

## 📷 AI繪圖生成器

　　MyEdit的「**AI繪圖生成器**」工具，可以快速地將文字生成為圖片，創造出獨一無二的AI圖片、插畫或藝術品等，只要按下「**圖片編輯工具**」按鈕，於選單中點選「**AI繪圖生成器**」工具，再按下「**生成圖片**」按鈕，即可進入AI繪圖生成器頁面中。

　　進入AI繪圖生成器頁面頁面後,即可在欄位中輸入提示詞,設定尺寸及風格,MyEdit提供了「人像風格」與「風景風格」,點選想要的風格後,即可將文字轉換為該風格的圖片。

輸入提示詞及選擇顯示比例

選擇生成張數,可選擇1張或4張

按下此鈕可將生成出的圖片全部下載

按下此鈕即可下載該張圖片

生成結果

## 📷 AI 局部重繪

　　MyEdit 的「**AI 局部重繪**」工具，可以快速地將更改圖片中的某一部分，只要按下「**圖片編輯工具**」按鈕，於選單中點選「**AI 局部重繪**」工具，接著上傳圖片 (ch13-17.jpg)，再塗抹圖片中想要更改的範圍，並輸入敘述文字，即可將該範圍替換為想要的物件 (ch13-18.jpg)。

用筆刷塗抹要更改的範圍　　　設定筆刷大小

生成結果

描述您要生成的圖片

淑女帽，帽子上有山茶花

輸入要生成的圖片提示詞

點選要套用的生成結果

## 🔳 圖片轉AI繪圖指令

　　MyEdit 的「**圖片轉AI繪圖指令**」工具，可以將圖片解析成詳細的AI繪圖提示詞，讓我們能生成出相似或修改部分元素的AI繪圖作品，只要按下「**圖片編輯工具**」按鈕，於選單中點選「**圖片轉AI繪圖指令**」工具，再按下「**立即開始**」按鈕，即可進入圖片轉AI繪圖指令頁面中。

　　接著上傳圖片 (ch13-19.jpg)，上傳好後按下「**生成**」按鈕，即可生成出 AI繪圖指令，此時就可以按下「**使用**」按鈕，生成出類似的圖片。

# 13-3 Canva

Canva是一套免費的線上設計工具,提供了豐富的圖庫和設計版型,無論你是否具備專業設計技能,Canva都能輕鬆製作出令人驚艷的作品。

## 📷 關於 Canva

Canva提供了直觀的介面和豐富的設計素材,只需在搜尋欄位輸入關鍵字,選擇適合的圖片,就能免費加入設計中,讓非設計專業人士也能輕鬆製作精美的設計作品。Canva廣泛應用於個人用途、教育、企業品牌和行銷活動等多個領域。

Canva提供了網頁版、桌面版及行動裝置版,使用者可以在網頁、電腦上、平板及手機上使用。Canva分成免費版及付費版,免費版已經足以應付大部分的設計需求,若需要更豐富的素材、更精細的圖片及更進階的模板,可以考慮升級成Canva Pro、Canva團體版的付費訂閱方案。

要使用Canva時,須先進行註冊,可以使用Google或Facebook來登入使用,或是直接使用E-mail建立帳號。

網頁版 (https://www.canva.com/zh_tw/)

登入完成後，即可進入到主頁面中。

## 魔法編輯工具

Canva 提供了「魔法編輯工具」，可以將照片中原本存在的物件做替換，此功能類似 Photoshop 的內容感知修復。

1️⃣ 要使用「魔法編輯工具」時，按下「**設計焦點**」按鈕，於選單中點選「**照片編輯器**」選項，再按下「**開始免費編輯**」按鈕，進入編輯器頁面中。

② 按下「**上傳檔案**」按鈕,選擇要上傳的照片 (ch13-20.jpg),上傳完成後,照片會顯示在「**影像**」標籤頁中,點選該照片,將照片加入到空白文件中,將滑鼠游標移至控制點並拖曳便可調整照片的大小。

③ 照片加入到文件後,點選該照片,再按下「**編輯圖片**」按鈕,在左邊窗格中便會有效果、調整、裁切等工具可以使用,而在效果工具中點選「**魔法編輯工具**」按鈕,即可對照片進行物件的替換或移除。

④ 進入魔法編輯工具頁面後，調整筆刷大小，再塗抹出要替換的範圍，塗抹好後，輸入要替換的描述文字，設定好後按下「**產生**」按鈕。

⑤ 此時便會產生三種不同的內容，點選要使用的內容後，按下「**完成**」按鈕，即可完成物件的替換(ch13-21.png)。

⑥ 若要下載編修好的照片，按下左上角的「**檔案**」按鈕，於選單中點選「**下載**」功能，即可將檔案下載為 JPG、PNG、PDF、GIF 等格式。

# 📷 LOGO 設計

Canva 提供了許多 LOGO 設計範本，使用者可以直接使用範本來修改。

**1** 要使用 LOGO 範本時，在搜尋欄位中輸入 LOGO，即可搜尋出 LOGO 範本，搜尋完後，還可以使用搜尋工具篩選色彩配置、產業、風格或主體。

**2** 點選要使用的範本後，進入範本頁面，再按下「**自訂此範本**」按鈕，即可進入編輯模式中，接著便可修改範本。

**3** 在範本中的每個物件都可以修改，若要修改背景顏色，就點選背景物件，再設定色彩；要修改文字，就選取文字再輸入要替換的內容；要修改線條，就選取線條，再設定線條的樣式、粗細、色彩等。

④ 選取文字時，即可在上方的功能列中進行文字的字型、大小、色彩、樣式、對齊方式、效果等設定。

⑤ 點選「元素」選項，可以在文件中加入圖像、形狀等物件，或是使用「AI影像產生器」生成自己想要的影像、圖案或影片，生成完成後，點選要使用的圖像，即可將該圖像加入到文件。

 Canva所提供的AI設計工具，若為免費版的使用者是有使用限制的，魔法設計工具總共可使用10次；魔法文案工具總共可使用50次；魔法媒體工具中的文字轉影像總共可使用50次；文字轉影片總共可使用5次。

6 圖像加入文件後，即可調整大小及位置。LOGO 設計完成後，按下左上角的「**檔案→下載**」功能，即可將檔案下載到裝置中 (ch13-22.png)。

## 📸 名片設計

Canva 提供了許多名片範本，按下「**設計焦點**」按鈕，於選單中點選「**名片**」選項，即可進入名片範本頁面中，也可以直接在搜尋欄位中輸入「名片」，即可搜尋出名片範本。

點選要使用的名片範本，進入範本頁面，再按下「**自訂此範本**」按鈕，即可進入編輯模式中，接著便可修改範本。

名片範本中有兩個頁面，點選頁面即可進行編修

　　設計名片時，可以按下「**專案**」選項，在此會列出個人的設計作品，可以將設計的作品加入到文件中，例如：先前設計了LOGO，點選LOGO作品便可加入到名片中。

按下此鈕可以設定檔案名稱、將作品移至垃圾桶等

在Canva設計的作品都會顯示於「專案」中

ch13-23-1.png、ch13-23-2.png

## 📷 社群媒體貼文設計

Canva 提供了許多社群媒體貼文的範本，只要直接選擇要使用的範本，即可進行該範本的編修，快速地完成貼文的製作。

ch13-24.png

# 自 我 評 量

## 選擇題

( )1. 下列關於「Adobe Express」的敘述,何者<u>不正確</u>? (A)只能使用E-mail註冊帳號來登入 (B)可以免費使用 (C)提供了生成填色功能 (D)提供了生成圖片功能。

( )2. 在「Adobe Express」設計的檔案,<u>無法</u>將檔案下載為下列哪種格式? (A) png (B) jpg (C) pdf (D) psd。

( )3. 下列關於「MyEdit」的敘述,何者<u>不正確</u>? (A)可以使用Google、Apple、Facebook等帳號登入 (B)可完全免費使用所有功能 (C)可以下載生成的圖片 (D)可以裁切圖片。

( )4. 在「MyEdit」中可以上傳下列哪種格式的圖片? (A) psd (B) tif (C) WebP (D) doc。

( )5. 下列關於「Canva」的敘述,何者<u>不正確</u>? (A)可以使用搜尋功能尋找範本 (B)可以上傳自己的圖片當做設計素材 (C)可以免費使用「背景移除工具」 (D)可以免費使用「魔法編輯工具」。

## 實作題

1. 使用線上設計工具幫自己設計一個 Facebook 封面。

國家圖書館出版品預行編目資料

Photoshop CC 與 AI 工具的創意應用魔法書/
王麗琴著. -- 初版. -- 新北市：全華圖書股份
有限公司, 2024.08
　面；　公分
ISBN 978-626-401-066-5(平裝)

1.CST: 數位影像處理　2.CST: 人工智慧
312.837　　　　　　　　　　113009924

# Photoshop CC 與 AI 工具的創意應用魔法書

作者 / 全華研究室　王麗琴

發行人 / 陳本源

執行編輯 / 王詩蕙

封面設計 / 楊昭琅

出版者 / 全華圖書股份有限公司

郵政帳號 / 0100836-1 號

圖書編號 / 06534

初版一刷 / 2024 年 08 月

定價 / 新台幣 600 元

ISBN / 978-626-401-066-5 (平裝)

ISBN / 978-626-401-059-7 (PDF)

全華圖書 / www.chwa.com.tw

全華網路書店 Open Tech / www.opentech.com.tw

若您對本書有任何問題，歡迎來信指導 book@chwa.com.tw

**臺北總公司(北區營業處)**
地址：23671 新北市土城區忠義路 21 號
電話：(02) 2262-5666
傳真：(02) 6637-3695、6637-3696

**南區營業處**
地址：80769 高雄市三民區應安街 12 號
電話：(07) 381-1377
傳真：(07) 862-5562

**中區營業處**
地址：40256 臺中市南區樹義一巷 26 號
電話：(04) 2261-8485
傳真：(04) 3600-9806(高中職)
　　　(04) 3601-8600(大專)

# 讀者回函卡

掃 QRcode 線上填寫 ▶▶▶

姓名：　　　　　　　生日：西元　　　　年　　　月　　　日　　性別：□男 □女

電話：（　　）　　　　　　　　　手機：

e-mail：（必填）

註：數字零，請用 Φ 表示，數字 1 與英文 L 請另註明並書寫端正，謝謝。

通訊處：□□□□□

學歷：□高中・職　□專科　□大學　□碩士　□博士

職業：□工程師　□教師　□學生　□軍・公　□其他

學校/公司：　　　　　　　　　　科系/部門：

・需求書類：

□ A. 電子 □ B. 電機 □ C. 資訊 □ D. 機械 □ E. 汽車 □ F. 工管 □ G. 土木 □ H. 化工
□ I. 設計 □ J. 商管 □ K. 日文 □ L. 美容 □ M. 休閒 □ N. 餐飲 □ O. 其他

・本次購買圖書為：　　　　　　　　　　　　　　　書號：

・您對本書的評價：

封面設計：□非常滿意　□滿意　□尚可　□需改善，請說明

內容表達：□非常滿意　□滿意　□尚可　□需改善，請說明

版面編排：□非常滿意　□滿意　□尚可　□需改善，請說明

印刷品質：□非常滿意　□滿意　□尚可　□需改善，請說明

書籍定價：□非常滿意　□滿意　□尚可　□需改善，請說明

整體評價：請說明

・您在何處購買本書？

□書局　□網路書店　□書展　□團購　□其他

・您購買本書的原因？（可複選）

□個人需要　□公司採購　□親友推薦　□老師指定用書　□其他

・您希望全華以何種方式提供出版訊息及特惠活動？

□電子報　□ DM　□廣告 （媒體名稱　　　　　　　　　）

・您是否上過全華網路書店？ (www.opentech.com.tw)

□是　□否　您的建議

・您希望全華出版哪方面書籍？

・您希望全華加強哪些服務？

感謝您提供寶貴意見，全華將秉持服務的熱忱，出版更多好書，以饗讀者。

填寫日期：　　　/　　　/

2020.09 修訂

---

親愛的讀者：

感謝您對全華圖書的支持與愛護，雖然我們很慎重的處理每一本書，但恐仍有疏漏之處，若您發現本書有任何錯誤，請填寫於勘誤表內寄回，我們將於再版時修正，您的批評與指教是我們進步的原動力，謝謝！

全華圖書　敬上

## 勘 誤 表

| 書　號 | | 書　名 | 作　者 |
|---|---|---|---|
| 頁　數 | 行　數 | 錯誤或不當之詞句 | 建議修改之詞句 |
| | | | |
| | | | |
| | | | |
| | | | |
| | | | |
| | | | |

我有話要說：（其它之批評與建議，如封面、編排、內容、印刷品質等・・・）